U0019103

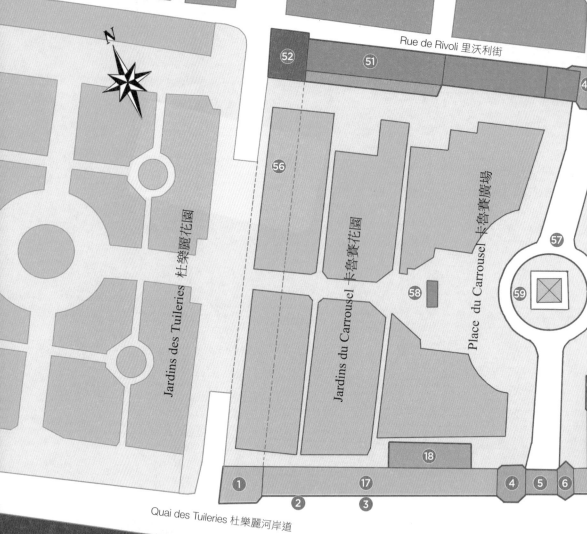

N

Rue de Rivoli 里沃利街

52　51　4

56

Jardins des Tuileries 杜樂麗花園

Jardins du Carrousel 卡魯賽花園

Place du Carrousel 卡魯賽廣場

57

58　59

18

1　17

2　3

4　5　6

Quai des Tuileries 杜樂麗河岸道

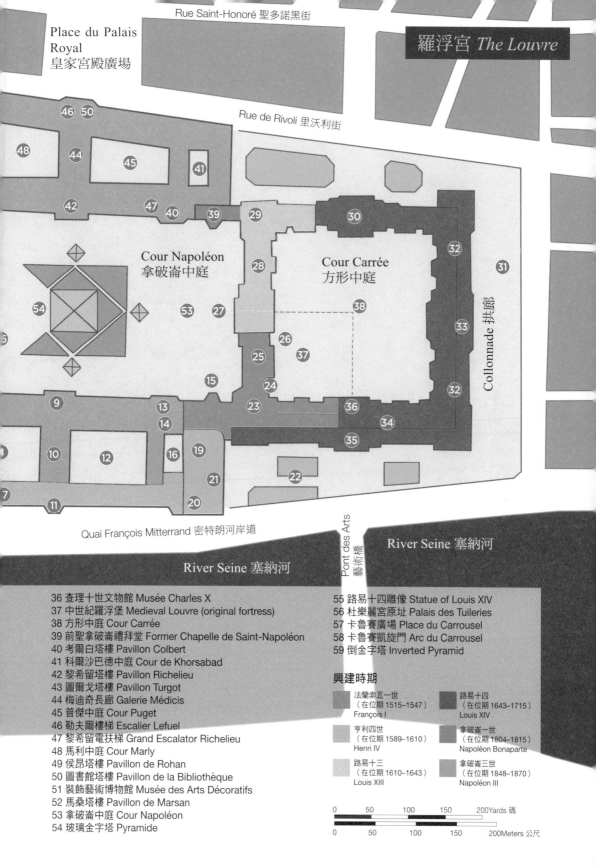

羅浮宮 The Louvre

Place du Palais Royal 皇家宮殿廣場

Rue Saint-Honoré 聖多諾黑街

Rue de Rivoli 里沃利街

Cour Napoléon 拿破崙中庭

Cour Carrée 方形中庭

Collonnade 拱廊

Quai François Mitterrand 密特朗河岸道

Pont des Arts 藝術橋

River Seine 塞納河

36 查理十世文物館 Musée Charles X
37 中世紀羅浮堡 Medieval Louvre (original fortress)
38 方形中庭 Cour Carrée
39 前聖拿破崙禮拜堂 Former Chapelle de Saint-Napoléon
40 考爾白塔樓 Pavillon Colbert
41 科爾沙巴德中庭 Cour de Khorsabad
42 黎希留塔樓 Pavillon Richelieu
43 圖爾戈塔樓 Pavillon Turgot
44 梅迪奇長廊 Galerie Médicis
45 普傑中庭 Cour Puget
46 勒夫爾樓梯 Escalier Lefuel
47 黎希留電扶梯 Grand Escalator Richelieu
48 馬利中庭 Cour Marly
49 侯昂塔樓 Pavillon de Rohan
50 圖書館塔樓 Pavillon de la Bibliothèque
51 裝飾藝術博物館 Musée des Arts Décoratifs
52 馬桑塔樓 Pavillon de Marsan
53 拿破崙中庭 Cour Napoléon
54 玻璃金字塔 Pyramide

55 路易十四雕像 Statue of Louis XIV
56 杜樂麗宮原址 Palais des Tuileries
57 卡魯賽廣場 Place du Carrousel
58 卡魯賽凱旋門 Arc du Carrousel
59 倒金字塔 Inverted Pyramid

興建時期

法蘭索瓦一世（在位期 1515–1547）François I

亨利四世（在位期 1589–1610）Henri IV

路易十三（在位期 1610–1643）Louis XIII

路易十四（在位期 1643–1715）Louis XIV

拿破崙一世（在位期 1804–1815）Napoléon Bonaparte

拿破崙三世（在位期 1848–1870）Napoléon III

0 50 100 150 200Yards 碼

0 50 100 150 200Meters 公尺

THE LOUVRE

The Many Lives of the World's Most Famous Museum

羅浮宮800年

世界第一博物館神祕複雜的
身世、建築、收藏、歷史全故事

詹姆斯‧賈德納 James Gardner ——著

蘇威任——譯

100

原點

謹以此書紀念我母親

娜塔莉・雅歌倫・賈德納
Natalie Jaglom Gardner
1924 年 9 月 29 日—2019 年 2 月 22 日

CONTENTS

序

PREFACE

　　在敘述羅浮宮的故事時，我同時從建築、博物館和歷史三方面著手。也就是說，這本書記述了羅浮宮這棟建築物的演化歷程，從最初破土興建為中世紀城堡，到八百年後貝聿銘設計的玻璃金字塔竣工。此外，本書也關注羅浮宮這個博物館機構的起源，這座偉大博物館棲居在這棟建築結構裡已逾兩百年，館藏賦予了羅浮宮生命，有如靈魂讓身體活過來。最後，也同樣重要的是，本書深入探討羅浮宮在法國及其統治王朝歷史裡所扮演的關鍵角色，從第三次十字軍東征，經歷法國大革命，再到第二次世界大戰以迄於戰後。

　　儘管這個故事很值得講述，但故事本身的複雜性也非同小可。建築史隸屬於藝術史，就像3D西洋棋隸屬於標準版西洋棋一樣。一幅繪畫或雕塑作品，通常是由一位藝術家在相對短的時間裡完成，只要不受外物侵擾，原始材料未變質崩解，就能一直保持在最終狀態。但是，一棟建築，尤其是一棟偉大的建築，卻動輒數百年方得以完工，且須仰仗好幾代的建築師投注心力才華，而銘刻於石材上的內容，也是歷代王室往往互不協調的奇思偏好。此外，大自然的侵蝕積年累月不曾中斷，亦不乏槍彈火炮的襲擊與戰事蹂躪。

　　或許世上沒有任何單一建築能像羅浮宮展現這麼複雜又悠長的起源，它的歷史已超過八百年，至今仍在發展中。我們今天所看到的成果，是五百年來約莫二十次營造計畫的產物，還不包括已遭破壞、無從回復的部分。實際上，這座建築物的歷史，必須從今日地面上可見的最早結構物往前回溯三個半世紀。

但是歷來的建築師和業主們，卻企圖掩蓋掉如此麻煩的孕育時期，企圖說服參觀者，他們眼前所見的建築出自完整統一的計畫，是單次營造的成果。大多數遊客都是以這種方式在欣賞羅浮宮，我本人有很長一段時間，也是這麼看待這座無與倫比的宮殿。我了解它的不同部分存在著風格差異，也知道它經歷了數百年才發展成形。然而有一天，當我或許是第一百次踏上羅浮宮的地界，我突然意識到，對於眼前這棟建築的故事，我幾乎一無所知。於是我著手研究，最初的好奇心變得益發強烈，遂有您手裡這本書的誕生。

　　這本書在好些方面都與我的上一本書正好相反，那本寫的是布宜諾斯艾利斯的城市歷史。那本書談論一個龐大的主題，一整座城市，而且研究它的人相對稀少，就算有，也極欠缺系統性，甚至研究得漫不經心。相較之下，這本書關注的是單一對象，雖然它是地球上最巨大的物體之一，但幾乎它的每一寸都經過最仔細的檢視，而且是來自最有名望、最吹毛求疵的藝術史與建築史學者的貢獻，不單是法國一地，還有來自全世界的研究者。我的專長和訓練是文化評論，而非深奧領域的研究員。我大方承認，對於資料研究我一概不與眾學者爭功，他們在這方面更嫻熟也更精通。我也十分樂於承認，三大卷的《羅浮宮史》（*Histoire du Louvre*）令我獲益良多，這部著作由吉妮薇‧布雷斯克－博捷（Geneviève Bresc-Bautier）和紀堯姆‧馮克內爾（Guillaume Fonkenell）共同編纂，而且在我動手寫書之際適時出現。書中囊括了近一百名學者的專業才學，篇幅近兩百萬字，無疑是集研究大成之著作。它主要的訴求對象是該領域的相關學者，研究範圍涵蓋了羅浮宮作為一棟建築和一所機構的歷史，包含你能想像到的所有層面。

　　為了便於讀者理解，容我提出幾點互不相關的說明。第一點是，為了保持前後一致性，在提到羅浮宮和其他地方的樓層時，我是按照歐洲習俗而非美

國方式：一棟建築物外部可見的最低樓層稱為「底樓」（ground floor），上面那層為「一樓」（美式稱之為二樓）。也就是說，羅浮宮建築的三個樓層（不算地下樓層）分別為：底樓，一樓，二樓。

其次，這裡必須說明，羅浮宮的整個西側目前呈現開口狀，朝香榭麗舍大道（Champs-Élysées）和凱旋門（Arc de Triomphe）的方向開啟，但過去曾有一座大宮殿：「杜樂麗宮」（Palais des Tuileries），它是今日所謂羅浮宮建築群的一部分，並和其他部分實體相連。杜樂麗宮在1871年的巴黎公社事件中遭到焚毀。我在敘述裡會不時提起它，但用意並非為了它本身，而是為了說明它如何影響羅浮宮的演變，成為我們現在認識的樣子。

撰寫這樣一本書，必然會提及眾多繪畫、雕塑和建築元素，遠超過一般書籍所能容納的插圖數量。但是，與其在書裡放入大量插圖，另一種可能性是，在撰寫之初便已充分意識到網路的新興現狀：書中提到的每一件藝術品，都可以不費太多氣力從網路上搜尋到，而且解析度更高，色彩更鮮麗，勝於所有紙本書籍。所以，讀者不妨多多利用此一豐富資源，來參照這些圖像。

這本書的產出需要感謝的人，遠比我在這裡適合放入的名單還多，因此我只能扼要精簡。首先感謝我的編輯，格羅夫大西洋出版社（Grove Atlantic）的瓊・賓海姆（Joan Bingham）和喬治・吉卜森（George Gibson），他們的耐心始終如一，敏銳又熱情地投入計畫。也感謝同樣在格羅夫大西洋出版社的編輯助理艾米麗・伯恩斯（Emily Burns），編輯主任朱莉亞・伯納－托賓（Julia Berner-Tobin），文稿編輯吉爾・推斯特（Jill Twist），校對艾莉西亞・伯恩斯（Alicia Burns），和為這本書設計精美封面的美編格蕾琴・梅根塔勒（Gretchen Mergenthaler），以及我的公關宣傳約翰・馬克・伯林（John Mark Boling）。我還要感謝才華橫溢的經紀人威廉・克拉克（William

Clark），他不僅是忠實的法國文化愛好者，也經由他的引薦，我才有機會和格羅夫大西洋出版社合作。我還要感謝弗里克藝術研究圖書館（Frick Art Reference Library），尤其是大都會博物館華生圖書館（Watson Library at the Metropolitan Museum）的工作人員：這是紐約擁有偉大文化地位的明證，可惜鮮少人知道，全世界兩間最好的藝術史圖書館都坐落在第五大道上，相隔不到十條街。也謝謝摩根圖書館（Morgan Library）館長兼法國藝術專家科林・貝利（Colin Bailey），慷慨允諾審閱文稿，以及大都會博物館歐洲雕塑與裝飾藝術部的助理文物研究員艾里斯・穆恩（Iris Moon），費心校閱了拿破崙章節。若發生任何錯誤，由我個人負責，自然不在話下。也謝謝我的姪女納蒂亞・賈德納（Nadya Gardner），她為我拍的照片被用在書裡。最後，我一定要感謝布萊頓飯店（Hotel Brighton）的工作人員，在我為本書研究期間對我付出無微不至的關照，這裡就是我在巴黎的家。沒有什麼比從我房間窗戶望出去更令人文思泉湧的了，穿過杜樂麗花園，羅浮宮巍然在眼前，在早春景色明媚的日子裡，格外顯得榮光籠罩。

le Louvre（羅浮），任何對這個名稱解密的嘗試，最終都證明徒勞無功。我們確切知道的是，腓力沒有為他的城堡取名羅浮或其他任何名字，畢竟它的實際功能不過是一處提供軍隊駐紮的軍事設施而已。興建之初，它坐落在巴黎城外，數百年來，人們只用它坐落地的名字稱呼它：羅浮。

我之所以強調羅浮的「地方性」（placeness），部分原因在於現在所有跟羅浮宮有關的事，彷彿都是為了否認或掩蓋這個極度卑微、自然出現的起源。當然，至少從十七世紀下半葉路易十四的時代開始，羅浮宮不論在整體規劃或細部設計上，都企圖展現顯出近乎超人的格局。它是地表最大的人造建築之一，從一端到另一端將近半英里長，大到人類無法從地面上以任何角度將它盡收眼底。但它也從其他層面挑戰我們的人性。儘管參觀者現在還能看到許多十七世紀的結構物，但絕大部分的建築體都是在十九世紀興建、重建或拉皮的：從這點來看，羅浮宮是一件十九世紀的工程，即使它的形式元素有很大程度屬於兩世紀前的建築美學。1857年竣工時，羅浮宮立刻成為拿破崙三世最具代表性的建築成就，甚至它就是整個第二帝國的具體化身。當時所有跟法國文化有關的東西，都有這種超人的渴盼。這種憧憬同時表現在拿破崙中庭無與倫比的對稱性上，以及奢華的新巴洛克建築語言裡，拿破崙三世就是以這種語言重新構思整個建築群。羅浮宮處處帶有一種堅硬、龐大的特質，磨得發亮的欄杆扶手、大理石地板和描金的大寫字母，似在批駁人類的脆弱。這種極度精湛的表現手法從太陽王的時代便已深植於法國文化之中：一種專橫、駕馭一切的紀律，表現在拉辛（Racine）和布瓦婁（Boileau）無懈可擊的詩行對句裡，尚－喬治·諾威爾（Jean-Georges Noverre）踮足尖的芭蕾舞步，卡雷姆（Carême）和埃斯科菲（Escoffier）一絲不苟的廚藝料理，以及馬拉美（Mallarmé）和馬塞爾·普魯斯特（Marcel Proust）對語法精準性的執著。比

起任何一棟建築，羅浮宮一現身，就是一種無聲的斥喝，全面反駁了當今西方偏愛的藝術和建築形式，那些非對稱的東西，自以為是的叛逆，底子淺薄卻又喧囂嘈聒。彷彿在羅浮宮的塔樓和柱廊裡，文明本身對抗的不僅是人性的一切軟弱，還有大地之母，以及曾經佔據這片土地的叢草和泥土，它們仍深埋在羅浮宮底下，等待遙遠的後世，待到某個時刻，它們將奪回昔日稱霸的領土。

羅浮宮的所在地佔據了最最中心的地位，或說它希望我們如此相信。如果將巴黎比擬為世界的中心，它在十九世紀似乎確實如此，那麼，羅浮宮就是巴黎的中心。這一點就字面而言確實無誤。這座城市的周邊由稱為外環道路（le Périphérique）的高速公路包圍，它像紙風車一樣繞著羅浮宮旋轉，每個方向的半徑大約三英里。但是又一次，這種斬釘截鐵的中心性誤導了羅浮宮的起源。今日，羅浮宮以西的巴黎和以東的巴黎距離一樣長。但是，當最初的城堡在1200年左右建成時，這座軍事前哨所其實是坐落在巴黎新修築的城牆西邊。也就是說，不管從戰略意義和設計角度來看，羅浮堡當時都**不是巴黎的中心**，整個巴黎位在羅浮堡以東。這種狀態一直保持到1370年左右興建了新城牆，羅浮宮才總算被納入城裡。即使如此，羅浮宮仍然處在首都的最西端，在接下來五百年裡也一直保持此一態勢。

影響英國和美國歷史的重大事件，大多並不發生在倫敦和紐約，而是決勝於空曠的原野戰場上。然而，世界上可能沒有哪個城市比得上巴黎，自古以來便持續作為歷史的發生地，不僅攸關法國的歷史，還牽涉到歐洲，甚至歐洲以外的歷史。同樣的，巴黎也沒有一個地方比得上羅浮宮屢屢對歷史產生影響。這項歷史資產可能會讓許多博物館參觀者大感驚訝，他們可能根本不知道，羅浮宮除了收藏藝術精品之外還曾有其他用途。事實上，羅浮宮已經存在了八百多年，但作為博物館，只不過是其中的兩百多年而已。

這一事實當然不是要否認羅浮宮在藝術史上的重要性。這座博物館在開創藝術史大敘事的地位再明顯不過：羅浮宮是世界上第一座、無疑也是最偉大的百科全書式博物館，網羅了幾乎每個時代和世界上各個地區的藝術品。一般人不知道的事情是，羅浮宮是個不折不扣的建築創新孕育所，此外，還開體制之先，直接邀請藝術家進行西洋繪畫和雕塑創作。不僅有尼古拉斯・普桑（Nicolas Poussin）每天來羅浮宮報到，繪製大長廊（Grande Galerie）的天花板（雖然他還沒有進展太多便放棄了任務，他看出來這會是一項壓垮他的負擔），在路易十四於1682年拋棄巴黎遷往凡爾賽後的一百多年裡，羅浮宮甚至改變了用途，成為一間學院，法國最偉大的藝術家們紛紛在裡頭有了免費的工作室，享有自由創作的空間。宮裡的每處場所各自展現其獨特的魅力。我們現在能明確指出，在方形中庭北翼樓的某個地點，尚－歐諾雷・福拉哥納（Jean-Honoré Fragonard）畫出許多世上最受人喜愛的畫作；南翼樓的一樓，有夏丹（Chardin）和布歇（Boucher）孜孜不倦在今日的埃及館裡努力創作。沙龍展（Salon）的概念（譬如1759年和1761年的沙龍展）和名稱就是誕生於「方形沙龍」（Salon Carré），至今仍在惠特尼雙年展（Whitney Biennial）和威尼斯雙年展中延續，而方形沙龍就位於《薩莫色雷斯有翼勝利女神》（*Winged Victory of Samothrace*）右側幾步的距離，喬托（Giotto）和杜奇歐（Duccio）的作品如今都在這裡展出。

　　但這也是羅浮宮令人費解的一點，即使它是世界上最常被參觀的地方，卻也是人們了解最少的地方。這種紊亂實不足為奇，因為在建築史上，可能找不到另一個結構物，或更準確地說，找不到另一個結構群的孕育期如此漫長，過程如此曲折。我們今天看到的建物，是跨越八個世紀、經過二十次以上不同的營建工程，以及數十位專長各異、才華不一的建築師創作出來的成果。但因

為各建築體之間看不出顯著的差異，在一般遊客眼中很少會是個問題。大多數參觀者都是從金字塔進入羅浮宮，渾然不覺他們看到的一切都是十九世紀中期之後的產物。因此，從嚴格的歷史意義上來講，他們幾乎沒有看過羅浮宮，至少，他們看到的不是1600年或1800年巴黎人所認識的羅浮宮。

事實上，他們所看到的建築，按照概念可分為四大部分。真正作為宮殿的羅浮宮，只有今日圍構出方形中庭的四個翼樓，位於羅浮宮建築群的最東側。在羅浮宮歷史上的大多數時候，當人們提到羅浮宮時，指的就是這塊方形建物，也只包括這個部分。當你轉向西面，背對金字塔和方形中庭時，你會看到數公里外的凱旋門，位於香榭麗舍大道的盡頭。其實，你應該看不到遠處的凱旋門的，而這點將我們帶到羅浮宮的第二部分：你之所以能朝凱旋門的方向望去，是因為原本遮住視線、始建於1564年的杜樂麗宮，在1871年的巴黎公社事件中被革命分子焚毀了。儘管杜樂麗宮不復存在，但今天你看到羅浮宮的每個部分，幾乎都是為了因應杜樂麗宮而興建的。例如，在杜樂麗宮南邊，是羅浮宮的第三部分：一條長度驚人的狹長建築，全長有半公里，稱為大長廊。對於大多數巴黎的觀光客，甚至對許多巴黎人而言，**這裡**就是羅浮宮，因為裡面有他們慕名而來的達文西和其他義大利大師的作品。然而這條長廊當初不過是建來連接羅浮宮殿和杜樂麗宮的一條室內通道，後來它也變成羅浮宮建築群的一部分。剩下來你看到的東西，也就是整個羅浮宮的北半側，在1850年之前都不存在（除了其中一段建於1805年）。數百年來，這塊區域間雜了教堂、醫院和大大小小許多房子，其中有些還是鄙陋無比的小屋。

透過呈現歷朝歷代和都市變革的力量如何影響羅浮宮各階段的發展史，以及曾經在城堡、宮殿和後來的博物館裡發生過不可勝數的事情，我想強調的是，羅浮宮本身就是一件偉大的藝術品，不亞於它所收藏的文物。羅浮宮的萊

斯科翼樓（Aile Lescot）和最東側的柱廊（Colonnade）立面會格外受到關注，原本就不足為奇，但要特別花心思去欣賞達魯階梯（Escalier Daru）或大長廊的內部設計，我預期有人會不以為然。在提出這麼一個論點時，我也會為羅浮宮建築群提供一幅整體的視野，其中每個部分都有瞭解之必要。任何一個映入眼簾的元素其實都值得關注，更別說羅曼內利（Romanelli）和勒布朗（Le Brun）為博物館天花板所繪的壁畫，只因為這些東西沒有被畢恭畢敬放入畫框裡陳列，往往就遭人忽視。

羅浮宮裡收藏了將近四十萬件文物，前後跨越五千年、兩百個世代的人類文明，形容羅浮宮是集人類藝術創作於一地最偉大之收藏，一點也不為過。況且這些東西絕不是憑空出現，每一件文物的背後，都有著巨大的歷史和文化力量推動這一切發生。別的不說，羅浮宮本身就齊聚了眾多親王的收藏品，經過數百年的積攢，或買或搶，數量龐大，五花八門。並不是所有的收藏品都是好東西，這一點本身就有點意思，鑑往知來，我們才得以明瞭審美品味絕不會定於一尊，而是永遠在變動前進著。更重要的是，每件收藏的文物背後都有一段故事。《蒙娜麗莎》會在羅浮宮，是因為法蘭索瓦一世（François I）在達文西去世前不久跟畫家買下了它。拉斐爾（Raphael）偉大的《聖米迦勒制伏惡魔》（*Saint Michael Routing the Demon*），係教皇利奧十世（Pope Leo X）將這幅畫贈予法蘭索瓦一世，企望他出兵鄂圖曼帝國以為回報。維洛內些（Veronese）《迦拿的婚禮》（*The Wedding at Cana*）是有史以來規模最大的畫布作品之一，佔據議政廳（Salle des États）的一整面牆，因為拿破崙從威尼斯人手裡偷走了它，從此再也沒有歸還。這些和其他四十萬個小故事，一起形成了羅浮宮博物館，為塞納河右岸這一隅之地的演變史寫出最新的篇章，而且肯定不會是它的最後一章。

1

羅浮宮的起源

THE ORIGINS OF THE LOUVRE

　　大部分的觀光客來羅浮宮是為了欣賞義大利繪畫，尤其是《蒙娜麗莎》。博物館這部分的收藏位於德農館（Aile Denon），滿滿的光線從天花板和臨塞納河的窗戶灑落，連鍍金的畫框都閃閃發光。要走來這裡必須先上樓，沿著堂皇的達魯階梯拾級而上，遇到《薩莫色雷斯有翼勝利女神》後向右轉，穿越輝煌奪目的方形沙龍。

　　但是羅浮宮還有另一個部分，遊客相對稀少，像是屬於另一個世界。儘管還是有很多遊客順道經過，但這裡不太可能是他們專程前來參觀的目的。造訪這裡得下到地下，氣氛驟然一變為昏暗甚至是夜晚，這裡有原始羅浮宮的遺跡：腓力・奧古斯都在十二世紀末建造的城堡，以及十四世紀末查理五世（Charles V）改建成的宮殿。

　　中世紀的羅浮宮在1660年鏟平了最後可見的地面遺跡，整整兩百年，這個地下王國完全被人們所遺忘。直到1866年，考古學家阿道夫・貝爾提（Adolphe Berty）憑著一股直覺開挖基地。他發現原封不動的地基（*soubassement*）遺跡高二十四英尺，是宮殿東側和北側牆面的地基，掩埋在現在的方形中庭之下。但是這個驚人的發現除了驚動少數學者，很快又被人們所遺忘，接下來又塵封了一個世紀。終於，在1980年代中期，密特朗（François Mitterrand）總統推動「大羅浮宮」大型整建計畫，才開始進行系統

性挖掘，開鑿的不僅是原始宮殿，還包括拿破崙中庭，也就是貝聿銘金字塔現在的位置，和西邊幾百公尺外的卡魯賽凱旋門周圍。

羅浮堡誕生的環境與它最初建造的原因，跟巴黎本身在十二世紀末的形狀和性質息息相關。我們不妨揣摩一下，維克多・雨果（Victor Hugo）1831年的小說《巴黎聖母院》（Notre-Dame de Paris，在英語世界更家喻戶曉的名稱是《鐘樓怪人》〔The Hunchback of Notre Dame〕）那段氣象萬千的開場白：「今天，是巴黎人被轟隆作響的鐘聲喚醒的第三百四十八年六個月又十九天，餘音迴盪在『舊城』（la Cité）、『大學』（l'Université）和『城市』（la Ville）的三重包圍裡。」

作者用字絕非天馬行空。「舊城、大學和城市」簡潔扼要囊括了從中世紀到法國大革命之前巴黎的三個部分（雨果設定的時間是1480年代）。舊城坐落於塞納河上最大的島嶼「西堤島」（Île de la Cité），也是河右岸和左岸的天然連結點。這座小島早在羅馬帝國時代就是行政和宗教中心，隨後在今日聖母院西邊七百英尺處興建了一座宮殿，成為一千年來法蘭西國王的官邸。緊鄰西堤的南側，在河的左岸有大學設立，是於西元1200年將原本幾所修道院學院合併而成。最後才是「城市」。雨果最後才提到這一部分並非偶然，它既不像西堤島展現王室和教會的迷人丰采，也沒有左岸地位崇隆的學院和修道院。最初的羅浮堡在1200年前後興建完成時，「城市」佔據了巴黎的大部分地區。這裡是人口中心和商業所在地，是汲汲營營、積極進取的布爾喬亞（bourgeoisie）的家園。接下來幾個世紀，巴黎主要的成長都在這區，相較之下左岸的發展已趨近停滯。巴黎這個區域的急遽增長，促使國王腓力二世興建羅浮堡。

腓力二世在史上被稱為腓力・奧古斯都，是卡佩王朝（Capetian dynasty）最能幹、也最強大的君王，卡佩王朝在987年到1328年間統治法國。然而十五

歲的腓力二世在1180年登上王位時，王國卻是極度虛弱，搖搖欲墜。他繼承的領土，幾乎都被英格蘭安茹王朝的國王們（Angevin kings of England）從大西洋那側所阻絕，亨利二世（Henry II）、獅心王理查（Richard the Lionheart）和無地王約翰（John Lackland）掌控了從諾曼地一路延伸至庇里牛斯山的西側領土，佔現代法國的三分之一。更糟糕的是，英格蘭還控制了一小塊沿著中央山地向東擴延的土地，把他的王國切分成兩半。而東邊三分之一的土地又在勃艮第（Burgundy）公爵的掌控下，一個不可信賴的盟邦。整體說來，腓力統治的領土幾乎只佔現代法國的三分之一，而且還有許多地區是屬於教會土地，最終仍歸羅馬教皇所管轄。然而在他統治的四十三年尾聲，他從英格蘭手裡奪回法國西部大部分的地區，大大增加了王室領地，這些直屬於他的領土，也是他權力和財富的來源。

　　腓力二世在統治期間不斷四處奔波。除了發動第三次十字軍東征前往聖地，和在1214年的布汶會戰（Battle of Bouvines）裡戰勝英格蘭，他還將王國的行政權中央化，鎮壓普羅旺斯一帶流行的阿爾比教派（Albigensian）異端。此外，他對巴黎做出了一些最偉大的貢獻。當時的首都在城市發展上充滿活力，與它早期的情況相較，其程度足以和巴黎在十七世紀亨利四世或十九世紀拿破崙三世時期的擴張相提並論。雖然當時的首都巴黎甚至法蘭西王朝本身，仍普遍被認為體質虛弱、地處邊緣，但實際上，沒有一座二級城市有能力建造出基督教世界裡最宏偉、最壯麗的大教堂巴黎聖母院。路易七世在1160年開始興建，兒子腓力·奧古斯都接手，屆西元1200年時，主體建築已全部完成。左岸的修道院學院在這段期間也經過整併，成為歐洲最卓越的索邦（Sorbonne）大學。此外，沒有比中央市場（les Halles）一帶的新興商業區更能見證右岸的活力了，這塊區域係路易六世在1137年創建，腓力·奧古斯都一上台就大力擴

展這一帶，拓建附近的無辜嬰孩公墓（Cimetière des Innocents），為城市創造出一塊稀有的大型開放空間。他也首度為城市裡幾條主要街道鋪上石塊鋪面。受惠於這些措施，巴黎在西元1200年的人口，首度在羅馬帝國衰亡之後突破十萬人。

正由於這種旺盛的發展速度，促使腓力二世決定在首都外圍築起長逾三英里的巨牆（enceinte），而羅浮堡的出現，不過就是築牆造成的結果。這座城堡只是龐大防禦體系裡的一小部分，全盤防禦部署包括在法國各地興建二十座城堡。由於英格蘭極可能從西北進行突襲，因此腓力在1190年發動第三次十字軍東征之前，決定先強化右岸的防護，也就是城市的北半邊。這部分的城牆完工於1202年。較不緊急的左岸防禦工事，則在1192年腓力返國不久開始修砌，1215年竣工。然而，腓力·奧古斯都龐大的防禦體系最終證明多此一舉，成為歷史的眾多嘲諷之一，因為他在1204年征服並收回了諾曼地，有效終結了英格蘭的威脅。

腓力·奧古斯都的城牆是以砂漿和碎石為牆體，牆面砌上整齊的石灰岩塊，寬達十英尺，高二十五英尺。沿圍牆設置七十七座高塔，每隔兩百英尺設立一座，四座巨大的高塔戍守著城牆與塞納河交界處，每座高八十英尺。部分城牆遺跡除了在克洛維街（rue Clovis）、聖保羅花園街（rue des Jardins Saint-Paul）和左岸幾處地下室、後巷、停車場裡看得到，幾乎沒有留下任何遺跡，只能從現有的街道輪廓來推斷舊觀。

這些防禦城牆氣勢必定驚人，但卻有一個嚴重的戰術問題未得到解決：英格蘭人可以乘船順塞納河而下，在西側兩座防禦高塔前，趁著監視漏洞偷渡過從角塔（Tour du Coin）跨越河面連接到內勒塔（Tour de Nesle）的鍊條，便很有機會進入城市，不被發現。因此，腓力·奧古斯都在1191年從聖地返回後

不久，便決定增建一座防禦城堡來填補脆弱的這一側。城堡沒有建在巴黎城本身的範圍內，而是坐落在城牆之外西側的土地上。巴黎人數百年來一直稱呼這塊土地為「羅浮」。因此，當這座城堡在十三世紀初建成後不久，就被人稱為 *le manoir du louvre près Paris*，大致可譯為「毗鄰巴黎的羅浮堡」[1]。

羅浮最難解的謎團，也許就在這個名字的起源和字義上。幾百年來提出過許多假設，而所有這些說法顯然都不正確。在兩種最普遍的解釋裡，其中一種是十七世紀法國古文物家亨利·索瓦（Henri Sauval）提出的看法，他宣稱自己發現一本古老的盎格魯撒克遜詞彙表——後來沒有人再看過這份資料——其中有 *loevar* 這個字，意思正是撒克遜語裡的「城堡」。（值得注意的一點是，許多跟索瓦同時代的人都深信羅浮宮在當時已不止五百歲，而是有一千年以上的歷史，是由584年過世的梅洛溫王朝國王希爾佩里克〔Merovingian king Chilperic〕所建造的。）另一種更流行但更不可信的推斷，是基於 *louvre* 和 *louve* 兩字之間的相似性，後者是法文的「母狼」。根據這種說法，目前羅浮宮所在的土地上曾經有過狼群騷擾，或是此地曾用來訓練獵狗以驅逐狼群。

一項重要卻經常被人忽略的事實是，羅浮堡從未被正式命名為「羅浮」，而是隨著塞納河流經中世紀巴黎而逐漸被當成右岸某個既有地標的名稱。貝爾提是羅浮宮的第一位考古學家，他的六卷本《老巴黎的歷史地形學》（*Topographie historique du vieux Paris*, 1866）堪稱十九世紀不朽的學術研究。多虧了貝爾提的努力不懈，今日可以證實，那塊地區在1098年已被稱為 *Luver*，比羅浮堡興建還早一百年，而且早在西元九世紀，就有人用 *Latavero*（拉塔維羅）這個名字來指稱法國首都的這塊地方。貝爾提秉持一絲不苟的態度追求真理，他承認，他對這個名詞的意義一無所知，僅猜想它具有凱爾特的起源。無論如何，他指出 *Latavero* 跟 *louve* 或其拉丁文同源字 *lupa* 無關[2]。至於城

堡本身，它最初似乎被稱為*tour neuve*（新堡），或編年史家布列塔尼人紀雍（Guillaume Le Breton）以拉丁文所稱的*turris nova extra muros*，意為「城牆外的新堡」[3]。

巴黎的這塊區域緊貼在腓力·奧古斯都城牆的西邊，離古時候貫穿塞納河右岸的主要道路很近：今日聖多諾黑街（rue Saint-Honoré）和聖多諾黑市郊街（rue du Faubourg Saint-Honoré）的前身。從1980年代大羅浮宮擴建計畫的挖掘得知，當時雖然已有農耕痕跡，發現了墓葬和幾間小屋，但這裡在腓力·奧古斯都即位時，基本上仍處於自然狀態。

腓力·奧古斯都上台之前，巴黎這一地帶從未發生過任何值得注意之事，除了一件重大事件例外。西元885年到887年間，具有維京血統的諾曼人從斯堪地那維亞半島南下，進入法蘭西島（Île-de-France）地帶，並且包圍了現在的巴黎第一區，即大夏特雷城堡（le Grand Châtelet）西邊的土地。其中包括聖日耳曼歐瑟華教堂（Church of Saint-Germain l'Auxerrois），該教堂就位於今日羅浮宮博物館最東端的柱廊對面。不過，這些入侵的游牧民族對於佔領城市沒有興趣，他們只想對卡洛林（Carolingian）皇帝胖子查理（Charles the Fat）進行勒索。皇帝暗自慶幸得以付錢了事，還慫恿他們順道去掠劫附近的勃艮第。侵略者一離開，巴黎馬上就築起自上古以來的第一道新城牆，從瑪黑區（Marais）的聖傑韋教堂（Saint-Gervais）沿著右岸延伸到聖日耳曼歐瑟華教堂，總長約一公里。這道牆的西側終點跟三百年後的腓力·奧古斯都城牆一樣，都緊倚著現代羅浮宮的最東面。

腓力·奧古斯都清楚意識到十二世紀最後二十五年巴黎所產生的變化。經過近千年的蟄伏和衰落，這座城市開始向北和向東擴展，但也極小幅度地向西拓展。1170年，坎特伯里（Canterbury）大主教聖托馬·貝克特（Thomas à

Becket）在他的大教堂裡被謀殺，在歐洲各地引起一波憤慨與悲慟，包括巴黎在內。也許就在事件發生之後幾個月，但在羅浮堡興建之前幾十年，這裡出現了一座紀念聖托馬的教堂，就在三十多年後城堡所在地的後方，也就是今天貝聿銘金字塔的地點。1191年，也就是羅浮堡完工的十年前，或許它的基石都還沒打下，有一份文件把這座教堂稱為「羅浮地區清貧教士庇護所」（hospital pauperum clericorum de Lupara）[4]。不過它更常被稱為羅浮聖托馬教堂（Saint-Thomas du Louvre），教堂在1750年之前一直都存在。這座教堂似乎是在羅浮宮博物館今日所佔據的那塊土地上蓋出的第一棟重要建物。

* * *

腓力·奧古斯都從1180年起統治法國，直到1223年去世。他留名於後世，主要是因為身為戰爭國王的身分而不是藝文贊助者。儘管他批准了巴黎大學設立，蓋教堂，分撥土地給修道院，在他一輩子充實又動盪不安的生涯裡，不曾對文化表現過熱中和追求，或關注精神生活層面，或因為哪棟建築的精美細節或手抄本裡的生動圖繪而引起他的注意。

所以，如果他蓋的羅浮堡一點都不美，也沒打算讓它美美的，便絲毫不足為奇了。這座簡單明瞭毫無裝飾的正方形城堡，就矗立在腓力新城牆的西邊，距離英吉利海峽有九十英里，距離好戰的英格蘭國王佔領的土地也有三十五英里，它的目的根本不是給人看的，除了對前來掠劫的英軍，最好能直接把他們嚇跑。略去可媲美聖母院鐘樓的高聳主塔，也就是它的中央塔樓，這座城堡笨重的身軀，從首都城牆內大致是看不到的，尤其在右岸，還有許多綿延曲折的屋宇遮擋住視線。法國的城堡和防禦工事是中世紀傑出的建築成就，

你會想起卡爾卡松（Carcassonne）宏偉壯麗的城牆，或兼具堅實與優雅的皮卡第（Picardy）皮耶楓城堡（Pierrefonds），但是腓力·奧古斯都的羅浮堡完全不具備這些特點和優美。沒有任何當時的形象留存下來，我們所知道的都只能從該堡的後繼建築，也就是查理五世宮殿的考古遺跡來加以推想，而該座宮殿是在兩個世紀後建成的。由此推斷，羅浮堡似乎是後來那個騎士風範褪色的時代，所有乏善可陳的兵營、碉堡和高射砲塔的先祖。

羅浮堡四面巨大的圍牆高四十英尺，完全沒有任何裝飾。北側和東側是帷幕牆（Curtain-wall），像帷幕一樣伸展在塔與塔之間，純粹作為防禦用途的結構。西側和南側則是正屋（corps-de-logis），相對於純防禦性的高牆，屬於生活起居區，可以提供一小支數十人的駐軍加上他們的指揮官一個安全庇護的空間，但住宿條件絕對說不上舒適：牆上幾乎沒有開窗，只有狹長的細縫能讓陽光射入陰沉的城堡。兩座出入口，一座朝南，面向塞納河，另一座朝東，面向城市，進出都須穿越由兩座圓柱型高塔左右護翼的大門。城堡的四個轉角，以及西、南城牆的中段，各有一座高塔，加起來共有十座，塔上覆蓋胡椒罐型圓頂（toit en poivrière），保護哨兵免受惡劣天候和來自對面的砲火襲擊。塞納河水流入護城河，護城河環繞城堡三面，東面除外，北側和西側城牆之外，盡是未開墾的荒地。

這座城堡最大的特色，也許是唯一的特色，是它的主塔，名為「大塔樓」（la Grosse Tour），圓柱狀的量體拔地一百英尺，在接下來的數百年間，從巴黎任何一個地方幾乎都能看到它。它矗立於城堡正中央，四周被深而無水的壕溝包圍，與堡內的其他部分區隔開來。「大塔樓」是一座監獄，專門囚禁高級戰俘。1216年，也就是完工之後沒幾年，它就收容了第一位重要囚犯，法蘭德斯伯爵（Count of Flanders）費蘭德（Ferrand），他跟英格蘭人結盟，在

布汶會戰中被俘。這一事件是今日所知最早提到羅浮堡的記載，收錄於布列塔尼人紀雍的《腓力頌》（*Philippide*）裡，這部作品係以拉丁文六音步詩來頌讚腓力·奧古斯都的統治，撰寫年代早於1225年。在該詩的第二卷中，作者生動描述了費蘭德被拘捕的場景：

At Ferrandus, equis evectus forte duobus . . .
Civibus offertur Luparae claudendus in arce
Cujus in adventu clerus populusque tropheum
Cantibus hymnisonis regi solemne canebant.

費蘭德在兩匹馬押解下，準備送往羅浮堡囚禁，不意卻走過頭，來到〔巴黎〕市民面前。在他抵達之際，教士和民眾唱起莊嚴的讚美詩，歌頌國王，慶祝他的勝利。[5]

腓力·奧古斯都城堡極其乏味的功利主義取向，和我們今天認識的羅浮宮兀自蔓延的裝飾性簡直有天壤之別。然而，即使兩者大相逕庭，即使原始結構連一塊石頭都無從倖存於地表，但今日矗立在原始城堡基地上的方形中庭，它的科林斯列柱、眼洞窗和花葉垂飾雕刻，依舊召喚著中世紀的建築幽靈。因為八百年前任意決定的羅浮堡尺度，仍然深植在今天我們看到的許多東西裡。原始城堡的四邊均為二百三十六英尺，這個尺寸在改建為中世紀宮殿以及後來的文藝復興宮殿時，都保持不變。即便路易十三在1640年左右決定把建築擴大成目前的規模，他的建築師賈克·勒梅西耶（Jacques Lemercier）不過是將原建築的式樣一五一十複製到北側，藉由今日看到的時鐘塔樓（Pavillon de

l'Horloge）將兩個一模一樣的結構物併在一起。羅浮堡的影響力甚至擴及半英里外的羅浮宮最西端，這個地方的高度和寬度，基本上也是依據腓力·奧古斯都城堡決定的。羅浮堡的大小恰好是今日方形中庭的四分之一，方方正正坐落在方形中庭的西南角，原始羅浮堡的東北角，就是現在中央噴泉的位置。

　　如果這樣的美學評價顯得苛刻，我們倒可以換個角度來說，所剩無幾的原始結構，尤其是敘利館（Aile Sully）下方二十四英尺高的地基，倒是蓋得非常好。條石切割細膩，修琢齊整，對於一座少有巴黎人見過的城堡來說，實在太費工了，況且現存的許多部分都淹沒在導入的塞納河水裡。曾經有一位歷史學家指出：「羅浮堡，以及〔腓力·奧古斯都〕的其他建築，都值得被放入法國城堡建築的萬神殿裡。」[6] 腓力的羅浮堡也影響了後世興建的城堡：塞杭基與內勒堡（Seringes-et-Nesles）和杜爾丹堡（Dourdan）皆依循羅浮堡的樣本，採方形圍牆封閉結構，轉角和中點設置圓塔，捨棄大多數早期城堡不規則的佔地模式。即使在巴黎近郊，這種影響力在一個半世紀後依舊體現在凡仙城堡（Château de Vincennes）上，更不用提傳奇的巴士底監獄（Bastille）了。

　　出於防禦考量，羅浮堡並未臨著塞納河畔興建，而是向北退縮了將近三百英尺。這個決策注定要讓未來的法國王室和磚石匠們傷透數百年腦筋。一如我們在後續章節中會看到，第二座在西邊相隔半公里處新建的宮殿杜樂麗宮，還有透過大長廊（現在是羅浮宮收藏義大利繪畫的地方）連接兩座宮殿的意圖，導致了種種怪異的不對稱性。一直要到1850年代，在拿破崙三世的新羅浮宮計畫裡，才出現真正的解決辦法，而且是個出色的好方法。儘管如此，當初不將城堡蓋在塞納河邊的決定，直到今天，依舊造成方形中庭看起來並沒有與羅浮宮其他部分天衣無縫地銜接，這也是第一次進館的參觀者在不同館區移動時，經常感覺像走迷宮的原因。

＊　＊　＊

　　從腓力・奧古斯都的城堡完工到查理五世決定將它改建為王宮的一百五十年間，四處奔波的法國國王很少來光臨，它也幾乎沒做過任何改動。除了監禁高級囚犯和舉辦騎馬長槍比武大會，沒有什麼其他的功用。由於盎格魯諾曼人（Anglo-Norman）的威脅已經消除，金雀花王朝（Plantagenets）的侵犯又還沒出現，城堡一部分由王室庫房接管，另一部分用來製造十字弓弩。

　　不過，法國王室逐漸發覺跟巴黎城市比鄰的好處，勤奮進取的布爾喬亞，全都聚集在城市所屬的右岸。隨著王室在西堤宮（Palais de la Cité）的官僚體系越來越龐大，羅浮堡開始像是一個更安靜、更便捷的替代選擇，可免去西堤島之繁文縟節。腓力・奧古斯都的孫子路易九世，更為人熟知的稱號是聖路易，下令在城堡西南角，即現在的女像柱廳（Salle des Caryatides）南端，興建一座教堂。教堂下方係一地下墓室，遺址在1880年代被發現，現已成為敘利館中世紀出土古蹟的一部分。

　　城堡旁很快發展出一個小鎮，後來即稱為羅浮區（Quartier du Louvre），在此之前，這裡什麼都還沒有。這個地區的發展並未依循典型的中世紀模式，形成錯綜的街道，如巴黎瑪黑區或拉丁區現在仍看得到的那樣，而是相當有秩序地發展。兩條主要南北向大道從聖多諾黑街直通到塞納河畔，分別是聖托馬街（rue Saint-Thomas）和弗瓦蒙朵街（rue Froidmanteau），弗瓦蒙朵街的歷史可能比城堡還要古老。聖托馬街大致是從德農塔樓連接到黎希留塔樓（Pavillon Richelieu），東邊的弗瓦蒙朵街從達魯塔樓通往考爾白塔樓（Pavillon Colbert）。此外還有五條街也因為城堡的興建一併出現：博韋街（rue Beauvais）平行於城堡北側，另外四條全部從博韋街向北延伸，分

別是尚聖德尼街（rue Jean Saint-Denis）、香特街（rue du Chantre）、香弗勒莉街（rue du Champ-Fleury）、考克街（rue du Coq）。這些街道今日幾乎沒有留下任何遺跡。最東邊的考克街拓寬了，變成現在的馬倫哥街（rue de Marengo），直通方形中庭北立面中央的馬倫哥塔樓（Pavillon Marengo）。腓力・奧古斯都1223年去世時，貝爾提寫道：「站在羅浮堡的塔樓高處，可見城堡底下開發出一片全新街區，房子⋯⋯的數量多到完全看不出過去這裡曾經是耕地。」[7]

在不到兩百年後的查理六世時期，這個新興區域的繁華景象，從克里斯蒂娜・德・皮桑（Christine de Pizan）的描述裡可以領會個大概：「來自不同國家，川流不息的人潮、王公貴族之所以聚集於此，正因為〔羅浮宮〕是貴族宮廷的主要所在地。」[8]應運而生的房舍多半仍相當簡陋，跟下一個世紀結束前在這裡蓋起的氣派貴族宅邸不可相提並論。至於聖托馬街以西一直到現在協和廣場（Place de la Concorde）的開闊地帶，大體上仍維持為農耕地。磚瓦窯廠在路易九世的時代便已出現在此區，窯廠因為容易引發火災，必須跟中世紀巴黎以木造為主的房舍保持一定的距離。

在今日羅浮宮所佔據的土地上曾經出現過的最大單一建築體，除了宮殿本身，就屬三百醫院（Hôpital des Quinze-Vingts）。聖路易在1260年左右興建了這座醫院，是為了救治失明和貧困的病患，院名源自它三百張病床的規模而來。它坐落在聖托馬街之西，從聖多諾黑街向南延伸到拿破崙三世建於1850年代的圖爾戈塔樓（Pavillon Turgot）。醫院還包括一間教堂、一間禮拜堂和一小塊墓地。因此，它是今日拿破崙中庭這塊地方曾經有過的三座墓地之一，另外兩座是聖尼古拉教堂和聖托馬教堂的墓園。幾個世紀後埋葬在聖托馬教堂墓園的人物，包括皮耶・布雷翁（Pierre Bréant），他是「了不起、武功彪炳的

布列塔尼大公的理髮師」，和羅貝・盧梭（Robert Rouseau），「神職人員，菲律賓群島原住民，生前是本教堂的法政神父。」而最重要的人物當推梅蘭・德・聖－傑萊（Mellin de Saint-Gelais），他在法國詩歌史裡是一位重要人物，很可能曾將十四行詩帶入法國。[9]

* * *

　　關於腓力・奧古斯都的外貌，我們所知甚少。他幾乎不曾從中世紀的陰暗渾沌裡探出過頭，他在編年史家布列塔尼人紀雍筆下的形象，更接近美化過的傳記而不是歷史。反之，關於查理五世和王后珍妮・德・波旁（Jeanne de Bourbon）的長相，我們有非常具體的形象：兩人各有一尊他們在位期間製作的真人大小雕像，現在陳列於羅浮宮黎希留館馬利中庭（Cour Marly）旁邊的展間。查理的相貌尤其突出，他的臉頰鬆弛，下巴特別短，蒜頭鼻，髮線分邊怪異，應該頗忠於原貌，看上去比實際歲數更蒼老憔悴。他在1380年逝世時年僅四十二歲，雕像應是在他去世不久前製作。這兩尊雕像是哥德晚期自然主義的重要範例，也預示五十年後楊・凡・艾克（Jan Van Eyck）和其他法蘭德斯派大師的風格。這些戴冠冕的雕像上仍留有原本的彩飾殘跡，過去曾經立於羅浮宮東立面的高處，這一側面對著巴黎城市，進入宮殿的人，必定第一眼便能看見它們。兩尊雕像佇立該處將近三百年，直到1660年在路易十四命令下，中世紀羅浮宮最後可見的遺跡被全數夷平。

　　查理五世在位期間從1364到1380年，國王本身頗具有學者氣質，但他繼承的王國，特別是早期的處境，迫使他必須扮演果斷行動者的角色。他是法蘭西國王約翰二世（Jean II）的兒子和繼任者，約翰從1350至1364年統治法

國，也培養了四個兒子成為中世紀後期最重要的藝術贊助人：除了查理五世外，還有安茹的路易一世（Louis I of Anjo）、貝里公爵約翰（Jean, Duc de Berry），和勃艮第的腓力二世（Philippe II of Burgundy）。約翰二世最突出的特點之一，是他擁有一幅肖像畫，現收藏於羅浮宮，係1350年他即位之初所繪。畫中描繪了他的側臉，一頭棕紅色的頭髮，雜亂的鬍子，襯托在一片金色背景之下。就我們所知，這幅畫是上古時代結束後完整保存至今的最早一張個別人物肖像畫。當然，它不算《蒙娜麗莎》的老祖宗，和拉斐爾及林布蘭（Rembrandt）的肖像畫也沒有直接傳承，但它是我們所擁有這類型作品裡最早的例子，在後來的西方藝術中，肖像畫的重要性不言而喻。

但是約翰似乎難逃命中注定的厄運。在1355年的普瓦捷會戰（Battle of Poitiers）中，他被英格蘭黑太子伍斯塔克的愛德華（Edward of Woodstock）擊敗，這是英法百年戰爭早期最重要的一場戰役。約翰被囚禁於倫敦塔，當時十七歲的長子查理在約翰被囚期間擔任攝政王。在支付高昂贖金重獲自由後，按照當時的慣例，還得交換一個兒子作為人質，也就是安茹的路易。安茹的路易逃離了監禁，約翰對此深感不妥，認為榮譽掃地，於是自願重返英格蘭接受監禁（這次的待遇比較好，在薩伏衣宮〔Savoy Palace〕），並度過餘生，歷史上很少有比這更激勵人心的騎士風範。他在1364年死於英格蘭，查理隨即繼任為王。

巴黎人向來是也一直會是令王室頭痛的子民。查理五世在還沒當上國王前，已經身陷在一場由王室與埃蒂安·馬塞爾（Étienne Marcel）對抗的內戰之中。埃蒂安·馬塞爾是巴黎商人的監管者，也是實際上的巴黎市長，他帶頭挑戰王室，遏制王權擴張，也有人說他其實意圖篡奪王位。1358年，馬塞爾闖入查理五世位於西堤宮的諮議廳，殺害國王的兩名顧問，他自己也遭到刺殺。

馬塞爾一死，巴黎回復某種和平狀態，這大部分得歸功查理五世頒布大赦令，調解貴族和巴黎布爾喬亞之間的對立。在查理五世的統治尾聲，已經從英格蘭手上奪回諾曼地和布列塔尼數年，他留下的王國遠比當初他接手時更為強大。

　　儘管查理的早年生涯充滿動盪，他其實更關注沉思生活（*vita contemplativa*）而不是行動生活（*vita activa*）。克里斯蒂娜‧德‧皮桑在1404年的著作《睿智王查理五世的事蹟與德行》（*Livre des fais et bonnes meurs du sage roy Charles V*）裡，讚美國王是「真正的哲學家，智慧的愛好者」。他獲得「睿智王」（*le Sage*）的封號，淵博的才識已在當時享有盛譽。在他去世時，羅浮宮圖書館裡收藏了他的九百多冊藏書，這在當時是一個驚人的數字，另外他還有三百本書分散在巴黎或近郊的宮殿裡。國王也將藏書外借給學者或想要委託製作謄寫本的有錢人，為啟迪民智做出貢獻。他的藏書包含祈禱書、政治理論、史籍、天文學和小說，存放在獵鷹塔（Tour de la Fauconnerie）的三個樓層，這座塔是他將羅浮堡改造成宮殿後，位於西北角的高塔。最珍貴的手抄本保存在底樓；稍微一般性的藏書，像是《約翰‧曼德維爾爵士遊記》（*The Travels of Sir John Mandeville*）、尚‧德曼（Jean de Meun）的《玫瑰傳奇》（*Roman de la rose*），放在中間樓層；最上層存放法文和拉丁文的博學著作和祈禱書，包括紀堯姆‧培洛（Guillaume Peyraut）的《國王與君王的治理書》（*Livre du gouvernement des rois et des princes*）、索爾茲伯里約翰（John of Salisbury）的《論政府原理》（*Policraticus*），和亞里斯多德（Aristotle）的《經濟學》（*Economics*）、《政治學》（*Politics*）、《尼各馬可倫理學》（*Nicomachean Ethics*）[10]。

　　雖然這些珍貴的經卷在他死後大多散落各處，其中還是有不少藏書早早便進了國家圖書館，這些珍本也公認是法國國家圖書館最重要的館藏。1986

年，在密特朗的大羅浮宮計畫進行初步挖掘時，出土了一塊查理五世藏書塔的石頭。在為這塊石頭舉行一場無與倫比的象徵儀式之後，石頭被帶往塞納河左岸，現在，它成為新法國國家圖書館的基石。

查理五世除了重視性靈生活，他也跟許多有權力的統治者一樣，熱中興建宏偉的建築，他完成了巴黎東郊的凡仙城堡，和位於瑪黑區、如今已不復見的聖波宮（Hôtel Saint-Pol）。克里斯蒂娜・德・皮桑在描繪查理對建築的熱愛時，形容他是一位「睿智的藝術家，不僅展現真正的建築才華，也是位見解不凡的設計師和審慎的規劃者」。[11] 他所執行的最大工程，是在巴黎北半邊興建一座新城牆，納入自腓力・奧古斯都城牆闢建後近兩百年來新興發展的所有區域。城牆的防禦工事不論在概念或營造上，都比先前複雜得多，包圍的範圍只限於右岸。而這座城牆對羅浮宮未來的命運也產生難以估量的影響。

原本的城牆包圍塞納河左右兩岸，總長三英里，新的城牆雖然只圍住右岸，圓周卻更長，含括了現今一、二、三、四區的大部分範圍。總體而言，東西向大約各延伸了半公里，向北擴張了一公里。就都市發展來看，左岸在接下來幾個世紀將會逐漸落後於右岸。

事實上，查理五世城牆首先是由埃蒂安・馬塞爾在1356年動工的，完工於1383年，當時查理五世已經過世三年，由兒子查理六世繼位。查理五世城牆跟早期城牆直接從地面起建的方式不同，它是建造在一條寬闊連續的土方工程之上，土方有兩百英尺寬，起起伏伏，高低不平，足以將英格蘭人抵擋於安全距離之外，也讓他們的武器無法對首都發揮作用。很久之後，這些防禦土牆將被稱為boulvars（跟英文的bulwark〔壁壘〕同源），現代英文的boulevard（林蔭大道）就是由此衍生而來。這兩個看似截然不同的概念之所以產生交集，正是因為巴黎的grands boulevards（大林蔭道）——嚴格說來只限於第一區到第

四區的大林蔭道——是查理五世防禦工事的遺跡。查理的防禦土牆在路易十三時期又進一步補強，但從1670年左右起，陸續被路易十四拆除，填平，取而代之的是我們今日在世界各地都能看到的景觀大馬路，也就是所謂的林蔭大道。

這條十四世紀的防禦城牆間隔設置了宏偉的城門，作為行人和騎士進出首都的通道，其中包括聖馬丁門（Porte Saint-Martin）、聖德尼門（Porte Saint-Denis），以及一座位於城牆東端新建的防禦工事，稱為 *la Bastille*（巴士底）：這個名詞專指某種特定形式的防禦關口。最早的巴士底是馬塞爾在1350年建成，不過是一個來往巴黎的出入口，連接聖安托萬街（rue Saint-Antoine），出口東側有兩座宏偉的高塔翼護。十年後，查理五世認為原本的結構有待改進，於是將它闢建成一座城堡，周正的矩形基地由八座高塔防禦，每個轉角一座，東西兩面的中間各增加兩座。事實上，它的整體設計就是以羅浮堡為模型——再往東兩英里外的查理五世凡仙城堡亦然。而巴士底城堡出現的時間點，正好就在羅浮堡卸除一切軍事功能轉型為宮殿之際，也絕非巧合。

在另一頭，巴黎西側的邊界，新城牆穿過聖多諾黑街直通塞納河畔，切過現在的侯昂塔樓（Pavillon de Rohan）和大側門（Grands Guichets，兩者都是十九世紀羅浮宮的出入口），在抵達河畔處，銜接了一座新「林塔」（Tour de Bois）。1429，聖女貞德（Joan of Arc）在距離侯昂塔樓幾英尺外的聖多諾黑門（Porte Saint-Honoré）旁，遭十字弓射傷，當時她正率軍攻擊佔領巴黎的英軍，他們在這段時間曾經短暫據有羅浮宮。1980年代大羅浮宮計畫的重大發現，就是挖掘到這段總長五分之一英里的防禦工事遺跡，過去僅能透過早期蝕刻版畫（和1860年代的表層考古探勘）窺想其原貌。如今，防禦工事的兩個側面，它的內削壁與外削壁，可以從羅浮宮卡魯賽（Carrousel du Louvre）的西入口處具體得見，羅浮宮卡魯賽是位於整個博物館最靠西的大型地下購物商

場。不過，我們現在看到的還是跟查理五世時的原貌略有出入，因為路易十二曾在1512年對城牆進行過修繕，以平整的條石做過補強。

隨著城牆完成，羅浮宮也總算第一次落在巴黎城內。它原本扮演某種邊防要塞的角色，如今已完全不具任何防禦功能。但它同時又比查理五世在巴黎及周邊地區的其他宮殿更擁有某些優勢。聖波宮和凡仙城堡距離市中心都太遠，而西堤宮作為傳統上君王蒞臨巴黎時的寓所，查理五世不久前才在那裡親眼目睹過暴亂。當天的事件無疑讓查理鐵了心，決意搬到像羅浮堡這樣固若金湯的建築裡，並將它改造成一座配得上國王的宮殿。

<center>＊ ＊ ＊</center>

根據克里斯蒂娜・德・皮桑的說法，查理五世是「從零」開始興建羅浮宮。當然，這是一種誇飾，但查理無疑徹底改造了腓力・奧古斯都城堡的精神，也在很大程度上改變其形式。新羅浮宮有待解決的問題必定相當繁瑣，工程也進展得十分緩慢：在查理五世十六年的統治期裡，改建工程就耗費了十年時間。他指派雷蒙・迪・東普勒（Raymond du Temple）來監督這項工作，他是極少數我們叫得出姓名的中世紀建築師，其美學風格具有足夠的辨識度。他也像路易十三的賈克・勒梅西耶，或拿破崙一世的佩西耶與方丹（Percier & Fontaine）二人組，為賞識他們才華的國王留下了許多建築物。瑪黑區的聖波宮是十四世紀巴黎最大規模的都市介入之一，不過它幾乎沒有遺跡倖存，所幸凡仙城堡仍保留得完好如初，城堡內的禮拜堂，足以媲美名氣更加響亮也是其靈感來源的巴黎聖禮拜堂（Sainte-Chapelle）。雷蒙・迪・東普勒還負責監督巴黎聖母院（Cathedral of Notre-Dame）的重建，可能也設計了連接聖母院到

左岸的「小橋」（Petit Pont）早期版，和建造巴士底城堡。

　　雖然查理五世的羅浮宮除了東翼樓與北翼樓的地基之外皆無倖存，但多虧了三件繪畫作品，讓我們對查理羅浮宮的外觀有相當清楚的認識：《巴黎高等法院祭壇屏風》（*Retable du Parlement de Paris*）和《聖日耳曼德佩修道院聖母慟子圖》（*Pietà of Saint-Germain-des-Prés*），這兩件作品都收藏於羅浮宮，以及《貝里公爵的華麗時禱書》（*Les très riches heures de Jean, duc du Berry*）裡代表10月的頁面，由林堡（Limbourg）兄弟繪製於1416年之前，堪稱是中世紀晚期的藝術傑作。書頁裡的羅浮宮光彩熠熠，猶如童話之鄉，觀看視角來自塞納河對岸，大約就在內勒塔的位置。雖然畫裡的比例有點隨性，它提供的訊息卻在1980年代的遺址挖掘裡得到印證，建築遺址現在可在敘利館裡參觀到。

　　查理保留了舊城堡原本的佔地面積和整體尺寸，主要改建的部分是方形圍牆的北側和東側，為原本的帷幕牆添加居住空間，大小類似於腓力・奧古斯都附加在城堡西側和南側的部分。原本坐落在內庭中央的大塔樓，改建後離擴建的北翼樓較近，這一側也是查理的公務廳和起居所。為了使這個出入口符合國王身分，雷蒙・迪・東普勒或他的助手德魯埃・德・達馬丁（Drouet de Dammartin）設計了一座巨大的螺旋梯，這座樓梯在當時已享有盛譽，被冠上「大螺旋」（la Grande Vis）的美稱。這是件令人讚嘆的工程傑作，展現出晚期哥德風格精緻的鏤空雕飾技藝，矗立在大塔樓和新建的北翼樓之間。氣派的樓梯在法國豪華住宅和宮殿裡一向至關重要，大螺旋梯就是最早的案例之一，這類型的樓梯直到十九世紀末都具有舉足輕重的地位。大螺旋梯旁另有一座小螺旋梯，專供國王和王后前往私人寓所。部分的遺跡可在敘利館的挖掘成果中看到。

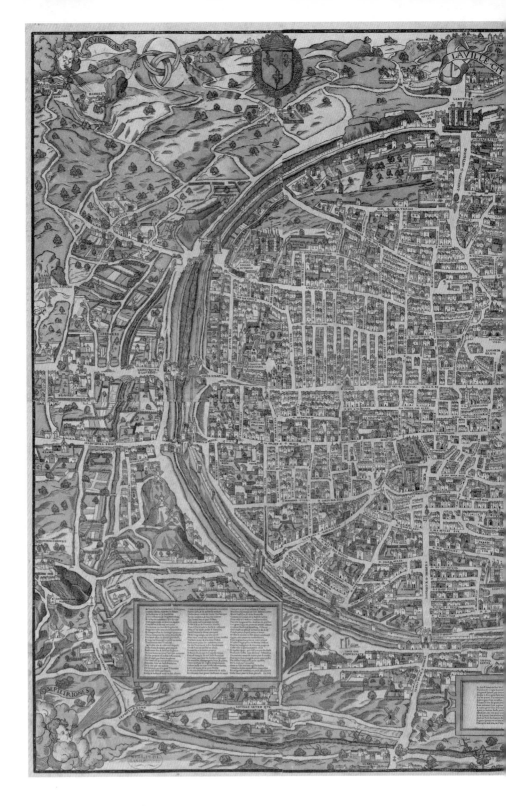

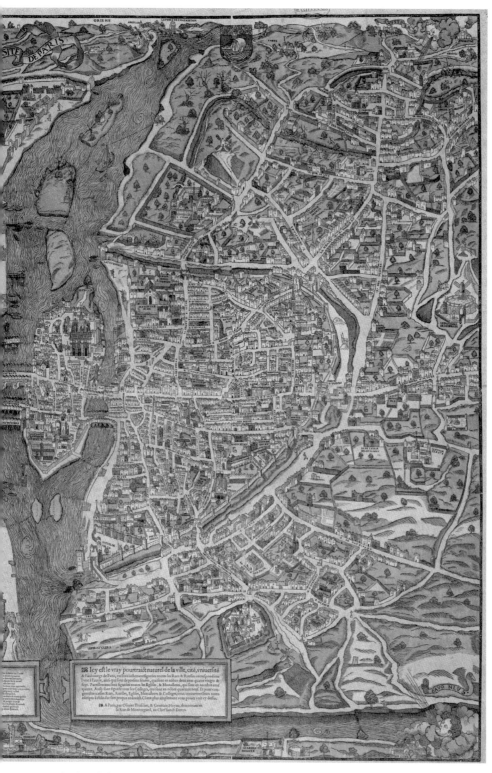

1553年的巴黎地圖，奧利維耶‧圖榭（Olivier Truschet）與傑曼‧瓦猷（Germain Hoyau）所繪。
圖中最顯眼的大橢圓形即包圍城市的查理五世城牆，羅浮宮在橢圓形的底部，靠近塞納河畔。

為了讓陽光空氣進入宮殿，建築師在厚牆上開了窗戶，這在原本的城堡是絕對不可能發生的事。一時之間，護牆和塔樓上開滿了各式尖拱窗、十字窗、屋頂窗，甚至連中央主塔都有了窗戶。除了國王和王后的雕像，裝飾腰線也讓高層牆面變得漂亮。一根根的煙囪，鋪上灰藍色石板瓦的胡椒罐型圓頂，百合花（fleur de lis，編註：一說是鳶尾花）風向標在陽光下旋轉閃爍，這座宮殿成為右岸天際線最亮眼的主角。查理五世將羅浮堡改造成宮殿的意圖強烈，不辭辛苦從巴黎南方的維特里（Vitry）採石，經由塞納河運送，也從巴黎當地的採石場取材，包括比塞特（Bicêtre）、薔蒂伊（Gentilly）、弗吉哈等。為了修砌大螺旋梯所需要的上等石材，查理也不介意從中央市場旁的無辜嬰孩公墓搜括碑石。

羅浮宮從城堡轉型成宮殿，必定少不了一座漂亮的花園。花園位於宮殿北側和西側，範圍延伸到城牆外，向西到弗瓦蒙朵街，向北到博韋街（現在被整合入里沃利街〔Rivoli〕）。北面的花園有五座涼亭，其中四座為圓形，一座方形，布置了樹籬，花架，柳條網上爬滿葡萄藤。中世紀的花園一般都切割成一塊塊方形，種植了多種花卉和植物，按照色彩和香氣來分類，其中當然少不了玫瑰和草莓。西側花園以西，但未超出宮殿基地之處，蓋起了一棟室內球場，是當時流行的室內網球（jeu de paume），即今日網球的原型。此外還豢養了獵鷹、老鷹等飛禽，和一籠子夜鶯。羅浮宮南側幾個靠近塞納河邊的小花園，在查理五世的繼任者查理六世時期改成養雞場（basse-cour），飼養的家禽和農作收成提供羅浮宮作為食材使用。

十七世紀巴黎的歷史學家亨利·索瓦，對羅浮宮花園留下了相當多的描述。在他年輕時花園還在，佔據後來方形中庭的西北角處。花園從一頭到另一頭全被植物棚架、玫瑰叢和樹籬所包圍，還種植了彩葉甜菜、萵苣和馬齒莧供

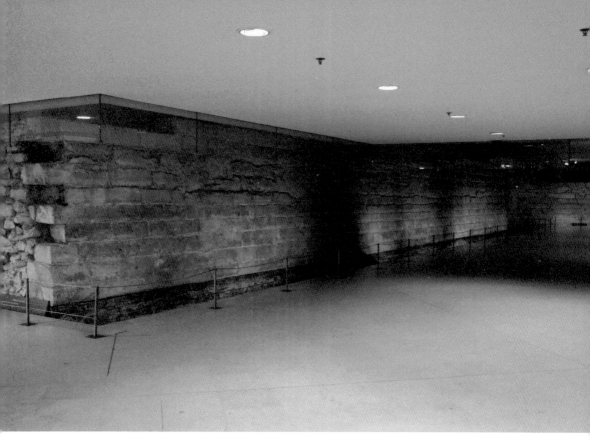

查理五世城牆的部分遺跡，位於現在的羅浮宮卡魯賽購物中心裡。

宮廷食用。花園裡除了有豢養野生動物的「獅子館」（l'Hostel des Lions），園區四個角落也設置了或圓或方的涼亭，提供遊客休憩歇腳[12]。六百年後，在第二次世界大戰實施配給制度期間，同一個地點，也就是現在的馬倫哥塔樓兩側的綠地，無巧不巧又再次作為耕地，用來種植韭蔥。

　　羅浮宮作為查理五世停留巴黎時的居所，很快便和行政中樞西堤宮發展出共存共榮的關係。西堤宮必須容納國王不斷擴充的官僚機構，羅浮宮則逐漸成為巴黎的禮儀中心。1368年，查理五世在這裡以最高規格接待英王愛德華三世（Edward III）的次子克拉倫斯公爵（Duke of Clarence）。十一年後，他同樣選擇了羅浮宮來接見神聖羅馬帝國（Holy Roman Empire）皇帝查理四世。在這次的接待和其他外交場合裡，國王都對他的新王宮相當滿意。根據克里斯

蒂娜・德・皮桑的說法，他得意洋洋地向神聖羅馬皇帝炫耀「由他下令為羅浮宮修砌的美麗牆面和精緻石工」[13]。皮桑所欲傳達的，正是查理五世「高雅的生活方式」（*belle manière de vivre*）[14]。

　　所有人無論貴族、平民或外國人，都想親眼目睹國王的盧山真面目，這讓羅浮宮變成一個擁擠無比的場所。按照皮桑的說法，人潮多到連轉身的餘裕都沒有。想當然爾，川流不息的人潮也造成設施和衛生問題。國王與王后的起居室和寢宮配有專用的盥洗設備（*aisance*），但一般人也有上廁所的需求，即使在六百多年後，這個問題也一直是博物館面臨的挑戰。從羅浮宮必須嚴禁民眾在宮殿大廳和花園裡小便，可見十五世紀初的房子顯然難以負荷這個問題[15]。

　　查理五世選擇羅浮宮作為他在巴黎的主要居所後，巴黎這一區域很快發生了兩大變化。首先是引來了妓女，她們聚攏到這個權力與財富的中心，在香弗勒莉街接客，靠近現在博物館方形中庭的馬倫哥大門（Porte Marengo）[16]。與此同時，法國的貴族階級以及主教，也紛紛在新的王權中心旁蓋起豪華宅第。其中兩棟最宏偉的府邸緊鄰著羅浮宮東側，就在腓力・奧古斯都城牆外，與現在已經消失的奧地利希街（rue d'Autriche）接壤。這兩棟建築後來分別稱為「小波旁宮」（Hôtel du Petit-Bourbon，約建於1390年，即查理五世的兒子和繼任者查理六世的統治期間）和「阿朗松宮」（Hôtel d'Alençon），這兩塊土地從上個世紀中起，一直被不同的人所持有。兩棟建築都有十四世紀的羅浮宮那麼大，合起來便佔掉現代方形中庭的整個東半邊。在隨後幾個世紀裡，這兩棟建築都會在法國歷史和文化裡據有一席之地。小波旁宮的富麗堂皇，尤其體現出查理六世統治時期的奢華，這股奢華風也在貴族階級之間蔓延擴散。三百年後，它的宴會廳（Grande Salle）依舊赫赫有名。曾經在1660年拆除前夕實地參觀過宴會廳的索瓦，才會寫出「這麼講絕對不為過：它就是整個王國

裡最寬敞、最挑高、最深長的〔廳堂〕」[17]。法蘭索瓦一世在1527年強佔小波旁宮，把它當作羅浮宮的延伸，小波旁宮一直是巴黎市容中明顯的地景——直到路易十四將它拆除，建造屬於自己的宏偉「柱廊」，也就是現在博物館的最東側。

* * *

　　查理五世在1380年英年早逝，羅浮宮的命運也跟著急轉直下。百年戰爭造成法國王室與英格蘭、勃艮第之間勢不兩立，也在國內製造了許多敵人，戰爭在這時期進入白熱化階段，沒有一座城市比起巴黎遭受到更直接的衝擊和破壞。1383年在查理六世的統治下，發生了一場持槌者動亂（Maillotins）武裝衝突，意圖搗毀羅浮宮，最後雖然沒有成功，造成的損失卻相當可觀。1400年查理六世在羅浮宮接見拜占庭皇帝時，宮殿本身已開始惡化，國王的精神狀況也大不如前：他的瘋癲反復發作，忘記自己是國王，忘記自己的名字，認不得妻子和小孩，深信自己是卡帕多奇亞的聖喬治（Saint George of Cappadocia）。1431到1439年間，羅浮宮加速崩壞，巴黎在這段期間受到英格蘭的佔領蹂躪，當時十歲的英王亨利六世，在巴黎聖母院接受加冕，並在羅浮宮裡居住了一段時間。接著又過一百年，一位非常不同的法國國王，法蘭索瓦一世，再度選中羅浮宮作為居所，並進行徹頭徹尾的大改造，開始形成我們今天所見的羅浮宮。

2

文藝復興時期的羅浮宮

THE LOUVRE IN THE RENAISSANCE

很少有君主能夠像法蘭索瓦一世一樣,那麼成功抓住現代人的想像。這位國王在1515年至1547年間統治法國,在他之前的國王,似乎壟罩在一片無名氏的迷霧中,法蘭索瓦從迷霧中走出,輪廓清晰,有血有肉。他也許是第一位令我們感覺熟悉、親切的法國國王。畫家也喜歡畫他:安格爾(Ingres)有一幅法蘭索瓦懷抱垂死達文西的著名場景,繪於1818年,多半是出於杜撰;不久後,英國浪漫主義畫家理查・帕克斯・波寧頓(Richard Parkes Bonington)也完成一幅他最迷人的作品,描繪國王和他的情婦,體態豐腴的艾唐普公爵夫人(Duchesse d'Étampes)。十年後,亞歷山大-艾瓦里斯特・福拉哥納(Alexandre-Évariste Fragonard,世人更為熟知的尚-歐諾雷・福拉哥納的兒子)在羅浮宮的天花板上呈現國王欣賞藝術家普列馬提喬(Primaticcio)從義大利為他帶回來的畫作。

法蘭索瓦在奠定中央集權的君主體制上功不可沒,一百年後,中央集權在路易十四手上達到史無前例的巔峰。法蘭索瓦跟路易十四一樣,熱中於大興土木,此外他也贊助藝術家,收藏藝術品,在法國人眼中,是他幫助法國(和羅浮宮)擺脫了中世紀的遺緒。

在他還沒登上法國王位前,不論怎麼推算,都沒有人料想到會輪得到他。布列塔尼安妮(Anne of Brittany)跟前朝兩位國王查理八世和路易十二

（她跟兩人都結過婚）總共生了十位男性繼承人，但十個男孩卻都早夭，法蘭索瓦才有機會以瓦盧瓦王朝（Valois）的旁支血脈登上王位，而且是在堂兄路易十二覺得他也沒什麼可挑剔的大毛病之下，欽點他作為王位繼承人。

不過，關於法蘭索瓦繼承正統性的疑慮，很快就在他展現迅捷又堅定的統御力後一掃而空。國王的精氣神，多少可以從尚‧克魯埃（Jean Clouet）的法蘭索瓦肖像裡加以揣摩。這幅畫是羅浮宮的重要珍藏品，繪於1525年，當年法蘭索瓦三十歲。如果要透過一幅形象來概括整個法國的文藝復興時期，這幅畫就是最佳代表。法蘭索瓦是現代親王的典型，他以正面半身面對著我們，身後有淡紅色的絲綢為背景，胸前掛著聖米迦勒騎士勳章（Order of Saint Michael）金項鍊。深色的鬍鬚和白皙皮膚形成鮮明對比，還有他那長長的鼻子，為他贏得「大鼻子法蘭索瓦」（François au Grand Nez）的稱號。他的衣著更是不同凡響：頭上戴著黑色天鵝絨扁帽，綴上金色飾釘和鴕鳥毛，身上披著一件珍珠色的錦緞罩袍（*chamarre*），給人十足大塊頭的印象，罩袍之下是直條紋金色繡線絲綢和天鵝絨綢緞交錯的襯衫。數年後，提香（Titian）也在羅浮宮為國王繪製了一幅肖像畫，身材比先前更加魁梧，他戴著同一條金項鍊，但是這位威尼斯大師十分大膽地以側臉呈現他，再次印證國王顯眼的鼻子。

法蘭索瓦一世統治期間，義大利藝術所代表的文藝復興風潮已開始在阿爾卑斯山以北取得重要進展。在他的積極推動下，就連法國的主教和顯貴們也為之風靡，他們擁抱的與其說是義大利的魅力，不如說是現代性本身。法國與文藝復興的邂逅始於查理八世在1494年入侵義大利，他以奪回領土主權的名義開戰，宣稱自己的祖母安茹瑪麗（Marie of Anjou）是拿坡里國王安茹路易二世的女兒，所以他有權繼承。隨後的兩位繼任人路易十二和法蘭索瓦也相繼入侵義大利，他們不僅要奪回拿坡里王國的統治權，也聲稱擁有米蘭公國的繼承權。

法蘭索瓦出兵義大利的最初成果令人振奮：1515年，年僅二十一歲的國王在馬里尼亞諾（Marignano）獲勝，成功入侵米蘭公國並加以併吞。但是十年後第二次出兵義大利，卻以一場災難作收。1525年的帕維亞會戰（Battle of Pavia），他被西班牙國王查理一世的部隊俘虜。查理在六年前已經擊敗過他一次，贏得令人垂涎的神聖羅馬皇帝頭銜。這場恥辱性的失敗，讓法蘭索瓦被囚於馬德里將近十一個月，在支付一筆龐大的贖金和以兩個最年長的兒子作為人質之後，法蘭索瓦終得獲釋，而這筆錢大部分是從巴黎市民身上強徵而來。兩個兒子中較年輕的亨利，後來繼任為法國國王。

姑且不論這些會戰所造成的生命、土地、財產損失，戰爭的確加快了義大利文藝復興輸入，影響法國的視覺藝術文化。在查理八世和路易十二世統治時期，已經有部分義大利藝術家和建築師，嘗試在阿爾卑斯山的這一頭開發處女地，但是在一個依舊被中世紀心靈主宰、崇尚哥德形式的社會裡，他們的成就只能技術性增添一點視覺點綴：這裡加一座大理石拱廊，那邊立一根愛奧尼亞（Ionic）柱子。但是在法蘭索瓦一世統治下，對義大利文藝復興的擁抱變成幾乎是肉身相貼。法蘭索瓦成立著名的法蘭西公學院（Collège de France），這所學院展現的古典視野，儼然在和古老的索邦大學那套嚴苛的傳統神學公開作對。他也邀請當時最偉大的古典學者紀堯姆·比代（Guillaume Budé）來管理王室圖書館，由於法蘭索瓦的支持，圖書館的藏書大量增加。而法蘭索瓦對義大利文藝復興的最大敬意，無疑是表現在贊助藝術家和收藏藝術品，以及建設美侖美奐的宮殿。

歷朝歷代的君王，都想透過視覺藝術來彰顯個人的尊貴榮耀，他們興建氣勢宏偉的建築，或蒐集藝術大師傑作，向大師訂購作品。但是在十六世紀初期，這類野心形成一股前所未有的新氣象。上古時代亦不乏名氣響亮的藝術

家，但現在，擁有名家作品首度成為衡量親王顯赫程度的指標。追逐藝術品連帶產生了一項難能可貴的結果，即在十六世紀上半葉，義大利藝術的重要性已經被人們充分意識到，這種重要性在以往的時代裡簡直難以想像。關於藝術家全新的傳奇地位，有一則例子是，傳說提香在為西班牙國王查理一世畫肖像時，不小心掉落了畫筆，國王本人竟親自彎下腰替他撿拾。

少有統治者比得上法蘭索瓦一世付出那麼多心力在追逐大師作品，或取得那麼大的成果。他布下廣大的眼線和代理人進行蒐獵，這些人通常是外交官，像是曾派駐在威尼斯和羅馬的紀堯姆‧德‧貝萊（Guillaume du Bellay）。有時也有義大利當地人，例如諷刺作家彼得羅‧阿雷蒂諾（Pietro Aretino），堪稱當時最毒舌的人，他以國王的名義周旋在藝術家和收藏家之間，國王賞賜他一條八磅重的金項鍊，以回饋他的功勞，在他的幾幅肖像畫裡都有戴著。如果古代的雕塑原作無法取得，法蘭索瓦也不介意大理石複製品，甚至石膏鑄件也行。因此，畫家普列馬提喬（後來以楓丹白露〔Fontainebleau〕派聞名）才鑄造了梵蒂岡收藏的《觀景殿的阿波羅》（Apollo Belvedere）和《科莫德斯形象的海格力士》（Hercules Commodus），以及聖彼得大教堂（Saint Peter's Basilica）裡米開朗基羅的《聖殤》（Pietà）。這些作品後來陳列於羅浮宮的女像柱廳。

就算貴為國王，也不保證能獲得達文西、米開朗基羅、拉斐爾的任何一幅傑作，他們是文藝復興鼎盛期的三位神祇，而這方面法蘭索瓦成績斐然。雖然他從未成功勸誘拉斐爾、米開朗基羅或提香前來法國（並不是沒有嘗試過），但是在征服米蘭後，法蘭索瓦請動了達文西這位有史以來公認最偉大的畫家，在1516年移駕法國，他的弟子安德雷亞‧沙萊（Andrea Salaì）和法蘭切斯科‧梅爾齊（Francesco Melzi）也伴隨他前來。此時達文西六十四歲，

還有三年壽命。法蘭索瓦將整座克洛呂塞城堡（Clos Lucé）都提供給達文西使用，達文西最後死在這裡並埋葬於此，距離昂布瓦斯王室城堡（Amboise）只有半英里遠。在他的箱子裡，達文西帶著二十卷他那高深莫測的手稿，裡面有他一生祕密研究的成果，以及三幅畫：《施洗者聖約翰》（*Saint John the Baptist*）、《聖母子與聖安娜》（*The Virgin and Child with Saint Anne*）和《蒙娜麗莎》。據信法蘭索瓦在1518年（也就是達文西去世前一年）直接從大師那裡買下這三幅畫作。再加上《岩窟聖母》（*Virgin of the Rocks*），由法蘭索瓦的前任路易十二在1500年左右購得，這些都是王室最早的收藏品，之後成為羅浮宮博物館的收藏。羅浮宮後來又買下兩幅達文西的畫作，現在被稱為《酒神》（*Bacchus*）和《美麗的費隆妮葉夫人》（*La Belle Ferronnière*），加上許多素描，包含卓越的《坐姿人物布料皺褶研究》（*Drapery Study for a Seated Figure*）。光是上述六幅畫作，羅浮宮就能驕傲宣稱它擁有的達文西畫作比世界上任何地方都多——不管怎麼說，達文西的畫作數量都算不上多。這些畫對羅浮宮是如此重要，而羅浮宮又對法國如此重要，因此達文西幾乎也成了法國的代表人物，就像拿破崙或是戴高樂（Charles de Gaulle）。這些經典傑作對法國的國民生產毛額貢獻巨大，光是從觀光客可以跟《蒙娜麗莎》靠得多近，就能衡量出旅遊業的興旺程度。

法蘭索瓦跟米開朗基羅打交道也相當成功。米開朗基羅除了濕壁畫之外，他的畫布畫作相當罕見，幾乎是不存在。但法蘭索瓦拿到了一幅《麗達與天鵝》（*Leda and the Swan*），雖然這幅畫已經佚失，目前僅有複製品留下。此外他還購得米開朗基羅的三尊雕像，其中的海格力士像在幾百年前就不知去向，如今只有素描留下，聊供後人憑弔想像。不過另外兩尊雕像，通稱為《垂死的奴隸》（*The Dying Slave*）和《反抗的奴隸》（*The Rebellious Slave*），現

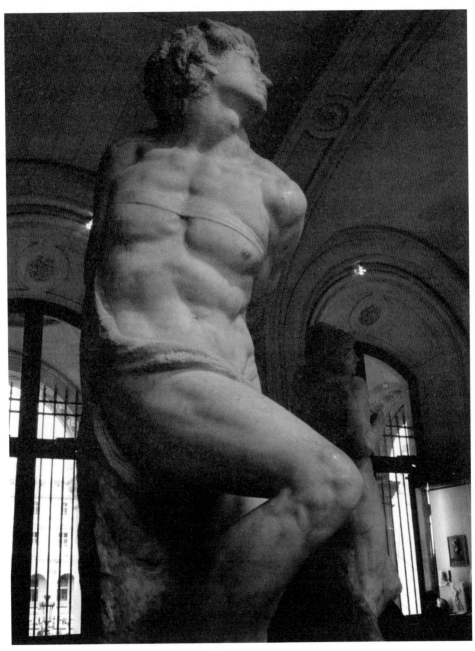

米開朗基羅《反抗的奴隸》，約在1515年為儒略二世陵墓所作。1550年雕像被帶往法國，1793年的革命政府將作品收歸國有，成為羅浮宮的館藏。

米開朗基羅《垂死的奴隸》。

在是羅浮宮最珍貴的收藏。這兩尊加上另外四尊裸體雕像，原本是要作為教皇儒略二世（Pope Julius II）的陵墓裝飾，這項計畫歷經六次大規模修改，總共耗去米開朗基羅將近四十年的歲月。最後版本的陵墓沒有用到米開朗基羅的六尊裸體男性雕像，因此其中四尊送去佛羅倫斯，如今陳列於學院美術館（Accademia Gallery in Florence），它們像儀隊一樣矗立著，帶領參觀者走向米開朗基羅的大衛像。剩下的兩尊完成度最高，提供給法蘭索瓦一世，經過多次遷徙，現在它們安住在羅浮宮的莫里安長廊（Galerie Mollien）。

國王跟達文西和米開朗基羅兩人打過交道，也都獲得大師的原作，但作品都是為別人創作的，反之，羅浮宮裡至少有兩幅拉斐爾的畫，是畫家專門為法蘭索瓦創作的。這些畫原本是教皇利奧十世委託的，1516年法國征服米蘭之後，利奧十世覺得跟國王交好會是明智之舉。於是拉斐爾畫了《法蘭索瓦一世聖家族》（*La Grande Sainte Famille de François Ier*）和雷霆萬鈞、真人尺寸的《聖米迦勒制伏惡魔》（*Saint Michael Routing the Démon*），這幅畫被認為傳達了利奧十世內心的願望：期待法蘭索瓦對土耳其人發動十字軍東征。拉斐爾在羅浮宮還有三幅大型作品：早期的《美麗的女園丁》（*Belle Jardinière*）、《聖瑪格麗特》（*Saint Margaret*）和《與友人的自畫像》（*Self-Portrait with a Friend*），這三件可能也為法蘭索瓦所有，但應該不是為他而作；反之，《亞拉岡的喬凡娜畫像》（*Portrait of Giovanna of Aragon*）係專為國王而作，但是在朱利歐‧羅曼諾（Giulio Romano）協力下完成的。拉斐爾為《廷臣論》（*The Book of the Courtier*）的作者巴爾達薩雷‧卡斯蒂利奧內（Baldessare Castiglione）作了一幅高貴的肖像畫，無疑是羅浮宮最偉大的收藏之一，但這幅畫在路易十四時代才被王室取得。

當然，這些拉斐爾、米開朗基羅或達文西的作品，沒有任何一件被法蘭

索瓦帶往羅浮宮。因為在國王生前，它依舊是一棟濃濃中世紀味的幽暗建築，而且實質上已經變成一塊建築工地，在這種條件下一定是亂糟糟又骯髒不堪，不再宜居。法蘭索瓦的確在1529年於羅浮宮裡新闢了一間藏畫室（cabinet de tableaux），收藏了幾件法蘭德斯畫作，但我們並不清楚哪些畫後來進了博物館，或是否有任何一件被收進了博物館。這似乎是在羅浮宮地界內第一個類似藝廊的空間，只不過，所有偉大的義大利繪畫和大量的王室珍藏，都將留在法蘭索瓦最中意的楓丹白露宮，以及後來的凡爾賽宮，直到1793年，羅浮宮博物館正式開幕。

<p style="text-align:center">＊ ＊ ＊</p>

如果說收購藝術大師作品是國王之間的競賽，這件事在法蘭索瓦對視覺藝術的貢獻中，也只佔了一小部分。他跟以往和後來的許多統治者一樣，喜歡蓋房子，而且他追逐此事之熱中積極，恐怕只有路易十四和拿破崙三世堪可媲美。的確，在法蘭索瓦鍥而不捨的追求下，整個國家被他搞到幾乎破產：他任內興建或大規模改建的宮殿有十幾座，每一座都不亞於十六世紀羅浮宮的規模，包括了香波堡（Chambord）、昂布瓦斯堡、布盧瓦堡（Blois）、聖日耳曼昂萊堡（Saint-Germain-en-Laye），以及最著名的楓丹白露宮。比起任何一位法國國王，法蘭索瓦都更有功於讓羅亞爾河谷地（Loire Valley）和法蘭西島洋溢著翩翩王室的風采，成為世人憧憬的夢幻之地。但是他好大喜功的後果，導致最終不得不賣掉王室原本在巴黎擁有的大筆地產，像是勃艮第宮（Hôtel de Bourgogne）和聖波宮，包括附屬的大片土地，最後他手中只剩下圖爾奈勒宮（Hôtel des Tournelles）和羅浮宮，或許他也曾經考慮把這些都一併賣掉。

有少數計畫讓法蘭索瓦享受到辛苦付出的成果，具體而言即香波堡和楓丹白露宮，但在其他計畫裡，他只播下種子，果實則留待後人收成，羅浮宮就是如此。他雖然也跟前任諸王一樣在羅亞爾河谷興建城堡，尤其是對香波堡的付出，但他已將大部分心力轉移到法蘭西島區和巴黎周邊。也許是為了與（蒙莫朗西公爵安內〔Anne, Duc de Montmorency〕所建的）埃庫昂（Écouen）和香堤伊（Chantilly）的新宮殿一較高下，法蘭索瓦在巴黎附近著手興建了三座宮殿：聖日耳曼昂萊堡、維禮葉科特雷堡（Villers-Cotterêts），和曾經坐落在布隆尼森林（Bois de Boulogne）西邊的馬德里堡（Château de Madrid）。他投入規劃設計、實際參與興建之深，就連建築師賈克一世·安德魯埃·迪·塞爾索（Jacques I Androuet du Cerceau）也說，就聖日耳曼昂萊堡而言：「可以十分公允地說，國王本人就是建築師。」[1]

既然國王在各地都有屬於自己的宮殿，我們也許以為法蘭索瓦跟歷代先王一樣，延續過往的巡行生活。這項傳統已沿襲了將近千年的時間，國王持續在國境內巡行，沿途下榻王室居所，向人民展示王室丰儀，並解決當地的問題，裁定百姓間的法律糾紛。但是到了十六世紀下半葉，現代的中央集權式官僚制度興起，這種馬不停蹄的旅行逐漸變得不必要，君主也省去東奔西跑之苦。這個改變對法國君主制度產生了巨大的影響，而改變最大的，就屬巴黎和羅浮宮。

法蘭索瓦選擇巴黎作為他的主要居所，很難說是一件理所當然之事。在他的統治期尾聲，這座城市的人口已經超越三十五萬，這樣的規模既是法蘭西王國最大、最富庶的城市，也是歐洲人口最多的城市，這得歸功於百年戰爭結束（約1453年）到宗教戰爭發生之前（約1562年）長時期的承平。但巴黎的優越性絕非穩如泰山：僅僅幾十年前，路易十一還曾經認真考慮將首都遷往里昂（Lyon），這裡和義大利、薩伏衣（Savoy）、神聖羅馬帝國進行貿易都更有

距離優勢。法蘭索瓦在治理初期，仍舊效法前輩的巡行生活，每年在巴黎停留大約一個月，通常是1月或2月。當他待在首都時，他會住在圖爾奈勒宮，這個王室居所坐落在現在的孚日廣場（Place des Vosges）上。但是在帕維亞會戰慘敗後，法蘭索瓦在馬德里度過十一個月的囚禁歲月，重返家園後，他決定在自己的國土上重新樹立威望，尤其是對向來難以管束的巴黎人。他在1528年3月15日對巴黎的行政法官發出手諭，這封信事後證明具有無比重要的歷史後果：「接下來大部分的時間裡，吾人打算待在這座美好的城市，以巴黎和附近的城堡為居所，減少在王國其他地區逗留的時間，而羅浮堡顯然是最舒適、最適合本人的住所，因此吾人決定對城堡進行修復，重新整頓成理想的狀態。」[2]

這項決定不僅是創舉，說它具有革命性也不為過。法蘭索瓦不僅推翻了先王們建立的巡行生活傳統，他還準備從此之後定居在或許是基督教世界中最大的都市裡。他沒有選擇居住在城市周邊地區，譬如凡仙堡、聖日耳曼昂萊堡或當時著手興建的馬德里堡，而是住在巴黎右岸的城市正中心，王國裡最喧囂、人口最密集、房子最多的地區。

正如定居巴黎並不是事前做好的規劃，法蘭索瓦選擇住在羅浮宮，也未必是理所當然之事。西堤宮的條件一點都沒有比較差，歷任先王在留駐巴黎期間都會待在西堤宮，或是圖爾奈勒宮。此外，從查理五世將羅浮堡改造成宮殿已逾一百五十年，宮殿本身嚴重失修，居住條件實在很難讓任何一位君主感到滿意，何況這位君主還曾經親眼目睹絢爛的義大利，那邊的城市，其建築和城市規劃，早已在新觀念的洗禮下脫胎換骨；國王在軟禁於馬德里的王宮城堡（Alcázar）時，也曾度過一段奢華的監禁歲月（令許多人訝異的是，他和俘虜他的對手，西班牙國王查理一世，還建立了某種情誼）。

法蘭索瓦在對行政法官發出手諭之前不久，已著手在1528年2月拆除大塔

樓，以便對羅浮宮進行現代化的改造。這座塔樓主宰了羅浮宮和巴黎的天際線超過三百年。除了在它東南四分之三英里外的巴黎聖母院鐘樓，這裡曾經是巴黎的最高點，也是地平線上最突出的建築。然而到了該年6月，它就只剩下一抹記憶，除了乾壕的遺跡還續存到一百多年後的路易十四時期。法蘭索瓦的這一步拆除行動，也啟動為期三百五十年的羅浮宮改建歷程，形成今天我們認知的樣子。

但是這項決策要到亨利二世繼任後才會看到具體的成果。法蘭索瓦除了拆掉大塔樓，在位期間只做了些許更改和增修，像是在面朝巴黎市的東側大門兩邊各興建一座室內網球場，位置離現在方形中庭中央的噴泉不遠。相形之下更重要的，是他在1523年奪取了小波旁宮，這座建築的大小和十六世紀的羅浮宮不相上下，而且就緊鄰羅浮宮東邊，原本的主人是王室統帥查理三世．德．波旁－蒙龐希耶（Charles III de Bourbon-Montpensier），查理在此之前投靠哈布斯堡（Habsburg）王朝，出賣了法方的利益。隨後的一百五十年間，小波旁宮曾作為劇院和王室的家具珍寶庫房。它在1660年拆除，以騰出空間，興建曠世「柱廊」，也就是現在博物館的最東側。

另一件當時巴黎人難以領會卻更重要的事，是法蘭索瓦封掉宮殿的南側入口，這個面河出入口的位置，就位於現在藝術橋（Pont des Arts，興建於十九世紀初）的西側。與此同時，他在城堡與河水之間整建出一片花園，想必是為了美化從他窗戶看出去的景致，帶來一隅「歲月靜好」的氣氛，這種氛圍從當時到現在都是巴黎房地產最搶手的賣點。原本簡陋的船隻靠岸點，改良成堅固的堤岸，僅保留位於奧地利希街的宮殿東門，直接通向當時幾乎全位於宮殿之東的巴黎市區。

建築史家布雷斯克博捷認為，封閉羅浮宮南側入口的決定，「確立了巴

黎日後的發展方位，從羅浮宮這個主要門戶一路〔往西〕，直到拉德芳斯（La Défense）丘陵」[3]。如今，羅浮宮坐落在巴黎的正中心，距離東、西、南、北城界大約都是三英里。但在十六世紀初，它是坐落在城市的最西界，面對的景象基本上仍然是一片曠野，只有巴黎城牆外緣有零星的開墾。在法蘭索瓦封住南入口前，羅浮宮原本也可向北，朝蒙馬特（Montmartre）的方向擴張，假使它有擴張意圖的話。但因為法蘭索瓦確立了嶄新的東西向軸線，間接造成一個世代之後在西側興建杜樂麗宮和花園，新宮殿和花園又導致後來開闢香榭麗舍大道和凱旋門，以及最後將六十英里外的拉德芳斯發展成為新興商業區。

法蘭索瓦改造羅浮宮的計畫，一開始幅度很有限，1528年他決定定居羅浮宮，卻等了將近二十年的時間，才決定將宮殿改造成一幢全新的現代建築。學者專家對其中的原因已有過一番爭論，歷史學家傾向把這個決定歸因於他任內的一個關鍵時刻：1540年神聖羅馬帝國皇帝暨西班牙國王查理＊的國是訪問。在步入現代初期的那個時刻，比以往更加強大的君主，統治著比以往更中央集權的民族國家，華麗的排場對於展現君王的能力及威望至關重要。法蘭索瓦從西班牙結束囚禁歸來後，羅浮宮舉辦過多次重大國家儀典和王室婚禮，都見證了這種重要性。法蘭索瓦在1530年已接待過俘虜他的查理，當年查理是來參加法蘭索瓦和他姊姊哈布斯堡埃莉諾（Eleanor of Habsburg）的婚禮（法蘭索瓦的第一任妻子法蘭西克洛德〔Claude of France〕已於六年前過世）。四年後，羅浮宮又作為法蘭索瓦的二兒子亨利與凱薩琳・德・梅迪奇（Catherine de Médicis）的婚禮場所，亨利二世與凱薩琳在羅浮宮的歷史裡都扮演了舉足輕重的角色。

＊ 譯註：即前文提及的西班牙國王查理一世，1516–1556年在位，他同時是神聖羅馬帝國皇帝查理五世，1519–1556年在位。

然而在這整段期間，羅浮宮的髒和舊變得越來越明顯，尤其是1540年西班牙國王再次造訪時，捉襟見肘的窘境更是一覽無遺。當時查理準備前往法蘭德斯平息根特（Ghent）一地的動亂，途中先在楓丹白露宮度過聖誕節，新年時抵達巴黎。查理獲得隆重的接待，接受那個時代必要的盛大歡迎，場面匠心獨具，所費不貲。他的騎兵隊伍遊行穿越城市，在聖安托萬街通過吉羅拉摩・德拉・羅比亞（Girolamo della Robbia）設計的數個造型花俏的拱門。然後查理和許多現在光臨花都的遊客一樣，穿越塞納河抵達西堤島，參觀聖母院和聖禮拜堂，然後返回右岸，西行前往羅浮宮下榻。

　　進入宮殿前，查理受邀在塞納河邊新闢的花園裡，欣賞為慶祝他來訪所舉辦的騎馬長槍比武大會。當他終於抵達羅浮宮的中庭，也就是現在方形中庭的西南象限，眼前的景致足以令他嘖嘖稱奇，一尊十六英尺高的火神兀兒肯（Vulcan）雕像，口吐熊熊火焰；中庭的四個角落各有一隻粗壯的巨手擎起火把。進入宮殿北翼樓的居所，房間布置了綠色天鵝絨掛毯，描繪古羅馬詩人維吉爾（Virgil）《牧歌集》（Bucolics）裡的景致，床上鋪了深紅色天鵝絨被單，鑲嵌著珍珠和寶石。

　　儘管有盛大的歡迎儀式，也布置了奢華的房間，但羅浮宮的狼狽相卻瞞不過皇帝，甚至任何明眼人，尤其跟前一晚查理下榻的楓丹白露宮相比，羅浮宮不僅破舊，也缺乏空間接待來訪的貴族賓客。的確，許多較大型的儀式都必須移師到半英里外塞納河上的西堤宮。「接待完查理五世皇帝後，也敲響了這座中世紀老舊城堡的喪鐘，它無力再因應現代宮廷的需求。」[4]

<p style="text-align:center">＊ ＊ ＊</p>

到了這個時間點上，修復羅浮宮開始顯得急迫。王室在法蘭索瓦執政期間成長了不少，孫子亨利三世（1573–1589）統治時期，宮廷總人數已經膨脹到一千七百二十五人。萊狄吉葉元帥（Lesdiguières，羅浮宮後來有紀念他的萊狄吉葉門）曾經說過：「好朝臣不可一日不見君」[5]，這句話無疑說到許多人的心坎裡。除了貴族朝臣，王室裡的組成人口還包括僕役、裁縫、廚師、藥師、管家和其他不勝枚舉的成員。羅浮宮在法蘭索瓦統治期間變得無比熱鬧，大批好奇者有的想見識一下王宮，有的想親眼目睹國王的廬山真面目。難得進一趟巴黎的外省子民，總不忘專程前來參觀羅浮宮；好嚼舌根的八卦人士和最原始的新聞記者們，在王宮周圍遛達閒晃，不放過任何一點風吹草動，好讓他們有機會說長道短。羅浮宮像是現在的市政廳，走廊上持續進行你來我往的政策辯論，利益團體前來關切與自身相關的重要法案，一旦國王簽署法案通過，便群起鼓掌叫好。

原則上，見到國王不是難事：從一早起床到晚餐，國王全天的生活作息大多是公開的，理論上，這些事他都一個人做，一群人隨侍在側。但實際上，因為吵吵嚷嚷的人群爭相推擠，要切入國王身邊相當不容易，這種似曾相識的情境，猶如現在數以百計的觀光客無時無刻簇擁在議政廳的《蒙娜麗莎》前，從五十英尺外就開始爭睹推擠。十七世紀初教皇派駐法國的大使本蒂沃利歐大主教（Archbishop Bentivoglio），對此感到惱怒又無助：「要進入寢宮，擠入國王看得見你的位置，或站到他身旁，不僅是一大殊榮，也是國王陛下賜予最大的恩寵。但有時我深感絕望，擠在滿滿的謁見人群裡，根本找不到跟國王說話的機會。」[6]

當然，進羅浮宮參訪有一定的規矩和限制：只有親王和來訪君主有權直接騎馬或乘坐馬車進入宮城內，偶爾也會對老人和行動不便者破例。除了節慶

夜晚，宮殿大門準時在晚間十一點闔上。所有人都必須離開，除了王室成員、侍衛隊長、二十五名弓箭手和指揮官外。管理員和僕役在隔天清晨回宮，進行打掃和室內整理，夏天於早上五點，冬天是六點。在法蘭索瓦將羅浮宮定為主要居所後，一年裡有一天，王室家族和宮廷成員會移師楓丹白露宮，讓工人有機會清理環繞宮殿的護城河。

<center>* * *</center>

　　1540年的新年慶典結束後，查理一世啟程前往法蘭德斯，法蘭索瓦隨即處理改建羅浮宮的迫切問題。他向兩位著名的義大利建築師徵詢設計方案：賈科莫・巴羅奇・維尼奧拉（Giacomo Barozzi da Vignola）和薩巴斯提亞諾・塞利奧（Sebastiano Serlio），兩人當時都住在法國。他們擅長的是義大利新興的矯飾主義（mannerism），該派刻意跟文藝復興鼎盛期的清晰直接唱反調，改變文藝復興的形式語彙，製造新穎怪誕的建築效果，在繪畫和雕塑上，也刻意凸顯不切實際的形式。此時的維尼奧拉正邁向生涯黃金期，陸續設計出經典的義大利矯飾主義紀念性建築，包括羅馬的儒略別墅（Villa Giulia）和卡普拉羅拉（Caprarola）的法爾內塞別墅（Villa Farnese）。塞利奧則設計了位於巴黎東南方一百二十英里的昂西勒弗朗堡（Château Ancy-le-Franc），也寫下《建築七書》（*I sette libri dell'architettura*），成為十六世紀最具影響力的建築論著。雖然兩人都提出了翻新羅浮宮的設計案，但只有塞利奧的設計圖留下，也未獲得國王的青睞，案子無疾而終。直到1546年8月2日，法蘭索瓦逝世前不到一年，國王終於決定把這項重責大任交付給一位新人，一位法國貴族，克拉尼的領主（Seigneur de Clagny）皮耶・萊斯科（Pierre Lescot）。

此時萊斯科在建築上唯一的作品，是聖日耳曼歐瑟華教堂裡的聖壇屏（jubé），該教堂至今依然矗立在羅浮宮東正面的正對面。「聖壇屏」指的是雕飾華麗的屏風，用來分隔教堂中殿與後方的主祭壇，這個詞彙會讓人誤以為它很小，事實上，它包含了三個大跨度的大理石拱形結構，也許是法國人所設計第一件純古典建築的案例。法蘭索瓦的寓所距離教堂僅數步之遙，如果說他沒有看過剛完成的聖壇屏而大表讚賞，實在是難以想像，而這份賞識必然也影響了他決定雇用萊斯科。法蘭索瓦提拔萊斯科，放棄兩位成就斐然的義大利人，也許是受到萌芽中的文化民族主義所感動。的確，在萊斯科完成羅浮宮時，即使新建築的每個元素都可回溯到某個義大利源頭，整體構造卻顯出完美的古典性，而且具有十足的法國特色。

關於萊斯科，除了他為羅浮宮的設計留下了鉅細靡遺的檔案資料，我們對他的了解少之又少。1515年出生於巴黎，1578年同樣逝於巴黎，享年六十三歲。萊斯科的作品數量不多，而他設計的東西大多不是已遭破壞，就是被改得面目全非。聖日耳曼歐瑟華教堂的聖壇屏在1750年拆除，而勃艮第的華勒麗堡（Château de Vallery）、瑪黑區的卡納瓦雷宮（Hôtel Carnavalet）和中央市場東邊的無辜嬰孩噴泉（Fontaine des Innocents），儘管保留了他傑出貢獻的些許痕跡，但不再能算是純萊斯科的作品。

幸運的是，這些令人沮喪的記錄裡唯一的例外，正巧就是萊斯科最出色、最重要的作品，亦即方形中庭的西翼樓，現在稱為萊斯科翼樓。這棟建築已成為一般人所認知法國文藝復興裡的重要一環，一如法蘭索瓦一世的統治、皮耶・龍薩（Pierre Ronsard）的《頌歌》（Odes），和弗朗索瓦・拉伯雷（François Rabelais）葷素不忌的小說。萊斯科從1546年開始進行羅浮宮的改建案，直到去世，他的設計被後世認真保存，尤其是面對方形中庭的這一側，

基本上，五百年來沒有做過改變。即使羅浮宮在接下來幾個世紀裡經過翻天覆地的變動，卻沒有人認真想要更動萊斯科的布局。

十六世紀所有的法國建築，甚至是壯麗輝煌的楓丹白露宮，都比不上萊斯科翼樓的地位和盛譽。同一時期前後在法國各地興建的宮殿，其古典主義多半披著矯飾主義的華麗外衣，有些建築的大膽創新令人讚嘆，但對後代建築師的影響卻有限。反之，羅浮宮萊斯科翼樓更加純淨、深刻的古典主義氣質，日後支配了巴黎和全法國，成為從路易十四到二十世紀初現代建築誕生之前的主導風格。這個翼樓不僅影響了羅浮宮接下來三百年的面貌，也間接促成法式巴洛克古典主義的誕生，而巴洛克古典主義又接著啟迪了歐斯曼男爵（Baron Haussmann）推動的美術學院派（Beaux-Arts，編註：也常音譯為「布雜派」）語彙，締造出今日人們認知中的巴黎意象。

* * *

歌德（Goethe）在他和詩人約翰・彼得・愛克曼（Johann Peter Eckermann）的一次談話裡，曾經吐露過一個古怪卻優美的想法，他說：建築是「凍結的音樂」（*erstarrte Musik*）[7]。這個鏗然有聲的句子，提供我們一個詮釋萊斯科翼樓的好方法，甚至可以用來理解整個羅浮宮建築群，或所有古典主義建築。萊斯科翼樓跟任何一件精緻複雜的古典主義建築一樣，由一組主題所構成，而每個主題又透過更小的重複式樣組合而成，呈現出令人回味無窮的變化，貫穿整個羅浮宮。

在空間規劃上，萊斯科翼樓沿用了腓力・奧古斯都城堡和查理五世宮殿的舊規，甚至整合了先前的結構，作為新建築看不見的基礎：它的尺度與它所

取代的城堡和宮殿大致相同。建築物有三層：位於地面層的底樓；作為國事廳和王室寓所的主樓（*piano nobile*，義大利字面義為「貴族樓層」；法文為 *bel étage*，字面義是「美麗的樓層」）；最上層的閣樓，挑高比下面兩個樓層低，空間也更樸素。覆蓋閣樓的屋頂，可能是有史以來建造的第一座孟莎式屋頂（mansard roof），這種四坡屋頂的四個外斜坡面會在後段略向內傾斜，形成上下兩個折面。

萊斯科最初設計的是兩層式建築，沒有閣樓，也沒有孟莎式屋頂，比我們現在看到的更接近當時的義大利建築。之所以沒有蓋成那樣，原因是法蘭索瓦去世時，工程只進展到把查理五世的宮殿西側夷為平地。法蘭索瓦本人應該看過萊斯科的設計，但卻未能在生前看到任何一部分完工。等到實際起建時，新老闆亨利二世，也就是法蘭索瓦的兒子和繼任者，他想要的東西和萊斯科最初想像的純古典性有很大的出入。

亨利二世的個性與父親完全不同。法蘭索瓦基本上樂天開朗，宗教信仰溫和，愛好藝術，喜歡美麗的女人。亨利性格陰沉，有人把他內心的憤懣歸咎於1526年那場贖回父親的交易，讓他在西班牙國王手上當了好幾年人質。迫害法國新教徒的行動在他統治期間變得白熱化，似乎也不足為奇。亨利雖然像父親一樣興建宮殿，卻不那麼興致勃勃，他對收藏藝術談不上興趣。他也有情婦，但唯一真正愛過的人，是家喻戶曉的黛安・德・普瓦捷（Diane de Poitiers），她比亨利大二十歲，對於亨利的追求，她忍耐包容多於歡喜接受。如果有什麼能略微緩和亨利陰沉的形象，那就是即便他對妻子凱薩琳沒表現出太多情感，但凱薩琳至少看起來還是無怨無悔地愛著他。

與其說是出於美學執著，不如說是個性上的冥頑，亨利堅持要把萊斯科翼樓的整個底樓變成單一大空間，不能有一根柱子。這個大廳保存至今，即現在

的女像柱廳，陳列羅浮宮最出色的羅馬雕塑。但是，決定建造這樣一個通常用來作為宴會廳的巨大空間，又引起了一連串複雜的修改。和傳統的城堡結構一樣，樓梯原本是建築結構的核心，此時被移到了最北側，這一改變迫使萊斯科必須把樓梯所在的塔樓加大，而為了保持對稱性，建築另一端的塔樓也必須加大。但這項改變會讓分屬於中央主立面和兩側塔樓的三座圓弧形頂端，變得突兀可笑。因此必須添加第三個樓層，也就是閣樓層，以填補建築上方的空洞。

萊斯科翼樓跟大多數十六世紀法國興建的義式建築一樣，它所依循的古典風格全然不同於佛羅倫斯和羅馬的文藝復興鼎盛期風格。查理八世興建的昂布瓦斯堡、路易十二的布盧瓦堡和法蘭索瓦的香波堡，都採納了古典語言，包括拱、圓柱、欄杆（balustrade）等，卻以一種本質上反古典的方式運用它們。甚至在法蘭索瓦於1515年的馬里尼亞諾會戰吞併米蘭公國之前，流傳到法蘭西王國的義大利樣式，其實都來自北義而不是南義。法國的贊助親王們尤其欣賞帕維亞的加爾都西會修道院（Certosa di Pavia），這幢建築的古典語言並不用來建立結構，而僅止於妝點門面。那個時代的法國建築師，受到最後期也最華麗的哥德風格培育薰陶，按照藝術史家安東尼‧布朗特（Anthony Blunt）的說法，他們「根本不會被佛羅倫斯十五世紀建築（Quattrocento）那種冰冷的知性主義所吸引，這種東西在他們眼裡簡直貧乏不堪。」[8]

併吞米蘭公國一個世代之後，法蘭索瓦請到兩位當時最創新的義大利藝術家，羅索‧菲奧倫蒂諾（Rosso Fiorentino）和普列馬提喬，來為他最中意的楓丹白露宮進行翻修。但從某種意義來說，他們精彩的介入成果竟和較早的城堡出奇神似：華麗璀璨的門面，完全從哥德火焰式的調性和活力蛻變而來，新風格留住古典建築的形式，卻顛覆了古典建築的精神。法國從哥德風格直接闖入矯飾主義，完全跳過文藝復興鼎盛時期的洗禮。

然而，關於萊斯科翼樓，這一解讀卻不盡令人滿意。當我們審視它的門面時，橫跨於頂部三分之一的豐富雕塑，乍看之下似乎符合這種印象，但如果忽略這些幾乎都是事後加入的雕塑，我們就能開始領略下方兩個樓層的古典純粹性，這部分的靈感是來自多納托·布拉曼特（Donato Bramante）所設計卡普里尼宮（Palazzo Caprini），這棟建築樓高兩層，約建於1510年，曾經坐落在羅馬聖彼得大教堂以東數各街區之外。萊斯科翼樓底樓的科林斯圓柱和壁柱（pilasters），與拱窗交錯布置，完美得一如當時所興建的任何一棟義大利建築，上方樓層的圓柱和壁柱也有同樣完美的組構。萊斯科翼樓面對方形中庭那側，有一種寧靜的平衡主導著立面，這種平衡來自於窗戶的和諧一體，加上它們強有力的垂直向上感，以及同樣強有力的水平簷口（cornice）界定出各樓層間的相互關係。

　　不過，即使是在純粹古典主義的底樓與一樓，萊斯科翼樓也是義大利影響與法國根深柢固建築習慣的混合體。如果說把底下兩個樓層放在文藝復興的羅馬街頭，大致上不會顯格格不入，那麼從建物中央和兩側往前突出的三座「前體」（avant-corps）或說三個主立面，則不過是某種經典再現，類似的形式在羅亞爾河谷的城堡裡早就普遍採用。此外，斜屋頂也更適合法蘭西島的多雨氣候，跟義大利建築的實際考量不同。然而，那三座外突的「前體」卻被弄得非常扁平，在某種光線下，幾乎像是用鉛筆輕輕畫上去的。這種對本土營造與設計習慣的激烈顛覆，無疑是矯飾主義的具體實踐。

　　近年來，批評家傾向貶低萊斯科的建築成就，推崇跟他同時代、風格更為浮誇的菲利貝爾·德洛姆（Philibert Delorme），德洛姆設計了杜樂麗宮，杜樂麗宮一度和羅浮宮相連，1871年被公社分子焚毀。但這類評價未能掌握萊斯科在今日方形中庭所在那塊羅浮宮區域致力追求並達到的成就：運用古典的

建築語實現寧靜的完美。而且這項成就是在他從未實地看過任何一棟古代或當代古典建築的情況下所實現（設計完萊斯科翼樓之後，他才走訪了義大利），這實在是這件傑作令人驚豔的面向之一。

可惜，萊斯科翼樓空有一身美麗，大多數參觀羅浮宮的遊客卻從未見過它的立面，因為參觀者幾乎毫無例外是從金字塔進入博物館，再從卡魯賽購物中心離開。但只要不曾佇足於萊斯科翼樓前，欣賞過它的美，就不能算真正參觀過羅浮宮。

* * *

萊斯科的成功，有很大一份功勞屬於他才華洋溢的合作伙伴，雕塑家尚・古戎（Jean Goujon）。他除了對羅浮宮的裡裡外外有不少貢獻，聖日耳曼歐瑟華教堂聖壇屏上的浮雕也出自他的手筆，這些浮雕現在收藏於博物館裡；此外還有中央市場旁的無辜嬰孩噴泉，和瑪黑區的卡納瓦雷宮。古戎一如萊斯科，充分代表了文藝復興在法國的成就，因此羅浮宮在十九世紀為兩人立了雕像，身著時代服飾，從宮殿的主樓俯瞰前方的金字塔。

跟萊斯科一樣，古戎也在完成羅浮宮的工作後前往義大利，他選擇在義大利度過餘生，1567年逝世於波隆那（Bologna），享年五十七歲。但相較於萊斯科在設計羅浮宮前從未看過古典建築，古戎必定看過楓丹白露宮的灰泥雕飾（stucco）。古戎不像萊斯科服膺古典主義，他是堅定的矯飾主義信徒。萊斯科之所以有時被誤認為矯飾派，主要原因就在於古戎為他的建築立面所做的雕飾。萊斯科翼樓的底樓和一樓洋溢著寧靜的秩序感，古典雕像安分站立在壁龕裡。但是在閣樓那層，古戎有機會盡情揮灑，人物的身體呈現扭曲和旋轉，

看上去更像狂熱的舞者，殊不知他們原本體現的是戰爭與和平，歷史與勝利，以及國王的美譽和榮耀。古戎表現的男女戰神形像，雖然學自米開朗基羅西斯汀禮拜堂（Sistine Chapel）天花板的男女先知坐姿像，但他更看重裝飾效果，而非追求米開朗基羅作品裡流露的崇高壯美和人性深度。

在現代主義興起之前，很少有雕塑家會重視平面性勝於立體感，重視表面勝過深度，古戎是例外。他的雕塑表面呈現出的抽象優雅感，猶如鉛筆或雕刻刀纖纖劃出的痕跡，細緻到足以讓人感受不到肉體之力。在他精深不懈的敲打下，成果酣暢淋漓，冰冷的石頭上刻劃出上千個迷人細節，卻從未讓這些細節蓄積成任何生命力。只有在極少場合裡，他才致力傳達真正的力量，例如位於萊斯科翼樓中央主立面頂端的《戰爭寓言》（Allegory of War），這也是他少數保存的圓雕（sculptures in the round，相對於浮雕，可多角度觀看的全立體雕塑）作品之一。

古戎最著名的作品，或許是一組四位的女像柱。女像柱是以身著古典服飾之女性為造形的柱子，這些柱子在女像柱廳裡撐起一座樓台，音樂家可以在上面演奏音樂，女像柱廳佔據了萊斯科翼樓底樓的大多數樓面。女像柱的主要源頭是雅典衛城上的厄瑞克忒翁神廟（Erechtheion），萊斯科應該是從建築作家的描繪裡知道這些訊息，譬如古羅馬建築師維特魯威（Vitruvius）。就像新建築的地基重新利用了腓力·奧古斯都羅浮堡的某些結構元素，在興建萊斯科翼樓時，這座原本做為宴會廳的寬敞大廳，也是由佔據查理五世宮殿同一空間的廳室改造擴建而成。羅浮宮的內部自十六世紀以來有過許多修改，但全宮殿裡或許最典雅堂皇的這一處，卻難能可貴地保存至今且少有更動。四尊女像以巨人之姿從大廳北牆往前站，如果把柱頭和基座也算進去，它們幾乎有真人的三倍高，支配了整個長廊空間。但你從這些瑰異的無臂女像裡感受不到一

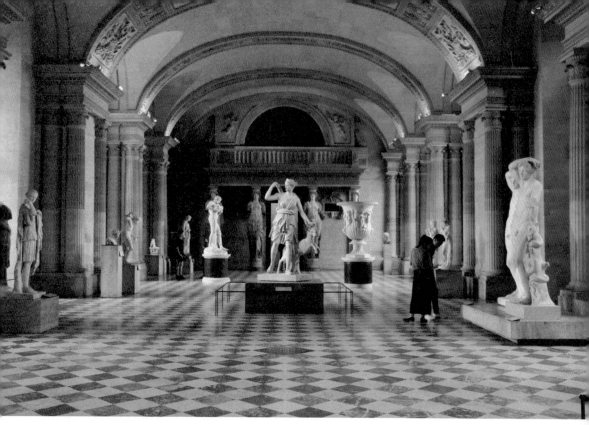

女像柱廳,大約1550年由萊斯科設計,約莫1625年由勒梅西耶配置了石造拱頂。現在陳列羅馬時代複製的希臘雕像。

點人性溫度。它們美得不近人情,彷彿來自異世界,薄如蟬翼的布料像玻璃紙一樣緊貼著身體,收束在骨盆處,打成狂亂的纏結。儘管刻劃了這麼多線條,它們的長袍卻似乎什麼也沒遮住,純粹只為了展現完美的技巧。它們支撐的樓台也展現同樣的精神,包括欄杆的造形,以及不辭辛苦重複刻劃的細膩葉紋。和女像柱樓台隔著大廳相望的那一側,是架高的顯要席,採取塞利奧拱門窗(serliana)的式樣,也就是中央為較高的拱形開口,兩側是平頂的方形開口,女像柱廳舉辦舞會時,國王的寶座即擺設在此,一覽現場賓客的舞姿。

　　從這些備受喜愛的雕像柱往北,隔著牆的另一側,還有另一件萊斯科和古戎的傑作:人稱「亨利二世樓梯」(Escalier Henri II),完工於1551年。並非所有樓梯都有同樣的機能性:每階踏步的高度,多少階踏步會出現一個樓梯

平台，材質是堅硬的石頭或是有彈性的木頭，這些都會影響人們的舒適感和登踏速度。雖然亨利二世樓梯在使用機能這方面頗有點難度，但整體而言，它是一項設計奇蹟，如此精美且完好保存的十六世紀建築，在巴黎幾乎是碩果僅存。亨利二世樓梯最打動人之處，也許在它融合了享樂主義的奢華與近乎修道院的禁慾素樸。這道樓梯從萊斯科翼樓底樓經由四個梯段、兩個樓層抵達閣樓，筒形拱頂天花板有古戎精心設計繁複的雕刻，但兩側牆面竟完全留白，讓純粹米白色的石灰石訴說自己的質地。光潔的表面最初甚至連扶手也沒有，但幾年前終究還是裝上了。只要是對建築材質敏感的人，一定忍不住想伸手觸摸這些曖曖內含光的石面。這種形式節制的手法，無疑是二十世紀現代主義興起之前最令人驚豔的範例之一。

不過，亨利二世樓梯的梯道有多樸素無華，其筒形拱頂天花板就有多鋪張浮誇。在通往主樓層的那個梯段，頭頂上充斥著裸體男性、吹笛的半人半羊神和各種獵犬。儘管場面騷亂，這些造形卻絲毫未掙脫精準劃定的框架規範。在這方面，它們似乎預現了一個世紀後路易十四的節制古典主義。

* * *

亨利二世對羅浮宮的貢獻遠不止於萊斯科翼樓。從一張被鑑定為萊斯科的素描，可以看出中世紀羅浮宮的另外三邊都規劃改建為與萊斯科翼樓相符或相同的翼樓。雖然我們沒有法蘭索瓦或亨利正式批准工程計畫的文件，但以此為目標的想法確實是合乎情理。建築師兼作家賈克一世‧安德魯埃‧迪‧塞爾索，他當時的職務對此有較深入的了解，他說：「亨利國王對建築〔萊斯科翼樓〕外觀極為滿意，認為另外三邊也應該比照進行，如此王宮將會擁有舉世無

雙的中庭。」[9]

　　總之，中世紀羅浮宮南側的改建工程已經開始進行，要用一座高度及立面風格與萊斯科翼樓幾乎一模一樣的建物取代。南翼包含了王后寢宮和太后凱薩琳的寢宮，完工於1582年，這時亨利二世已經去世二十三年，萊斯科去世十二年。南翼樓神奇之處在於它不是水平建造，並非蓋完一層樓再蓋另一層；相反地，它幾乎是從地基到閣樓垂直興建，一氣呵成，讓沒耐心的凱薩琳能盡快搬進去。南翼樓的命運不比萊斯科翼樓，現存面貌已經完全看不出當初的模樣。路易・勒沃（Louis Le Vau）在1668年將南翼樓的寬度加大一倍，面向中庭的閣樓也在1750年被路易十五的御用建築師賈克－傑曼・蘇夫洛（Jacques-Germain Soufflot）拆除，立面則與當時已經完工的東翼樓與北翼樓統一式樣。古戎在南翼樓也有四件精緻的雕刻，精神和萊斯科翼樓閣樓立面的雕像十分類似，但在拆除過程中必須移除，現在陳列於敘利館中。

　　亨利二世的另一項計畫，對羅浮宮的未來產生了重大影響，即國王塔樓（Pavillon du Roi）的興建。這個包含國王寓所的全新建築位於宮殿西南隅，即新南翼樓和萊斯科翼樓銜接的位置，這裡也和王后寢宮就近相通。雖然國王塔樓在十八世紀中葉拆除殆盡，但它所建立的模板卻相當忠實地複製在將近二十座塔樓之上，這些塔樓如今佔據了羅浮宮建築群大多數的重要節點。它們都是在十九世紀中葉打掉重建或是從零起建，遵照萊斯科原作的精神，但增添更多修飾和華麗感。

　　國王塔樓據以發揮的建築類型，在中世紀晚期的法國相當常見：一個四四方方的建築結構，頂部有醒目的山牆（gable）。與它最接近的前例，是羅浮宮東側一英里外的市政廳（Hôtel de Ville），最初由法蘭索瓦一世建造，至今仍在，但十九世紀進行過重大修改。國王塔樓有四個樓層，高於萊斯科翼樓，

建於底座上，底座樸實無華，僅在邊角以粗石砌修飾。最上層是有山牆的觀景樓，每面各有三片大窗戶，讓國王飽覽塞納河和左岸美景——從聖日耳曼德佩修道院依然存在的防禦外牆到格勒內勒平原（Plain de Grenelle）上的葡萄園。

　　就外觀而言，國王塔樓說不上是多漂亮的建築。其實連萊斯科翼樓的整個西立面也不算好看，也就是現在從金字塔和拿破崙中庭看到的那一面。我們今日看到的外觀，只能回溯到十九世紀中葉，即使它和萊斯科的原始版本淵源深厚，但在添加了眼花撩亂的裝飾之後，整體印象已大不相同，打個比方，就像粗麻布被拿破崙三世的建築師換成了絲綢。原本的西立面之所以不起眼，並不是無心之過：現在拿破崙中庭的位置，以前是膳房中庭（Cour des Cuisines），法蘭索瓦把王室內務較不體面的所有職務全擺在這一側。這項決定反映了一件事實，那就是，萊斯科翼樓在興建之初，仍然非常靠近巴黎未開發的西端，城市大體上是朝向東邊。除了羅浮聖托馬教堂、三百醫院、歐氏宮（Hôtels d'Ô）和小布列塔尼宮外，亨利二世統治期間很少有重要建築或貴族宅邸興建於羅浮宮以西。因此王室寓所決定背對這一側完全合乎常理，而且透過再明顯不過的方式表達其不重視——平淡乏味的立面。這樣的立面一直持續到1850年代，在這之前都沒有做過任何更改。

* * *

　　十六世紀上半葉大部分的時間裡，法國和西班牙都在義大利土地上進行代理人戰爭，雙方都覬覦著歐洲強權的地位。這場戰爭打到1559年才結束，兩國締結卡托－康布雷齊和約（Peace of Cateau-Cambrésis）。為慶祝握手言和，亨利二世和妻子凱薩琳將十四歲的女兒伊麗莎白·德·瓦盧瓦

（Elisabeth de Valois），許配給大她十八歲的西班牙國王腓力二世（Philip II of Spain），婚禮定在該年6月22日。一週後，亨利的妹妹瑪格麗特・德・法蘭西（Marguerite de France），熟齡三十六，下嫁薩伏衣公爵埃曼紐爾－菲利伯特（Emmanuel-Philibert）。為了慶祝這兩椿婚事，羅浮宮和圖爾奈勒宮都舉辦了盛大的宴會，此外還在瑪黑區的聖安托萬街舉辦騎馬長槍比武大會。亨利並不像法蘭索瓦那樣人文素養深厚或追求文化，但他跟父親一樣都熱愛體力活動，尤其是打獵和騎馬。因此，雖然已年屆四十，他還是無法抗拒和他的蘇格蘭親衛隊長蒙哥馬利伯爵（Comte de Montgomery）進行單挑。騎著馬的兩人，迎面產生劇烈衝撞，雙方的長矛都折碎了，蒙哥馬利長槍上的一根木刺，從國王的右眉上方刺入頭部，穿透了左眼球。亨利在極度痛苦之中掙扎了兩週，求生不得，求死不能，最終仍回天乏術，在圖爾奈勒宮過世。悲傷的凱薩琳，下半輩子從此黑色喪服不離身，那支折斷的長矛，被她當成個人的紋徽，她還拆掉了圖爾奈勒宮。半個世紀後，這片土地整建為孚日廣場，成為今日巴黎最迷人的公共空間。

按照法理，王位繼承權應交給凱薩琳的長子法蘭索瓦二世。但是他只有十五歲，而且身體羸弱，權力遂被王室裡的天主教極端派吉斯（Guise）家族壟斷。凱薩琳默許了這種僭越行為，也許是她仍深陷丈夫猝死的悲傷而無心整頓政務。法蘭索瓦二世在加冕一年後便過世，繼任者查理九世仍未成年，於是凱薩琳正式代理攝政，吉斯派被迫退出權力核心。即使五年後查理成年了，凱薩琳仍繼續在歐洲事務中扮演重要角色，直到1589年逝世，享壽近七十歲。

對凱薩琳這樣一個早年經歷過人生苦難的女性來說，掌權著實意義非凡。梅迪奇的名字在今天可能如雷貫耳，但是在當時法國王室眼裡卻是一文不值，對他們來說，凱薩琳這位商賈人家之後，比起一般平民百姓好不到哪裡去。她

之所以能夠在1533年和亨利結縭（當時兩人都十四歲），主要的吸引力就在於梅迪奇家族的財富，以及跟著她一起過來的豐盛嫁妝：法蘭索瓦一世蓋新宮殿和軍事出征都需要資金不斷挹注。第二個強大的誘因，就是她是教皇克勉七世（Pope Clement VII）的姪女。在凱薩琳成婚時，沒有人料到有一天她會成為王后。亨利是在結婚三年後，由於哥哥法蘭索瓦早逝，意外成為王儲。凱薩琳最初的處境並不順遂，法國朝臣們認為凱薩琳一無是處。嫁妝所許諾的金錢她無權使用，教皇叔叔在她結婚一年後就過世，原本的血緣連結變成了一紙失效契約。而亨利自己從不掩藏他對黛安・德・普瓦捷的感情，況且在他和凱薩琳結婚的頭十年裡，喜事從來不曾敲門，不論男孩或女孩，存活或早夭的，連一個都沒有。（不過他們後來倒是生了十個小孩，其中有七個活到成年。）

法蘭索瓦二世過世，接掌權力的凱薩琳面臨的是王國最嚴峻的一場危機。對外好不容易才簽署了卡托－康布雷齊和約，國內隨即又掀起一波內戰，天主教徒和新教徒成為不共戴天的仇人，相互殘殺長達三十多年。雙方的緊張關係原本已經持續了數十年，但是在1562年新教徒策動昂布瓦斯密謀（Conspiracy of Ambois），企圖刺殺天主教陣營最強硬的吉斯公爵法蘭索瓦未果後，衝突隨即白熱化。暴力一直持續到1594年，長期被圍困的巴黎人，終於在新教領袖亨利・德・波旁（Henri de Bourbon，以下簡稱波旁亨利）改信天主教後，打開了城門。

在這段漫長的動亂中，最悲慘的事件莫過於聖巴托羅買大屠殺（Saint Bartholomew's Day Massacre），地點就在羅浮宮內部和周圍一帶。衝突的引爆點是1572年8月18日的一場婚禮，兩方分別是凱薩琳的女兒瑪格麗特・德・瓦盧瓦（Marguerite de Valois）和亨利・德・波旁，也就是後來的國王亨利四世。在這個時間點上，教派衝突已經持續了十年之久，許多人包括凱薩琳在

內，都希望藉由這場婚姻來彌合雙方的摩擦，換取和平。於是，在劍拔弩張的最高點，交戰雙方的領袖，亨利・德・波旁和亨利・德・吉斯（Henri de Guise），在女像柱廳裡會面。新教的精神領袖和代表人物，年邁的海軍上將科利尼（Admiral de Coligny）也在席間，兩天前，吉斯陣營才試圖暗殺科利尼未果。婚禮隔天，在運氣的加持下，他們刺死了科利尼，並將屍體從寓所窗戶丟到貝堤茲街（Béthizy）上——這條街現在是羅浮宮北側里沃利街的一部分。為了記取這段罪行，羅浮宮最東端柱廊對面的街道，現在就命名為科利尼上將街（rue de l'Amiral de Coligny）。

但這不過是暴行的開端而已。1572年8月24日上午，從至今仍坐落在柱廊對面的聖日耳曼歐瑟華教堂，發出了行動訊號，接下來的五天，巴黎有將近兩千名新教徒，包括男人、女人、孩子被殺害。大屠殺的消息開始傳播到首都之外，法國天主教徒紛紛拿起武器加入行動，據信有超過八千名新教徒在全國各地被殺害。瑪格麗特・德・瓦盧瓦在回憶錄中描述自己穿過街道，一路奔向羅浮宮，路上淨是赤裸和飽經踐踏的屍體，她和新婚丈夫藏身在國王塔樓的寢室裡。說來奇怪，亨利雖然身為新教領袖，但因為擁有親王身分，處境倒是安全無虞。在此同時，王室親衛隊長南凱尹（Nancay）則逐一檢查羅浮宮的廳房，搜出新教徒便逕行射殺。

屍體此時已經在宮殿中庭裡堆積如山，也就是現在方形中庭西南象限這一塊；有的屍體直接被丟入塞納河裡。人們繪聲繪影地傳說，雖然極可能是假的，年輕的國王查理九世從羅浮宮南翼樓觀察河面上的浮屍，一旦發現任何生命跡象，就直接從他的窗戶朝屍體開槍。阿格利帕・德・歐比涅（Agrippa d'Aubigné）的詩作〈悲劇〉（Les Tragiques），就在哀悼受迫害的新教徒：

Ce Roi, non juste Roi, mais juste arquebusier,

Giboyait aux passants trop tardifs à noyer!

這位國王不是好國王，倒是精準的火槍手

瞄準水面上來不及溺斃的漂浮者，毫無失手！[10]

坊間盛傳，作為兩位教皇姪女的凱薩琳一手策劃了這場新教徒大屠殺，後代的歷史學者大體已還她清白，畢竟她會同意這樁充滿爭議的聯姻，正是為了彌合分裂的王國，但這些謠言屬於負面觀感的「黑色傳說」（la légende noire），一旦被杜撰出來，就不可能消失。

宗教戰爭期間在羅浮宮發生的暴行並不止這一樁。1591年巴黎被亨利四世率領的新教勢力包圍時，巴黎泛天主教陣營裡最強硬的「天主教同盟」（Ligue Catholique）領導人，逮捕了巴黎高等法院的三名天主教大法官，因為這些人對新教徒太過寬容。他們被吊死在女像柱廳的柱樑上，屍體被展示了好幾天，整座城市群情激憤，甚至連天主教徒也看不下去。有一段時間女像柱廳因此改名為聖盧夏禮拜堂（Chapelle de Saint-Louchart），以紀念其中被絞死的法官尚·盧夏（Jean Louchart）。

* * *

王宮的興建計畫，倒是未因這場漫長的內戰而停頓。直到當時為止，即使羅浮宮已經歷過大幅翻修，它的佔地面積相對而言仍然很小，只有今日方形中庭的四分之一，而且這樣的規模一直維持到1660年。總的來說，今日我們認得的羅浮宮建築群從頭到尾長達半英里，而當時的羅浮宮大約只有今日的二十

分之一。羅浮宮從一棟坐落在羅浮聖托馬街以東的四方形小建築，發展成地表上最宏偉的宮殿，有賴於歷代法蘭西國王在觀念上的大躍進，過程中幾乎涉及了每一位統治者的投入，從1600年的亨利四世，到波旁王朝的最後一位君王，再到拿破崙本人，經過三個世紀的努力、中斷與種種不完美的改進，最後終於在拿破崙三世手上獲得實現。

擴建計畫的具體行動是在十七世紀初展開，由國王亨利四世邁出第一步，繼任的兒子路易十三持續推動，他們是波旁王朝的頭兩位國王。但是宮殿擴張的整體規模，似乎可回溯到瓦盧瓦王朝的最後兩位國王，也就是查理九世和亨利三世的時代，關鍵人物是他們的母后凱薩琳，她提出了幾項對羅浮宮未來影響深遠的建築計畫。1559年丈夫悲劇性過世後，凱薩琳賣掉了亨利身亡的圖爾奈勒宮土地，並決定興建另一座宮殿，也就是杜樂麗宮。凱薩琳選擇的地點在羅浮宮西邊近半公里處，越過了查理五世城牆，原址上有四座古老磚瓦窯（*tuileries*）的遺跡，「杜樂麗」由此而得名。其他需要的土地也早由凱薩琳的公公法蘭索瓦一世取得，當初他買下土地，贈予母親薩伏衣的路易絲（Louise of Savoy）。宮殿如今已不復存在，但位於宮殿西側著名的「杜樂麗花園」（le Jardin des Tuileries），每年都有上百萬名遊客拜訪。

大英博物館收藏了一張賈克一世・安德魯埃・迪・塞爾索1570年代初的一張繪圖，強烈顯示凱薩琳原本構想的規模，比最後完成的宮殿更具野心，更是遠遠超過當時羅浮宮的格局。迪・塞爾索的宮殿圖以南北為軸向，四座主翼樓區隔出三大中庭，每個轉角都有一座塔樓。後來只有面向今日花園的西翼樓建成，即位於杜樂麗花園東側、從花神塔樓（Pavillon de Flore）到馬桑塔樓（Pavillon de Marsan）的位置。即使宮殿未如計畫實現，光是構思的氣度，便足以激勵後來的國王們為羅浮宮設想一個比十六世紀萊斯科翼樓更宏偉的藍

圖。今日的羅浮宮宮殿部分，即圍構出方形中庭的建築群，面積是原始宮殿的四倍大，這個規模很可能就是為了呼應杜樂麗宮所做的改變，而這件事實，或許就是凱薩琳那座早已消失的宮殿為後代留下的最持久遺產。

杜樂麗宮是菲利貝爾・德洛姆（1514–1570）所設計，他是法國最優秀的建築師之一，無疑也是自中世紀大教堂的無名營造者以來，該國最具原創性的建築師。然而，至少到十九世紀末前，法國所有公共建築所標榜的意識形態，從來就不是大膽和創新，而這正是德洛姆的創作特徵。如果說萊斯科是一位無懈可擊的節制派大師，他的精緻表面是由重複的模組化圖案所構成，並以近乎學究的方式運用建築柱式，那麼德洛姆則更擅長在體積上盡情發揮，利用量體的大小差異和形狀對比，以及透過高低錯落的輪廓線營造出極具挑釁意味的對稱性。德洛姆代表了法國建築沒有走的那條路。萊斯科彷彿具有某種天眼本領，能夠在沒去過義大利之前，便實現布拉曼特式文藝復興鼎盛風格的完美性。但是德洛姆卻能窺探未來，預見吉安・羅倫佐・貝尼尼（Gian Lorenzo Bernini）和皮埃特羅・達・科爾托納（Pietro de Cortona）在將近一世紀後用魔法變幻出的巴洛克傑作。德洛姆留存至今的偉大作品：阿內特禮拜堂（Chapel of Anet），以令人暈眩的穹頂螺旋紋，表現出近乎末日幻覺的綺麗宏偉。

建築史的篇章裡四散著房子的屍體，有的被拆毀，有的胎死腹中未能實現。在杜樂麗宮的例子裡，德洛姆的作品承受了三重死亡：首先，他設計的東西大部分沒有付諸實現；付諸實現的部分，很快又被天分低一截的人修改背叛；最後，整棟建築物焚毀殆盡。另一方面，就算杜樂麗宮完全按照德洛姆的指示興建，也絕不可能和我們今天認識的羅浮宮和諧共處，甚至無法和其他任何人造結構共存。它太古怪，太自成一格。建築物主體只有底樓和相當低矮的一層閣樓，整體格局更接近一幢會令凱薩琳回憶起童年時代義大利的別墅，而

非宮殿。閣樓上的屋頂窗排列得高低錯落，一個扁一個長，彷彿永無止境地重複取代，肯定是人們見識過最瑰異的建築效果之一。發揮異曲同工之妙的還有那些妝點立面的分段裝飾柱，精神上似乎更接近銀飾而非磚石。這些特點至少在建物的日後化身中續存，而且還擴散到羅浮宮建築群的其他部分。它們深受美術學院派建築師的喜愛，今日整個首都和其他地方，都能看到這種風格。

當杜樂麗宮還在時，它和羅浮宮的關係始終像某種強迫聯姻。兩幢建築物最初都設計為垂直塞納河，但河流的曲度導致兩座建築物的中軸線略微不同。一開始這不是問題，因為它們相隔了近半公里，中間隔著小屋、宅邸、教堂和醫院。同樣重要的是，還有厚重的查理五世城牆橫亙在兩者中間，形成不可逾越的分界，一邊是羅浮宮及其半都市化的區塊，另一邊是杜樂麗宮。這種狀況一直延續到路易十三時期，城牆在1641年夷平。兩座宮殿從1610年起開始有大長廊作為連結（這時期城牆還未拆除），彼此的不一致性就變得更加明顯。今天如果我們站在羅浮宮西南端的花神塔樓旁，就能清楚看出其中的落差：在花神塔樓和大長廊的交接點上，雙方似乎都為了因應另一方而激烈扭曲。為拿破崙三世執行大羅浮宮計畫的建築師們，雖然手法十分巧妙，以致很少遊客會發覺其中的不規則性，但此處仍然保留了宮殿一度相連的證據。

然而，凱薩琳本人沒多久就對杜樂麗宮感到不耐，還來不及在那裡住上一晚就放棄它了。她相中的替代場所是王后宮（Hôtel de la Reine），地點靠近今日中央市場區巴黎商品交易所（Bourse de Commerce de Paris）附近。在接下來的一個世紀裡，由德洛姆起建的那座杜樂麗宮翼樓也算達成某種形式的完工，雖然跟他當初的構想大不相同。

然而到十八世紀，杜樂麗宮卻升格為法國君王的主要巴黎寓所，到了十九世紀，也被拿破崙、最後三位法蘭西國王和拿破崙三世選為寓所。杜樂麗

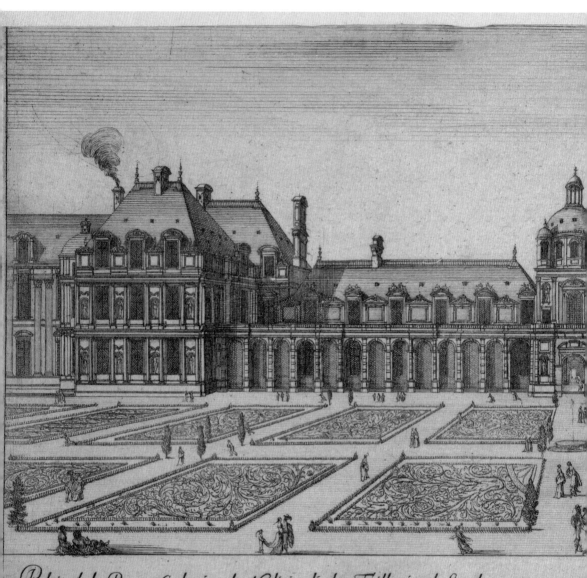

Palais de la Reyne Catherine de Medicis, dit les Tuilleries basty l'an 1564. et aug

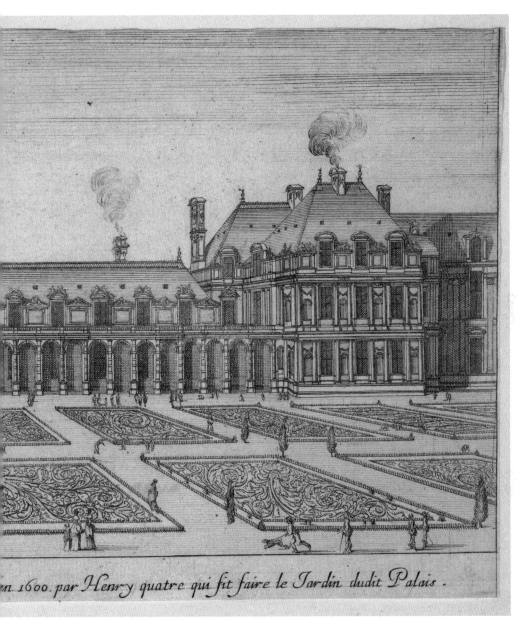

en 1600. par Henry quatre qui fit faire le Jardin dudit Palais.

杜樂麗宮，以瑟列‧西爾維斯特（Israel Silvestre）繪製。這張畫大體保存了德洛姆的設計原貌，尚未經過1660年代路易‧勒沃的增建。

宮雖然跟許多法國王室建築一樣，誕生過程漫長又充滿波折，但它的出現馬上就對東邊相隔半公里的羅浮宮構成挑戰，並形成分庭抗禮的局面。雖然它和羅浮宮隔得夠遠，感覺像是一棟完全獨立的建築，但又離得夠近，免不了出現連接兩棟建築物的聲音，而兩者的確就在1610年左右隨著大長廊的完工正式銜接。兩座宮殿一接上，接下來的兩百五十年裡，每一位法國國王、國王身邊的顧問群，以及這個領域每一位有抱負的建築師，無不挖空心思，設法以一座對等的北翼樓來實踐宏偉的宮殿格局。擴建計畫在1857年8月14日具體實現，然而，這件事既是悲劇又是個絕大的諷刺喜劇，數百年來努力打造的完美羅浮宮，竟然維持不到十五年，杜樂麗宮就在巴黎公社分子的蹂躪下焚毀。

即使杜樂麗宮不復存在，它仍然像是某種幻肢，繼續活在羅浮宮的環境裡。數百年來，當巴黎人走在它的牆蔭之下，當他們從塞納河畔繞過它前往中央市場時，當他們交換著牆內哪位貴人又得意高升的傳聞時，它就是巴黎生活裡的一個事實。然後，在1871年5月23日，一天之內，杜樂麗宮被焚為平地。它消失得如此徹底，以至於絕大多數羅浮宮的訪客都不知道它曾經存在過，事實上，連許多巴黎人也不知道。他們自然也從未意識到，從金字塔向西望去之所以能一路遠眺凱旋門，形成舉世聞名的開闊景觀，正是杜樂麗宮毀滅的偶然結果。

3

波旁王朝初期的羅浮宮

THE LOUVRE OF THE EARLY BOURBONS

　　遊客若從卡魯賽購物中心進入羅浮宮，而非東邊數百英尺外的金字塔，不僅可省去枯等一小時的排隊之苦，還會經過兩堵偌大的石牆，面對面對峙著，泛黃的石面就像「英式奶油」（*crème anglaise*）卡士達醬的顏色。這是查理五世城牆的內削壁與外削壁，位於護城河的兩側，一度負責保衛城市右岸。塞納河水在這裡經由一道人工閘門流入護城河，它像一道弧線繞經整座城市，延伸到東邊兩英里外的巴士底。這裡是城牆最富戲劇張力的遺跡，路易十二統治期間，曾在1512年前後以美麗的石灰岩條石重新整砌過。但如果懂得像內行人一樣看門道，就會在厚重的牆面上發現彈孔和砲擊痕跡，那是1593年亨利四世圍攻巴黎的後果，也是羅浮宮防禦工事最後一次發揮作用。

　　按照「舊制度」（*ancien régime*）底下通行的一套神祕難解的王位繼承理論，1589年8月2日，時年三十五歲的波旁亨利，在瓦盧瓦王朝最後一位國王亨利三世離開人世的那一刻，繼任成為法蘭西國王亨利四世。這位新國王是亨利三世的妹夫和遠房表親。瓦盧瓦王朝的其他國王都下場悽慘，要不死於發瘋，要不被囚禁在外國，或者像亨利三世的爸爸，在比武競賽裡意外喪生。但亨利三世是第一位被暗殺的法國國王，兇手為天主教同盟的狂熱分子雅克‧克萊門（Jacques Clément）。亨利三世在因傷去世之前，執行了必要程序，確認波旁亨利為王位繼任者。事實上，按照資格，波旁亨利已經是王儲第一順位了，因

為國王沒有任何嫡傳男性子嗣（或任何其他子嗣），而國王的弟弟，也就是凱薩琳‧德‧梅迪奇的最後一個兒子（也是最不重要的一個）安茹公爵法蘭索瓦，已經死於1584年。

在凱薩琳兒子們三十年的統治期裡，除了杜樂麗花園以西的一些防禦工事，以及幾項未完成的工程，包括新橋（Pont Neuf）、杜樂麗宮本身和羅浮宮的小長廊（Petite Galerie），幾乎沒有為巴黎或羅浮宮留下任何持久性建物。在宗教戰爭長期虛耗的內亂期間，尤其是衝突的最後五年，巴黎被天主教同盟所控制，這時候花心思去關心建築顯然是不切實際之事。但隨著亨利四世就任，眾人心繫的和平總算降臨王國，即使和平依舊如驚弓之鳥般脆弱，但羅浮宮的工程終於恢復進行。羅浮宮博物館收藏了一幅略顯笨拙的畫作，作者是圖桑‧杜伯伊（Toussaint Dubreuil），他將新國王描繪成海格力士，制伏了勒拿九頭蛇（Lernean hydra）。歹運的九頭蛇被踩扁在腳底下，象徵剛被亨利四世終結的那場歷時三十年的戰爭。

但即使亨利當上國王，也必須再經過四年努力，才獲得了全國一致的效忠。而且法國沒有一個地方會像巴黎這麼頑強不屈，抵抗這麼久。幾個世紀以來，首都巴黎向來是反對君主制度的大本營。對於君權的反感，加上巴黎激進的天主教立場和對新教徒的排拒，作為法國新教領袖的亨利，恰好集所有條件於一身。他三度圍攻巴黎，最後終於在1594年讓巴黎市民屈服，但即便到這個關頭，巴黎人還是開了條件才肯打開城門，那就是亨利必須公開宣布放棄新教，擁抱天主教。據傳聞當時他曾經這麼說：「巴黎值得一場彌撒（*Paris vaut bien une messe*）。」較不為人知的是，亨利先前早已放棄又恢復新教信仰五、六次，正因如此，許多巴黎人根本不相信他這次的誠意。

亨利是現在最受法國人喜愛的國君之一，尤其是他的人格特質。唯一能

和他一爭高下的，是法蘭索瓦一世，亨利在某些方面也與他相似。亨利與四位前任國王性格迥異，其中一位是法蘭索瓦一世的兒子，另外三位是孫子；他們要不性格軟弱，不然就天生鬱鬱寡歡。亨利跟法蘭索瓦一樣，容易親近，也都奉行享樂主義。「他天性和藹可親，」1602年英國大臣羅伯特・達林頓（Robert Dallington）在謁見國王之後寫道：「且完全符合（我們外國人認知的）偉大法國國王的威儀。」[1]當時他已有「風流長青樹」（le vert gallant）的封號，意思是花心男人，特別是熱中對年輕女孩獻殷勤的老男人。亨利這個頭銜，從他和嘉布麗葉・戴斯特雷（Gabrielle d'Estrées）九年的戀情可以看出端倪。兩人相遇時她十六歲，他已坐三望四，在當時算是標準的中年人。很快她就成為亨利的「首席情婦」（maîtresse-en-titre），這個頭銜在宮廷裡具有半官方的地位，代表她是他最重要的情婦，雖然絕不會是他唯一的情婦。英國傳記作者阿利斯泰爾・霍恩（Alistair Horne）寫道：「嘉布麗葉出身高貴，美麗過人，生性聰穎，她也許是風流長青樹一輩子到處留情的人生裡，最專注的一段戀情。」[2]在他們的關係裡，她為他生了三個孩子，全被他認定為子嗣。這種事自然讓生不出孩子的瑪格麗特・德・瓦盧瓦王后倍感惱怒。她跟亨利結婚的隔年，嘉布麗葉才出生。他們兩人的婚姻關係終於在1599年中止，亨利計畫迎取嘉布麗葉，但她卻在婚禮舉辦之前去世，享年僅二十六歲。

嘉布麗葉可以說是透過一幅畫，一幅羅浮宮裡最詭異的畫作，而活在世人的記憶裡，這幅畫也許是有史以來最難解的一幅畫。作品繪於1594年，題名為《嘉布麗葉・戴斯特雷和她的一位妹妹》（Gabrielle d'Estrées et une de ses soeurs），畫中兩位女子上半身赤裸，坐在浴缸裡，四周圍繞著華麗的紅色絲綢布幔作為框飾。背景裡有一位女侍在壁爐旁做著針線活兒，嘉布麗葉左手持著亨利新贈的一只婚戒，妹妹伸手輕觸嘉布麗葉的右乳頭，此一詭譎的手勢被

解讀為嘉布麗葉肚子裡懷著亨利的孩子。但除了最初的古怪感，最令人揮之不去的印象，卻是那肉慾的姿態和兩個女人蒼白無血色、凝凍如雪花石膏的肉體所產生的劇烈唐突感。

嘉布麗葉死後不到一年，亨利於1600年3月簽下了結婚書約，對象是瑪麗・德・梅迪奇（Marie de Médicis），托斯卡尼大公法蘭切斯科一世（Francesco I, Grand Duke of Tuscany）的女兒。亨利先前發動過多起戰役，已經欠大公一屁股債。瑪麗比嘉布麗葉小兩歲，因此比亨利小了二十二歲（也比瑪格麗特小二十二歲）。這對新人雖然於當年10月透過代理人簽下婚約，實際上是到了12月9日兩人才相會。九個月後又幾天的1601年9月21日，瑪麗生下了王位繼承人，未來的路易十三。然而這場婚姻算不上多美滿，面對丈夫的情婦，還要和她們共享羅浮宮，瑪麗比瑪格麗特更沒好氣。但是她卻出人意料地對瑪格麗特產生惺惺相惜之情，也說服亨利召回流放外地的前妻。瑪格麗特最後住在羅浮宮對岸的一間豪華別墅，這塊亨利贈予的土地位於左岸的教士草地（Pré-aux-Clercs），也大大刺激了巴黎這一區的發展。

亨利多年來的風流情史糊塗帳，全都收錄在羅浮宮的建築裡，一五一十鑴刻在宮殿石頭上。這項傳統從十五世紀末查理八世和路易十二統治時便已開始，法國君主會在任內的新建築上留下石刻首字母縮寫或代表圖案，一直到十九世紀中葉，拿破崙三世仍然沿襲。小長廊就是個好例子：這條連接方形中庭和大長廊的通道，雖然立面經過後代修改，但主樓最初鑴刻的字母是*HG*，代表亨利和嘉布麗葉。而在HG的正上方，也就是閣樓的屋頂窗上，鑴刻的則是*HM*，代表亨利和瑪麗。這表示主樓層是在1599年或更早之前完工，屋頂窗則是在1601年或更晚才完成的[3]。至於在兩個日期中間落成的部分，由於當時亨利處於單身狀態，至少理論上如此，因此鑴刻的首字母縮寫是*HDB*，代表

亨利‧德‧波旁。

* * *

　　宗教戰爭期間，動亂大多集中於首都地區，因此巴黎在這時期蓋的房子非常少。但1594年亨利四世順利進城後，建築物登即如雨後春筍般冒出。詩人法蘭索瓦‧德‧馬勒柏（François de Malherbe）在亨利主政晚期寫信給一個朋友：「如果你在兩年後回到巴黎，你會完全認不出這裡。」[4] 一些歸功於亨利的建設，像是新橋和羅浮宮的小長廊，其實是由前任國王推動的。至於最後幾位瓦盧瓦國王任內開始規劃的羅浮宮大長廊，以及左岸的太子街（rue Dauphine），實際上則由亨利發起和完成。其他由他一手推動和完工的建設，還包括西堤島西端知名的太子廣場（place Dauphine）、瑪黑區的孚日廣場，和第十區的聖路易醫院（Hôpital Saint-Louis）。孚日廣場是這些計畫裡最早的一項，原本稱為皇家廣場（place Royale），始建於1605年，1612年竣工。一般認為孚日廣場是現代歐洲早期最初嘗試的都市發展之一，對巴黎後來的演變產生了重大影響：它啟發了路易十四時期的凡登廣場（place Vendôme）和勝利廣場（place des Victoires），以及路易十五時期的皇家廣場（即現在的協和廣場）。但與後來這些廣場的不同處在於：亨利推動的三大城市發展計畫，都是採用紅磚和石材混搭的民間在地風格，而不像羅浮宮本身是更純熟的古典主義。這種樸實的建材比起王室一般偏好的條石來得更便宜，或許也更符合這位人君的本性：對於個人儀容毫不在意，身上的衣服骯髒破舊，也還能怡然自得。

　　小長廊的改建不過是亨利所推動的第一件公共建設，也是所有工程裡最

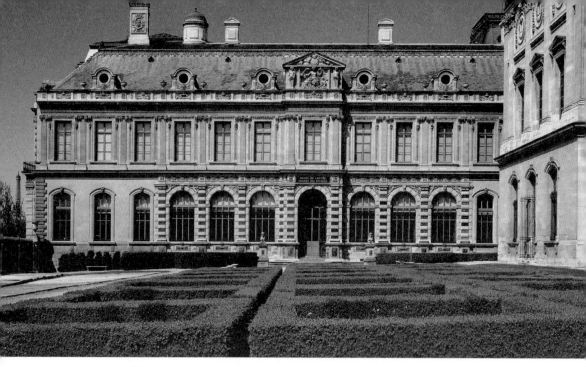

小長廊，凱薩琳‧德‧梅迪奇始建於大約1566年，亨利四世約在1600年擴建，約1850年由建築師菲利克斯‧杜邦（Félix Duban）重新設計。底樓係王后奧地利安妮（Anne of Austria）的夏季寓所，一樓為阿波羅長廊（Galerie d'Apollon）。

小的一椿。亨利除了有追求不朽建築的抱負，還必須解決這個城市亟需的基礎設施，經歷五年圍城戰的摧殘，加上天主教同盟治理失當，城市早已滿目瘡痍。亨利決心將巴黎打造成一座代表王國的偉大城市，和歐洲的首善之都，他將這項重責大任交付首相敍利公爵馬克西米連‧德‧貝蒂訥（Maximilien de Béthune, duc de Sully），羅浮宮的一座塔樓也以他為名：敍利塔樓亦稱為時鐘塔樓，建於1624年。

　　小長廊之所以稱小，僅是為了和相接的大長廊作區別。雖然它放在羅浮宮的脈絡裡顯得不大，但從其他任何標準來看，可以說是又大又寬敞。小長廊由凱薩琳‧德‧梅迪奇在1566年起建，原本為一層樓建築，透過有頂通道和羅浮宮相接。亨利四世在十七世紀初擴建為兩層樓，五十年後，路易十四又進一步擴建。小長廊的上層樓是裝潢極其奢華的阿波羅長廊，現在展示法國王室的

珠寶王冠和其他珍貴工藝品。

雖然小長廊朝向斯芬克斯中庭（Cour du Sphinx）的西立面，已經在1650年代被路易·勒沃做過全盤翻修，但東立面基本上仍舊保留了原始樣貌：開了屋頂窗以增添活潑感的石板瓦屋頂下方，一字排開十二扇過樑窗，以愛奧尼亞式壁柱分隔。

小長廊的第二層樓是著名的阿波羅長廊，它的原始面貌和今日所見大不相同。十六世紀最後幾年，這座長廊按照艾蒂安·杜布瓦（Étienne Dubois）、雅各布·布內爾（Jacob Bunel）和馬丁·費雷米內（Martin Fréminet）的設計進行整建，這些人屬於「第二楓丹白露學派」最傑出的成員，但就像十六世紀大部分的法國藝術家一樣，他們遠遠比不上義大利大師，話雖如此，他們的作品裡仍然具有某種魅力。第二楓丹白露學派的兩大宏偉建築，一是楓丹白露的三一禮拜堂（Chapelle de la Trinité），二便是小長廊的上方樓層。雖然楓丹白露宮的禮拜堂保存得完好如初，羅浮宮的原始長廊卻沒有逃過1661年的祝融之災。博物館收藏了幾幅繪圖，被認為是小長廊早期壁畫的研究草圖。內容係曲折婉轉的神話敘事，描繪了幾位為人稱道的法國國王和王后，首先有亨利四世和瑪麗·德·梅迪奇，接著追溯到路易九世和瑪格麗特·德·普羅旺斯（Marguerite de Provence），他們是瓦魯瓦王朝波旁系的始祖。君王身旁還有古羅馬詩人奧維德（Ovid）作品裡的角色，包括柏修斯和安朵美達（Perseus and Andromeda）、牧神潘與席琳克絲（Pan and Syrinx）。根據他們留下的作品，沒有人會堅稱這些人是一流畫家。但即使在路易十四和拿破崙三世的時代能夠製作出更富麗堂皇的裝潢，也有更受人肯定的藝術家投入，這些消失的早期作品依舊令人感到惋惜，如今，天花板換上的是相對中規中矩的藝術。費雷米內創作的聖馬丁（Saint Martin）在羅浮宮裡還能欣賞到，這件作

品足以證明，大多被人們遺忘的第二楓丹白露學派，值得有更多作品留下。

<p style="text-align:center">＊＊＊</p>

　　亨利四世任內所進行最浩大的工程，非大長廊莫屬。這項計畫在他1594年3月22日凱旋進入巴黎之後隨即展開，1610年過世時，已大體完成。帝王級的野心，近乎超人的尺度，大長廊就是大多數參觀者想到羅浮宮時，心中浮現的樣子。這座令人難以置信的建築有兩層樓，長度將近半公里，寬度僅十三公尺，從方形中庭沿著塞納河一路延伸到最西端的花神塔樓，再和現已不復存在的杜樂麗宮相接。大長廊現今收藏了羅浮宮大部分的義大利繪畫。但是今天不管是從內或從外，已經很難體會它驚人的尺度：從金字塔這邊看，它的規模已經被十九世紀中期新增的建築大致抵銷，這些增建遮住它的整個東半部，而西半部又在1860年代被拆除，按照略為不同的設計重新整建。

　　在興建大長廊之前，羅浮宮跟塞納河保持了一段距離，彷彿是對這條河水有所畏懼。有歷史學家認為，基於軍事上的考量，促使腓力・奧古斯都決定將碉堡興建在從河邊退縮約三百英尺處，這個決定至今仍影響了羅浮宮的樣貌和機能。不過到了1600年，這類防禦性考量不再具有四百年前的意義；當王室決定連接羅浮宮與杜樂麗宮時，規劃內容便是沿著塞納河岸蓋一條長廊，同時將兩座宮殿都向南延伸，以銜接長廊。完成的建築一開始稱為水岸長廊（Galerie du Bord de l'Eau）。這個名稱在當時其實很貼切，雖然與今日人們的第一印象不同，因為十九世紀後期興建了羅浮宮河岸道（Quai du Louvre）和高聳的石砌塞納河堤，博物館與河水之間有了一道巨大的實體屏障和概念屏障。但即使在十九世紀初，只要踏出今日博物館的巴爾貝德茹伊門（Porte

Barbet de Jouy），就會身處在一片斜傾而崎嶇不平的沙灘上，一路陡斜到河邊。在當時的版畫裡，可看到東一艘、西一艘的划槳小船準備停靠在今日展示著達文西和拉斐爾畫作的長廊下方。這類形貌粗獷的傢伙總愛在這種世界港口落腳，在附近遛達閒晃，不遠處，一名男子騎著馬，正穿越塞納河的淺水灘。

* * *

如果說大長廊是由亨利四世主持建造，它最初的構思者其實是瓦魯瓦王朝的最後幾任國王，也可能就是凱薩琳本人。在她開始興建杜樂麗宮不久，就有了將它跟羅浮宮連接的規劃。幾個早期的平面圖都有留下，其中最為人所知的兩個版本，可回溯到1600年左右，即所謂的第一與第二德斯塔耶爾平面圖（Plans Destailleur），名稱來自於十九世紀曾經擁有這兩份檔案的收藏家。第二張平面圖將方形中庭的佔地擴大四倍，並和擴建的杜樂麗宮透過大長廊相連，這個版本與最後完成的建築高度類似。接下來的兩百五十年，羅浮宮基本上就是朝這個方向打造，直到1850年代拿破崙三世提出了新羅浮宮計畫。

就尺度而言，大長廊十分驚人，在先前甚至後來的建築裡都很難找到類似的東西。有人把威尼斯聖馬可廣場（Piazza San Marco in Venice）四周的連拱廊，以及佛羅倫斯從烏菲茲（Uffizi）到彼提宮（Pitti Palace）的有頂走廊視為大長廊的先例，但前者規模還不到大長廊的三分之一，後者則是一堆連得亂七八糟的通道。它跟楓丹白露宮的法蘭索瓦一世長廊（1530年竣工）倒是有幾分相似，但更值得一提的，是連接梵蒂岡觀景殿（Belvedere）和宗座宮（Apostolic Palace）的通道，這條通道是自羅馬覆亡以來規模最大、最有企圖心的建築規劃。然而，真正的先例，也許近在眼前卻無人留意：在亨利四世著

手興建大長廊的兩百五十年前，查理五世已沿著塞納河興建了一道帷幕牆，從羅浮宮延伸到巴黎城牆最西端的林塔。這道帷幕牆後來為了興建大長廊而遭拆除，牆的頂端原本就是一條步道，能夠讓住在羅浮宮裡的人，尤其是國王，沿著圍牆行走，欣賞河岸景色。就某種意義來說，亨利是將原先的防禦工事置換並擴大，改造成具有君王氣勢的宏偉建築。

羅浮宮大長廊最令人難以想像的事實，或許是在十九世紀進行增建和改建之前，它是由兩個部分所組成，兩者的長度、寬度和高度均等，但樣式卻大不相同。雖然我們知道有兩位風格迥異的建築師共同負責大長廊，但哪一半的作者是誰，卻始終曖昧不明。學術圈一般的共識是，靠近方形中庭的東半部是路易・梅特佐（Louis Métezeau）的作品，與杜樂麗宮相連的另外半邊則由賈克二世・安德魯埃・迪・塞爾索設計（Jacques II Androuet du Cerceau），他是同名的建築理論大師的兒子。但也有可能兩人實際負責的部分剛好相反，或者兩人其實都沒有設計大長廊的任何部分。為什麼亨利四世不直接聘請一位建築師，以統一樣式設計全棟建築就好？最好的答案就是他本人給出的霸氣理由：「我想要幾個建築師，就有幾個建築師！」[5]

撇開作者身分問題，大長廊的兩個半邊，從它們興建時代的精神來說，可以看成是一場後期矯飾主義的內戰，矯飾主義是北方哥德式風格和義大利文藝復興鼎盛風格相繼衰落後，主導西歐的建築樣式。這場運動大約從1525年持續到1625年，從羅馬開始進行的巴洛克風格實驗，在這段期間傳播到歐洲各地。梅特佐的東半部裝飾華麗，珠寶式風格的靈感汲取自北義大利和被西班牙統治的尼德蘭；西半部的主要特徵是巨大的壁柱，不在裝飾細節上多作發揮，似乎是受到米開朗基羅聖彼得大教堂所啟發。

大長廊的立面儘管經過精心設計，但它上層樓內部的設計概念卻簡單到

驚人：它就是一條又長又深、毫無區隔的空間，充其量就是一條豪華走道，或是有頂蓋的高架橋。國王藉這條走道在宮殿間移動，免受日曬雨淋之苦，走在狹窄的通道裡，前方似無盡延伸，消失在無限遠處。即便到了今日，綿延不絕的義大利繪畫一幅接著一幅，似乎光是它的規模，大長廊就令人難以招架，但事實上我們看到的，只是全長的一半再多一點，因為它的西半部大多分給羅浮宮學院（École du Louvre）使用，一般民眾無法參觀。現在的空間有拿破崙時代添加的繪畫和對柱區隔活化，但在它存在的大多數時期，牆上其實少有飾物，或根本沒掛任何東西。

但是，亨利很早就決定大長廊不會只是一條走廊。由於杜樂麗宮這一側的地勢較高，大長廊的西半部比起東半部足足高了十英尺。因此儘管屋頂的高度相同，東半部的下層卻多了不少可利用空間，亨利決心將這些空間作最好的利用。1600年時，法國畫家和雕塑家的地位，還不能跟路易十四成立皇家學院（Académie Royale）之後的尊寵相比。但從亨利決定將大長廊底樓東側令人歆羨的寓所提供給二十七位藝術家和工匠們使用，便可以感受到他們的地位已經不同於以往了。事實上，此處天花板的驚人挑高，足以讓亨利打造出一整排三到四層樓的獨立寓所。亨利開創的這項傳統，一舉持續了兩百年，直到拿破崙的時代才清空居住者。從一開始，亨利的決策裡就包含了愛國思想：他希望底樓（包括樓中樓和夾層）可以成為法國視覺藝術的某種培育所，擺脫從義大利進口奢侈品的依賴。在1608年12月國王簽發的特許證裡，他宣稱希望將整條建物的空間分配出去，提供給「繪畫、雕塑、金工、鐘錶製作、寶石鑲嵌（pietra dura）以及其他精緻藝術領域最傑出的藝匠和最有成就的名家」使用。入住的藝術家也可以收學徒，甚至鼓勵他們收學徒，讓這些門生日後有機會「在王國的四方土地上建立個人的事業。」[6]

雖然藝術家和工匠們獲得了免費的住所，他們的居住空間並不特別豪華。一間寓所有三或四層（取決於藝術家怎麼分隔他們分配到的空間），在層層疊疊的隔間下宛如迷宮，房間往往沒有窗戶。這類當時存在的面北窗戶，沿著現在業已消失的蕁麻街（rue des Orties）一字排開，看出去是膳房中庭的水溝，水溝裡漂浮著羅浮宮廚房丟棄的廚餘和排泄物。（這些空間現在面向維斯康蒂中庭〔Cour Visconti〕和勒夫爾中庭〔Cour Lefuel〕，目前是羅浮宮館員的辦公室。）雖然如此，兩百多年來法國最好的藝術家都住在這裡，其中包括烏偉（Vouet）、夏丹、布歇、烏德里（Oudry）和葛羅男爵（Baron Gros），為法國藝術維持到二戰結束的霸權地位奠定了基礎。

儘管法蘭索瓦一世曾經在羅浮宮的私人庫房裡收藏了幾幅法蘭德斯畫作，但要經過將近三個世代後的亨利四世，才正式在宮殿裡闢建一處展示視覺藝術的專屬空間。大長廊的最東端，由梅特佐設計了古文物廳（Salle des Antiques），華麗的大理石地板和牆面，是法國首批以這種方式裝潢的室內空間之一，和現在我們見到的十九世紀初裝飾有幾分神似。亨利設置這座展廳，只是追隨當時歐洲其他親王的風尚，這類宮殿常以古代雕像、半身人像和小件雕塑品作為點綴。新落成的古文物廳裡，展示的作品包括教皇保祿四世（Pope Paul IV）送給亨利二世的《狩獵的黛安娜》（*Diana at the Hunt*）、所謂的《凡爾賽酒神》（*Bacchus of Versailles*），以及巴奇歐·班迪內里（Baccio Bandinelli）現代感又不脫古典風格的《吹笛手墨丘利》（*Mercury the Flutist*），該件作品是法蘭索瓦一世多年前購得的。

亨利還為藝術品做了一件重要的事，雖然它對羅浮宮的影響不那麼直接，而且是發生在數百年之後。法蘭索瓦一世的兒子和孫子們對藝術的興趣遠不如他，不僅在他們的任內沒能取得任何重要的繪畫或雕塑品，還因為他們漠

不關心，令法蘭索瓦偉大的收藏品日漸蒙塵。羅浮宮最珍貴的一批義大利文藝復興繪畫，原本都堆放在楓丹白露潮濕的澡堂裡，其中包括達文西和拉斐爾的作品，亨利在楓丹白露宮幫這些畫作找到更安全、更乾燥的地方存放，也指派專人負責，確保藏品獲得妥善維護。

<p style="text-align:center">＊　＊　＊</p>

　　亨利四世之所以普遍受到人民愛戴，其中一個原因，是他任內大體是一段和平繁榮的時期。這種繁榮感，具體表現在羅浮宮的各項建築計畫，以及巴黎各處由他發起並在他去世前完成或接近完工的新建築。但如果亨利按照他的原定計畫，入侵西班牙以阻撓腓力三世操縱日耳曼的克萊沃（Cleves）公國和於利希（Jülich）公國的繼承權，我們可能會對他的統治有另一番截然不同的評價。為了阻止西班牙擴張，亨利與薩伏衣公國的查理·伊曼紐二世（Charles Emmanuel II）結盟，並準備讓瑪麗·德·梅迪奇於1610年5月13日在聖德尼大教堂接受加冕。這個動作是為了讓妻子取得權力的合法性，未加冕前，她只具備王后身分，經過加冕後，她便能在國王參戰離開國內期間，以他的名義統治朝政。

　　但事情永遠不按預定的劇本進行。瑪麗加冕完隔天，五十六歲盛年的亨利，乘著馬車駛在距離羅浮宮幾個街廓的鐵匠舖街（rue de la Ferronerie）。馬車被路上的雜物擋住去路，不得不停下來。就在這一刻，一個名叫法蘭索瓦·哈瓦雅克（François Ravaillac）的天主教狂熱分子跳上馬車，在任何人都來不及制伏他之前，便往國王身上刺下數刀。待馬車趕回羅浮宮時，亨利已經身亡，成為第二位遭到暗殺的法國國王。儘管這起刺殺案是發生在亨利四世身上

最著名的事件之一，但卻少有人知道，在他擔任國王期間，還有過另外二十四次暗殺未遂。當時依舊高漲的宗教仇恨可見一斑。

亨利的遺體在羅浮宮御床接見廳（Chambre de Parade）停放兩天，撒上聖水，供訪客弔唁。接下來，屍體按照中世紀的傳統，放入鉛製靈柩裡，上方放置一具極度寫實的國王芻像，頭部、雙手均以蠟製成。芻像連同下方的靈柩一起陳設在女像柱廳，這裡也安置了國王床鋪，以加強真實感，床上藍紫色的天鵝絨鋪蓋上，遍布象徵法國王室的百合花圖案。國王的芻像身上穿著白色綢緞高領緊身扣衫（pourpoint），戴著紅色天鵝絨與金布交織的睡帽。希望為眾多前來悼念之人營造國王沒有死的錯覺，只是睡著而已。芻像的真實感普受讚譽，儘管有些人批評國王的面色過於紅潤。此外，和睡眠不無矛盾的是，國王芻像前每天都供應兩餐，猶如他在世前的日常。這種將遺體停放在國家重要廳堂供人瞻仰的古老儀式，整整進行了三個星期，而亨利是最後一位接受這套儀式的法國國王。最後，在6月29日，棺木移往羅浮宮北方九英里的聖德尼大教堂，長眠於法國其他君王的遺體身側。亨利的遺體一直留在那裡，直到1793年，法國大革命最血腥的一年，在反君主制的暴動肆虐下，遺體被暴民開棺蹂躪。最近，有一顆經過防腐處理的頭顱出現，傳聞即是亨利四世的頭。

* * *

亨利的第二任妻子瑪麗‧德‧梅迪奇，個性似乎和丈夫大相逕庭。如果說，亨利的第一任妻子瑪格麗特王后如傳聞般個性放蕩，至少，亨利在這一點上和她類似。反之，瑪麗信仰虔誠，個性嚴屬，加上嫉妒心強烈，對於風流長青樹拈花惹草的行徑只覺得嫌惡。但相對而言，他們的婚姻關係也不算不好。

在兩人十年的相處裡，瑪麗生了六個孩子，其中有五個長大成人，在那個年代誠屬難能可貴。丈夫死後她又活了三十三年，在她過世後，兩人一起合葬在聖德尼大教堂。

亨利死後，有一整年，瑪麗和繼承王位的兒子路易十三都待在羅浮宮裡守喪，足不出戶。他們離開宮殿的紀錄只有一次，即前往蘭斯（Reims）進行路易的加冕儀式。但路易在父親過世時只有九歲，因此由瑪麗掌權，擔任攝政。她行使大權到1616年為止，這一年路易十五歲，屆滿成年，強行奪回了王國的主控權。母子間的關係不僅長期以來一直處於緊張狀態，而且出奇冷淡，反之，根據路易前二十七年的私人醫師尚·艾侯阿（Jean Héroard）在日記裡的生動記載，路易對父親感情極深，也十分崇拜他。父親被暗殺三天後，小路易曾經對女教師蒙格拉夫人（Mme de Monglat）說道：「我不想那麼早當國王，我希望父王仍然活著。」[7] 亨利顯然是一位稱職的好父親，不僅對路易如此，也很關愛路易的五個弟妹，甚至三位同父異母的兄姊，也就是亨利和嘉布麗葉的非婚生子女，他們全都在羅浮宮裡撫養長大。在艾侯阿的描述裡，亨利曾陪伴太子在大長廊裡嬉戲，場面極為逗趣。有一次，路易騎著駱駝在大長廊來來回回，這隻駱駝可能是在法國出現的第一隻駱駝；還有一次，他駕著狗拉的雪橇，在長廊來回奔馳。

路易對母親卻從來沒有表現過愛慕之情。路易一邁入成年，馬上把有干政疑慮的瑪麗下放到羅亞爾河谷地的布盧瓦城堡，她在那裡像獄囚般度過了兩年。1619年，她策劃脫逃，說服二兒子腓力·德·奧爾良（Philippe d'Orléans）去煽動向來難以管束的貴族階級發起武裝叛亂，推翻自己的長子。1621年，在樞機主教黎希留（Cardinal Richelieu）斡旋下，瑪麗總算與路易達成和解。母子之間的短暫和平維持到1630年，瑪麗對黎希留日漸大權在握感到

憂慮，她試圖拘捕黎希留，卻弄巧成拙，導致自己被永久逐出法國，這一事件即所謂的「愚人日事件」（Day of the Dupes）。此後她過著浪跡天涯的日子，在歐洲從一個宮廷遊走到另一個宮廷，英格蘭、西班牙，最後到日耳曼。1642年她逝於科隆（Cologne），比自己的長子早一年過世。

瑪麗波折多舛的一生，不止一次以繪畫的形式呈現。第一位受委託的畫家，畫的是梅迪奇家族的光榮事跡，現在認定作者為尼古拉・鮑勒利（Nicholas Baullery），從這一系列留存至今的三幅畫看來，頂多只算得上三流作品。這幾張畫當初雖然曾掛在瑪麗位於羅浮宮南翼樓的寢宮裡，卻從未在博物館裡展出過，原因無他，作品的品質太差。畫作現在分散在法國數個小型省級博物館裡，凡是被判定未達羅浮宮標準的作品，後來的命運大抵如此。

這些作品不妨視之為重頭戲之前的彩排，以迎接羅浮宮最出色的館藏之一，同時也是西方藝術的里程碑——彼得・保羅・魯本斯（Peter Paul Rubens）的《瑪麗・德・梅迪奇》系列。該系列二十四幅畫作從1820年代起便在羅浮宮中展出，最初懸掛在大長廊裡。1897年畫作移到不遠的開議廳（Pavillon des Sessions），由加斯東・雷東（Gaston Redon）對場館做了精心設計（目前的展館規劃於1980年代，已完全喪失先前的輝煌感）。日後，隨著黎希留館（Aile Richelieu）在1993年完工開幕，全部畫作悉數搬往金字塔的另一側，陳列在這個後現代風格的雅致空間裡。

進入這個空間，親眼目睹這些色彩妍麗的創作，無限繁複的寓言細節，以及迂迴複雜的構圖，絕對是參觀羅浮宮博物館最難忘的體驗。魯本斯的這一系列繪於1622年至1625年間，專門為盧森堡宮（Palais du Luxembourg）量身訂作，盧森堡宮是瑪麗・德・梅迪奇在左岸的盧森堡公園北側新建的宮殿。這一系列畫作是整個巴洛克時期最具野心的作品之一，也是當時最大型的作品。

每張畫的高度一致，均為十三英尺，寬度卻各異，配合盧森堡宮西翼樓的內部建築格局，最寬的三幅圖畫寬度達二十四英尺。它們在搬去羅浮宮之前，已經在盧森堡宮裡陳列了兩百年。《瑪麗‧德‧梅迪奇》系列的總面積高達三千平方英尺，當初是作為「君王德行廳」（Hall of Princely Virtue）的裝潢佈置：在這間寬敞宮殿的大廳牆面上，掛滿了統治家族跟畫家訂製的油畫，以彰顯家族的豐功偉業。魯本斯完成王后系列後，瑪麗又再度下單，要求同樣數量的畫作，同樣為盧森堡宮而作，描繪亨利四世的一生。但這次畫家除了留下幾幅油畫草稿外，沒有完成任何作品。

魯本斯是一位八面玲瓏的人物，他透過政治外交手腕獲得的名聲，不下於他的繪畫成就，魯本斯在這兩個舞台所發揮的本領，在《瑪麗‧德‧梅迪奇》系列裡都有淋漓盡致的展現。一方面，這些畫作的視覺焦點，也就是瑪麗本人，身材已經變得肥碩臃腫，甚至美稱為「魯本斯式」的豐腴女人都嫌超過。此外，在她生涯裡發生過的事情，譬如，與自己的兒子交戰，不管由誰來詮釋，都不可能把它說成一件風風光光的事。但這並不妨礙這位法蘭德斯大師用畫筆號召一整票的神話人物和寓言人物，包括阿波羅、美惠三女神（the Graces）、墨丘利、飄浮在空中的胖胖小天使，以及擬人化的「法蘭西」和「真理」，來烘托那個時代需要的榮耀，當然，也就是金主要求的東西。有人說，文藝復興和巴洛克的主要差別，是詩歌和演說的差別，《瑪麗‧德‧梅迪奇》系列似乎印證了這種觀點。魯本斯擁有眾多藝術天賦，卻獨獨對表達對象的內心世界不感興趣（同時代的委拉斯蓋茲（Velazquez）和林布蘭，在這個領域都有深刻的鑽探），何況在這件委託案裡，追求內在性根本就無關宏旨。魯本斯樂於討好任何付錢給他的人，他與生俱來的個性傾向關注被描繪者光鮮亮麗的外表，欣賞他們身上穿的百褶縐領和閃閃發亮的錦緞。富貴的朱紅色，

令人目眩神搖的金色，這些畫像是高效運轉的機器，生產出唯一一件產品：令人亢奮得飄飄然的榮耀。從瑪麗在彼提宮出生，與亨利成婚，逃離布盧瓦監禁，最終與兒子的短暫和解，悉數呈現在此，為觀眾提供持續上揚、狂熱不歇的高亢情緒。

這些畫作在品質上還是存在顯著的差異。幾乎跟大師每回的大型委託案一樣，這次魯本斯也徵召來許多幫手，在他的指導下共同完成作品。因此即使某些部分看得到典型魯本斯豐富的筆觸，其餘部分的力量相對而言就遜色得多。就構圖和完成度而言，最優異的兩幅是《瑪麗的肖像呈獻在亨利四世面前》（*The Presentation of Her Portrait to Henry IV*）和《瑪麗·德·梅迪奇與亨利四世在里昂的初次見面》（*The Meeting of Marie de' Medici and Henry IV at Lyons*），魯本斯在這兩幅作品裡親自操刀的成分顯然也最多。

透過向魯本斯訂製巨幅油畫，瑪麗有意把她的盧森堡宮拔擢成巴黎最出色的建築。從另一方面來看，這種野心也印證了羅浮宮在她心目中的地位實在不怎麼樣。她出生在歐洲屬一屬二最富有、最有權勢的家族，在佛羅倫斯富麗堂皇的彼提宮長大，而當她在1601年2月15日親眼目睹羅浮宮時，據悉，她對法國王室，包括她自己，必須住在這個廉價、窮酸的地方感到難以置信。最後，亨利用直通國王塔樓他的寓所的五房套間來安撫她，讓她自行布置。但瑪麗在羅浮宮生活好幾年後，才敢在晚間穿過宮殿廳室而不感到害怕或厭惡[8]。

丈夫去世後，瑪麗成為法國的攝政王，對於羅浮宮的工程她顯得意興闌珊，況且她還住在裡面。她把所有的關注都放在盧森堡宮，這是索羅門·德·布羅斯（Salomon de Brosse）的傑作，濃烈的粗石砌立面，深受彼提宮的影響。羅浮宮的「大設計」（Grand Dessin）被瑪麗拋在腦後，將方形中庭擴大四倍的願景也被擱置。她實際進行的改動規模小得多，譬如將大長廊鋪上赤陶

紅磚，以黑白雙色大理石鑲邊。

　　瑪麗受到的待遇跟她的遠房親戚凱薩琳‧德‧梅迪奇很像，法國人對她充滿疑慮，視她為從外國來的闖入者。瑪麗不像凱薩琳，凱薩琳終究在十六世紀下半葉的法國政壇裡扮演主導者的角色，瑪麗卻從來沒有被她的子民真正接納過，對於她一步步蠶食王室權威的懷疑也一直甚囂塵上。以未成年的路易來說，他住在國王塔樓，一如亨利二世以降的歷任法國國王，但瑪麗卻堅持只有御床接見廳和小內閣才是他自己的空間。就某方面而言，這些空間對一個十歲的小孩自然綽綽有餘。但無論幼主的年紀如何，這種態度已經普遍被認為蔑視法國國王的尊嚴。

　　另一項衝突導因於萊奧諾拉‧朵麗‧加利蓋（Leonora Dori Galigaï）和她的丈夫康西諾‧孔奇尼（Concino Concini）。在亨利四世死後，這兩位義大利人在心性軟弱的攝政王身邊施加又深又惡毒的影響力，而瑪麗的見識，又被當時和後代的歷史學家所質疑。這位眾人所稱的加利蓋夫人和瑪麗一起在彼提宮長大，隨著她來到巴黎。雖然她癲癇發作時，用什麼方法驅魔都無效，但是她精通黑魔法的聲名卻不脛而走，尤其是在瑪麗成為攝政王後，這門絕技益發成為她的生財之道。比這更有賺頭的是她上達天聽的功夫，付了錢，她可以決定什麼事情要怎麼跟瑪麗講。她甚至讓自己沒有軍事經驗的丈夫孔奇尼獲選為法國元帥。孔奇尼也毫不避諱在眾目睽睽下，騎馬進入羅浮宮，這項殊榮向來只屬於王室成員和親王。

　　在瑪麗攝政的頭幾年裡，兩人的影響力一如他們的倨傲日漸膨脹，也越來越受到法國貴族和巴黎一般民眾嫌惡。路易十三本人似乎也被孔奇尼所輕視，他對於母親依賴這對夫婦極為不滿。有一天，當孔奇尼踏入羅浮宮時，侍衛隊長維特里男爵（Baron de Vitry）當場逮住他，並（據聞在國王的指令下）

將他擊斃，地點就發生在現在方形中庭噴泉一帶。孔奇尼的遺體葬在羅浮宮對街的聖日耳曼歐瑟華教堂，但過不久，巴黎市民便把他的屍體挖出，拖行於街上示眾。孔奇尼的妻子先接受公審，接著在格列夫廣場（place de Grève）被處決，地點就在今日的市政廳附近。不久之後，輪到瑪麗本人被放逐到布盧瓦城堡，位於巴黎之南一百英里的羅亞爾河谷。

<p style="text-align:center">* * *</p>

路易十三的性格跟父親大不相同。亨利開朗外向，享受生活，追逐美色，有用不完的精力，跟陰沉的兒子毫無半點相似。這個孩子九歲就遭受父親離世的打擊，長大後害羞，內向，有嚴重的口吃，可能是同性戀。但就算他的性格裡真有這種傾向，表現在外的也絕不是拈花惹草式的風流，而是強烈的妒意，嫉妒任何他眼中的情場敵手。但即使有這些缺陷，路易的的確確是個有能力而且有責任感的好國王，不像後代的王孫，大體忘了這件事情。他在戰場上表現英勇，此外，父親花錢如流水，他和大臣們則如履薄冰，謹慎處理國事，態度令人欽佩，親政之後，他統治法國二十六年。

路易十三對待羅浮宮的態度，除了沒有讓它垮掉之外，究竟關不關心，也許還存有些許爭議。他在位期間多半待在自己的聖日耳曼昂萊宮殿，或在凡爾賽為自己蓋的狩獵行宮裡，他的兒子和後代繼任者便從這棟行宮開始擴建，完成現代世界的一大建築奇蹟。這兩個地方都能讓他打獵，暫時逃開十七世紀初條件欠佳、冷颼颼的羅浮宮。當他不得不待在巴黎時，他會做果醬來排遣繁忙的政務，或幫臣子們剪頭髮磨練手藝，顯然這令他感到十分舒壓。此外，據說他對印刷術極為著迷，國王塔樓觀景閣裡放了一台印刷機，這台機器印

過幾部經典作品，在當時被愛書人視為珍品，包括湯瑪斯・耿稗思（Thomas à Kempis）的《師主篇》（*Imitatio Christi*）。

即使路易對藝術或建築沒有多大熱忱，羅浮宮卻是在他任內才終於突破幾百年來腓力・奧古斯都的城堡範圍。1624年羅浮宮踏出關鍵的第一步，將一座未脫外省氣息的十六世紀小型建築改造成宏偉的王室宮殿，迎接絕對王權時代的來臨。雖然一般都會把君王任內所有的成就都算在國君身上，但不能忽略的是，羅浮宮擴建的時機和黎希留樞機主教（Cardinal Richelieu）登上歷史舞台的時間點正相吻合。黎希留從1624年上任到1642年過世，一直擔任路易內閣會議（*Conseil des Ministres*）的首席大臣，他也是法國歷史上最具影響力的人物。但若把路易看成是黎希留的傀儡，或國王操縱了樞機主教，其實都不正確。兩人之所以能夠長期攜手合作，的確是在精神上有相互契合之處，彼此都能從對方身上找到自己需要的能力，實現對法國的共同願景。

黎希留的全身肖像是羅浮宮最氣勢不凡的圖像之一，由他最屬意的畫家菲利普・德・香佩尼（Philippe de Champaigne）所繪。畫中的紅衣主教榮光四射，站在金色帷幔之前，身上褶皺精美的猩紅色長袍和紅袍底下的蕾絲服飾幾乎將視覺淹沒。他的右手拿著樞機主教的四角帽，但最耐人尋味的視覺焦點，甚至比那張被世事消磨的臉孔還吸引人的，是他那隻瘦骨嶙峋的左手，半懸在空中，彷彿在捕捉某些難以捉摸的抽象。黎希留的這個形象，具體呈現出人們心目中認為絕頂聰明、政治手腕高超的人物樣貌。這個形象也沒有打消世人的看法，認為宗教不過是黎希留身上披著的一件袍子，用來掩飾他永無饜足的世俗野心。事實上，這位樞機主教只是碰巧活在宗教時代，而除了那個時代的常規生活之外，他從未對宗教事務表現過濃厚的興趣。他原本是想成為一名軍人，之所以跟宗教產生牽連，完全是出於最人情世故的理由：亨利

三世授予他父親呂松（Luçon）主教一職，俸祿豐厚。黎希留的哥哥阿爾馮斯（Alphonse）原本應該繼承這個頭銜，但他突然受到內心深處的神性召喚，選擇加入加爾都西修會（Carthusian），成為僧侶。因此黎希留不無遺憾地放棄軍旅生涯，改行當主教；但他在二十歲還未從軍之前，便已染上了淋病。

撇開他擔任教會親王的角色稱職與否，黎希留身為政治家和軍人，著實成就斐然，特別是1628年，他在拉羅歇爾（La Rochelle）圍城戰裡獲勝，擊敗了新教徒。此外，他擔任藝文贊助者的成績也毫不遜色，除了支持作家（像是開創法國古典戲劇的皮耶・高乃依〔Pierre Corneille〕），他也是法蘭西學院（Académie française）的主要推手。創立於1635年的法蘭西學院，目的是將法語的權威集中於巴黎，正如他高明的政治手腕是為了將國家權力集中於國王一身。他收藏了數千冊書籍，和九百部手抄本，以摩洛哥紅皮革裝幀，封面印上黎希留燙金家徽，後來成為法國國家圖書館的重要館藏。這座圖書館在尚未搬遷之前，就坐落於黎希留街，一走出他的宮殿便會看到。

更令人大開眼界的還有樞機主教的私人藝術品收藏，包含三百多幅繪畫，和眾多古今雕塑。黎希留從王室購得達文西的《聖母子與聖安娜》，後來又捐贈給王室。他也買下兩幅普桑的《酒神狂歡》（Bacchanales），現藏於羅浮宮，以及維洛內些、提香、杜勒（Dürer）的作品。在他收藏的大量雕塑作品裡，有名為《黎希留酒神》（Richelieu Bacchus）的古代作品，係西元二世紀羅馬人複製希臘人的原作，以及兩尊米開朗基羅的奴隸雕像，黎希留後來也捐贈給王室，最終成為羅浮宮的收藏。

然而，無論黎希留如何世故老練，他都跟三百年後的戴高樂一樣，對「法國應該是什麼」有長期的薰陶和認知，瞭解法國的過去，也對法國的未來應該變得怎樣有一定的想法。這是一種抽象的，甚至形而上的，關於國家如何

偉大的願景。黎希留在這方面的野心完全是世俗性的：建立一個高效率的政府，圍繞著絕對君權運作，馴服充滿敵意的貴族階級，以及壓制法國最大的外敵，也就是威脅法國南北疆界的西班牙哈布斯堡王朝。黎希留和路易十三都無法在生前看到他們共同的夢想成真，要待路易十四統治時方能實現，但這種國家偉大的願景，足以驅策每一位繼任的法國國王和皇帝前進，甚至可以說，這種精神根深柢固延續到了第五共和。

在此願景之下，羅浮宮的擴張就完全可以想像了。像黎希留這般視覺文化素養深厚之人，不可能沒有注意到這座宮殿和法國國王有多麼不相稱，就像瑪麗・德・梅迪奇在二十五年前第一次看到羅浮宮的感受。儘管萊斯科翼樓普遍受到讚譽，但文藝復興風格的西翼樓和南翼樓，跟主導東、北兩側不堪卒睹的中世紀碉堡遺跡，實在顯得格格不入。羅浮宮準備進行的改造工程，主要由建築師賈克・勒梅西耶負責。雖然在1624年最初的工程規劃裡他只扮演了次要角色，但是到1630年代後期正式動工時，他已躍升為首席御用建築師（*premier architecte du roi*），也理所當然成為當時法國最具影響力的建築師。

被封為「法國帕拉底歐」（*le Palladio Français*）的勒梅西耶，是法國建築史上舉足輕重的人物。在他的媒介之下，羅馬巴洛克風格首度引入法國：1607至1612年這段關鍵時期，他住在羅馬，目睹卡洛・馬代爾諾（Carlo Maderno）在聖彼得大教堂和聖蘇珊娜教堂（Santa Susana）立面上的劃時代創作。勒梅西耶縱使稱不上天才，也是一位能力和技術均為頂尖的建築師。他跟萊斯科一樣，作品以沉穩的秩序為特色，不像德洛姆以顛覆力和創意見長。此外，勒梅西耶的建築風格明顯為法式而非義式，他是全法國第一人，在作品裡摒除了所有外省建築的特徵：法國建築自從宏偉的大教堂時代以來，第一次（至少在理論上）能夠與義大利建築平起平坐。

除了設計羅浮宮，勒梅西耶在巴黎的作品還有第五區的聖恩谷教堂（Église du Val-de-Grâce）和羅浮祈禱堂（Oratoire du Louvre），今日仍矗立在方形中庭北側不遠處。然而最值得關注的是，由於勒梅西耶與樞機主教黎希留關係密切，黎希留的豪華宮殿也是由他設計，就坐落在羅浮宮正北方，以前稱為樞機主教宮（Palais Cardinal），現在稱為皇家宮殿（Palais-Royal）。此外，勒梅西耶還根據樞機主教的要求，從無到有設計了一座全新的黎希留鎮，位於現在的盧瓦－謝爾省（Loir et Cher），這是法國有史以來最大膽的城市規劃實驗之一。

勒梅西耶的羅浮宮從1624年開始動工，首先將女像柱廳改造成今日所見的樣子。原本的平頂木製天花板，橫樑已經開始腐蝕塌陷，他以石材改建成拱頂，造形令人讚嘆，這種法式的石砌藝術稱為立體切割法（stéréotomie）。天花板從原本的木樑彩繪式樣，一變而成為單色系，為接下來長達三百年的法國公共建築甚至一般民宅樹立了典範。大約在同時期，勒梅西耶也設計了女像柱廳旁的時鐘塔樓，現在多稱為敘利塔樓，位於方形中庭西翼樓的中央位置。「塔樓」（pavillon）這種主導視覺的建築結構，基本原型來自萊斯科為亨利二世設計的國王塔樓，原建築現已不可見，但時鐘塔樓的表面處理方式比起其前身更為豐富，也更陽剛，成為日後羅浮宮另外二十座塔樓的效法對象。這棟塔樓的底樓設計了精巧的通道，貫穿方形中庭和拿破崙中庭，即為現在玻璃金字塔的位置。穿越底樓通道時，它完美的圓形眼洞窗和無懈可擊的槽紋柱身古典圓柱，令我們感覺自己就像個貴族，這正是前現代時期所有優異公共建築的魔力。

在新塔樓完工以及女像柱廳翻新落成後，羅浮宮的工程暫時告一段落，直到1630年代末期，勒梅西耶才開始擴建方形中庭的西翼樓，他打造了一座

幾乎一模一樣的萊斯科翼樓複製版，讓敘利塔樓立於新舊個兩座翼樓中央。複製的新翼樓，忠實到連賈克‧薩哈贊（Jacques Sarazin）製作的新浮雕都唯妙唯肖模仿八十年前的古戎舊作。擴建萊斯科翼樓的代價是犧牲了花園，打從十四世紀以來，這些花園一直坐落在查理五世宮殿的北側，延伸到博韋街。這條街現在完全沒有留下遺跡，除了方形中庭的西北塔樓現在仍稱為博韋塔樓（Pavillon de Beauvais）。

　　勒梅西耶擴建萊斯科翼樓，等於啟動了將宮殿擴大四倍的工程，成為現在方形中庭的規模。他開始建造北翼樓，跟西翼樓長得一模一樣，但才完成前三個開間，工程就在1643年因路易十三過世戛然而止，要等到下個世代接手之後才得以復工。但即使在這種懸宕狀態下，光是大小的改變，就改變了宮殿的根本精神。路易繼承的羅浮宮基本上是一座由城堡改建成的宮殿，其規模尺度與分布在法蘭西島以及羅亞爾河谷的二十幾座王室居所或貴族古堡沒有太大不同。因此，它的尺度屬於法國歷史的早期階段，那時的國王是社會和政治體系裡的階級之首，然而這種地位有時只是名義上的，實質上卻未必。如果說羅浮宮的這種處境對路易來說還不夠明顯，那麼位於北邊幾百英尺外的黎希留新宮殿就再清楚不過。當樞機主教宮在1630年代後期蓋好時，的確比羅浮宮還要大。1638年擔任營建監督（*surintendant des Bastiments*）的內閣大臣法蘭索瓦‧蘇布雷‧德‧諾葉（François Sublet de Noyers），對這種反常現象看得非常清楚，他在羅浮宮的擴建計畫中和黎希留密切合作，表示要興建「全世界最高貴、最值得驕傲的建築」，這棟建築將會傳達出法國君主在絕對王權時代下的全新地位。

　　在勒梅西耶擴建方形中庭的同時，國王與內閣大臣們也開始思考查理五世城牆的最西段該如何延伸，這段修砌於兩百五十年前的防禦工事，當時似乎

以垂直之姿一頭撞上了大長廊。因為查理五世興築這道牆，加上路易十二在1512年左右翻修，導致杜樂麗宮和花園只能蓋在它的西側，此時完全暴露在敵人的攻擊之下。因此從1566年起，便沿著杜樂麗花園的西緣築起了一系列大規模的稜堡牆（名為「黃色壕溝」〔Fossés Jaunes〕，或許是由城牆兩側土方的顏色得名）。勒梅西耶在1641年完成這道新防禦工事，在聖德尼門和原本的查理五世城牆銜接，銜接處現在矗立著路易十四修築的宏偉凱旋門。

隨著新防禦城牆完工，原本中止在大長廊北側的查理五世城牆，頓時顯得多餘。如果鏟平城牆，不僅能為國王清除掉一道阻擋視線的障礙物，讓杜樂麗宮與羅浮宮漂亮地連成一氣，還能釋出土地提供開發，這對一向缺錢的國王來說實在是不可多得的機會。城牆剷平後殘餘的地下土方工事，要到1980年代的大羅浮宮開發計畫才有機會重見天日。在這些地下土方之上，新誕生的「聖尼凱斯街」（rue Saint-Nicaise）成為羅浮區最新的南北通道。街道名稱來自聖尼凱斯，他在西元五世紀建造了蘭斯大教堂（Reims cathedral），也是天花患者的守護聖人，這項淵源顯然更加重要：從十三世紀末到十八世紀末一直坐落在這區的三百醫院，院裡的一座小禮拜堂就是獻給聖尼凱斯，並坐落在這條新街上。路易十三曾經把這裡的一塊地送給他年邁的御醫艾侯阿，這位醫師曾經孜孜不倦記錄下國王的年輕歲月。可惜他還來不及享受好處，便已撒手人寰。這一帶發展得相當遲緩，到了十七世紀中葉，也就是城牆拆除四十年後，新街道上只多了三棟平凡的房子：羅克呂爾宅（Hôtel de Roquelure）、瓦杭宅（Hôtel de Warin）和白苓根宅（Hôtel de Beringhen）。

這段期間，有另一棟更氣派的房子在醫院的另一側起建：洪布耶公館（Hôtel de Rambouillet），坐落在羅浮聖托馬街上，不久之後將會在法國文學史上大大揚名。它位於三百醫院正南，西邊與醫院的小墓園接壤，大約在

今日圖爾戈塔樓的位置。這棟大宅第的主人是羅馬出生的凱瑟琳・德・維馮（Catherine de Vivonne），即洪布耶女侯爵（Marquise de Rambouillet, 1588–1665），以機智、美貌和品味享譽當世。詩人馬勒柏將凱瑟琳（Catherine）這個名字的字母重新排列，稱她為「無與倫比的仙女阿忒尼絲」（l'incomparable Arthénice），馬勒布本人也是她沙龍裡的常客。洪布耶在方形中庭和杜樂麗宮之間開闢了一個真正的文壇（Parnassus），成為十七世紀上半葉法國文學活動的中心。這座沙龍的焦點場所是她家的「藍色房間」（chambre bleue），這裡有藍色牆面、藍色窗簾和奢華的藍色繡布椅面（upholstery）家具。她在這裡接待過馬勒布、塞維涅夫人（Madame de Sevigné）和劇作家高乃依、詩人文生・瓦蒂爾（Vincent Voiture），以及當時所有傑出的法國男女作家。他們特意選用晦澀、高尚的語言來溝通，尤其是女性與會者，莫里哀（Molière）在《裝模作樣的女人》（Les précieuses ridicules）中對此大加嘲諷，卻也讓她們的言談有機會獲得傳頌，留名後世。洪布耶公館在十八世紀初因為一旁的隆格維爾公館（Hôtel de Longueville）擴建而被拆除。

* * *

正當勒梅西耶在擴建羅浮宮時，另一位更偉大的藝術家普桑，就在大長廊的拱頂下工作，但他做得悒悒不快。如今，羅浮宮擁有三十九幅普桑的名畫，和不計其數的素描，包含他漫長生涯各階段的作品，羅浮宮收藏的普桑作品比任何地方都來得好。普桑（1594–1665）經常被放在路易十四的時代，他晚年也的確有趕上太陽王的統治。但普桑是不折不扣更早期孕育出來的畫家，也就是黎希留和路易十三的時代。普桑跟那一代許多法國藝術家一樣，赴

羅馬習藝，大半人生都在羅馬度過，而且住在羅馬顯然也最令他舒暢。1630年代後期，他從遙遠的羅馬寄回《大酒神狂歡》（*Greater Bacchanales*）和《小酒神狂歡》（*Lesser Bacchanales*）給黎希留主教，並將《以色列人撿拾瑪納》（*Israelites Gathering the Manna*）寄給另一位收藏家保羅‧弗雷雅‧德‧香特盧（Paul Fréart de Chantelou），三幅畫現在都收藏於羅浮宮。「這三幅畫抵達巴黎時，必然造成了一場轟動，」藝術史學家安東尼‧布朗特寫道，在此之前，「當時巴黎人對於構圖如此純粹出色的普桑作品一無所知。」[9]就算普桑不是第一位出生於法國的偉大畫家，他仍可說是第一位能夠和羅馬繪畫大師匹敵的法國人，甚至有可能超越他們。

若純粹就年代來看，普桑是一位巴洛克畫家，但他對這個幾乎是羅馬專屬的藝術流派究竟認同到什麼程度，卻有很大的疑問。在他那個時代的法國人，沒有人比他對羅馬巴洛克精神有更深切的體會：他跟巴洛克大師們生活在一起，和他們像朋友一樣往來，但很重要的一點是，他從來都不屬於他們。他是一位古典主義者，渴慕的是文藝復興鼎盛時期風格，他追求那種境界，尤其是一百多年前的拉斐爾。然而，如果說拉斐爾公認是一位普世性藝術家，那麼普桑嚴峻的古典主義裡則有一絲任性和古怪：他對同時代或後代畫家的影響力相對不大，除了那些直接模仿他的畫家之外。巴洛克畫家堂而皇之的情感主義表現手法，他始終抗拒不從，這是他獨有的特徵。

同時代的喬治‧德‧拉圖爾（Georges de la Tour）和勒南兄弟（Le Nain），都是很傑出的畫家，但他們並不是當時官方推崇具有恢宏格局的畫家。才華洋溢的西蒙‧烏偉（Simon Vouet）勉強有這個氣勢，羅浮宮裡有許多他的畫作，他懂得如何師法羅馬最傑出的大師，和他們並駕齊驅，但無法超越他們。但是普桑的的確確經常超越他們，而慧眼獨具的鑑賞家黎希留早就注

意到了。法蘭索瓦·蘇布雷·德·諾葉代表樞機主教，向普桑發出邀請函，或更確切地說，發出一張傳票，請他立即動身，移駕返回巴黎為法國國王工作。但就算有一堆榮譽和酬勞擺在面前，包括首席御用畫師的頭銜，普桑還是不願意接受。按照布朗特的記載，普桑推拖了將近一年半的時間，直到蘇布雷「透過他在義大利的代理人寫了一封或多或少具有威脅性的信函，提醒畫家他仍然是法蘭西國王的臣民，而且國王布下的眼線如天羅地網，奉勸他回頭是岸。」

　　五個月後，普桑在1640年12月現身巴黎，開始工作。在他和路易十三的首次會面上，國王說：「哈！這下烏偉慘了！」（*Voilà Vouet bien attrapé!*）不外乎是說：「現在烏偉知道誰才是最棒的！」普桑本人也洋洋得意在1641年1月6日寫給樞機主教安東尼奧·德·波佐（Antonio del Pozzo）的信裡轉述國王的話[10]。但是過不久，普桑就明白他被叫回巴黎的用意了。截至當時為止，他的創作生涯一直是在為羅馬的行家繪製相對小幅的畫作，不難想見，當他聽到黎希留和國王丟給他的超大計畫時，會有多麼震驚：一幅長達半公里的連續繪畫，從大長廊的一頭畫滿畫好到另一頭，拱頂底側放海格力士的故事，天花板講羅馬皇帝圖拉真（Trajan）的生平。（側壁已經有一些風景畫，原本應該有更多幅，作者是賈克·富基埃〔Jacques Fouquières〕，一位極其平庸的法蘭德斯畫師，當初由他承攬下整個計畫，現在要跟普桑分攤工作，恐怕也不會太高興。）如此巨型的計畫，在先前的西方繪畫史上不曾出現過，更不用說只委託給一位畫家，而這位藝術家還推三阻四，絕望得只想逃走。不論是米開朗基羅為西斯汀禮拜堂（Sistine Chapel）繪製天花板，或一整批畫家在1580年代為西斯篤五世（Sixtus V）完成從梵蒂岡觀景殿到宗座宮的走廊，都無法跟普桑基本上是由一個人承擔的工作量相比擬。如果他能夠完成，這件作品將會是所有古典大師在五百年的歷史裡所承攬的最大宗單一委託案。

普桑雖然名義上掌控全局，但大長廊的整體規劃和諸多細節設計，都是由勒梅西耶所決定，他將長廊內部劃分成一截一截的相連區塊，不做任何變化，一模一樣的開間單元硬生生綿延將近五百公尺。普桑儘管對勒梅西耶多所批評，但對這種硬梆梆的區隔方式卻不以為忤，還覺得和自己嚴謹的多立克（Doric）脾性相得益彰。布朗特寫道：「普桑又再一次建立了古典範例，向偉大的巴洛克裝飾大師挑戰。大長廊就是他對科爾托納的巴貝里尼宮（Palazzo Barberini）天花板的回應。」[11]科爾托納的天棚畫可以說名副其實地把巴貝里尼宮的屋頂給炸開，幾十個神話人物一齊朝天空湧去。普桑不會喜歡這種無政府狀態，也不會毫無節制展現赤條條的人體。

事情一開始進展得不錯，路易十三說過的好話還在普桑耳邊繚繞。他擁有一幢體面的房子，就在杜樂麗花園南側，對此他十分滿意。但是普桑本來就是個容易為小事暴怒的人，他很快就感覺到自己負擔過重。他向友人香特盧抱怨，每天都得趕緊構圖，畫一些東西，否則灰泥雕塑師們就會無所事事[12]。很快，他就覺得自己被利用了：除了大長廊外，他還被要求設計掛毯，設計書本封面，還要為紀念聖路易的禮拜活動繪製一張聖母瑪利亞肖像。他在1642年4月7日同樣寫給香特盧的信上，氣急敗壞說道：「我只有一隻手〔可畫畫〕，一顆耗弱的腦袋，而這裡找不到一個人可以幫忙我或支援我。」[13]又過了不到一週，他的怒火轉變為對勒梅西耶不可抑遏的攻擊。這封抱怨信發給蘇布雷·德·諾葉，被蘇布雷的友人安德烈·費利比安（André Félibien）轉述而讓世人得知。他在信中談到「勒梅西耶犯下的錯誤，一手造成的醜陋已經再明顯不過，像是整體過於笨重，令人生厭的沉重感，拱頂挑高過低，彷彿快要垮下來，空間設計極其冰冷，整體瀰漫著悲慘、蕭條、貧瘠的氣息。」普桑越講越起勁，攻擊火力全開，批評勒梅西耶的設計這裡太厚，那裡太薄，不是太大就

是太小，不是過壯就是過弱，總之全都缺乏變化[14]。

　　幾個月後，普桑聲稱要把還待在羅馬的妻子帶過來。他返回了永恆之城，當然也毫不意外地，再也沒有回來羅浮宮或巴黎，甚至法國。雖然在普桑逃離初期，官方仍試圖把他召回，卻渺無結果，而黎希留、路易十三和蘇布雷又在很短時間裡相繼死去，他的羅浮宮聘書也形同一紙具文。普桑為大長廊的工作只完成了前七個開間，剩下四十三個開間沒動。十八世紀中期一場大火，燒掉了他辛苦的創作，剩餘的遺跡也都在十九世紀初拿破崙的建築師重新翻修大長廊裝潢時悉數清除。除了留下一些素描草稿，普桑的原始畫作蕩然無存。

　　普桑批評勒梅西耶為大長廊所做的內部設計，可能也不是無的放矢。長廊長達半公里，寬十三公尺，任何視覺規劃面對這種特性也許都注定失敗。甚至到今天，能不能找到有效的解決方案，都還不無疑問。

4

羅浮宮與太陽王

THE LOUVRE AND THE SUN KING

法國在整個「舊制度」時期，國祚的順遂與否，很大程度取決於從先王去世到新王繼任能否平順過渡。因此，生養男性繼承人就成為王室最嚴肅的任務，也幾乎是王后唯一的職責。在路易十三與奧地利安妮成婚之前的大約一百年裡，八位法國國王中只有法蘭索瓦一世平平安安生下了婚生子，亨利二世和亨利四世都在經歷過不少折騰、連帶讓整個王國也共同承擔這種抽搐的痛苦後，才達成這項任務。路易十三與安妮，早期經歷過三次流產，之後兩人有將近二十年沒有夫妻關係。巴黎的各大修女院、修道院無不賣力祝願、竭誠祈禱，然而，王后的年紀已經坐三望四，差不多屆臨生育年齡上限，大致已被認定為不孕。這種情況對一對佳偶來說絕對不是個好兆頭，況且，安妮和路易已經到了相看兩厭的程度。路易之所以對王后心生厭惡，一方面是有人稟報她跟白金漢公爵（Duke of Buckingham）之間有曖昧之情，加上人們普遍懷疑安妮在路易準備對付她弟弟西班牙的腓力四世時，一直暗中扯丈夫後腿，這種感受就更能理解了。

但是，在這令人喪氣的婚姻衝突裡，出現了一個對於當時人來說的奇蹟。1637年末，路易在凡爾賽的狩獵行宮度過數日，安妮獨自一人留在羅浮宮。他在12月5日返回巴黎，但沒有打算進入羅浮宮，而是直接前往東邊三十英里外的聖摩爾堡（Château de Saint-Maur）。進巴黎是為了探望他愛戀的對

象（而且顯然是柏拉圖式的戀情）：拉法葉小姐（Mlle de Lafayette），她加入了聖母訪親女修會（Visitation Sainte-Marie）修道院，修道院位於巴士底不遠處的聖安托萬街。當路易離開她時，突然下起狂風暴雨，出城的道路被阻斷。夜幕降臨，他決定先回羅浮宮暫憩。這件事倒不像說起來那麼簡單：國王塔樓裡早已空無一物，因為按照當時的慣例，所有家具都已事先送往聖摩爾堡。如果路易要在羅浮宮過夜，很難不借用南翼樓的王后寢宮（現在這裡是古希臘文物陳列館）。按照禮節，國王過夜必須先徵詢王后同意，隨著雨越下越大，國王的一名部下先行啟程通報，而她也答應了。不久，國王夫婦便一起行禮如儀地用餐，隨後，兩人回房，王后寢宮是王宮裡少數點著暖爐的房間。九個月後，1638年9月5日，一個男孩誕生了，他被賜名路易·迪厄多內（Louis Dieudonné），「上帝賜予的路易」，這個名字表達了眾多法蘭西臣民的欣喜和如釋重負，而最開心的莫過於國王和王后。兩年後，另一個孩子，未來的奧爾良公爵腓力（Philippe d'Orléans），再度在眾人的驚奇裡誕生。因為一場美妙的意外而誕生的小路易，如此難能可貴，他的統治比歐洲歷代任何君主都要長，他在戰場和文化上獲得的榮光，遠非他的先輩所能想像，更遑論達成。

「沒有什麼比這更令人欣慰的了，」黎希留在路易出生後寫道：「這真的是天國賜給法蘭西王國的全新恩寵。」[1]國王的喜悅肯定不下於他，而且是由衷放下了牽掛。小路易的出生，意味不會出現繼承權爭議，也增加了續任國王接下父親棒子、繼續推動黎希留政策的可能性。黎希留的路線先前曾遭到奧爾良公爵反對，在孩子還沒誕生前，他已經信心滿滿準備接替重病哥哥的位子。

即使路易十四是在羅浮宮裡被懷上的，他跟這座宮殿卻只能說緣慳分淺。他出生在羅浮宮西北邊十一英里外的聖日耳曼昂萊，七十七年後死於凡爾賽。1643年父親一去世，五歲的國王就和擔任攝政的母親搬到羅浮宮對街已故

樞機主教黎希留的宮殿（是故，這裡後來稱為皇家宮殿），從1643年到1652年他一直住在這裡。如果不算大長廊，當時的樞機主教宮比羅浮宮還大，況且大長廊充其量只是一條較光鮮的走廊而已。安妮之所以搬來皇家宮殿，是因為她覺得羅浮宮太破舊了。大長廊淪為堆放東西的倉庫，聽說裡面鼠滿為患，而且方形中庭北翼樓仍是一個廢棄的工地，僅有前三個開間完成。

在王室遷入皇家宮殿的九年期間，曾經兩度遭遇投石黨動亂（la Fronde），這場平民和貴族皆有參與的暴亂，目的在反對波旁王朝日益集中的絕對王權。第一場動亂發生在1648到1649年，第二場在1650到1653年。早期的起義是由巴黎市民號召行動，後期則由不滿王室的貴族帶頭領導。雖然這場衝突裡沒有宗教因素，不像亨利四世面對的問題，但更深層的原因卻大同小異：投石黨動亂大體上就是巴黎人長期以來和王權角力的新一輪展現，以及貴族階級自古以來對於王室一步步剝奪他們地位、削弱他們特權的疑懼。衝突在1649年1月6日當晚急遽升高，黎希留（死於1642年）的繼任者樞機主教馬薩林（Cardinal Mazarin），在夜幕低垂時分衝入年輕國王的寢宮，把國王和家人帶出巴黎，送往安全的聖日耳曼昂萊。這時候，每個人心裡浮現的都是英格蘭內戰的畫面，那場衝突發生不到三星期，查理一世，也就是路易十四的姑丈，就被自己的臣民斬首。年輕國王出走得極為倉促，抵達聖日耳曼昂萊時甚至只能睡在稻草堆上。一直到孔代親王（prince de Condé）結束在尼德蘭跟西班牙人的短暫戰事，回國壓制了1652年的第二次投石黨動亂，國王的人身安全才獲得保障。在第二次勝利過後，法國貴族被永久廢除了武功，至於巴黎市民，他們還須靜待一個半世紀，等到圍攻巴士底監獄那個重大的7月日子來臨，才能實現他們的復仇。

王室家族回到巴黎不久，屆齡十五歲的路易開始親政，羅浮宮的工程也

隨之展開。在他漫長的一生裡，路易對羅浮宮面貌的影響比歷代任何君主都深，除了亨利四世和拿破崙三世外。在此同時，他又比所有法國國王都更加斷然地放棄跟羅浮宮的牽連。1682年5月，他把整個宮廷遷往凡爾賽。在他最後三十三年的統治裡，他對這個已有五百年歷史的巴黎地標表現出徹底的冷漠，甚至連他花費極大人力金錢蓋成的東側新柱廊，都懶得去完成它的屋頂。

* * *

　　一般法國人被問到最景仰的法國國王時，就算免不了露出我是共和國國民，這類問題與我何干的表情，最終，也可能會承認對路易十四抱有一份敬意，即使法蘭索瓦一世和亨利四世可能更討人喜歡。路易十四之所以普遍受到推崇，因為他奠立了法蘭西作為一個大國的地位，成為全世界的科學、奢侈品和文化中心，即使中間發生過風格和品味的轉變，但此地位至今大體不變。路易十四統治期間，在文學有拉辛、莫里哀，音樂有盧利（Lully）、庫普蘭（Couperin），繪畫和建築分別有普桑和克勞德・佩侯（Claude Perrault）。一講到路易十四，便令人聯想到羅浮宮和凡爾賽宮的輝煌意象，他所建立的脈絡至今仍主導了法國的建築模樣，定義了何謂法式建築。他的聲望也奠立在戰場上的卓越戰功，至少一開始是如此，尤其是對尼德蘭和日耳曼的戰事，簽署了「奈梅亨條約」（Treaties of Nijmegen），確保了國家的優勢。

　　但是路易之所以在歷任法國國王裡顯得如此突出，最關鍵的因素，也許是他人生如戲的某種表演性。他爐火純青地掌握了今日我們所謂的公關能力，這種能力在以往的統治者身上從來沒有見過，後來也只有拿破崙和戴高樂可以匹敵。在前現代時期，由於缺乏今日如此大量的大眾媒體，話語傳播的速度極

慢，有時甚至傳不出去，連受過良好教育的巴黎人，也可能對國王的外交或內政措施一無所知，或對巴黎高等法院做過什麼事毫無概念。不過，君王還有其他手段可跟子民溝通，方法也許不如現代科技來得精準，效果卻毫不遜色。其中最有效的兩項媒介，就是建築和大場面的表演，這位年輕國王懂得善用兩者來增加自己的優勢。當然，先前的國王就懂得運用，但都不像路易十四那麼有意識和有效率。香波堡或布盧瓦的宮殿無論多麼壯麗，它們的輝煌依舊是個人式的輝煌，它們的宏偉也只不過比圍繞在國王身邊且偶爾會威脅到國王的高官顯爵的宮殿稍大一點而已。但隨著羅浮宮興建了東側入口，造就出法國古典主義的極致表現，加上凡爾賽宮的興建，路易用建築表達了絕對王權，而這正是他個人統治的意識形態基礎。

路易在寫給兒子的諭示《太子教誨備忘錄》（*Memoires pour l'instruction d'un dauphin*）裡，曾經說過：「在某些國家，國王的威嚴有很大程度是建立在自己不要讓別人看見，這對習慣被奴役的子民來說行得通，統治這些人民，只要靠恐懼和酷刑就可以了，但這不是我們法蘭西的精神。從我們國家的歷史記載裡，我們學到了一件事：法蘭西的君主制度之所以獨一無二，就是因為子民們可以毫無困難地自由接近他們的統治者。」[2]

對於奇觀場面的熱愛，直接影響了路易對於藝文的贊助，雖然這對藝術來說未必是件好事。安東尼・布朗特曾對凡爾賽宮和馬利堡（Château Marly）作過評論，兩座都是路易建造的宏偉宮殿，若將布朗特的評語稍作保留，大體上也能適用於路易在同時期為羅浮宮所做的建設：「對路易十四來說，精美的比例尺度，柱式的巧妙運用，或細緻的線腳，這些其實都無關緊要……〔凡爾賽的效果〕呈現在整體無與倫比的豐富性上，令人大開眼界；但是它提供的是繪畫，或雕塑，或建築，其實都沒差，雖然這些東西都是一流作品。路易十四

的首要目標，也是最重要的目標，是震撼人心的整體，為了實現這個目標，他的藝術家們必須犧牲小節。」[3]羅浮宮的東立面算是偉大的例外，這件作品實現了舉世無雙的高雅純粹。大約在同一時期完成的北翼樓和南翼樓外側立面，恰如其分地扮演它們應履行的角色，但從未追求或達到東翼樓的輝煌成就。

「榮光」（gloire）的概念，在路易的思想裡佔據了核心地位。當然，歷代統治者無不著迷於追求榮光，但是在絕對王權的時代，榮光的重要性更顯得巨大，迫切性也不可同日而語。路易散發出來的迷人光芒，與其說是貨真價實的功績（儘管他確實功業彪炳），不如說是將天命賦予的內在偉大感投射出來。因此，路易把自己比作阿波羅，開始把自己當成「太陽王」（le Roi Soleil）。他幾位先祖曾自喻為海格力士，但阿波羅是個不一樣的神，祂是詩歌和音樂之神，尤以美麗和青春在眾神之中脫穎而出。雖然從路易中老年的官方畫像裡看不出來，但在他統治初期，對自己的外貌倒是異常自負。

即使路易對文學漠不關心一事頗令人意外，他倒是十分著迷於戲劇和舞蹈，各種形式的表演他不僅看得興致勃勃，還很樂意參與演出。他除了邀請莫里哀和拉辛創作，在女像柱廳和鄰近的小波旁宮上演戲劇給他欣賞，還在杜樂麗宮裡興建了一整間劇場，名為「機械廳」（Salle des Machines），顧名思義，這裡應用了最先進的機械裝置，製造出當時最好的舞台效果。但他最熱中的無疑是舞蹈：1651年，年僅十二歲的路易就在《卡珊德拉芭蕾》（*Ballet de Cassandre*）和《愛神與酒神的慶典》（*Les Fêtes de l'Amour et de Bacchus*）裡演出。兩年後的狂歡節，他參與芭蕾舞劇《晨星》（*l'Étoile du Jour*）演出，在宮廷百官面前，扮演驅散黑夜、擬人化的太陽。一幅留存下來的插畫，呈現他身穿金色舞服，燦爛華貴，裙襬、肩口、袖口、半筒褲和高跟鞋釦，全都放射出太陽的波光，額頭上戴著太陽冠冕，頭頂的鴕鳥羽毛高高聳起有如噴泉。

這場表演，被認為是他與太陽認同的起源。

不過，有一場匠心獨運的奇觀秀，已成為路易任內的一則傳奇。1661年11月1日，與路易結縭兩年的王后，西班牙的瑪麗亞・特蕾莎（Maria Theresa of Spain）生下了兒子，王室後繼有人。八個月後的1662年6月5日和6日，王室舉辦了一場騎馬遊行表演來慶祝這樁喜事。表演由卡洛・維加拉尼（Carlo Vigarani）策劃，他也是機械廳的設計人。多座上色的木製凱旋門，全部以華麗的古典風格加以裝飾，數千名騎兵打扮成波斯人、蠻族、印第安人、土耳其人，一路從瑪黑遊行到杜樂麗宮，伴隨著喧囂的號角和銅鈸聲。路易本人率領古羅馬大隊行進，一萬五千名巴黎觀眾，從今日裝飾藝術博物館（Musée des Arts Décoratifs，與羅浮宮的北區結合在一起）的看台上引頸觀看。下面這一幕必定令觀眾難忘：國王騎著御馬伊莎貝爾（Isabelle），身著金銀色服飾，在正午豔陽的照射下燦爛奪目。透過目擊者口耳相傳，加上西爾維斯特的蝕刻版畫記錄，這則驚人的消息傳遍全國每個角落，甚至國外，而這當然就是整件事情的重點：一記漂亮的公關出擊，比起今天所能想像的任何宣傳手法都不遜色。十年前，這個桀驁不遜的王國裡才發生過一起難以收拾的公開叛亂，如今這場活動看在國民眼中，無疑大大增強了君王的聲望。

這類性質的奇觀秀稱為「carrousel」，源自義大利文「carusiello」，意指騎馬長槍比武競賽，或大型馬術展示秀。因為舉辦了這場活動，杜樂麗宮以東的這塊土地從此便冠上了這個名字。廣場上至今留下了卡魯賽凱旋門（Arc du Carrousel），位於貝聿銘金字塔和杜樂麗花園中間，不遠處有卡魯賽橋，和現在位於羅浮宮地下層的購物中心「羅浮宮卡魯賽」，都在延續當年那場活動的記憶。

路易在奇觀秀中所追求太陽中心主義，幾乎不謀而合地表現在阿波羅長

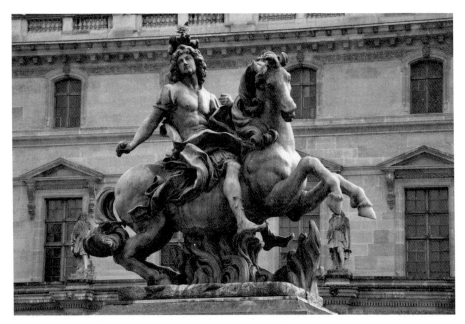

貝尼尼的路易十四騎馬像，1986年重新以鉛翻模鑄造，矗立於拿破崙中庭。

廊的空間裝潢上，阿波羅長廊位於小長廊一樓，現在陳列皇家珠寶和其他珍貴的工藝品。這個空間寬約三十英尺，長度超過兩百英尺，雖然在十九世紀中期進行過改造，整體而言仍然保留了路易十四時期的風貌。亨利四世時代的原廳於1661年被大火焚毀，之後勒布朗重新做了設計。小長廊的「小」僅是相對而言，它幾乎和萊斯科翼樓一樣大，挑高的天花板和相對較狹窄的廊寬，感覺就像一條無盡綿延的長廊，目光不禁略過十二扇面東的窗戶，直直被正前方唯一一扇朝向南面、俯瞰塞納河的窗戶所吸引。我們今天所見的長廊，是菲利克斯・杜邦在1851年整建後的樣貌，但他實現的成果，其實就是勒布朗在兩百年前追求的意象。儘管這兩人分屬截然不同的年代和視覺文化，卻能夠進行跨世紀的親密合作，無非是出於一種共同的抱負：發揚法蘭西與統治者的榮光，無論是波旁國王或波拿巴（Bonaparte）皇帝。

但從某種意義來說，他們試圖捕捉和提煉的榮光，是榮光本身的榮光，無對象性的純粹榮光，也是這兩個時代共同的癡迷。這種癡迷，美國小說家亨利‧詹姆斯（Henry James）曾經以一段文字表達自己的親身體驗。在他還是個十三歲男孩時，曾跟著大人來到杜邦完工不久的長廊，這次的經驗一輩子烙印在他心裡。半個多世紀之後，他在自傳《一個小男孩和其他人》（*A Small Boy and Others*）裡，詹姆斯回憶起「神奇的阿波羅長廊……精美絕倫的弧形天花板，異常閃亮的鑲木地板，彷彿構成一條巨大的甬道或是隧道，走在裡面，我一口一口呼吸那股氣息，一次又一次，一股瀰漫的榮光。這股榮光同時蘊含的東西難以一一言傳，不僅是美，是藝術，是絕無僅有的設計，更是歷史、名聲、權力、全世界，全部匯聚而成最豐富、最高貴的表達。」[4]

在後來的人生裡，詹姆斯卻一直被一個阿波羅長廊的夢魘所糾纏。他年輕時體驗到的眩暈感，或許也是日後許多參觀者進入這間現代羅浮宮最重要展廳的共同體會。一大片意義厚重、莫測高深的寓言畫，同時在天花板和長廊牆面爆發，卻又恪守在一個早已被全盤掌握的對稱結構裡，使得眼睛和心靈始終處於被擊潰和被強迫的狀態下，最後多半是讓你退縮，回到無感麻木，半恍神，似有非有地接收映入眼簾的閃閃金燦、榮光和裸體眾神。我們今天在阿波羅長廊裡遇到的問題，有一部分是因為我們再也搞不清楚要用什麼方法來理解這類文化精品，也懶得去理解。十七世紀的觀看者從學習如何解碼這類複雜且相互交織的寓言體系裡獲得薰陶成長，他們把牆壁和天花板看成一種邀請，讓他們可以陶醉其中，沉醉在層層疊疊的涵義裡，反觀現代人，甚至那些熟悉聖經和神話典故的人，卻不覺得值得花力氣去瞭解這些意義稠密的寓言。

其實，阿波羅長廊的基本模式並不過度艱澀，必須理解它們才能真正去體會這個令人難以置信的內部空間。首先，空間被劃分為兩部分，弧形的天花

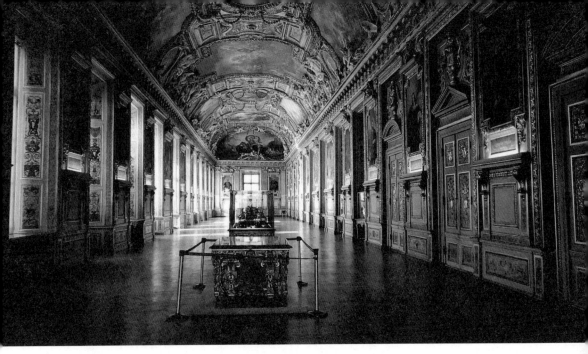

阿波羅長廊，分別在1661年和1851年經過勒布朗和杜邦重新打造。

板，和天花以下從地板到鍍金簷口的牆面。儘管天花板看似擠滿了畫作，實際上只有十一幅，其中的十幅裡，兩幅大型作品放在長廊兩端，分別代表地母神希栢利（Cebele）和海神涅普頓（Neptune）的勝利；四幅較小的畫作，代表一天裡的四個時段，另外四幅代表一年中的四季。中央最大幅的畫作是最晚的作品，由尤金・德拉克洛瓦（Eugène Delacroix）所繪的《阿波羅殺死巨蟒》（*Apollo Slaying the Serpent Python*，1851），和周圍的三組畫作以精準比例相互輝映。在牆壁和天花板交接處，每隔固定間距便有精美的灰泥雕塑，描繪九位繆思女神和四大洲的俘虜，作者為法蘭索瓦・吉拉東（François Girardon）和馬西兄弟（Gaspard and Balthazar Marsy）。這裡所樹立的典範，在羅浮宮其他地方皆難望其項背，將一個廣袤難以駕馭的宇宙治理得如此井井有條，在「舊制度」下的法蘭西意識形態和文化裡，顯得無比重要。

　　阿波羅長廊的灰泥雕塑極為出色，但大部分的繪畫僅能算是二流作品。勒布朗在法國藝術史上享有首席御用畫師的地位，意味他可以毫無困難地將更

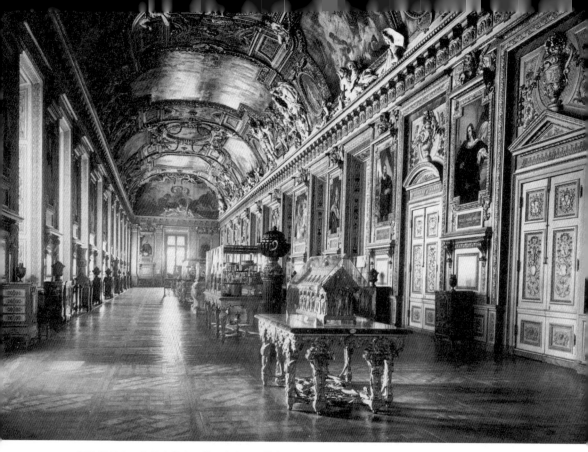

阿波羅長廊，位於小長廊二樓，由查理‧勒布朗在1661年設計成目前的形式，菲利克斯‧杜邦在1851年落實完成。

富有冒險精神的前輩所做的創新加以吸收和馴服，這種特質表現在阿波羅長廊天花板的三幅油畫上：《深夜，或黛安娜》（*La Nuit ou Diane*）、《夜晚，或摩耳甫斯》（*Le Soir ou Morphée*），以及長廊南端的《涅普頓和安菲特里忒的勝利》（*Le triomphe de Neptune et d'Amphitrite*）。這幾幅作品都賞心悅目，乍看之下，它們甚至頗有氣勢，但若仔細檢視就顯得含糊不清，技巧薄弱，甚至構思欠佳。

　　相形之下，由四位法國畫家創作的四季就更加迷人，約繪於1775年，四人分別是安端‧卡雷（Antoine Callet）、路易－尚－法蘭索瓦‧拉格涅（Louis-Jean-François Lagrenée）、于格‧塔拉瓦爾（Hugues Taraval），和路

易‧尚－賈克‧莒哈摩（Louis Jean-Jacques Durameau）。這些畫沒有什麼了不起的使命，光是美麗的舞蹈仙子此起彼落，令我們飄然陶醉也就夠了。這些畫家不用去煩惱勒布朗必須面對的沉重問題，只想把握轉瞬即逝的美好，而他們也都做到了。最後加上去的作品，是德拉克洛瓦以歌劇手法呈現的阿波羅意象，沐浴在太陽金光下的阿波羅，放箭射向下方暗黑水域冒出的盤纏怪物。德拉克洛瓦這位浪漫運動的先驅，在這裡嘗試用巴洛克的方式創作，可惜不同的人物群組未能融合為狂喜的一體，而這點往往才是巴洛克繪畫的神髓。

* * *

收藏絕世藝術品，一直是過去幾百年來國王們邁向尊貴榮耀的重要途徑。將個人榮光擦拭得閃閃發亮的路易十四，正是那個時代最積極的收藏家：我們今天印象裡的羅浮宮，如果沒有他在三百年前取得的油畫，簡直不堪設想。現在陳列《蒙娜麗莎》的「議政廳」，就是羅浮宮博物館神聖中的神聖。議政廳雖然在十九世紀中葉才出現，但廳裡的四十多件大師傑作，大多是路易十四時期購得的王室收藏。參觀者只需看一下解說牌，就會看到這幾個字一次又一次出現：Collection de Louis XIV，「路易十四藏品」。如果以最赤裸裸的金錢來計算，世界上沒有哪個地方比議政廳展示了更多無價之寶，其中大多是威尼斯大師的巨作——提香、維洛內些、丁托列托（Tintoretto）。但就算路易一生取得的油畫就超過五百幅，還不包括素描和雕塑作品，我們仍舊很難斷定他是否品味出眾，或究竟懂不懂得品味，因為這類收購大多是透過仲介和探子進行，買前看不到原畫，必須信賴他們的判斷，而具體後果就是永無止境想物色更多的傑作。就算後代學者並未一一鑑定這些收藏是否全為真跡（有幾幅買

來時以為是雅格布‧巴薩諾〔Jacopo Bassano〕的畫作，他是與提香同時代的偉大畫家之一，但現在認為是他兒子的作品，或由巴薩諾工作室的畫家所完成），但絕大多數作品的真實性都禁得起考驗。所有畫作，包括隔壁展間的拉斐爾和達文西，以及四百公尺外黎希留館所收藏的近四十幅普桑和兩幅林布蘭，全都流露出一種共通特質，散發出一種不隨時間磨滅的偉大感，當代收藏家會用一個市儈術語來形容這種特質：**藍籌績優股**（blue chip）。路易在收購這些作品時，就跟現代億萬富翁一樣，會重視作品本身的名氣與來歷是否能為他個人增光增色，不下於作品實際的美學價值。

1660年代路易還沒開始收購藝術品之前，他的收藏基本上就是法蘭索瓦一世留給子孫的東西[5]，外加一點點新收藏，大部分是肖像畫。王室一百多年來更熱中於興建宮殿和狩獵莊園，勝過購買藝術品。路易物色畫作的一個主要管道，是透過科隆的銀行家艾佛哈德‧雅巴赫（Everhard Jabach），他從1638年起便移居巴黎。雅巴赫收購的方式跟一般收藏家累積藏品的方式相同，就是關注各地的房產拍賣：包括魯本斯在1641年拍賣家產，英國收藏家艾倫德爾伯爵（Earl of Arundel）1646年死後的拍賣會，艾倫德爾遺孀1654年死後的拍賣，和英王查理一世在1649年被處決後的拍賣。經由這類管道獲得的畫作包括：提香的《野外音樂會》（*Concert Champêtre*，這幅畫也有可能是吉奧喬〔Giorgione〕所繪）、《戴一只手套的男人》（*Man with a Glove*）和《照鏡子的女人》（*Woman with a Mirror*）。路易也從雅巴赫手裡買下達文西的《聖約翰》（*Saint John*）和科雷吉歐（Correggio）的《罪惡的寓言》（*Allegory of the Vices*）。而在這洋洋灑灑的收藏清單裡，儘管作品的偉大性無庸置疑，卻絕少有跡象顯示國王曾經主動求取過什麼、設法取得哪幅畫，或表現出個人的品味。再一次，他就像一名現代億萬富翁，在競賽裡拔得頭籌，跟歐洲其他有

錢有勢的君王們競逐同一批大師作品。

　　但的確是有例外。路易購買的作品絕大多數是主流得不能再主流的義大利傑作，不過還是有少數驚喜，例如霍爾班（Holbein）畫的伊拉斯謨斯（Erasmus）肖像，和卡拉瓦喬（Caravaggio）的《聖母之死》（*Death of the Virgin*），兩幅畫都是雅巴赫從英王查理一世的收藏裡購來的。卡拉瓦喬的畫也許是路易藏品中最怪異也最有意思的作品。今日這位羅馬大師早已大名鼎鼎，但是在他1610年過世時，他的名氣和影響力幾乎立刻煙消雲散，不被人們當一回事，逐漸被淡忘，一直到1950年左右才被義大利學者羅貝托・隆吉（Roberto Longhi）重新發現。幾個世紀以來，法國官方品味跟普桑的看法一致，普桑是用義大利文如此形容卡拉瓦喬：「era venuto per distruggere la pittura（他是來摧毀繪畫的）」。如果說卡拉瓦喬大部分的作品都蓄意挑釁，那麼這幅1606年的《聖母之死》就是挑釁之最。畫中的瑪利亞在強光照射下從漆黑的背景裡浮現，身旁的哀悼者站在一條懸掛的暗紅色長布幔之下，布幔的皺褶精美。這幅畫之所以極其煽動，因為瑪利亞身上完全沒有一般宗教繪畫為了撫慰人心所添加的潤飾，沒有神聖的光暈，沒有永生的跡象，她的屍體橫躺在那裡，死狀再確定不過。坊間也流傳卡拉瓦喬的模特兒是一位妓女，甚至就是他的情婦。

　　一般來說，《聖母之死》是路易身為收藏家不會收購的典型例子。跟卡拉瓦喬同年代的羅馬畫家裡，路易喜歡的是更端正典雅、更上得了檯面的藝術家，像是吉多・雷尼（Guido Reni）和奧拉齊奧・真蒂萊斯基（Orazio Gentileschi），他們無疑都是優秀的畫家，但絕不像卡拉瓦喬那麼挑釁反骨。簡而言之，路易的品味順隨著主流品味：相較於作品本身，他更看重作者的名氣，即使作品優異，如果不是顯赫的名家所繪，就不會是他的首選。他偏好大

型作品，但又不可太大（譬如祭壇畫他就會避免），小幅靜物畫和風景畫他則不感興趣，那是畫給荷蘭商人收藏的。總的來說，他買的畫多半鮮豔明亮，丁托列托陰鬱的威尼斯元老貴族和卡拉瓦喬那幅作品則屬於例外。簡言之，路易喜愛和理解的藝術品，代表了十七世紀中期普遍接受的品味。

路易和他同輩的大多數收藏家，對於達文西之前的義大利畫家完全不感興趣：路易不認得波提且利（Botticelli）或菲利皮諾・利皮（Filippino Lippi），至於像喬托或杜奇歐這類十四世紀大師，自然就更無感了。所幸這些大師如今在羅浮宮裡都能看到，但全都是在路易死後很久才取得的。反之，路易在收藏同胞畫作上一向不遺餘力，雖然他對於1600年之前的法國繪畫也漠不關心。他取得瓦倫丁・德・布隆涅（Valentin de Boulogne）的三件傑作（博物館共擁有六幅），這些作品色調都相當幽暗，但不像啟發他的卡拉瓦喬那麼辛辣。一般而言，路易喜歡典雅大方、精確性超乎尋常的菲利普・德・香佩尼的肖像畫，以及西蒙・烏偉和羅倫・德・拉伊爾（Laurent de La Hyre）筆下流暢生動的神話場面。

不過，路易最佩服的當代畫家，非普桑莫屬。普桑去世於1665年，自從1641年逃離大長廊之後就再也沒有回到法國。羅浮宮收藏了近四十幅的普桑油畫，和其他難以計數的素描，大部分都是由路易十四買下。這些作品包含早期受威尼斯畫派影響的《愛珂與納西瑟斯》（Echo and Narcissus），色彩豐富且人物形象鮮明，以及普桑最後也最具古典風味的《四季》四部曲（The Four Seasons），透過冷色調和近乎幾何式的構圖來呈現聖經和牧歌式風景。然而，即使普桑獲得一致推崇，但他絕不是個完美主義者，如果條件允許，他很樂意快手畫出一堆，品質自然也是良莠不齊。但難能可貴的是，路易總是能精準無誤買下他最好的東西。

路易熱中收藏的東西並不限於繪畫。他買下馬薩林樞機主教的大部分上古大理石雕，其中包括非常有名的阿格里皮娜（Agrippina）像，現收藏於貢比涅宮（Palais de Compiègne），以及阿多尼斯（Adonis）、亞特蘭妲（Atalanta）和人稱《雌雄同體馬薩林》（Hermaphrodite Mazarin）的雕像，這些都保留在羅浮宮。1692年它們從原本所在的布里昂宮（Palais Brion，在皇家宮殿隔壁）搬來女像柱廳。而羅浮宮歷史裡最突兀、最令人意想不到的連結，莫過於這些異教偶像竟和查理五世與妻子珍妮兩尊雕像陳列在一起，在此之前幾年，為了擴建方形中庭，它們才剛從中世紀羅浮宮的東立面拆下，搬來這裡。

　　當時更重要的大事，是路易將雅巴赫的油畫收藏全數買下，總共將近六千幅。儘管雅巴赫並不是當時唯一的繪畫收藏家，卻是十七世紀後期一位具有前衛品味的收藏家，路易這項決定所意味的主動創意更勝過那些繪畫所能傳達的。經過這回的一次性收購（實際上是在1670年代分兩次購入），羅浮宮成為當時最偉大的繪畫收藏館，也許至今亦然。

<div align="center">＊　＊　＊</div>

　　路易新任的財政大臣尚－巴蒂斯特・考爾白（Jean-Baptiste Colbert），在1663年向年輕國王提出建言：「陛下知之甚詳，除了輝煌的軍事功績，沒有什麼比得上建築更能展現君王的偉大與精神了，後人在評價歷代君王時，也會根據他們任內興建引以為傲的建築，來衡量其成就。」[6]

　　路易將這些話牢記在心，何況這件事又和他天性中永無止境追求壯麗輝煌之心相契合。隨著時序推移，路易在巴黎留下的宏偉地標足以和亨利四世相媲美。亨利建設了孚日廣場和太子廣場，對巴黎的住宅空間規劃貢獻良多，

路易也興建了凡登廣場和勝利廣場（place des Victoires），後者完美的圓環空間，堪稱是全巴黎最宜人的公共街道。亨利在第十二區蓋了聖路易醫院，路易也興建硝石庫慈善醫院（Hôpital de la Salpêtrière）和傷兵院（Hôtel des Invalides），傷兵院佔地廣大，為眾多退役軍人提供了一個安養之家，也是法國首都進行過最大型的開發案。

大林蔭道（les grands boulevards）的拓建，象徵意義更不下於前者。路易執政早期在軍事上獲得的勝利，將法國領土擴張到日耳曼與尼德蘭境內，拓展的幅員足以確保巴黎不再需要父祖輩興建的厚重防禦工事，包括查理五世城牆。因此路易把這些城牆堡壘拆除，闢建成三線大道，從右岸的一端延伸到另一端，為這類工程首開先例。

但是路易在巴黎最偉大的成就，無疑是羅浮宮本身。在他將建築野心轉往凡爾賽之前，已經實現將羅浮宮擴大四倍的工程，讓方形中庭有了我們今日所知得大小，完成過去至少百年以來法國國王和王后的夢想。在考爾白（1619–1683，由馬薩林樞機主教舉薦的人才）的督導下，中世紀羅浮宮位於地表之上的最後殘跡被夷為平地，包括腓力·奧古斯都的大塔樓遺痕，雖然法蘭索瓦早在1528年便下令拆除，但一百多年過後仍可在鋪面上清楚看到其烙印。與此同時，腓力·奧古斯都和查理五世的老羅浮宮北翼樓和東翼樓，竟也好幾個世代放任它們在原地坍塌崩毀。這次總算將這兩個翼樓剷平，沒有人為它們感到憐惜或哀嘆。關於老羅浮宮的所有記憶，的確就此淹滅了超過三百年的時間，直到1980年代的挖掘工作，才讓它們重見天日。此外，路易也拆除了小波旁宮，這棟和中世紀羅浮宮大小相仿的宮殿，從十四世紀起便佔據在今日方形中庭的東南象限。

從考爾白敦促國王興建宏偉的建物，可以想見他在路易十四統治時期備

受倚重，以及在羅浮宮興建工程中他肩負的重責大任，他緊盯羅浮宮工程進度，積極程度不下於國王。在考爾白面無表情的技術官僚管理主義人格底下，他對於「法國應該是什麼」有一張明確的治國藍圖，一點不輸給黎希留。他支持重商主義，徹底改革國家的稅收制度，努力導正國家財政，心目中的願景就是讓法蘭西偉大，和國王最激情的夢想情投意合。在這個願景下，考爾白創立皇家鏡面玻璃製造廠（Manufacture Royale de Glaces de Miroirs），削弱對威尼斯進口玻璃的依賴，又進一步成立巴黎天文台、皇家建築學院、皇家音樂學院、羅馬法蘭西學院。然而考爾白投入最多心力的，莫過於推動羅浮宮的工程，一步步朝著目標邁進。當初他身為馬薩林得力右手時，擔任的便是王室營建監督一職，羅浮宮得以完成與此關係密切。

除了柱廊這件重要設計，羅浮宮在太陽王統治時期進行的工程，都是同一個人的作品：路易・勒沃（Louis Le Vau）。勒沃與勒梅西耶、法蘭索瓦・孟莎（François Mansart）和儒勒・哈杜安－孟莎（Jules Hardouin-Mansart）一起開創了一條巴洛克古典主義的道路，這種風格至今仍然和巴黎以及法國密不可分。勒沃是道地的巴黎人，1612年生於首都，1670年也在這裡去世，他接下勒梅西耶首席御用建築師的職位。他一輩子勤奮工作，為這座城市貢獻的改變比當時任何建築師都來得更大。除了羅浮宮和杜樂麗宮的工程，他還設計了巴黎東郊凡仙城堡的王后宮（Palais de la Reine），和聖路易島上的朗貝爾府邸（Hôtel Lambert）。而他真正的傑作，非四區學院（Collège des Quatre-Nations）莫屬，氣派堂皇的圓頂，大膽的弧形結構，坐落在塞納河畔的康堤河岸道（Quai de Conti）上，隔水面向羅浮宮。

勒沃對羅浮宮進行了八次工程，大多施作於1660年代，此外也對杜樂麗宮進行過五次整建。他剛接手羅浮宮時，宮殿千瘡百孔，有待修繕的地方不勝

枚舉。從西爾維斯特當年的蝕刻版畫可以看出，勒梅西耶在一個世代之前興建的方形中庭北翼樓，目前看起來仍然相當狼狽，只蓋了一層樓的前三個開間；相對應的南翼樓，由萊斯科在1554年擴建，但在小波旁宮的西邊戛然而止。此外，地面上仍可看到腓力·奧古斯都十二世紀城堡的遺跡。不過，在接下來十多年的時間裡，小波旁宮和中世紀羅浮宮的遺跡將會全數消失，完成的建築和我們今天所見相去不遠。

勒沃從1655年開始進行羅浮宮施工，先進行小長廊的整建。他設計了圓形平面的「馬爾斯圓樓」（Rotonde de Mars），連通底樓的奧地利安妮夏季寓所和上方的阿波羅長廊，這座半塔樓至今仍在。五年後的1660年，他完成方形中庭北翼樓的東半邊，也就是勒梅西耶在1639年起建但不久即被迫停工的未完成部分。同樣在1660年，勒沃把小長廊的寬度拓寬一倍，改建過程裡也闢建出一處新中庭，如今稱為斯芬克斯中庭。同一年他還設計了藝術塔樓（Pavillon des Arts），從這裡走出可通往現在的藝術橋和塞納河。藝術塔樓銜接了萊斯科建造的南翼樓，勒沃對這部分保持不動，另外於1661年在其東側設計新翼樓。同一年，勒沃重新構思亨利四世大長廊的最東端，打造出「方形沙龍」，這座大廳在未來的西方藝術史上將會屢受提及。最後，在1667年，勒沃完成了北翼樓，然後又將方形中庭南翼樓拓寬一倍，南翼樓的寬度現在成為其他三座翼樓的兩倍。他可能也有參與設計大柱廊，這是方形中庭的東翼樓，也是氣派宏偉的宮殿入口——工程始於1667年，1674年時大體完成。但是這件傑作的真正設計者，卻是建築史上最棘手的問題。

勒沃在1655年至1658年間最早進行的小長廊工程，是為路易的母親奧地利安妮蓋新寓所。這些房廳即「夏季寓所」（appartements d'été），以新建的馬爾斯圓樓作為寓所的主要出入口。路易十四不像路易十三與母親公然敵對，

他和奧地利安妮的關係親密得多，也健康得多。承襲凱薩琳·德·梅迪奇以來的慣例，羅浮宮南翼樓的底樓供太后使用，正上方樓層則屬於國王的妻子，即王后。國王有自己專屬的國王塔樓，連接到前兩間寓所的最西端。但是路易想在小長廊底樓為母親闢建第二間寓所，作為夏季住處，因為它的坐向朝東，得以在炎炎夏日避開陽光直射，原本的寓所坐向朝南，因此陽光不斷。寓所的六個房間按照羅浮宮的整體慣例，採門軸線對齊（en enfilade）的格局，從北邊的馬爾斯圓樓一路連通到最南端靠塞納河的房間。和宮殿裡所有的王室寓所一樣，這些廳室在設計上都將王室成員的私人寢室和接待貴賓的朝政或公共空間融為一體。

夏季寓所不像羅浮宮大多數早期室內空間的命運，即使在拿破崙時代做過些許更動，它們大體仍維持了原本的樣貌。寓所的長、寬、高雖然和正上方的阿波羅長廊一模一樣，卻因為積累的效果而造成截然不同的印象。阿波羅長廊是一個榮耀太陽神的空間，卻出人意料地陰暗。在勒沃將長廊西側拓寬之前，原本兩側都有窗戶，但以這個空間的長度和深度而言，這些窗戶原本就不足夠，特別是今日為了將焦點集中在皇室珠寶之上，還將窗簾拉下。但是在奧地利安妮的夏季寓所裡，從東方射入的光線映照在天花板漆金的灰泥雕飾上，也交融在半透明、淡淡水光色的濕壁畫上。就連最靠近塞納河的最後一個房間，房門上方的夜景圖都在明亮的光線下栩栩如生。

這幾個廳室的設計仍然帶有某種義大利氣息。牆壁和天花板上的濕壁畫，雖然有查理·埃拉（Charles Errard）的參與，但絕大部分是羅曼內利的作品，他是科爾托納的學生，也是當時最傑出的羅馬畫家之一。羅曼內利十年前就被羅馬同鄉的馬薩林樞機主教帶來巴黎，為他私人別墅的中央走廊繪製穹頂。羅浮宮的牆壁和天花板雖然也有部分的壁畫裝飾，但大多都是十九世紀繪

在畫布上的。然而羅曼內利畫的是濕壁畫，跟喬托和米開朗基羅採用一樣的技術，因此夏季寓所才具有如此搖曳的輕柔感。他選擇的題材除了擬人化的四季寓言，也有《舊約》和羅馬歷史，例如他畫了羅馬英勇青年穆西烏斯·斯凱沃拉（Mucius Scaevola）潛入敵營面對伊特拉斯坎國王波塞納（Porsena）的故事，以及羅馬人強擄薩賓婦女事件（the rape of the Sabine women）。此外，路易十四的羅浮宮通常會為繪畫表面加上精美的灰泥雕塑框飾，不論是濕壁畫或畫布油畫，在阿波羅長廊尤其如此，這些嬉鬧的半人半羊神和仙子泥塑的創作者是米歇·安吉葉（Michel Anguier）和馬西兄弟。

* * *

從太陽王的時代開始，羅浮宮改變了整體坐向，也就是說，建築方位掉了個頭。今日，我們必須從西側進入羅浮宮，從金字塔的底下入館。但從某種意義上來說，我們其實走的是後門，這裡以前是膳房中庭。絕大多數的現代遊客，壓根就沒有到過羅浮宮的東立面，因此也錯失了體驗一件建築傑作的機會，而且這件傑作完全不輸羅浮宮裡的任何一件收藏。它的比例莊嚴宏偉，整體印象強而有力，細節精緻，足以和法國國土上任何一座建築等量齊觀，甚至凌駕其上，包括宏偉的大教堂、羅亞爾河的城堡，以及在歐斯曼男爵時期甚至更晚期所新建的一切建築。

1670年代，當羅浮宮這部分的工程進行之際，巴黎城絕大部分仍位於宮殿東邊。這棟新建築就是要扮演宮殿的氣派入口，成為國王與臣民互動的重要地點，也是外國達官顯貴造訪宮廷的第一門面。方形中庭的北立面和南立面，分別面向里沃利街和塞納河，它們都相當體面，但算不上傑出。朝向金字塔的

西立面，由於是宮殿後門，原本就乏善可陳，十九世紀中葉經過勒夫爾之手才大幅改頭換面。但是東立面不一樣，它因為外部有成排的對柱而獲得「柱廊」（Colonnade）稱號，展現出君臨天下的宏偉氣勢，與路易十四的榮光完美匹配。每天早晨，遇到晴朗的天氣，太陽從東方升起，光線灑在列柱的柱身凹槽上，暈染了中央神殿式正門上方的三角楣雕刻，以及比例完美的塔樓。對十七世紀頑逆的巴黎人而言，對這群近期才以武力反對過法國君主制度的子民來說，這棟美麗又堅不可摧的建築是在告訴他們，抵抗王權只是徒勞無功，歸順王室則有說不盡的好處。

東翼這個門面事關重大，必須在眾多徵求和自告奮勇的方案裡審慎挑選。一百個考量裡只要有一個因素不對，就會讓這項設計淪為差強人意，頂多和北翼或南翼不相上下，甚至更糟糕。為此，在1660年代初特別舉辦了一次競圖賽，雲集法國最優秀的建築師。建築史裡，為了一棟建築物的設計爭論數十年甚至百年都是常事，結果往往是不同藝術家的風格各自為政，譬如羅馬聖彼得大教堂的立面。更常見的情況是缺乏真正的優異作品，或是的確有好作品出現，但業主寧可選擇更安全、更不痛不癢的設計。羅浮宮面臨了這麼多種可能性，似乎也很難擺脫同樣的命運，除非某些天緣湊巧讓它避開這種厄運。今日所見的成果如此有目共睹，很難想像還能有比現在更好的結果了。

一開始，羅浮宮的「大設計」幾乎理所當然交給了擁有首席御用建築師頭銜的勒沃來執行。但是他為東立面所做的設計圖，明顯缺少四區學院曲立面的大膽和生動。基座高大厚重到令人費解，塔樓也是，看起來相當笨拙地結合了當時的義大利樣式（以拱和巨型科林斯柱式組成的翼樓）和法國在地元素（覆上石板瓦的山牆塔樓）。因此，雖然對於羅浮宮東翼的設計尚沒有任何共識，但大家都同意，這個案子不可以交給勒沃。在卡洛・維加拉尼（這位義大

利舞台設計師才剛跟勒沃合作完成杜樂麗宮的機械廳）的記載裡，他一針見血點出了官方態度：「陛下和考爾白大人體認到，繼續根據一個缺乏理論和經驗之人所做的設計蓋下去，不過是浪費金錢罷了。」[7]

於是，國王和考爾白決定另闢蹊徑。他們從各地徵集了十多份設計圖，交由一個小委員會（petit conseil）裁決，委員會由勒沃本人、勒布朗和克勞德‧佩侯組成。克勞德‧佩侯在當時還是新手，他設計的皇家天文台才剛開始興建，外觀優雅，但大體以實用為考量，天文台至今仍在，位於巴黎第十四區。然而，這麼一個看似令人不放心的團隊，在一個完全不以新穎或冒險為取向的建築環境中工作，最後竟然達成共識，選出一個迥異於其他所有提案，幾乎可以肯定是最好也最具創意的設計。

然而，在該項設計雀屏中選之前，還得先花上好幾年的時間。在這段期間裡，這個領域最頂尖的建築師逐一接受評選，設計的基礎必須承襲方形中庭西翼的設計，也就是要用一座中央主塔樓隔開對稱的兩個翼樓，並用兩座較小的塔樓鎮守兩側。大多數留下的設計基本上都能滿足需求，有些也包含了典雅和出色的細節。但是它們的整體概念傾向中規中矩，也都不夠突出。其中最好、最和諧的設計，是由法蘭索瓦‧孟莎所提交。他是一位極具天分的建築師，作品包括巴黎第五區的聖恩谷教堂，以及巴黎東邊十英里外的梅松－拉斐特宮（Palace of Maisons-Laffitte）。但是他的設計需要大肆更動方形中庭的比例，而方形中庭當時已大體完成，因此這項設計就跟其他法國建築師的提案一樣遭到拒絕。

於是，國王和考爾白將目光轉向羅馬，這實在是十七世紀法國文化史裡最脫離常軌的事件。當時羅馬最偉大的三位建築師，貝尼尼、科爾托納和卡羅‧萊納爾迪（Carlo Rainaldi）接受了請託，為東翼提供方案，他們每個人也

許都認為自己能把這件事情搞定，只有功力不下於前面三者的法蘭切斯科・波羅米尼（Francesco Borromini）回拒了這份邀約。事實上，擺在這三人眼前的問題，是法國當地壓倒性的建築傳統，羅馬建築師肯定沒把這放在眼裡，也拒絕正面看待。每個城市都有自己根深柢固的建築特徵，十七世紀放在羅馬看起來很自然的東西，移到米蘭就變得有點古怪，到了巴黎更顯得徹底荒唐。一如事後所見，三位羅馬名家都不熟悉法國傳統，只有貝尼尼曾經在四十年前短暫路過法國，而且他們一心一意只想在巴黎的土地上空降一座羅馬建築，可以說從一開始就是個錯誤。

萊納爾迪是高貴的金碧地利聖母堂（Santa Maria in Campitelli）和聖安德肋聖殿（Sant'Andrea della Valle）的建築師，兩者都離羅馬的馬齊奧廣場（Campo Marzio）不遠。他將羅浮宮的東立面設計成一個裝飾意味十足的結婚蛋糕，立面具有強烈的垂直性，堆聚了所有他能放入的古典裝飾。科爾托納儘管是一位傑出又多產的畫家，但他最了不起的成就，是為教堂建築開創了數種前所未見的形式。但所有這些冒險精神，以及對體積和裝飾性百發百中的直覺，竟然都在創作羅浮宮時消失得杳無蹤影。他設計了三個版本送來法國，每個版本都有又寬又大的圓頂，具有被壓扁瓠瓜的一切優雅。這兩人從羅馬提交的所有設計案，最後都沒有被認真考慮。

剩下一位是貝尼尼。如果說，羅馬是十七世紀公認的藝術中心，那麼貝尼尼這位教皇的得力助手，無疑就是打造羅馬的大師，他在這座城市呼風喚雨的能力，完全就像一個世紀之前的米開朗基羅。貝尼尼在1665年6月2日抵達巴黎，時年六十六歲，在當時已相對高齡。他被安排下榻在弗隆特納克宅（Hôtel de Frontenac），這棟房子當時就坐落在方形中庭中央，已規劃拆除。貝尼尼帶著一整組僕役隨行，就像是一人部隊佔領巴黎。光是他一個人，就具

有羅馬這個舉世無敵視覺藝術中心的所有重量和威望。全巴黎人，甚至國王，都像怯生生的鄉下人，畢恭畢敬去面見大都會過來的國君。但是貝尼尼對於別人的恭維從來不投桃報李，他除了說過普桑的好話（兩人在羅馬已結識），對於法國藝術或建築從未讚美過一詞。

早在1664年，貝尼尼便送來過一份羅浮宮東翼的設計圖，兩層樓的連拱廊矗立在高台座上，並以巨型的科林斯柱裝飾門面。中央的鼓座上有一座較小的鼓座，左右是弧形雙翼，兩端各以一座較端莊的塔樓收尾。中央鼓座的構想跟貝尼尼在羅馬設計的橢圓形奎琳崗聖安德肋堂（Sant'Andrea al Quirinale）一樣大膽。此外，貝尼尼的設計還一併考慮到都市規劃願景，這種視野是其他提案所欠缺的。這個弧形立面即使造形一點也不巴黎，但在他的規劃中，是要與對街拆掉聖日耳曼歐瑟華教堂後所形成的反向弧形合為一氣，變成一座公共大廣場。此外，還要開闢一條大道通向東立面，讓宮殿與大都會的核心地區直接相通。兩百年後，歐斯曼男爵也曾考慮過一條類似的大道，但身為一名有良知的新教徒，他不願意為此將聖日耳曼歐瑟華教堂拆除，畢竟那是聖巴托羅買大屠殺的信號發起地。假如歐斯曼或貝尼尼的計畫有被實現，我們今天去參觀羅浮宮的整體經驗將會大不相同，也許更令人滿意也說不定；東立面在過去一個半世紀裡一直淪為後門，但它本該是羅浮宮氣派宏偉的主入口。

國王從偉大的貝尼尼那裡又徵求到第二和第三提案，總算與法國的品味漸趨一致，考爾白和國王認為，最好的辦法是將他誘拐來巴黎。貝尼尼終究是來了，但他的巴黎之行似乎從一開始就注定是個失敗，至少事後看來如此。他不懂法語，而且連一句都懶得學，任何交流都必須仰賴翻譯才能進行。他傲慢的程度令人無法想像，路易當時新收購了吉多·雷尼的《天使報喜》（Annunciation），現在陳列於大長廊展廳，貝尼尼告訴他的雇主，這幅畫比

巴黎本身更有價值。他又對法王奉上一句明褒暗貶的恭維：「殿下，對一個從未看過義大利建築的人來說，您對建築相當有品味！」[8]

貝尼尼對待位階比他低的人，可不像國王那麼富有外交手腕，尤其對身處其中的查理・佩侯（Charles Perrault）來說，更是寒天飲冰水，點滴在心頭。查理・佩侯是考爾白的得力助手，負責監督羅浮宮的擴建計畫，此外他還是一位作家，出版過《睡美人》（*Sleeping Beauty*）、《小紅帽》（*Little Red Riding Hood*）、《灰姑娘》（*Cinderella*）等童話故事。他哥哥是偉大的建築師克勞德・佩侯，最終由他設計「柱廊」。香特盧曾在貝尼尼於巴黎工作期間擔任顧問和翻譯，他在日記裡翔實記錄了這段經過。1665年10月6日，他寫道，查理・佩侯在貝尼尼聽得到的範圍內，講解他設計羅浮宮的一些缺失。雖然貝尼尼不懂法語，但是他認為查理・佩侯是在侮辱他，隨即勃然大怒。他希望佩侯先生搞清楚：「不是他造成這些錯誤；他〔貝尼尼〕願意聽取實務層面的建言，但關於設計本身的修改，只有比他〔貝尼尼指著自己〕更有能力的人說的才算數。」至於查理・佩侯，「在這件事上，他連〔幫貝尼尼〕擦鞋底的資格都不配。」貝尼尼表示他要直接去找考爾白，告訴他「他所受到的侮辱」，最後他說道：「像我這樣的人，連教皇都要禮遇我，對我尊敬有加。我就是應該受到這種款待──這件事，我一定要跟國王抱怨！即使冒著生命危險，我也要離開，我明天就走！都受到這種侮辱了，我不懂我幹嘛不拿起錘子敲碎我的半身像〔他為國王做的半身像，現展示於凡爾賽宮〕。我要去找教廷大使！」[9]最後，貝尼尼既沒去見國王，也沒有見到教廷大使，而查理・佩侯注定是最後贏家──至少他哥哥是。

這件事從一開始就很明顯，羅馬大師和他的高盧老闆之間，必定會產生摩擦。「別拿小問題來煩我」（Qu'on ne me parle de rien de petit），貝尼尼對

所有人下達了這項指示，由香特盧將他的義大利文譯出。這句話經過詮釋後的意思是：貝尼尼希望從頭改造羅浮宮。有趣的是，路易並沒有直接回絕這個想法，儘管他確實表達過「傾向保留歷任國王留下來的東西。」[10] 雙方在關於王室寓所的位置上，看法有出入。貝尼尼希望擺在新的東翼樓，直接位於巴黎喧囂街道的上方，而路易在這一點上和羅馬人或拿坡里人大不相同，他像大多數巴黎人一樣，想要一個寧靜的環境。貝尼尼希望為建築增加第四層樓，不沿襲萊斯科翼樓的三層結構，同樣也遭到冷處理。貝尼尼的建築理念與法國雇主們壓根就不相同，這是一部分的問題所在。在十八世紀末、十九世紀初的建築理性主義尚未興起之前，建築物裡的居民必須因應建築物的類型而調整生活方式，而不是反過來。貝尼尼完全站在這種舊立場，除了宏偉的入口和階梯這類東西，他認為分配房間實在是一件微不足道之事，不用拿來煩他。此外他還想要平屋頂，因為順他這位羅馬人的眼，卻不考量巴黎的多雨天候需要斜屋頂的客觀事實（至今該城仍然普遍鋪設斜屋頂）。事情發展至此，我們可以想像，當貝尼尼收到考爾白禁止他增設糞便排放設施，或在適當地點放置便器的禁令時有多抓狂，「這樣寓所才不致因為臭味而影響居住心情啊。」[11]

透過奉承他倨傲的虛榮心，國王和考爾白成功拉住貝尼尼，讓他基本上保持安分，甚至在拒絕他第一個提案後，還成功叫他生出兩個提案。而且就算許多記載都表明，他的巴黎行最終之所以會以失敗收場，是因為他拒絕對在地需求或對雇主喜好讓步，但從他後續的提案，我們知道原因並非如此。有人懷疑，他的規劃最終沒有實現，主要因為它們並未在美感上真正打動雇主。貝尼尼在巴黎設計的東西，完全就是他後來在羅馬設計的建築，一座有著粗石砌壁面力量的宮殿，一如他的蒙特奇特利歐宮（Palazzo di Montecitorio）或奇基奧德斯卡基宮（Palazzo Chigi-Odescalchi），後者是他於1665年返回羅馬後執行

的案子，裡頭就包含了第三份羅浮宮提案裡的元素。

　　貝尼尼待在巴黎的時間也不完全是一場浪費。他構思的立面語言，以及將巨型圓柱向上延伸兩層樓的做法，都影響了勒沃對於羅浮宮南北兩翼外立面的表達，以及面向東側的宏偉柱廊。同時間，他的雕塑才華也沒閒著，他為路易十四創作了兩尊氣宇非凡的雕像。其中一尊半身像作於1665年，英姿煥發，彷彿漂浮在層層波浪的皺褶袍子上，雕像如今置放在凡爾賽宮的黛安娜廳（Salon de Diane）裡，在他精湛的鑽孔技巧下，路易的鬈髮和蕾絲領結顯得格外搶眼。另一件更野心勃勃的作品，是路易的騎馬英姿像，類似於貝尼尼親自為梵蒂岡的國王樓梯（Scala Regia）所作的君士坦丁大帝騎馬像。這尊雕像原本打算立於羅浮宮和杜樂麗宮中間，但作品直到1685年才送抵巴黎，這時候貝尼尼已經過世五年。然而成品一送來，立刻就引來國王的不滿，許多人後來看到雕像也有同樣的感覺，不久就被打入凡爾賽偌大園區裡的偏僻一角。該件作品後來又進一步遭受羞辱：吉拉東將國王的臉置換成羅馬神話英雄馬庫斯‧庫蒂烏斯（Marcus Curtius）。1986年所鑄造的鉛版複製品，現在立於羅浮宮拿破崙中庭（見P.117），跟雕像原本打算擺設的地點相去不遠。

　　但不論是貝尼尼、國王、考爾白，或其他任何人，都沒有意識到羅馬大師滯留巴黎期間發生了什麼事。某種類似於質變的情形發生了，西方的藝術中心悄悄開始位移，而且是不可逆轉地遠離羅馬，朝向巴黎前進。誠然，還得經過幾個世代的時間，巴黎人才會意識到這件事情。到了下個世紀中期，他們終於從與羅馬的角力賽中獲勝，取得視覺藝術的主導地位，這股優勢將持續百年，直到第二次世界大戰後轉移到紐約。

　　如果要為這次轉移標記一個時刻，那就是貝尼尼一事無成地返回羅馬。但如果要找一個具有紀念性的建築事件來印證這種轉變，那必然就是羅浮宮的

東立面。由於它高明果敢地採用兩層樓高的科林斯巨柱，巴黎人通常稱它「羅浮宮柱廊」（la Colonnade du Louvre）或更簡單的「柱廊」。柱廊不僅是羅浮宮最精美的部分，而且根據本評論家的看法，它不輸給世界上其他地方，無論古典或其他類型的優秀作品。

羅浮宮東翼的其他所有提案，看起來或多或少都像是以前見過的某種變體。然而，柱廊跟先前的建築都不一樣。它完全不用曲線，平得不能再平，從羅馬帝國衰亡以來沒有見過這樣的建築物。它完全自成一格，各個元素緊密結合，統整為一體。寬闊的中央塔樓宏偉而莊嚴，冠上三角楣，比其他部分略為突出，兩側較小的塔樓也一樣。設計的主特徵是十八對獨立式科林斯柱，它們也扮演中央塔樓兩側涼廊的格柵，聳立在平整無瑕的條石基座上，窗戶則是沿用小長廊的形制。沿著屋頂斷續排列的欄杆，無疑是受到貝尼尼設計的啟發，凸顯出整個設計的扁平性，而這種扁平性卻是與法國最根深柢固的建築傳統背道而馳。

這棟翼樓將會一路影響法國建築直到二十世紀，借用法國數學家暨哲學家帕斯卡（Pascal）幾乎同時代的話來說，它賦予法國建築一種「幾何精神」（esprit géométrique），這是它之前沒有的。很難再找到另一棟像柱廊一樣成功的建築，或以類似方式成功的案例：它宏偉而不富麗堂皇，節制而不苛嚴，既不試圖以典麗來誘惑，也無意表現謙遜來討好。然而，它本身洋溢著一種建築版的「貴族擔當」（noblesse oblige），透過完美的比例與細節令我們深深著迷，而且，即使說來有點令人難以置信，但它的確傳遞出某些人體尺度和人性溫暖的東西。

它從一開始就被稱為柱廊，可能會令人感到納悶：雖然它確實有柱子，但柱子不全然就是它唯一出色的造形主題。上古時代有許多帶柱的建築，譬

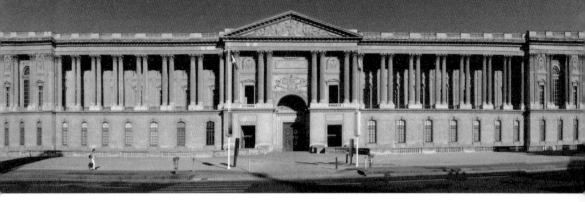

柱廊，即羅浮宮的東側入口，完工於1670年代路易十四時期，設計師為克勞德·佩侯。

如雅典的帕德嫩神廟（Parthenon in Athens）、羅馬的哈德良神廟（Temple of Hadrian）等等。而古典建築雖然在十五世紀初重獲新生，但自上古以來，從來沒有建築師曾將成排柱子整合成一個建築立面。因此當羅浮宮東翼樓居然把它應用在第二層樓時，看起來似乎就像是天才之作。

　　東翼樓在1674年時大體完工，馬上一炮而紅。路易十四特地舉辦了一場創作比賽，邀集歐洲各地的詩人為柱廊創作拉丁頌詞。備受尊敬的英國詩人安德魯·馬佛爾（Andrew Marvell）接下挑戰，寄出六首兩行詩，其中第一首，以才剛遭受祝融之災的西班牙王宮埃斯科里亞爾（Escorial）為喻：

Consurgit Luparae dum non imitabile culmen
Escoriale ingens uritur invidia.
無從摹仿的高峰，羅浮宮拔地而起，
宏偉的埃斯科里亞爾妒火中燒。[12]

　　但從來沒親眼見過柱廊的馬佛爾，說它無從摹仿，卻是說錯了。事實上，一直到第一次世界大戰，它對後世建築物的影響簡直難以估量，對於後起建築的莊嚴氣派與和諧也甚有裨益。它的影響從位於協和廣場北側皇家路

（rue Royale）左右兩邊那兩棟一模一樣的建築物就能發現，還有半英里外的大皇宮（Grand Palais）和小皇宮（Petit Palais），更別提紐約中央車站，或是華盛頓特區由卡瑞爾與哈斯汀斯（Carrère and Hastings）設計的加農眾議院辦公大樓（Cannon House Office Building），以及羅素參議院辦公大樓（Russell Senate Office Building）。

<p style="text-align:center">＊ ＊ ＊</p>

奇怪的是，即使柱廊是法國乃至於整個歐洲在十七世紀最著名的建築案，即使它從構思到完工均被翔實記載，我們卻無法肯定地說，到底誰是真正的設計者。最簡單與最傳統的答案，一向都歸功給克勞德‧佩侯，他的弟弟查理曾因斗膽建議義大利大師修改設計，而飽嚐了貝尼尼的怒火羞辱。後世學者也有人認為是由勒布朗、勒沃和年輕建築師法蘭索瓦‧德‧歐貝（François d'Orbay）共同設計，也有人認為是勒布朗、勒沃和佩侯聯手規劃，他們三人所組成的小委員會，就是負責監督該項計畫的設計階段。

但從建築成果如此完美純粹看來，很難相信這會是委員會群策群力的結果，因為即使佩侯是第一作者，勒布朗和勒沃也必定會提供建議。既然沒有其他建築師宣稱自己是作者，佩侯的確是最有可能的人選。日耳曼哲學家哥特佛萊德‧威廉‧萊布尼茲（Gottfried Wilhelm Leibnitz）在柱廊興建時正好住在巴黎，他幾乎天天都和佩侯見面。萊布尼茲提到，小委員會的三位成員舉行了某種競圖，「最後，勒沃先生放棄自己的設計，改支持佩侯先生的設計，於是只剩下兩個設計圖，佩侯先生和勒布朗先生的……國王（與考爾白先生意見相同）更喜歡佩侯的設計……現在的工程便是根據這份設計。」[13]

這麼重大的決定究竟是如何做成，其實是頗有意思的一件事。根據考爾白的助理暨克勞德的弟弟查理‧佩侯的回憶錄，在聖日耳曼昂萊宮殿的「小內閣」（petit cabinet）裡舉行過一場會議，出席者包括國王、考爾白、查理‧佩羅和王室禁衛隊隊長。考爾白攤開由勒布朗、勒沃和克勞德‧佩侯三人小組呈遞的兩個設計版本，一是勒沃的（而不是萊布尼茲說的勒布朗），另一個是佩侯的。「國王認真端詳了兩個版本，」查理‧佩侯繼續寫道：

之後，他問考爾白先生，兩者之中哪一個更漂亮，更值得執行。考爾白先生答道，如果由他決定，他會選擇〔勒沃的設計〕。這個答案令我大吃一驚……但考爾白先生才剛講完他的喜好，國王便說：「至於我，我選擇另一個，它看起來更美麗，更莊嚴氣派。」我不得不說，考爾白先生不愧是老練的朝臣，他把選擇的榮耀全部歸功給主子。也許這是國王和他之間玩的一場遊戲。不論真相如何，事情就這麼決定了。[14]

我們對克勞德‧佩侯的認識，大抵都來自他弟弟後來為他撰寫的一篇簡短傳記。查理說，雖然首席大臣向貝尼尼和其他許多建築師廣徵設計，他哥哥的構想卻「從所有設計裡脫穎而出，接著加以執行，呈現出我們現在看到的成果。」[15] 這項說法是在建築物竣工二十年後發表的，如果很容易被反駁，應該不會講得這麼斬釘截鐵。一開始有人對佩侯的計畫有意見，後來又對他的作者身分產生懷疑，原因出在他所受的正規訓練是醫學，而非建築或任何藝術類型。此外，他設計過的建築作品只有另一棟完工，即規模小得多的巴黎天文台，迄今依然屹立。除了在羅浮宮的出色表現之外，克勞德還有兩項能力想必也有助於他的設計最終獲選。他是一位科學人，對工程知識的掌握，無論法

國或其他國家的建築師都難望其項背。此外，他也以博學聞名，考爾白因此邀請他製作古羅馬建築理論家維特魯威的重要譯本和評論。這兩項才華都對他完成柱廊極有幫助。「這項設計一曝光，立刻廣受好評……就連看慣美麗事物的評論家，也被它的美震懾住了，」他弟弟寫道。「但是他的設計被質疑蓋不出來，還被認為更適合放在畫中，因為只有在繪畫裡才能看到足以媲美的東西……不過，它終究是忠實完成了，寬闊的平屋頂上沒有一塊石頭有所差池。」[16]

　　如果說克勞德・佩侯是在藝術領域完成了自己最知名的成就，那麼他的生涯則是以科學人的身分展開並畫下句點。他在1688年過世，享年七十五歲，死前正在植物園（Jardin des Plantes）的研究館裡解剖一隻病死的駱駝，植物園至今仍坐落在塞納河左岸的第五區。

<p align="center">＊　＊　＊</p>

　　羅浮宮的參觀者，一百個人裡，甚至一千個人裡，沒有一個人欣賞過這件西方建築傑作；比這更加諷刺的是，儘管考爾白強烈勸諫，但路易十四還是決定將宮廷整個遷往凡爾賽，那時，柱廊甚至還未完工。遷宮的動作並不是一蹴而就，但在1682年時已大致完成。我們無法指出有什麼明確的理由，讓路易拋棄一個投入這麼多人力、耗費這麼多金錢的計畫。也許，羅浮宮讓他回想起當年投石黨之亂的經驗，他一直對巴黎人有揮之不去的疑慮。也許他覺得羅浮宮已經有十幾個先王住過，但凡爾賽基本上只屬於他一人，他能在這張白紙上盡情發揮他的戲劇想像力，把那裡變成最偉大的時代舞台。不知不覺間，這兩座大小相仿的宮殿開始彼此較勁。但除了某些相似點，兩者的差異其實更大，

也更發人深省。羅浮宮在被路易拋棄之前，已經持續演進超過五百年，而凡爾賽宮，包括宮殿和大部分的基地，都是在大約一個世代的時間裡完成的，並且完全遵照路易的意志執行（即使路易在選址和營建上，是以父親當初建造的狩獵行宮為基礎，後來的統治者也在路易既有的基礎上繼續添加新東西）。靠著這種營建速度，加上路易長得驚人的統治時間，讓他有機會成為唯一一位法蘭西國王，能在有生之年看見自己宏偉的宮殿由起建到落成。

有凡爾賽宮作為參照，我們才能發現一些也許永遠想不到的羅浮宮重要特點。或許是因為羅浮宮已經完全融入巴黎的生活和城市紋理之中，所以它不曾有過任何令人不安的遼闊感，一種近乎幽靈般、引發幻覺遐思的無垠感，一如凡爾賽宮最鮮明的特徵，放眼望去，盡是綿延不絕的完美地景。凡爾賽是所有從上而下、憑空創造出來的都市中心的先驅，從巴登公國的首府卡爾斯魯厄（Karlsruhe）到巴西首都巴西利亞（Brasilia），它們靠著力量和對稱性強迫人們油然生出敬畏之心。華盛頓特區是由在凡爾賽長大的皮耶・朗方（Pierre L'Enfant）所設計，實在不令人意外。的確，若沒參觀過凡爾賽，幾乎就無法徹底瞭解，為什麼會有那些劃過城市的對角線、三叉路和圓環，從國會大廈一路延伸到林肯紀念堂，又從林肯紀念堂一路延伸到白宮。羅浮宮不存在這種強大的人工性。羅浮宮儘管規模龐大，但不會把參觀者壓得喘不過氣。雖然它是地表最大型的人造建築之一，卻從未失去其人體尺度。最終，它散發出一股和善慷慨的特質，卻從未因為這項優點獲得應有的讚許。

5

廢棄的羅浮宮

THE LOUVRE ABANDONED

 路易十四在1682年5月將宮廷遷往凡爾賽，也一併帶走了宮廷裡眾多的人事物，對許多巴黎人而言，這座城市必定像是被一股濃濃的睡意所籠罩，而且一睡就睡了快一百年，中途幾乎沒有醒來。但是路易做出的這項決定，不過是追認了羅浮宮數十年來的既成事實：他從來就不關心到處都是中世紀宮殿補丁的羅浮宮，等到羅浮宮變成無休無止的建築工地後，他的關注就更少了。因此，在還沒搬遷到凡爾賽之前，他便先行搬去杜樂麗宮，後來又住到聖日耳曼昂萊。

 過去一百五十多年來，歷任法國國王都投注了或多或少的心力在羅浮宮的擴建和美化上。現在卻被迫戛然而止，而且結束得如此突然，方形中庭的北翼樓和東翼樓都還像空殼一樣立著。雖然結構已經完成，卻沒有安裝門、地板、天花板和窗玻璃，這種窘境一直維持到十九世紀初拿破崙執政時期。路易十四的七十二年統治結束後，接著有路易十五的六十年，和路易十六的十九年；西班牙王位繼承戰獲勝了，七年戰爭以失敗告終，大革命則是跟跟蹌蹌走向它殘忍的結局。這些事情一件接著一件發生，而羅浮宮依舊是一塊廢棄的建築工地，任憑積水成窪，霜雪盈積，一步步消蝕原本尊貴的空間，那些今日珍藏著埃及中王國時期瑰寶以及夏丹、布歇傑作的空間。羅浮宮就這麼日復一日，時復一時，持續了將近一百三十年。

在荒廢近七十年後，向來愛抱怨的伏爾泰（Voltaire）再也看不下去了。1749年，他寫下一篇文章，在文中疾呼：「每回經過羅浮宮，仰望它的立面，我們只能掩面嘆息，這座代表路易十四榮光、考爾白壯志和佩侯天才的宏偉建築，全都被哥德人（Goths）和汪達爾人（Vandals）蓋的房子遮蔽住了。」[1] 同一年間出版的《考爾白大人的影子》（*L'ombre du grand Colbert*），也表達出相同的感受，這本優異的著作是由艾提安‧拉封‧德‧聖彥（Étienne La Font de Saint-Yenne, 1688–1771）所撰，一位不應被遺忘的藝評家，和頗富才氣的時事評論者，他是最早鼓吹將羅浮宮改造成博物館的知識分子。這本書是羅浮宮、巴黎市和考爾白本人的寓言式對話，考爾白從墳墓裡爬起，滿眼震驚地看著「國家鄙視人類心靈所構思出的最美麗建築物。」[2] 該書的扉頁是一張柱廊插畫，柱廊被低矮惱人的房舍遮住大半，前景中有幾個人物，面帶驚恐地往後退。作者在解釋這張畫時如此寫道：巴黎市「這位請願者，在路易十五的半身像前哀求，她向國王展示羅浮宮的可悲現狀，羅浮宮原本值得驕傲的立面，被一大片可憎又鄙陋的房子奪走光彩……在她的雙腳前，羅浮宮的精靈倒臥塵土，悲傷，筋疲力竭，被羞辱和委屈擊垮，即將奄奄一息。」[3]

伏爾泰和拉封‧德‧聖－彥所指的現況，具體呈現在著名的圖爾戈地圖（Plan Turgot）裡。這張巴黎地圖繪於1734年到1739年間，為路易十五統治初期提供了一張無與倫比的城市鳥瞰圖。今天人們已經懂得把自家城市最有魅力的一面展現出來，而我們也只能遙想，當初的巴黎人，怎能同意讓自己的城市淪落至此。雖然大多數的巴黎人必定都認同伏爾泰把柱廊看成過去一百年最具有代表性的紀念碑，但卻要經過將近一百年的時間，一直到1764年，巴黎人才能看到如我們今日所見的柱廊原樣。在此之前，低矮的木造平房和簡陋小屋，盤踞了整條街巷，雜亂無章地在柱廊面前叢生，街巷在宮殿的東北角向西彎

曲，形成死巷。這時的宮殿仍然是一棟未完工的建築，處於荒廢狀態，骨架暴露在外，內部也免不了開始頹圮，這種狀況也已經在柱廊這一翼發生。鏽蝕破壞了隱藏在頂端的部分金屬骨架，一段簷口坍斷，損毀了正下方一大片的王室馬廄[4]。從圖爾戈地圖所留下的見證裡，還能看到有五、六棟平房寄居在今日方形中庭噴泉的位置，甚至還長了幾棵樹，佔去中庭大約五分之一的空間。

直到馬里尼侯爵阿貝爾－法蘭索瓦‧普瓦松（Abel-François Poisson, the marquis de Marigny）擔任王室營建監督之後，情況才開始好轉，這個職位他從1751年做到1773年。馬里尼侯爵是路易十五首席情婦龐巴度夫人（Madame de Pompadour）的弟弟，未來注定要對巴黎做出重大貢獻，尤其是羅浮宮。從1756年起，羅浮宮總算準備要擺脫周圍的三流建築，並拆除方形中庭（此時被稱為舊羅浮）裡的房子。但即使貴為國王，也無權侵佔或拆除子民的私有財產，於是路易十五從1758年起開始買回方形中庭北側和柱廊東側尚非王室所有的建物。同一年，他下令拆除殘存的小波旁宮，這座屋齡高達數世紀的宮殿，一直緊偎在羅浮宮的東側。兩年後，王室馬廄拆除，接著是旁邊隸屬於郵政部門的建築物。但就算事情進展到這個程度，依舊有人建議在柱廊前這塊清空的區域增設七十五間小店舖，替王室增加收入。如果真的這麼做，必然會毀掉這棟宏偉建築的整體意象，只是用較整齊的新房子取代剛拆掉亂七八糟的舊房子罷了。所幸新構想胎死腹中，取而代之的是在柱廊前整頓出兩座景觀花圃，不過花圃並沒有維持太長的時間。

立面獲得解放後，巴黎市民一面倒叫好，馬里尼和他的建築師蘇夫洛卻面臨一個棘手問題，該拿方形中庭怎麼辦。當時的方形中庭看起來，就像兩種互不相容的建築風格彼此硬碰硬。若非蘇夫洛的介入，這個最典型的巴黎空間，如今看起來可能會大不相同——蘇夫洛最著名的作品是巍然聳立於左岸的

萬神殿。方形中庭的西翼樓,先前已遵照萊斯科為法蘭索瓦一世所做的設計建造,整條南翼樓和北翼樓的前三個開間也都如此。但是到了1660年代後期,克勞德‧佩侯設計柱廊的中庭立面時,萊斯科的矯飾主義語彙多少已顯得過時,甚至受人摒棄。考慮到這一點,佩侯保留了萊斯科設計的底樓和一樓,但拆除閣樓,以科林斯柱式增建純古典風格的第三層樓,讓完工後的三個樓層高度相同。相同的原則也應用在北翼樓上,並於1667年完工。但是一個世紀之後,基於對稱性和一致性的考量,也就是法國古典主義致力達成的主要目標,無論是佩侯的調整或萊斯科的設計,可能都必須犧牲掉。雖然更節省的選項是保留萊斯科的整條閣樓,但佩侯的解決方案更符合統治階級的正典品味。多虧蘇夫洛和馬里尼侯爵的努力,佩侯在整個北立面、南立面和東立面的設計均被完整保存下來,唯獨西邊,出於對萊斯科的推崇,還是保留了他的原始設計。

蘇夫洛親自對方形中庭進行過兩次整建:一次在北翼樓,為馬倫哥塔樓增設下方通道,根據勒梅西耶為時鐘塔樓設計的通道稍加變化。此外,蘇夫洛也加寬了柱廊兩端塔樓的寬度,這是勒沃將方形中庭南翼樓的寬度加倍後不得不做的調整。這些修改當然屬於因事制宜,算不上長遠規劃,但整個十八世紀所進行的羅浮宮工程,大抵就只有這些。

＊ ＊ ＊

路易十四在位如此之久,以當時的標準來看極其長壽,逝世時已近七十七歲。他活得比三任太子都久:他的兒子、孫子和兩位較大的曾孫。最後繼承法國王位的,是他的小曾孫,這種情況著實絕無僅有,即使對一個數百年來一直被繼承問題困擾的王朝來說都是如此。路易十四運氣似乎特別好,接連

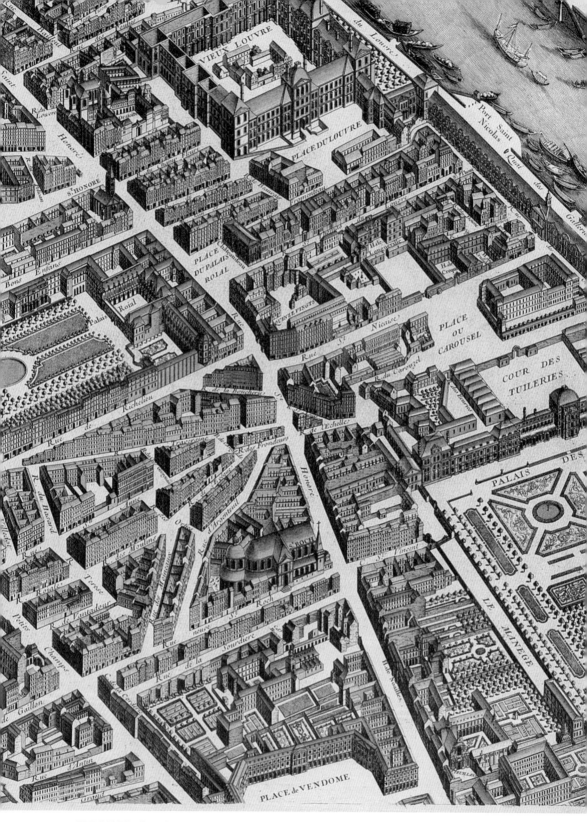

圖爾戈地圖裡的羅浮區細部（1739）。

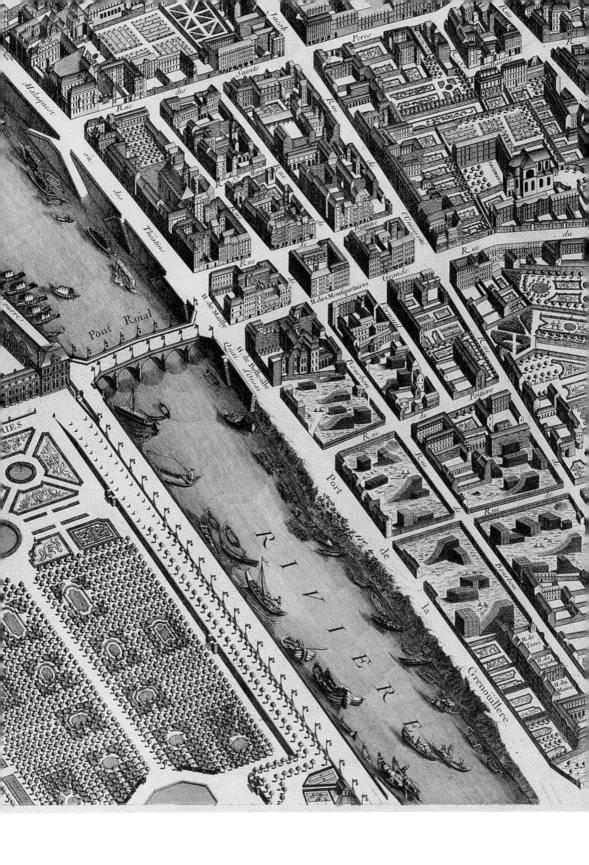

三代都有男性子嗣，確保了政權平穩轉移。他自己生下六名婚生子女，但只有第一個男孩路易活到成年，被稱為「大太子」（le grand dauphin），以便和大太子的兒子「小太子」（le petit dauphin）路易有所區別。可惜大太子命中注定要比父親早死，他在1711年未滿五十歲去世。隔年，小太子和夫人瑪麗·阿德萊德（Marie Adélaïde）以及兩個兒子，一家四口全罹患麻疹。1712年2月，夫妻兩人在六天之內相繼過世。五歲的大兒子布列塔尼公爵路易，在3月9日不治，死因除了疾病本身，當時流行的放血療法也是禍因。兩歲的弟弟，也就是日後的路易十五，原本也避免不了同樣的厄運，但因為他的家庭教師文塔杜夫人（Madame de Ventadour）不讓王室醫生對他放血，這才挽救了他的性命。

由於路易十五的曾祖父在1715年過世時，繼任為國王的路易才五歲，因此必須像路易十三和路易十四一樣，任命一名攝政。攝政人選通常是小國王的母親，但由於瑪麗·阿德萊德也過世了，攝政權落入親王手中，也就是前國王的姪兒，奧爾良公爵腓力。然而路易十四生前就對腓力治國的前景感到極度憂慮，甚至稱呼他為「無惡不吹的牛皮大王」（fanfaron des crimes），公爵毫不忌諱吹噓自己離經叛道的行徑，印證他身為無神論者和自由思想家的名聲。這種氣質反映在尚·桑塞爾（Jean Sancerre）為公爵繪製的肖像畫上──他和他的知名情婦拉帕拉貝兒（la Parabère），兩人赤身裸體，扮演亞當和夏娃，畫像是在他擔任攝政王的三個月**後**所繪。

從1715年到路易十五年滿十三歲的1723年，八年的攝政期間，巴黎和羅浮宮短暫恢復了原本的權力中樞和王室禮儀中心的地位。這段期間，年輕國王都住在杜樂麗宮，1717年他在宮中接見俄國彼得大帝的使節團，1721年接見鄂圖曼王朝的使節穆罕默德·埃芬迪（Mehmet Efendi）。彼得大帝蒞臨巴黎時，法蘭西學院必須搬離原本借用的羅浮宮，而且馬上得把東西搬光，好讓沙

皇住進方形中庭南翼樓底樓的奧地利安妮寓所。負責管理王室家具提供賓客使用的王室庫房，迅速打點好奢華的扶手椅、床鋪和掛毯。但是這些用心良苦的佈置，對生性質樸的沙皇來說卻是一場白工，他覺得住在這裡「太明亮，佈置太豪華」，寧願下榻在樸素許多的萊迪吉耶爾宮（Hôtel Lesdiguières），距離巴士底不遠[5]。

兩年後的1719年，杜樂麗宮進行施工，九歲的路易十五不得不搬離，於是他住回方形中庭南翼樓。據悉當時他喜歡待在大長廊的窗邊，觀看塞納河上的船隻較量速度，他也參加羅浮宮幾個學術團體的聚會。這些包括法蘭西學院和藝術學院（Académie des Beaux-Arts）在內的學術團體，得要長期忍受寄人籬下的命運，宮殿哪裡有王室不需要的房間，他們就住那裡，因此，他們一直在羅浮宮裡搬來搬去。他們一度以為，等路易十五搬回杜樂麗宮，他們就可以重新回到原來的地點安頓，但事情再度令他們失望。1719年，法國和西班牙爆發另一場戰爭，或更確切地說，是九歲的法王路易十五和他的叔叔西班牙國王腓力五世的戰爭。腓力出生於凡爾賽，一半的人生都在法國度過，更像是一個法國人而非西班牙人。為了確保兩國之間的和平，雙方協議未來讓路易迎娶腓力的長女瑪麗安娜‧維多利亞公主（Mariana Victoria）。這件事情看起來不像是無法克服的難題，起碼一開始的時候是如此。1722年3月2日，路易在羅浮宮正式迎接公主到來，當時他十二歲，她三歲。

小公主的幾位女教師住在方形中庭南翼樓的不同區域，公主本人則擁有奧地利安妮的夏季寓所，即彼得大帝五年前原本下榻的地方。倘若統治全俄羅斯的皇帝覺得羅浮宮的住宿款待對他的身世和血統來說太過奢華，三歲的公主倒不覺得有任何愧疚不安。事實上，為了討她歡喜，讓她樂意待在這裡，羅貝‧德‧科特（Robert de Cotte）還特地在她房間窗外布置了一塊花圃。花圃

至今仍在，當你從方形中庭走出，往藝術橋的方向，它就在左手邊。花圃裡點綴了西蒙・馬齊耶（Simon Mazière）製作的女神黛安娜的眾仙女雕像，這些雕像現在展示於博物館北半側的馬利中庭。時至今日，這座小花園依舊被稱為「公主花園」（Jardin de l'Infante），雖然在十九世紀中期經過改建，它仍然是公主在羅浮宮短暫停留的印記。

幾個月後，路易搬回凡爾賽宮，公主也跟著過去。不過，不難想見國王與未婚妻之間幾乎無話可聊，雖然所有人都覺得她是個甜美、漂亮、活潑的孩子。兩人的婚約，以現代人的感情觀來看顯得怪異，對路易本人來說更是如此。三年後，路易屆滿十五歲，達到親政年齡，近臣建議他盡快生一個男性繼承人。很顯然，這檔事還不能跟瑪麗安娜・維多利亞一起做，公主目前才七歲。於是路易把尚未娶進門的小公主送回西班牙，隨即迎娶瑪麗・萊什琴斯卡（Marie Leczinska），她是剛被推翻的波蘭國王的女兒，嫁過來時身無分文。先前的小公主瑪麗安娜・維多利亞比路易小八歲，路易的新婚妻子時年二十二歲，比他大七歲。兩人的婚姻生活相當圓滿：幾年下來這對夫妻共生下十個孩子，雖然只有兩個男孩，兩位男性之中只有一位活到成年。這個兒子，法蘭西太子路易，注定要比父親早逝，但他本人也生下四個兒子，其中有三位會在未來成為法國國王：路易十六、路易十八和查理十世。至於小公主，後來嫁給葡萄牙的約瑟夫一世（Joseph I），也成為一國之后。

* * *

少年路易短暫重回方形中庭的機緣，也是法國國王最後一次以羅浮宮為居所了。從此以後，大家都很清楚，羅浮宮不會再像過去國王還居住時那樣具

有的至高無上優先性。「羅浮區」現在只是巴黎眾多街區裡的其中一個，同時得為它尋找新的功能來重新定位。國王和巴黎市民在接下來的十八世紀裡，為了這件事煞費苦心。然而這段期間羅浮宮和周邊地帶可沒閒著，事實上，這裡已經繁衍出一個多樣複雜、充滿活力、人口稠密的生態系。布販、水果販的小攤位擺滿了宮殿西側的入口，賣書人和印刷品經銷商聚集在藝術塔樓的拱門下，迎接川流不息的人客。

羅浮區的主要範圍以卡魯賽廣場和今日拿破崙中庭之間縱橫交錯的密集街道為核心，但又不止於此，它還包括擋在柱廊前面的一排棚屋，還有，最令人不可思議的，再次從方形中庭裡冒出的大小房子，需錢孔急的王室默許它們的存在，有的房子在路易十四遷宮凡爾賽之前就已經出現。這些房子蓋在今日方形中庭的中央噴泉地帶，以及剛被拆除的法蘭索瓦一世室內網球場的土地上。至於羅浮宮建築群本身，也有不少廳房租借給貴族和藝術家使用。這裡面最大、最尊貴的，當屬內維公爵菲利普·曼奇尼（Philippe Mancini, duc de Nevers）的寓所，面積超過八千平方英尺，位在方形中庭南翼樓東半部與柱廊相接處。數年後，瑪麗·安東妮（Marie Antoinette）在羅浮宮的另一頭，即杜樂麗宮南端和大長廊西南端相接的花神塔樓，也為自己闢了一間寓所，如此一來，如果皇家宮殿的歌劇結束太晚，就不必擔心還要奔波十一英里返回凡爾賽宮。位於杜樂麗宮另一頭的馬桑塔樓，現在是裝飾藝術博物館所在地，當年則是瑪麗·安東妮幾位閨密的寓所，包括波里尼亞克伯爵夫人（Comtesse de Polignac）、侯許－艾蒙侯爵夫人（Marquise de la Roche-Aymon）、貝爾格公主（Princesse des Berghes）和奧孫伯爵夫人（Comtesse d'Ossun）。

不過，大部分羅浮宮租戶的身分地位遠遠沒有那麼顯赫。許多隸屬於「瑞士人」（les Suisses）這個團體，他們一般是退役士兵，負責宮殿和場地

維護，而且他們雖然被稱為瑞士人，卻多半不是瑞士人。如果說，羅浮宮在此時看起來越來越破舊，原因並不出在裡面的住戶，而是附著在宮殿周圍、像藤壺一樣聚生、任何空隙都不放過的單層樓平房：舉凡柱廊前方，與萊斯科翼樓西立面平行的護城河，方形中庭正中央，或方形中庭西邊盤根錯節的巷弄，這裡的泥土地面都還未鋪上石塊，地基朝現在黎希留塔樓的方向急遽下傾。

我們從菲利貝－路易·德布庫（Philibert-Louis Debucourt）和皮耶－安端·德馬西（Pierre-Antoine Demachy）的城市寫生裡，得以一探這些民宅的狀況。雖然這兩位畫家都不有名，也沒有其他更值得被記得的理由，他們卻留下一份極其寶貴、近乎新聞紀實報導的羅浮宮紀錄，不在它榮光煥發時，而在它日漸頹圮時的模樣。德布庫描繪方形中庭的西立面，在今日我們看到金字塔的位置，有一整排小屋擋住了萊斯科翼樓的西面，勒梅西耶翼樓前面也延伸了一排房子。這些店舖都鋪上灰色的石板瓦屋頂，配置屋頂窗以及從矮基座上朝後傾斜的煙囪。住在這排房子裡的技工商人，有一個賣飲料（*limonadier*），一個做帽子，一個是王室火槍兵，和一個我們知道姓卡佩隆（Caperon）的牙醫[6]如果說這些低矮的房子沒有把羅浮宮這一側的水準拉得太低，完全是因為勒梅西耶當初刻意將這一側設計成宮殿後門，作為勞役人等的出入口，宮殿背對著西邊這些雜亂無序、剛準備要發展的地帶。這些小店舖繼續在原地存活到十九世紀初，而方形中庭的西立面一直要到拿破崙三世整建後，才獲得今日輝煌壯麗的容貌。

羅浮區最有意思的居民，仍然是畫家和雕刻家[7]。羅浮宮最神奇也最值得驕傲之事，就是大部分展出的藝術品（至少是法國藝術家的作品），都是在它今日展出的空間裡創作的。視覺藝術家長期以來都偏好居住在巴黎右岸，自從學院常駐於羅浮宮後，宮殿本身及周邊地區遂成為名副其實的法國視覺藝

術中心，活力持續至法國大革命依舊不歇。打從亨利四世的時代，大長廊就提供了令人豔羨的二十七間工作室和寓所，供藝術家和職人終身使用，除非發生重大違失行為，不然，幾乎只有在老房客死去後，新房客才有機會入住。此外，上一代直接傳給下一代的例子也並不罕見。十八世紀隨著時間推移，藝術家逐漸從大長廊蔓延到羅浮宮裡的其他空間，尤其是方形中庭已經蓋好屋頂的房間特別受到青睞。這群藝術家裡不乏當時最著名的畫家和雕塑家：偉大的夏丹就住在那裡，隔壁是寫生畫家余貝爾‧羅貝爾（Hubert Robert），附近的鄰居還有尚－巴蒂斯特‧格勒茲（Jean-Baptiste Greuze）、莫里斯‧康坦‧德‧拉圖爾（Maurice Quentin de La Tour）、福拉哥納和賈克－路易‧大衛（Jacques-Louis David）。宮殿北翼樓，至少是已經蓋好屋頂的前三個開間，格外受到雕塑家中意，住客包括了尚－賈克‧卡菲耶利（Jean-Jacques Caffieri）、奧古斯丁‧帕茹（Augustin Pajou）、老庫斯圖（elder Coustou）、尚－巴蒂斯特‧皮加勒（Jean-Baptiste Pigalle）和艾提安‧莫里斯‧法爾科內（Étienne Maurice Falconet）。可以說，法國雕塑史上某個黃金時期最重要的一些作品，就是在方形中庭西北角前三個開間裡創作出來，今日可在羅浮宮黎希留館裡看到許多。

　　這些藝術家的居家品質，和他們的專業成就頗息息相通。歷史畫家查理－安端‧夸佩爾（Charles-Antoine Coypel）最喜愛富麗堂皇，房間裡珍藏了稀世葡萄酒和鑲嵌珠寶的鼻煙盒，富貴氣尤其表現在他的轎子上，他會乘著轎子，由四位僕人抬著遊巴黎，僕人們也住在他的寓所裡。相形之下，他的外甥，雕刻家艾德姆‧杜蒙（Edme Dumont）住在方形中庭裡一間克難搭起的小屋，一份官方文件如此描述那間屋子：「一間破屋，或一間名副其實的老鼠窩，裡頭沒有任何家具。」[8] 結婚後，他搬到條件較好的住所，他的史詩級雕塑作品《克羅托那的米羅》（*Milo of Croton*，古希臘的名摔角手），現在陳列

成強烈對比。大衛・馬斯基爾（David Maskill）認為：「從魯凱同輩藝術家留下的書面反對資料，顯示他們對於跟誰為鄰的問題極為關注，周邊鄰居的行為，足以威脅到個體自主與集體責任之間的微妙平衡，這是羅浮宮生活的寫照。」[10]

雖然羅浮區裡的居民大致都能做到相互尊重，但這裡的生活未必就沒有暴力。國王畫像修復師斐迪南－約瑟夫・戈德福瓦（Ferdinand-Joseph Godefroid），住在柱廊正對面聖日耳曼歐瑟華修道院的迴廊裡。1741年4月16日，他吃完晚餐，從羅浮聖托馬街（大約現在金字塔的位置）的小酒館返家途中，穿過時鐘塔樓入口，準備從柱廊通道離開方形中庭，此時，他和一同晚餐的傑洛姆－法蘭索瓦・尚特侯（Jérôme-François Chantereau）起了爭執，這位年方三十的畫家，作品令人聯想到安端・華鐸（Antoine Watteau）。雖然尚特侯和戈德福瓦是朋友，但兩人個性衝動，而且都喝了酒。雙方對於十七世紀羅馬繪畫大師卡洛・馬拉塔（Carlo Maratta）的一幅畫作起了爭執，尚特侯擁有那幅畫，但戈德福瓦質疑那是假畫。兩人隨後發生一場衝突，沒一會兒，戈德福瓦就倒在方形中庭地上，死了。尚特侯仍留在案發現場沒有離開，儘管有同伴敦促他逃跑。最後，因為無法確定誰先動手鬥毆，他被免除了刑責。戈德福瓦死後，同樣身為修復師的遺孀搬到柱廊頂樓的寓所（南段有部分已經蓋好屋頂），現在這區的展間裡可以看到福拉哥納和格勒茲的畫作。雖然這間寓所不過就是藝術家的工作室和一個睡覺區域而已，但在戈德福瓦夫人死後，仍然由身為畫家的兒子接手承租。

* * *

等國王永久搬回凡爾賽後，法蘭西的五大學院立即填補了王室和宮廷留下的空間。其中在路易十三時代便已創立，最早也最富盛名的學術團體「法蘭西學院」，1638年由黎希留成立，從1671年起便進駐羅浮宮，因此和國王的生活有過一段交集。另外四個團體都是在路易十四時期創立：銘文與美文學院（Académie des Inscriptions et des Belles-Lettres，成立於1663年，1685年進駐羅浮宮），繪畫與雕塑學院（Académie de Peinture et de Sculpture，1648年成立），建築學院（Académie d'Architecture，1671年成立，跟繪畫與雕塑學院都在1692年進駐羅浮宮），和最晚成立的法國科學院（Académie des Sciences，成立於1666年，1699年進駐羅浮宮）。五所學院佔用羅浮宮一直到大革命時期，之後才搬到四區學院，即現在的法蘭西學會（Institut de France），也就是路易‧勒沃在塞納河對岸的不朽名作。超過一百年的時間，法國藝術、文學和科學界最有才氣的名家，在方形中庭的各廳室來回踱步，今日前往萊斯科翼樓二樓欣賞十九世紀早期法國名畫的巴黎人或觀光客，很少人意識到他們所在的地點，曾經有拉辛、高乃依、拉封丹（La Fontaine）和布瓦婁踏過的足跡。

與此同時，萊斯科翼樓西南角則是繪畫與雕塑學院以及建築學院聚會的空間，這裡是宮殿和小長廊交會的部分，由此地經過小長廊可通往大長廊。這兩個單位早期在羅浮宮裡裡外外搬過好幾次家。每當路易十四決定自己需要自己的空間時，這些學院就得搬到對街的皇家宮殿，1692年才獲准搬回。

藝術學院後來變成中央化、國家認可的官方文化孕育場所，這項聲譽所代表的革命性轉變，卻鮮少反映在社會對於畫家和雕塑家的看法上。即使十六世紀的人們開始察覺到達文西、拉斐爾和米開朗基羅具有某些非比尋常的能力，即使西班牙皇帝查理一世曾因彎腰替提香撿畫筆而膾炙人口，但這種尊榮並沒有讓一般的視覺藝術家跟著雨露均霑。就像米開朗基羅擁有神聖地位，並

不表示他的追隨者比裱框師、燙金師和招牌畫家更值得被敬重，無論他們的成就有多傑出。

　　過去幾百年裡，法國的畫家和雕塑家，與全歐洲的畫家和雕塑家一樣，都是在行會制度底下工作。進入這一行必須先獲得「專業證書」（maîtrise）的門檻，認證其合法工作的地位，但不代表他們比其他手工業者享有更高的榮譽或尊重。即使是偉大的達文西，對捍衛繪畫的光榮性無比熱中，卻也瞧不起雕塑家，認為和麵包師傅差不了多少。甚至到1600年，藝術家在整個歐洲的處境都是如此，唯一例外的是義大利，藝術家在這裡的地位開始產生變化。在1575年波隆那美術學院和1593年羅馬聖盧卡學院（Accademia de San Luca）成立之後，視覺藝術家開始爭取「自由藝術家」（liberal artists）的地位，可以完全自主地從事藝術實踐，不曲意逢迎，就像創作詩歌藝術和音樂藝術一樣自由。連在西班牙這個整體而言相當保守的帝國，委拉斯蓋茲多年來也持續爭取聖地牙哥騎士團（Order of Saint James）的榮譽，最後終於獲得這個代表次級貴族的身分地位。曾經待過義大利的法國藝術家，尤其是住過羅馬的人，必定會觀察到義大利藝術家同僚的地位演變，也開始對自家受到的待遇感到不滿。

　　心態上發生了如此劇烈的轉變，畫家勒布朗、雕塑家薩哈贊和建築師埃拉，遂在獲得攝政王奧地利安妮的贊助下，於1648年成立皇家繪畫與雕塑學院。如果說羅浮宮裡的其他四個學術團體是同輩同儕的聚會，那麼繪畫與雕塑學院的主要任務則是放在教學，由院士們對尚未成為院士的學生授予理論和實務課程。在一個業已高度階級化的社會裡，譬如十八世紀的巴黎社會，畫家的等級自然也有嚴格的高低劃分。歷史畫（包括大型的歷史與宗教敘事）對於貴族等級做出精確的呈現，是最尊貴的類型，肖像畫緊隨在後。遠低於這兩個類型的，依序是描繪日常生活各類無名場景的風俗畫，風景畫，以及地位最低的

靜物畫。作家暨建築師費利比安，1667年在學院對著現場同儕發表演講，他明白表示：「能夠畫出完美風景畫的畫家，比起只能畫水果、花卉、貝殼的畫家高明……由於人的形態是上帝在大地上最完美的創造物，因此同樣可以肯定的是，能夠模仿上帝畫出人類形像的畫家，遠比其他畫家更為優秀。」[11]只有歷史畫家和肖像畫家，有資格成為學院的教授。

想要成為院士的藝術家，必須遞交一件展現實力的繪畫或雕塑作品，稱為「呈遞作品」（morceau de réception）。這些作品中每年會有數十件被選入羅浮宮，其中最優秀的作品就留下來，最終成為（尚未創建的）博物館所收藏的古典名畫與雕塑，次等作品會流入法國各地的博物館。以1667年為例，當年有六十一件呈遞作品送交給評審[12]。

今日在羅浮宮展出的繪畫，有些最好的畫作便是以這種方式展開生命。其中最著名的一幅也許是華鐸的《塞瑟島朝聖》（Pèlerinage à l'île de Cythère），描繪出巴黎在攝政初期高雅社交圈的面貌。他們穿著絲綢和錦緞，站在丘陵高處，鬱鬱蔥蔥的樹林形成了天然畫框，包圍住中央遠景的一片水域。華鐸在1714年入選為院士，年僅三十，算相當年輕，但是他整整猶豫了三年，還因此被斥責多次，才終於遞交了這幅傑作。由於華鐸對貴族嬉戲的描寫與費利比安宣稱的五大類型不合，人們還特地為他發明一個頭銜：maître des fêtes galantes，大致可譯為「雅宴畫大師」。《塞瑟島朝聖》的確是人見人愛，很難想像，這麼一幅馬上就令人傾倒的作品，可能招來什麼惡意。但是從一則家喻戶曉的故事裡，我們得知在畫作完成八十年後，滿腦子革命思想和敵意的學院年輕學生，朝這幅象徵失勢貴族的畫面吐口水紙團，官方只得將畫作從羅浮宮移走，直到1816年它才回家。這一年，學院連同它過去的撒野爛帳，一併被送往塞納河對岸的現址，波拿巴街十四號。

另一件優異的作品《魟魚》（*La Raie*），同樣也聲名大噪，夏丹在1728年憑著這幅畫贏得學院院士資格。這幅畫就像華鐸的作品，是學院院士先前從未見過的：畫面中央的視覺焦點即標題中的魟魚，掛在肉鉤上，魚鰓在坦露的腹部露出一張可怕的笑臉。陪襯這隻海中生物的還有一只黝黑發亮的陶製水罐，和一隻貓，準備撲向石桌上的死魚。院士們的心態一般還是偏保守，六年後，總算出現令他們開心的作品：1734年，布歇的《雷那多與亞美達》（*Renaldo and Armida*），對多夸托‧塔索（Torquato Tasso）的史詩巨著《耶路撒冷的解放》（*Gerusalemme liberata*）其中著名的愛情場景做出高度感官渲染的詮釋。布歇這位典型的洛可可畫家，在這幅作品裡技藝尚未臻至巔峰，但仍舊非常出色：美得不寫實的青春戀人，被放在繁複的古典建築布景之下，身旁圍繞著肉嘟嘟的小天使。

學院的年度大事是年度沙龍展，或許是同類型展覽的鼻祖，未來也將成為羅浮宮最重要的活動。最初舉辦年度展覽，不外是為了秀出當年最好的作品，給正式來訪的學院庇護者（priotecteur），財務大臣考爾白欣賞，並沒有計畫讓一般民眾參觀。但是在1667年第一屆沙龍展開幕前，卻臨時決定對一般民眾開放。當然，我們今日熟悉的藝文公開展覽，無論如何終究會出現：早在十六世紀晚期，羅馬每年都會在萬神殿前的柱廊下舉辦繪畫展。但就算這類型的展覽不是由繪畫與雕塑學院所發明，從歷史事實來看，他們至少率先做出制度化的貢獻，而且就是在羅浮宮的廳室裡布展。

開放展覽給民眾欣賞的決定，是宮殿轉型為博物館的第一步。當然，在大眾面前展示藝術作品並不是什麼新鮮事：城市裡的塑像和數以萬計教堂裡的祭壇化都是先例。不過，將藝術品安排在特定時間裡展出，讓公眾品評優劣，倒是在先前文化裡未曾出現過的創舉。這項決定產生了一個始料未及的結果，

即藝術評論的誕生：每件作品是好是壞，不僅被一般民眾討論，新出現的藝評人也透過書刊雜誌發表他們的見解，譬如德尼斯‧狄德羅（Denis Diderot）和拉封‧德‧聖－彥等人。

當學院主事者決定開放沙龍展供人參觀時，很可能他們也不確定，除了少數當地收藏家和知識分子之外，一般人究竟會不會來，這個8月辦展的慣例，後來竟然演變成年度重要的文化盛事，他們自己的驚奇也許不下於任何人。不過，雖然在1667年舉辦了首屆沙龍展，卻要到1737年這項活動才正式變成年度展覽，這一年，實質意義的沙龍展才正式開張。同樣在這一年，展廳也從阿波羅長廊轉移到方形沙龍。雖然這個場地的字義是「方形大廳」，但它實際上是長方形的。方形沙龍大約和阿波羅長廊等長，卻有將近三倍寬。更重要的是沙龍超高的挑高，可以將畫一幅一幅往上掛，通常一次可堆疊五到六幅。這種掛畫方式如今已不常見，因為它說不上是理想的賞畫方式；由於這種展畫法沿襲自方形沙龍，至今仍被稱為「沙龍風格」。同樣地，也是因為展覽在羅浮宮的方形沙龍裡展出，所以「沙龍展」一詞才被用來代表年度舉辦或定期舉辦的新近藝術展覽。羅浮宮的沙龍展後來成為眾多機構師法的對象，包括倫敦皇家藝術學院在1769年首創的年度夏季展，威尼斯從1895年起舉辦的雙年展，以及1932年的惠特尼雙年展（最初是年度展）。

方形沙龍的空間儘管很大，卻不算太大。如果在為期四週的展覽期間，累計的觀眾多達六萬名，一般大約都有這個數字，那就表示不論在任何時刻，展館裡平均都有兩百五十人。（如果在擁擠的下午，在夏天旅遊旺季高峰，人數可能是四倍。）摩肩擦踵的參觀者必定讓人感到筋疲力竭，況且這些堆到天花板高的繪畫，比一般人的頭頂還高出三十英尺，欣賞畫作很難是一件讓人感覺放鬆或愉快的事。

成千上萬的民眾蜂擁擠進沙龍，完全出乎學院意料之外，在舊制度的環境下，沙龍展提供了一塊無與倫比的社會自由淨土。作家皮丹薩・德・邁侯貝（Pidansat de Mairobert）指出，「混雜的人群，不分職位高低、社會階級、性別、年齡……它是法國唯一一處公共場所，得以讓人們享受到倫敦才有的寶貴自由。」[13]身為藝術家和作家的路易・卡羅吉斯・卡蒙泰勒（Louis Carrogis Carmontelle）如此描述1785年沙龍展的景象：

　　　沙龍一開幕，群眾爭先恐後湧入。現場出現了許多舉動令觀眾為之鼓噪。一個人受虛榮心驅使，爭著要作第一個表達意見的人。另一個窮極無聊的傢伙，吵嚷著只要看新奇的表演。一個人把這些畫全當成商品，硬是要猜每幅畫能賣多少錢，另一個人又巴望著想要點什麼東西，不然就繼續胡鬧下去。藝術愛好者的眼神裡充滿熱情，又帶著不確定感；畫家目光銳利，但充滿妒意；俗人的眼睛笑嘻嘻而愚蠢。低階者習慣以主人的品味為品味，他們會先聽有出身的人發表完意見後，才講出自己的想法。[14]

　　儘管舊制度下的法國國王未曾蒞臨過沙龍展，王后瑪麗・安東妮倒是有參觀過四次的紀錄[15]。

　　至於藝術體驗本身，評論家塞巴斯提安・梅西耶（Sebastien Mercier）是這麼形容的：「你會看到十八英尺高碰到天花板的油畫，或是拇指大小的迷你半身像。神聖的、世俗的、怪誕的，任何跟歷史與神話有關的主題，全都齊聚於一堂，全都堆放在一起。真的是一片混亂。觀眾也是花哨繽紛，斑斕程度完全不下於他們欣賞的藝術品。」[16]要搞清楚展覽的唯一辦法，是去買一本目錄。參觀展覽是免費的，但展覽目錄得花錢購買，1771年的定價是十二

索爾（sol，大約是今天的八美元），收入基本上歸學院所有。由於畫作和雕塑旁並沒有解說牌，只標上一個號碼，和目錄中的條目相對應，參觀者只能透過目錄瞭解藝術家的名字和作品名稱。典型的目錄解說，以1761年風景畫家德馬西的一幅畫為例：「院士德馬西先生作，聖珍妮維耶芙新教堂（Sainte-Genevieve，後更名為先賢祠〔Panthéon〕）內部，蘇夫洛先生之建築設計……高五英尺，寬四英尺。」[17] 1787年的沙龍展，有兩萬兩千本目錄在一個月的展期裡售出。假設按照《羅浮宮史》作者的估計，每三名觀眾有一名購買目錄，那表示大約有六萬六千名觀眾參觀了沙龍展，大約佔巴黎人口的十分之一。

每年熱鬧滾滾沙龍展的靈魂人物，是身為院士的「掛畫師」（tapissier，字面意思是「軟裝家飾師」），由他決定要掛哪些畫，以及哪幅畫要掛在哪裡。這項工作多半吃力不討好，必須同時具備外交手腕和藝術評論修養，再加上拼圖大師的技能：將數百幅大小各異的圖畫嵌入同一面牆上。擔任此一職務的重量級畫家，有像夏丹這樣的大師，連續七年身兼掛畫師。狄德羅曾針對1761年的沙龍展寫道：「夏丹這位掛畫師簡直是十足的高級惡棍：沒有什麼事比得上在這裡惡作劇更令他開心的了。的確，這種惡作劇向來都對藝術家和公眾有益，放在一起的畫得以相互比較，幫助人們看懂繪畫，所以對公眾有益；而他在藝術家之間挑起一場極度危險的戰爭，因此對藝術家有益。」[18] 一項廣為流傳的誤解認為，沙龍展裡所展出作品都準備出售。事實是，雖然有些作品可以出售，但大多數作品其實都已經售出，並且是經過收藏家允諾出借，才得以展出。儘管大部分藝術家都努力爭取在沙龍裡展出，有一些名家卻拒絕參展，像是正值創作巔峰的福拉哥納和格勒茲。

* * *

打造出公共藝術空間，是舉辦年度沙龍展所產生的偉大效應，無形間促成了羅浮宮博物館在十八世紀末成立。有人形容得好：舉辦巴黎沙龍展，也讓藝術進入了公共領域[19]。但就算沙龍展是羅浮宮轉型為博物館的重要關鍵，這個轉變過程卻是漫長又曲折的。該怎麼處理羅浮宮，一直是十八世紀的巴黎所面臨重大又無解的問題。即使十八世紀沒有對今日的羅浮宮建築留下太多看得見的貢獻，但五花八門的使用方式卻代表了「城市把宮殿據為己有所邁出的重大一步」[20]。路易十四拋棄的，巴黎市民一把抓住，變成他們自己的東西：原本的王宮重生為巴黎市民的宮殿。後代法國國王甚至拿破崙，都陸續在不同時間點上選擇重回杜樂麗宮定居，但包括圍繞方形中庭的羅浮宮殿和越來越高比例的大長廊，將逐漸屬於首都市民的資產。巴黎的上流社會甚至可以在杜樂麗宮的劇院裡欣賞波馬榭（Beaumarchais）的《塞維亞理髮師》（*Barber of Seville*）首演，並第一次聽到海頓（Haydn）的六首《巴黎交響曲》（*Symphonies Parisiennes*）。1778年3月30日，上演了啟蒙運動最鼓舞人心的一刻。八十三歲的伏爾泰，熬過二十五年被逐出家園的生涯，如今獲准返回巴黎，出席他自己的劇作《伊蓮娜》（Irène）的演出，就在他去世之前兩個月。他受到現場觀眾熱烈的歡迎，甚至在演出途中，一群崇拜者闖入他的包廂為他戴冠，演出完畢，他的半身像也被搬上舞台，接受人們的加冕。

很快地，法國重量級的建築師們開始期盼一個奢侈的願景，如建築理論家賈克－法蘭索瓦・布隆代爾（Jacques-François Blondel）所言：「一座藝術的殿堂，科學的殿堂，格調的殿堂。」（*un temple des arts, des sciences et du gout*）路易十五對於將宮殿空地改造成氣派廣場的想法十分心動，當然，新廣場是以榮耀他為主，廣場中央將會樹立他的騎馬雕像。在他之前的三任國王，都以這種方式享譽人間：亨利四世在太子廣場，路易十三在孚日廣場，路易

十四在凡登廣場。1748年舉辦了一場競圖，徵集廣場設計以及位置的建議。坐落在羅浮宮與杜樂麗宮中間的卡魯賽廣場，是一個顯而易見的選擇。傑爾曼·波弗蘭（Germain Boffrand）將杜樂麗宮中央塔樓改造為凱旋門。另一位名不見經傳的建築師，僅知其姓氏為勒格朗（Legrand），建議將廣場設在柱廊前方，這的確是個好想法。甚至也有人考慮方形中庭。但是路易最後選擇了翁日－賈克·加布里埃（Ange-Jacques Gabriel）的計畫，地點緊挨著杜樂麗花園西端。廣場在1763年完工，現在稱為協和廣場，曾經樹立的國王騎馬雕像，命運跟巴黎所有的國王騎馬像一樣，在大革命期間全都遭到熔毀。

一個世代過後，1780年代初期，路易十五的孫子和繼位者路易十六，又開始思考羅浮宮和杜樂麗宮中間這塊空間可以作什麼規劃。這時期興起了新古典主義，對於西方文化各領域從藝術、文學到音樂，都產生質實性的轉變。這個新流派由於和古希臘羅馬文化有全新且直接的接觸，因而大受啟發，具體事件即新出土的龐貝古城和赫庫蘭尼姆（Herculaneum）古城。新古典主義者認為透過考古來認識過去，更勝於文藝復興以降所主導的人文主義觀念。年輕國王決定要採用這種風格來建造一座新歌劇院，直接蓋在兩座宮殿中間開闊的土地上，不然就放在杜樂麗宮北端，和馬桑塔樓相接，與大長廊遙遙相對。遞件者不乏大膽的設計，但純就企圖心來說，沒有人比得上艾提安－路易·布雷（Étienne-Louis Boullée）的視野。布雷無疑是十八世紀歐洲最激進的建築師，他的設計以羅馬萬神殿為靈感，卻足足有四倍大，四周環繞科林斯柱，每個柱子都有一尊雕像站在柱頂楣構（entablature）上，氣勢恢宏的階梯通往入口，兩側有駿馬雕像戍衛。大膽到肆無忌憚的創意，就像布雷大多數天馬行空的奇想一樣，最後都化為烏有，羅浮宮這個區塊從來沒有蓋起歌劇院。然而，這些設計所呈現的新古典主義風格，注定將對羅浮宮產生重大影響，雖然大多表現

在內部裝飾上，二十年後，工程終於在拿破崙的時代重新動起來了。

<center>＊＊＊</center>

　　1793年8月10日，作為公共博物館的羅浮宮開幕，許多巴黎人歡欣鼓舞，卻沒有什麼人感到意外。它雖然誕生於恐怖統治（Reign of Terror）時期，卻是從將近半個世紀前的舊制度時代便開始規劃。「博物館」（museum）一詞固然古老，它背後的理念卻是十八世紀的發明，也就是啟蒙運動的產物。到十八世紀中葉，這個概念已經蔚為流行。梵蒂岡的觀景殿，自十五世紀末起便以半公開的方式展示藝術品，此外，像羅馬的科西尼（Corsini）家族和巴貝里尼（Barberini）家族的貴族收藏，以及攝政王奧爾良公爵腓力的皇家宮殿收藏，開放給藝術家和鑑賞家參觀的傳統也由來已久，條件是來訪者手裡須持有一封具有公信力的推薦信。但是將收藏品以經常性的方式開放給一般民眾參觀，這樣的構想卻是到十八世紀末才普遍流行起來。

　　類似於現在博物館的最早機構，當推牛津大學的阿什莫林博物館（Ashmolean）：創立於1683年5月24日，兩層樓的建築裡展示了埃利亞斯・阿什莫勒（Elias Ashmole）和約翰・崔狄斯坎（John Tradescant）父子的收藏品，一般民眾購票便可入場參觀。自那時起到一百一十年後羅浮宮開放這段期間，歐洲各地的博物館紛紛成立，最著名的幾間包括：1734年羅馬的卡比托利歐博物館（Musei Capitolini）、1759年的倫敦大英博物館，和十年後的佛羅倫斯烏菲茲美術館。但就算羅浮宮不是世界上第一間博物館，甚至不是第一間藝術博物館，卻儼然立下了百科全書式收藏館的典範，成為歐美後續幾個世代成立國家博物館所師法的對象。

拉封・德・聖－彥是最早倡議將羅浮宮轉型為藝術博物館的知識分子。在那本出版於1748年、哀嘆羅浮宮悲慘現狀的書中，拉封・德・聖－彥對著考爾白的靈魂說話，回憶他曾經慫惥路易十四購買眾多大師傑作：「您能想像嗎，這些珍貴的寶藏一旦展覽出來，會令法蘭西子民多麼佩服和歡喜……並且勾起外國人的好奇，還能讓畫家們有學習和模仿的對象，培養出我們自己的〔畫家〕學派？偉大的考爾白，您知道嗎，這些美麗的作品已久不見天日，它們已經從過去主人的房間，那個光榮的場所，被囚禁到凡爾賽宮某個陰暗的牢房裡，奄奄一息，如今已超過五十個年頭。」[21]

　　至少，在羅浮宮對街，還有欣賞藝術品的機會，而且是全世界最好的私人美術館。皇家宮殿的奧爾良公爵，收藏了將近五百幅歐洲名畫，即使到了今天，光是這些藏品就足以躋身歐洲最偉大的博物館行列。學院的學生可以來這裡觀摩學習，甚至臨摹古典大師的名作。1750年，王室新任營建監督樂洛曼・德・圖爾內姆（Lenormant de Tournehem）要求皇家宮殿提供九十九件作品給巴黎市民欣賞，也獲得同意。一開始這些畫作計畫陳列在大長廊，但是該處的空間形式不理想，況且它已經被王室衛隊作為地圖間使用，因此圖爾內姆決定將這些畫放在塞納河對岸的盧森堡宮展出，1750年10月14日正式開展。展出作品包括拉斐爾的聖米迦勒和聖喬治，以及《美麗的女園丁》。參觀者還能欣賞提香的《聖母與小兔》（Madonna with a Rabbit）、魯本斯的《鄉村婚宴》（Kermesse），和卡拉瓦喬的阿洛夫・德・威涅庫爾（Alof de Wignacourt）肖像畫。所有作品最後都由路易十五買下，成為羅浮宮的收藏品。展覽未設結束日期，而且深受歡迎，因此一直展至1779年。加上羅馬的卡比托利歐博物館和倫敦大英博物館甫落成的消息廣為報導，許多巴黎人都感覺到，盧森堡宮的展覽不過是某個未來永久展覽的先聲而已：巴黎人已經和一間了不起的博物館生

活了二十九年，這時候的問題，不再是羅浮宮是否應該轉型為博物館，而是何時扮演此項功能。

　　不過，羅浮宮成立博物館最大的推動力，卻是在1774年，路易十六繼承去世的祖父上任之後。路易本人也許對設立博物館不甚熱中，甚至對視覺藝術不感興趣，但他卻做出了一個令人鼓舞的決定，任命安吉維列伯爵查理－克勞德・佛拉歐・拉畢雅德利（Charles-Claude Flahaut de La Billarderie, Comte d'Angiviller）擔任王室營建監督。安吉維列對這件事非常投入，他在建築和繪畫上都是新古典主義的熱情擁護者，況且新古典風格這時才準備強勢席捲巴黎。安吉維列與學院院長尚－巴蒂斯特・馬利・皮埃爾（Jean-Baptiste Marie Pierre，他本人是成功的歷史畫家）聯手合作，計畫以大長廊作為博物館的設立地點。同時間，盧森堡宮被國王贈送給胞弟普羅旺斯伯爵，因此不再對外開放，規劃博物館一事就更顯得刻不容緩。多年後普羅旺斯伯爵登上王位，成為路易十八。

　　為了準備博物館開幕，安吉維列開始大舉購買藝術品，但是他跟法蘭索瓦一世或路易十四這些偉大王室收藏家的動機截然不同，他是在為這座尚未出現的偉大博物館購買藝術品，而且這件事的確有其迫切性。克羅扎（Crozat）藏品是十八世紀法國最好的私人收藏之一，因為路易十五未能掌握先機，被俄國的凱薩琳二世在1772年買走，如今許多傑作都已成為冬宮（Hermitage）最珍貴的收藏。此後，每當有顯赫的私人宅邸或巴黎貴族別墅進行拍賣，或面臨拆除，安吉維列和他的經紀人必定會介入關切。

　　安吉維列的收購已經具有早期民族主義的味道，他和皮埃爾皆用心推廣法國藝術。1775年3月，他們從羅浮宮附近的聖樸望吉公館（Hôtel de Saint-Pouange）買下尚・朱弗內（Jean Jouvenet）兩幅天花板壁畫。隔年，位於聖

路易島東端的朗貝爾府邸，在主人過世後，安吉維列趕忙買下厄斯塔什‧勒敍爾（Eustache Le Sueur）、法蘭索瓦‧佩里葉（François Perrier）、皮耶‧帕特爾（Pierre Patel）的作品，這些作品現在一併陳列於羅浮宮馬倫哥翼樓的二樓展間。同一年，坐落在現今盧森堡公園西半邊的加爾都西修會，將勒敍爾所繪二十二幅完整的《聖勃路諾的生平》（Life of Saint Bruno，加爾都西修會的創辦人）賣給安吉維列。

此外，安吉維列決心補足羅浮宮欠缺的荷蘭與法蘭德斯繪畫，在此之前，這些畫派並不受重視。路易十四的確買過一幅林布蘭的油畫，和其他畫家的幾幅風景畫，但這些作品比較接近特例。安吉維列派遣皮埃爾前往法蘭德斯物色畫作，皮埃爾也不辱使命，帶回林布蘭的《以馬忤斯朝聖者》（Pilgrims at Emmaus），和楊‧利文斯（Jan Lievens）的《聖母訪親》（Visitation of the Virgin）。不久，奧古斯丁‧布隆岱‧德‧阿桑庫爾（Augustin Blondel d'Azincourt）和尚－巴蒂斯特‧德‧蒙托列（Jean-Baptiste de Montholé）的收藏也一一進了王室庫房。而從伏德伊伯爵（Comte de Vaudreuil）藏品拍賣取得的名畫，有魯本斯為妻子繪的肖像《海倫娜‧福爾門與孩子》（Helene Fourment and Her Children），以及林布蘭的《亨德麗克‧史托弗斯肖像》（Portrait of Hendrickje Stoffels），描繪的是畫家妻子薩斯琪亞（Saskia）過世後陪伴他的女人。同一場拍賣中還購得塞維亞大師埃斯特萬‧穆里羅（Esteban Murillo）的數幅作品，當時的王室收藏裡只有三件西班牙畫家作品，都是一個世紀前路易十四購買的。這裡面固然有委拉斯蓋茲的《小公主肖像》（Portrait of the Infanta），但是真正開始重視西班牙藝術，是到了十九世紀初，拿破崙從半島戰爭（Peninsular War）裡掠奪回大量畫作，在巴黎藝術界掀起一陣波瀾。

安吉維列也沒有忽視王室的素描收藏。由於有一百年前收購的雅巴赫藏品，數量已相當龐大，現在又從傳奇收藏家皮耶－讓‧馬里葉特（Pierre-Jean Mariette，出版商、藝術史學者）那裡新添購了一千多件素描和墨水畫，大部分皆為義大利作品。安吉維列原本想買下全部九千件收藏品，但是馬里葉特的繼承人不願意接受安吉維列開出的條件。

隨著美國獨立戰爭在1783年9月3日結束，簽定巴黎合約，法國政府可望收回借給美國殖民地的一部分貸款。這筆錢裡，有一千三百萬里弗爾（livre）交給安吉維列，在六年時間裡自由運用。他善用這筆錢整修大長廊，為新博物館開幕做準備。他在這段期間也決定讓大長廊不只有左右兩側的窗戶照明，還要有日光穿透屋頂的「天窗照明」（éclairage zénithal），如我們今日所見。這種照明方式雖然在下一個世紀的博物館變得越來越普遍，在當時卻是嶄新的發明。更革命性的突破，是以鐵來製作天窗，鐵這種新材料應用在建築上，比過往以木材作為橫樑多了防火的好處。為了替長達四百四十公尺的大長廊進行這麼新穎又野心勃勃的工程，院士們決定先在方形沙龍實驗這項新技術。1789年5月15日開始砌牆，6月底安裝鐵結構，花了兩個多禮拜的時間完成。如今參觀者在經過羅浮宮博物館這個主要空間時，很少人意識到他們身處在全世界最早的現代建築裡，改建迄今已超過兩百年，站在下方卻完全感覺不出來。

「博物館距離成立肯定不遠了，」安吉維列當時說道[22]。他的估計是正確的，唯獨他萬萬沒有想到，他個人竟無法親眼看見自己辛勤努力的成果。在巴黎暴民攻陷巴士底獄兩年後，安吉維列被迫流亡國外，再也沒有返回巴黎和羅浮宮。

6

羅浮宮與拿破崙

THE LOUVRE AND NAPOLEON

拿破崙在1799年11月9日發動政變奪權，人們普遍認為，這是法國大革命的必然結果。他為大革命追求的理想貢獻良多，然後又背叛了大革命。路易十六被送上斷頭台已經是六年之前，恐怖統治全面來襲，然後退去，督政府（Directory）來了又走。現在，這位來自科西嘉的小貴族子弟，坐在羅浮宮西邊半英里外的杜樂麗宮裡，臉上帶著新主人的神情，從新寓所眺望窗外。他還沒有成為皇帝，還要等到五年之後才會榮寵加身，但他已經像個皇帝了，為了討好妻子約瑟芬（Josephine），她睡的床邊掛著《蒙娜麗莎》，另一邊掛著霍爾班的伊拉斯謨斯肖像。

羅浮宮這一帶，向來是拿破崙運籌帷幄的中心。1795年10月5日這一天，在距離羅浮宮最西端馬桑塔樓數百英尺的聖多諾黑街上，他於聖洛克教堂（Saint Roch）前制伏了保皇派的騷亂，將大革命推進所謂督政府時期，也大大清除了執政之路的障礙。不久，他便揮軍征討義大利，戰事從1796年進行到1797年，接下來他在1798年至1801年間出兵埃及。從這兩場戰役裡，他帶回成千上萬件藝術品，使羅浮宮的收藏量暴增。就連他發動奪權政變，也就是著名的霧月十八（eighteenth Brumaire）事件，也是發生在杜樂麗宮，他在這裡發動突襲，迫使議員任命他為第一執政。

從發動政變到1815年失勢，這十五年的時間，拿破崙多半居住在杜樂麗

宮裡，除了帶兵參戰，或小憩在傾覆王朝的某個行宮裡。他首度品嚐羅浮宮的魅力，是在1797年12月20日，剛從第一次義大利戰役裡凱旋歸來，出席在大長廊專為他舉辦的豪華宴會。羅貝爾的一幅油畫記錄下這個場景：一張長度難以想像、鋪上潔白亞麻布的長桌，包夾在兩道暗沉、灰綠的牆壁之間，一路朝著無限空間裡的消逝點延伸。然而這類宴會不可能經常舉辦，因為食物和燭台煙霧都會對長廊造成危害。

　　三年後，1800年的聖誕夜，拿破崙極其幸運躲過一場暗殺，地點就在現今的侯昂塔樓附近。拿破崙在杜樂麗宮庭院——現在是一片草坪，朝杜樂麗花園的方向呈放射狀排列——登上馬車，往北朝著法蘭西喜劇院（Comédie Française）的方向前進，準備欣賞海頓的神劇《創世紀》（Die Schöpfung）。拿破崙由執政府衛隊騎兵（cavaliers de la garde consulaire）引導先行，後面跟隨約瑟芬和她妹妹的馬車。馬車隊東行到卡魯賽廣場，然後沿著聖尼凱斯街往北。他和屬下渾然不知，布列塔尼的保皇派抗爭組織「舒昂黨人」（Chouan）已暗中部署了一種稱作「地獄機器」（machine infernale）的自製炸藥——在木桶裡裝滿火藥、子彈、釘子，再以短管霰彈槍從遠處引爆炸藥。但由於一些估算錯誤，引爆時間比預期晚，讓拿破崙一整隊人馬得以平安通過。但爆炸仍然重創了整個羅浮區，當時這裡已經是全巴黎最繁忙、人口最多的地區。多達二十二名男女和兒童身亡，傷者更不計其數。幾棟位於卡魯賽廣場和附近的房子也遭受波及。諷刺的是，這場出其不意的爆炸案，竟大大幫助了這塊區域清空，為羅浮宮北半側的大規模建設奠定下基礎。

　　十年後，拿破崙在羅浮宮體驗了一場真正令他開心的活動。他牽著第二任妻子瑪麗－路易絲（Marie-Louise）的手，從杜樂麗宮一路穿過大長廊，來到方形沙龍，交換婚姻誓約。班傑明・齊克斯（Benjamin Zix）的油畫記錄下

當天的狀況，上萬名群眾塞滿了整條大長廊，爭睹這對帝國佳偶從他們面前經過。即使在今日的夏季旅遊高峰期間，羅浮宮的遊客總是絡繹不絕，但這場典禮仍然可能是大長廊四百多年歷史裡聚集最多人潮的一次。

<p style="text-align:center">＊ ＊ ＊</p>

二十年前攻陷巴士底獄的巴黎人，恐怕少有人想像得到，自己見證了人類歷史上一個嶄新時代的誕生，更沒有人想像得到，一位名不見經傳的少尉，區區二十歲的少年，竟然會在後來的某一天握有決定他們生死的獨裁權力，並且以羅浮宮作為他運籌帷幄的基地。襲擊巴士底監獄最後雖然改變了世界，對於巴黎或羅浮宮卻未產生立即明顯的影響。不到一個月後，1789年的8月，成千上萬名觀眾依舊跟過去一樣，湧入方形沙龍欣賞一年或兩年一次的沙龍展。但這一次，他們還想好好欣賞六個禮拜前才剛安裝好的玻璃天窗，享受此一現代文明的奇蹟，而不是去回想一個月前發生的事件。關於不安情緒的蛛絲馬跡，在1789年的沙龍展裡表現得極為含蓄，恐怕也少有參觀者會注意到。快手羅貝爾能夠在模特兒擺姿一次的時間裡畫完一張油畫，他在展覽會裡展出一張巴士底獄遭到攻陷的情景，繪於事件發生一週之後，現收藏於卡納瓦雷博物館（Musée Carnavalet）。畫裡的堡壘又醜又老，磚造立面聳立在烏雲瀰漫的暮色下，猶如暴雨將至，無水護城河裡堆滿瓦礫，幾名巴黎人站在瓦礫堆上，驚豔於自己締造的成就。同一時間，另一位法國當時最著名肖像畫家大衛所畫的安端－洛朗・拉瓦節（Antoine-Laurent Lavoisier）夫婦肖像，卻在沙龍展開幕前一刻撤下，以防遭到惡意破壞。畫作現在收藏於大都會博物館。擁有貴族身分的拉瓦節，儘管今日被尊為「現代化學之父」，但大革命期間他是王室火藥

和硝石管理局的長官，他所管理的火藥大部分都儲藏在巴士底裡。

除此之外，其他展出的畫作多半和以往的沙龍展相仿。約瑟夫－馬利‧維恩（Joseph-Marie Vien）展出《愛釋放奴役》（*Love Fleeing Servitude*），是畫家擅長的寓言畫，十分討喜，有邱比特飛翔在空中。尚－巴蒂斯特‧雷諾（Jean-Baptiste Regnault）的《解下十字架》（*Deposition*）也是十分常見的主題，嚴肅而虔誠的作品，現收藏於羅浮宮。跟雷諾同樣在這次沙龍展初試啼聲的還有大衛，會場展出他幾件最傑出的畫作，包括《護從搬來布魯特斯兒子的屍體》（*The Lictors Bring to Brutus the Bodies of His Sons*）和《帕里斯和海倫的愛情》（*Paris and Helen*），兩幅畫現在都掛在羅浮宮的達魯廳。雖然年度沙龍展的參觀人數並未記錄，但我們知道有多少本目錄售出。1789年的銷售量是一萬八千兩百本，跟兩年前賣出的兩萬兩千本相比，下降了超過百分之十五，但只比更早一屆的沙龍展略低一點。我們可以合理推斷，人數下降與首都近期經歷的動盪脫不了關係。如果每三位參觀者有一位購買目錄，那麼大約有五萬五千人在四個禮拜的展期內參觀過展覽，這是一個相當漂亮的數字。

然而，隨著革命氣勢不斷擴張，影響日益具體，沙龍展藝術品的政治色彩也越來越鮮明。在1791年的沙龍展中，大衛展示他的《網球場宣誓》（*Oath of the Jeu de Paume*）速寫，描繪制憲會議代表聚集在凡爾賽，宣誓若不制定新憲法就不解散。兩年後，他沒有在沙龍展提出任何作品，不過一旁的方形中庭卻展出他的傑作《馬拉之死》（*Death of Marat*），描繪這位著名革命者不到一個月前所發生的暗殺事件。1795年的沙龍展大衛再度缺席，但理由再清楚不過，他的盟友羅伯斯比（Robespierre）垮台了，他也連帶被拘禁。世紀末最後幾年，沙龍展吹捧崛起中的拿破崙已經越來越露骨，也越來越厚顏無恥。甚至在拿破崙還沒發動政變前，他的半身像就出現在1798年的沙龍展，1801年的沙

龍展裡有葛羅男爵（Baron Gros）的《阿爾科萊橋上的波拿巴》（*Bonaparte on the Pont d'Arcole*），和雷諾的《德賽將軍之死》（*Death of General Desaix*，紀念拿破崙最信任的副手）。

<center>＊ ＊ ＊</center>

　　巴黎任何一區都沒有像羅浮區和周邊稍廣的區域，見證過那麼多大革命的重要事件，範圍從皇家宮殿裡的革命黨人俱樂部，延伸到西邊協和廣場上的斷頭台。1789年7月12日，跟羅浮宮相隔一條街的皇家宮殿，演說家卡密耶・德穆蘭（Camille Desmoulins）在中庭的富瓦咖啡館（Café de Foy）跳上一張桌子，煽動同胞拿起武器對抗王權。西邊隔了幾條街，雅各賓黨（Jacobins）在今日的聖多諾黑市場（Marché Saint-Honoré）集結圖謀，他們的對手斐揚派（Feuillants）立場較為溫和，由拉法葉侯爵（Marquis de Lafayette）領導，聚會所在更西邊的一間修道院，位於現在的卡斯蒂利奧內街（rue de Castiglione）。這兩派在分裂前曾經一起在前國王馬術學院（Manège）裡激辯，學院就坐落在修道院之南，和杜樂麗花園對望的里沃利街上。

　　10月初，在攻陷巴士底獄大約一個半月之後，巴黎爆發饑荒。巴黎的婦女在拉法葉將軍和忠誠度不明的兩萬名士兵護衛下，徒步前往西邊十一英里外的凡爾賽宮，向國王表達她們的委曲。在群情激憤之下，國王被勸服將王室遷回首都。然而，國王一回到杜樂麗宮，便驚覺宮殿的狀況已經大不如前。挑高的天花板下加蓋了臨時夾層，臨時樓梯搭建在層層疊疊的夾層上，裝上臨時的暖爐管和大門。更令人難以忍受的還有飄散在大廳裡的煮飯味和廁所氣味，晾衣繩綁在窗框上，窗玻璃被敲破早已司空見慣，用塗過油的羊皮紙貼上權充，

或是糊上舊報紙。

突然之間，所有人都必須搬走，讓位給返回巴黎的王室成員和眾多宮廷人口，這批浩浩蕩蕩的人馬，有將近一千輛馬車的規模。光是杜樂麗宮和羅浮宮舊宮殿，根本沒有足夠的空間容納所有人，還得從大長廊、大馬廄和河對岸的傷兵院騰出房間。返回王宮後，路易被定期安排在寓所窗前現身，向聚集在杜樂麗花園前的好奇群眾揮手致意。按照傳統習俗，瑪麗·安東妮住在國王寓所的樓下，孩子們則安排住在杜樂麗宮南半側底樓的王后寓所裡。他們只有兩個孩子，太子路易·約瑟夫（Louis Joseph）三個月前才剛過世，年僅七歲。這一年對國王夫婦來說過得相當辛苦。其他王室成員住在羅浮宮最西端的花神塔樓和馬桑塔樓。

接下來兩年裡，王室實質上等於被軟禁在宮中。1791年6月20日晚上，國王一家打算從介於花神塔樓和今日卡魯賽凱旋門之間的親王中庭（Cour des Princes）出逃。他們請瑞典貴族費爾森伯爵（Comte de Fersen）喬裝成馬車伕，將國王的孩子和女教師接上一輛搖搖欲墜的破爛馬車，以免引人懷疑，從這裡朝宮殿東北方數百英尺外的雷歇爾街（rue de l'Échelle）前進，國王和王后也會喬裝成僕役的模樣，分別和馬車會合。他們預計前往瓦雷訥（Varennes），然後潛入法蘭德斯避風頭。孩子們成功離開王宮，國王和妹妹也按照計畫順利在雷歇爾街上車。但是杜樂麗宮和羅浮宮之間有如迷宮般的中世紀小巷，卻難倒了瑪麗·安東妮，她心裡充滿混亂和恐懼，遲了兩個小時才與馬車會合。這場拖延造成他們的致命傷：原本施瓦瑟公爵（duc de Choiseul）應帶領騎兵隊在邊界接應，並護送他們離開國境，但他判斷國王一行人不打算前來，因而離開了崗位。當他們最後在無人護駕之下抵達瓦雷訥時，被當地人識穿身分，於是又被遣送回杜樂麗宮。

幾個月後，延續八個世紀之久的法蘭西君主體制結束了。路易仍然繼續擔任國王，但是從1791年9月4日之後，他不再是體現法國國家主權的法蘭西國王，而是法國人民的國王，也就是一名公僕，即使地位依舊崇高。按照同樣的邏輯，羅浮宮和杜樂麗宮原本是「國王的房子」（les bâtiments du roi），現在變成了「國家的建築物」（les bâtiments de la nation）。負責維護羅浮宮和杜樂麗宮的兩位建築師：馬克西米連·布雷比翁（Maximilien Brébion）和尚－奧古斯丁·何納（Jean-Augustin Renard），雖然保有原職位，但這些建築物極度頹圮，加上討論已久的連接工程遲遲未能實現，被認為是舊制度失能的證據。政治演說家貝特宏·巴瑞（Betrand Barère）即對此加以譴責：「羅浮宮和杜樂麗宮是偉大的宏偉建築，也是赤貧的宏偉建築。它們的輪廓線和立面經過藝術天才的勾勒和雕鏤，卻因為幾位國王疏於關心，和許多貪婪無度的大臣，竟不屑於推動工程完工。」[1]當時已經有數個羅浮宮建築群的設計案提出，有趣的是，當時建築師們的想法，竟和後來實現的內容不謀而合。在賈克·紀堯姆·勒格朗（Jacques Guillaume Legrand）和賈克·莫利諾（Jacques Molinos）的設計中，他們提出興建一條與南邊大長廊一模一樣的新北翼，而他們絕不是有此想法的第一人。同樣重要的是，這種配對式的建築語彙準確預測了新北翼最後會以何種形式落實，在未來十五年裡，將由拿破崙一世的帝國建築師付諸實現。

國王與立法會議之間的緊張關係，在1792年6月11日急遽攀高。當時議員們正在附近的馬術學院審理法案：路易首先否決了立法會議將拒絕效忠的神職人員驅逐出境的決議，接著又否決在巴黎城外駐紮一支軍隊的意圖，他擔心這支部隊可能用來對付公民。在路易否決法案之後，一群由巴黎工人階級組成的「無套褲漢」（sans-cullotes）暴民，在杜樂麗宮的花園立面前集結，試圖撬

開分隔公共花園與國王私人花園的鍛鐵大門。此時，在宮殿另一側的國王砲兵隊已經叛變，他們將大砲對準宮殿東側的大門。當市民湧入杜樂麗宮時，他們發現國王蜷縮在一樓寓所的窗戶下。群眾強迫他戴上革命紅帽子，和他們乾一杯，共同慶祝國運昌隆。

神奇的是，王宮並沒有遭到任何損毀，但是兩個月後就沒有那麼幸運了。1792年8月10日，群眾之間盛傳杜樂麗宮已經備妥了軍火，準備鎮壓人民。無套褲漢攜帶武器，再次從西側闖入宮殿。他們和四千人的國民衛隊（National Guard）、瑞士衛隊及憲兵隊展開正面衝突。瑞士衛隊對暴民開槍，導致國王被迫簽署命令，下令他們退場。這時，無套褲漢再次湧入宮殿裡，引發了一場混戰，造成三百八十名成員喪生，宮殿衛隊的死亡人數則是兩倍。杜樂麗宮的西立面除了有幾個彈孔，幾乎未受到破壞，但東側的瑞士衛隊住所已完全燒毀。在1980年代的挖掘過程中，還曾發現當時的焦黑遺跡。單單這一天，羅浮宮南端共有一千兩百人喪生。

然而這不過是暴力的開端。1793年1月21日，路易在革命廣場（現在的協和廣場）正對克里雍府邸（Hôtel de Crillon）入口的位置被斬首。斷頭台設置的地點，現在是一尊女性坐姿雕像，代表布雷斯特市（Brest），係五十年之後所作。九個月後的10月16日，瑪麗・安東妮在同樣地點以同樣方式受死。從1793年6月到1794年7月底，為期十三個月的恐怖統治裡，有超過兩千六百人在革命廣場被處決。如果說，人稱路易・卡佩（Louis Capet）的國王路易十六是第一批受刑者，那最後的受刑者就是恐怖統治的始作俑者羅伯斯比，他在1794年7月28日上了斷頭台。這段惡名昭彰的統治，正好為期一年又一天。

* * *

舊制度和取而代之的大革命新秩序，兩者在文化雄心上有某種奇妙的連續性。一百多年後的蘇維埃革命，會特意否定他們眼中舊俄羅斯的陳腐，以及它的法貝熱彩蛋（Fabergé eggs）和法式禮儀。但是在法國大革命的新舊秩序之間，至少在文化層面上，卻幾乎看不到這種對立。的確，洛可可的代表人物夸佩爾和布歇，已經成為新一代某些激進畫家的眼中釘，我們在前面也看過，學院的學生故意朝華鐸的《塞瑟島朝聖》吐口水紙團，一度弄髒了畫面。但是，新古典主義最嚴格的語彙是在大衛作品裡達到頂峰，而大衛卻是從舊制度的沙龍展裡孕育出來的，當時便已廣受喜愛。對於藝術的未來，尤其是對羅浮宮未來作為藝術博物館這件事，各方也都具有高度共識。

雅各賓派的大衛，也是馬拉和羅伯斯比的盟友，他對羅浮宮寄予了高度期待，把它視為培育未來偉大法國藝術的搖籃。他走入議會，殷勤懇請議員們「召喚歷代大師的精神。讓他們博學而不朽的傑作，能夠持續不歇啟迪後代熱愛藝術的藝術家！」[2]大衛的工作熱忱一點不輸安吉維列，安吉維列也曾在舊秩序垂死之際，努力不懈地將羅浮宮改造成一座藝術殿堂。

在所有關於羅浮宮未來作為博物館的討論裡，普遍主導的看法，都認為宮殿裡除了要展覽視覺藝術作品，還應該放入政府部門和學術單位。這個立場的確是所有關於這項主題的標準結論，一直到1993年，財政部從羅浮宮北半側遷離為止。1791年5月26日的制憲會議，將這個觀點表達得最為清楚。經過半世紀的辯論、推遲和熱切的期待，制憲會議頒布了一項重要法令，將宮殿正式改制為我們今天認知的博物館，法令宣示：「羅浮宮和杜樂麗宮將統合成國家宮殿，旨在提供國王居住，收集所有具紀念價值的科學設備和藝術品，以及作為重要的公眾教育機制。」同一時期，許多小型省級博物館也紛紛在全國各地規劃成立。

羅浮宮「博物館」一開始是稱為「muséum」，而不是現在通行的標準法文「musée」，可見這個詞彙甚至這個概念在當時有多麼新穎。現在普遍為人所知的「羅浮宮博物館」（Musée du Louvre），在成立的頭五十年裡經過了多次改名。先前採用過的名稱包括拿破崙博物館、皇家博物館、拿破崙三世博物館。而在誕生之初，它的原名是「中央藝術博物館」（Muséum Central des Arts）。

無論羅浮宮博物館最初成立時被獻上多少成功的祝福，負責執行的功臣，即實際上的第一任館長，是惜話如金的務實主義者尚－馬利‧羅蘭‧德‧拉普拉提耶（Jean-Marie Roland de La Platière）。他屬於國民公會（National Convention）裡的吉戎特（Girondin）溫和派，下定決心越早讓博物館投入營運越好。羅蘭不論就個性或政治立場都和大衛南轅北轍，不可避免會和激進派的大衛產生衝突。大衛主要關心的是藝術家都能夠接觸到這些藝術品，而羅蘭則堅持「藝術應該對所有人開放，任何人都可以把畫架放在任何一幅他想臨摹的繪畫或雕塑面前」。他以率直的政治語言迎接博物館的開幕：「我相信，博物館將會對人民的心靈產生無比巨大的影響，它會昇華人們的靈魂，激動他們的內心，這將是啟蒙法蘭西共和國人民最有力的手段。」[3]

從羅蘭話中的弦外之音，可以想見羅浮宮成立博物館，不僅是一件令民眾歡欣鼓舞的事件，也是理直氣壯的菁英行為。它的願景是把最高級的視覺文化帶入公共領域，而公領域裡必然也納入了最低階層的社會人士。但只要他們懂得自重，博物館對所有參觀者一視同仁。他們不可以一身酒氣，而且無論如何都不得伸手碰畫。這裡面不言自明的道理是，只要接受這五百幅舉世無雙名畫的薰陶，便足以豐富心靈，提升氣質。而且出於相同的理由，不管是博物館專家或一般民眾，都不認為這裡應該展覽流行藝術或次級藝術品——只有最好

的東西能擺放在這裡。

　　然而，世上沒有一家博物館的開幕，會比羅浮宮在1793年11月8日創立時，面臨更嚴峻的挑戰。選擇在這天開幕，是為了配合新憲法的慶祝活動。同一時間，恐怖統治已經全面展開：山嶽派（Montagnards）開始逮捕吉戎特派成員，蓄積政變的意味越來越濃，不久便將處決他們，目前，他們正忙著送貴族上斷頭台。在此同時，旺代（Vendée）的反革命騷動已經演變成全面內戰，而在萊茵河對岸，舊秩序的聯軍正在大舉集結，準備入侵年輕的共和國。

　　實地走訪新博物館，沿途的風景實在說不上美。穿過迷宮般毫無章法的街道，參觀者來到羅浮宮中庭，這裡仍到處是違章建築和店舖。從那裡穿過一條綿延昏暗的小路，然後從現在的斯芬克斯中庭進入博物館，爬上布雷比翁設計的窄樓梯，這條樓梯建於二十年前，方便民眾參觀在方形沙龍舉辦的年展[4]。當時的博物館比現在小得多，只佔據大長廊的一半，靠羅浮宮這一側，長廊中間砌上臨時隔牆，將西側靠近杜樂麗宮的部分封閉住。來到大長廊的觀眾，會發現長廊實際的亮度比現在暗很多，計畫中的玻璃天花板得在十年之後才會完工，當時藝術品的照明狀況極差，只有在陽光充足的日子裡才得以好好欣賞。羅貝爾繪於1795年的《大長廊室內景》（*Interior View of the Grande Galerie*），也許是最可靠的資料，得以讓我們瞭解博物館創立初期的真實樣貌。畫中的長廊，很難令觀眾感受到它有歡迎之意：牆上毫無裝飾，及腰的木柵欄，將畫作跟公眾隔開。長廊陰鬱的拱頂，漆上暗沉的灰藍色，側壁是暗澹的雲母綠。雖然光線會從長廊兩邊的窗戶射進，但這些側面採光到了1850年代卻多半被封住，晴天時，油畫表面強烈的反光反而讓人看不清楚。畫作是以沙龍風格懸掛，通常並排三層，因此，想要就近端詳幾乎不可能。

　　除了有五百三十八幅畫作展出，還有從方形沙龍樓下的古文物廳倉庫裡

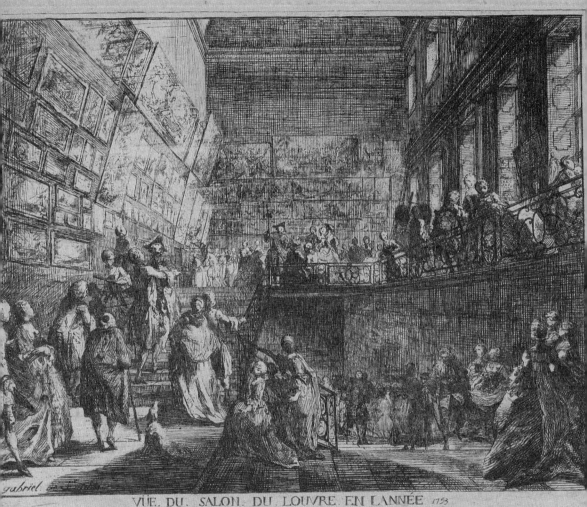

VUE. DU. SALON. DU. LOUVRE. EN. LANNÉE 1753

1753年的沙龍展景象,加布里耶·德·聖－歐邦(Gabriel de Saint-Aubin)所繪,地點為羅浮宮的方形沙龍。往上堆疊多達六張畫的掛畫方式,是此一年度展覽的特色,這種展覽方式也稱作「沙龍風格」。

搬出來的四十八件雕塑，大多都是古羅馬或現代的名人胸像，只有九件例外，反映出羅馬帝國時期的上色風格。《蒙娜麗莎》仍然放在凡爾賽宮，它在當時人的心目中，還不能跟十九世紀末的傳奇地位相提並論，但在羅浮宮能看到達文西的另一幅女性肖像畫《美麗的費隆妮葉夫人》。此外還有拉斐爾的《美麗的女園丁》和《法蘭索瓦一世聖家》，維洛內些的《以馬忤斯朝聖者》、勒布朗的《大流士一家跪在亞歷山大面前》（*Family of Darius at the Feet of Alexander*），和雷尼描繪海格力士功績的三幅作品。各種類型的繪畫雖然都看得到，歷史繪畫仍然最受推崇，在新畫廊裡也佔了多數。

羅浮宮並非每天對外開放。博物館的營運係根據1793年頒布的共和曆，每個月分成三週，每週十天。每週的頭五天，博物館開放藝術家入館，然後閉館兩天，用來整理場地，接著對大眾開放三天，從早上九點到傍晚七點。有六十名退伍軍人擔任守衛，不僅要維護藝術品的安全，也要確保沒有人喝得醉醺醺進入博物館，或是帶狗進來，還要留意兒童不得離開父母，並負責疏導參觀者大致朝同一個方向移動。守衛需要格外留意特定藝術品，譬如業已被批為反動勢力的羅馬教會或是跟被罷黜的貴族有關的圖像，都是革命狂熱分子可能攻擊的目標，這類行為直到不久前都還有公安委員會在公然鼓動。

羅浮宮開幕後不到幾個月，羅蘭子爵和許多吉戎特派成員，就成為山嶽派迫害的對象，山嶽派是從雅各賓派分裂出來的政爭勝利者。積極參與政治的羅蘭夫人被送上斷頭台，羅蘭則選擇自殺結束生命。和羅伯斯比關係密切的畫家大衛，接下羅蘭的位子繼任館長，羅浮宮從1794年起到1797年，也更名為「國家藝術博物館」（Muséum National des Arts）。大衛這位堅定的革命者，在任內廢除了繪畫與建築學院，在他看來，這是舊秩序的堡壘，但是他也做了其他較不意識形態的改革。由於有人對博物館修復繪畫的方法提出質

疑，尤其是修復拉斐爾的《法蘭索瓦一世聖家》，因此大衛成立了一間新學院來負責這項工作。但是他的館長任期終究不長：1794年7月27日開始的「熱月政變」（Thermidorean Reaction），羅伯斯比和雅各賓黨的眾領導人逐一被處決，羅浮宮中的激進派成員遭到撤職，大衛本人也被逮捕。空缺職務由向來忠於舊制度的藝術家擔任，譬如畫家羅貝爾，建築師查理・德・華伊（Charles de Wailly），雕塑家帕茹和福拉哥納（他在大衛時期便已任職）。這些羅浮宮草創期的成員，每一位都必須邊做邊學，沒有任何學校或前人能傳授經驗給他們。即使羅浮宮不是史上第一間藝術博物館，畢竟也屬於最早一批博物館，而且肯定是規模最大的一間。

事實上，雖然開幕時的環境動盪不安，新博物館本身卻是立即引起轟動迴響。正如一年一度或兩年一次的沙龍展所證明的，巴黎民眾對視覺文化有一種壓抑已久的渴望。雖然對於文學、戲劇、歌劇和舞蹈也有相似的喜好，但這些追求長期以來只要付出一定的代價，都有獲得滿足的管道，它們已經存在巴黎既有的文化生活脈絡裡。但是，欣賞藝術品，尤其是欣賞偉大藝術品的機會卻是難上加難，除了沙龍展之外幾乎沒有其他管道。在太子廣場看得到小規模的露天藝術品展覽，每年在巴黎聖母院也有由金飾公會（Goldsmith Guild）訂製的畫作展出。當然，在每間地方教堂的陰暗角落裡，還數得出不少祭壇畫，這些也都算得上是藝術品。但一般來說，它們的藝術成就普普通通，此外多半都還太新，只有法國的作品，也只局限於宗教題材。的確，曾經有奧爾良公爵的一流收藏品在盧森堡宮裡展出，但那差不多是二十年前的事情。即使巴黎實際上擁有不少歐洲最好的藝術品，但幾乎只有好人家的子弟才接觸得到，學院的學生難得有機會目睹任何一件藝術珍品，更不用說一般社會大眾。

不過，這一切在1793年11月8日羅浮宮開幕之後都改變了。巴黎人不分男

女，終於第一次和人類最崇高的藝術創作品齊聚一堂，就近和它們共處。在沒有照片的時代，觀眾感受到的強烈震撼可想而知，他們第一次品味佛羅倫斯文藝復興鼎盛藝術之美，邂逅科雷吉歐和帕爾米賈尼諾（Parmigianino）彎捲盤繞的矯飾主義，或咀嚼林布蘭滿懷憂思的人性深度。

數年之後，羅浮宮在1797年8月15日舉辦了一場幾乎是無意中嘗試的活動，卻對全世界博物館日後的運作方式產生了重大影響。館方在阿波羅長廊籌劃了一個臨時性特展，挑選出館藏裡的四百二十七件素描，按照學派和個別藝術家進行分類。雖然這次的展覽不過就是篩選一系列素描作品呈示在大眾面前，卻打開了主題式特展的先例。如今，特展已經是包括羅浮宮在內大多數博物館的重點工作，讓博物館得以一季接著一季不斷自我發掘。

羅浮宮也透過其他方式，發揮其無形影響力。過去兩百年裡，這個機構與藝術的關係太過密切，以至於我們都忽略它其實曾經扮演過另一個角色：催生人們熟悉的世界博覽會（World's Fair）。從1801年起，「法國工業產品展覽會」（_Exposition des produits de l'industrie française_）接連兩年在方形中庭舉辦，這項展覽會正是世界博覽會的直接始祖，十九世紀後期，這類型的貿易展吸引了全球世人的關注，其中一項成果，便是1889年的博覽會讓世人獲得了艾菲爾鐵塔。為了迎合展場需求，方形中庭的四個角落搭建起一整排的木造柱廊，令人想起古雅典和羅馬的拱廊街。

* * *

拿破崙時代的羅浮宮由兩大部門所構成，兩部門規模不一，各自獨立運作。第一個部門，同時也是較龐大的部門，是歐洲傳統繪畫大系，以義大利、

法國、低地國為主的繪畫，收藏了從拉斐爾時代下迄當時藝術家的作品。第二個部門是上古文物收藏：所謂上古文物，理論上包括了古希臘和古羅馬的雕塑，但實際上只有古羅馬的雕塑；希臘在十八世紀末大體上仍是一個未被發現的國家，考古學的黃金時代（羅浮宮扮演了極其重要的主導地位）距離當時還有好幾個世代的時間。拿破崙物色了兩名人才，韋馮・德農（Vivant Denon）和恩尼奧・奎里諾・維斯康蒂（Ennio Quirino Visconti），來充實羅浮宮的收藏，德農負責繪畫，維斯康蒂負責古代雕塑。

今日羅浮宮中最多人參觀的「德農館」（Aile Denon），正為了紀念德農男爵多明尼克・韋馮（Dominique Vivant, Baron Denon, 1747–1825），他是拿破崙任命的首任館長。德農館在羅浮宮的南半側，完工於1850年代，德農館的上方樓層包含了一部分大長廊，陳列了博物館所收藏十四世紀到十九世紀的義大利名畫，以及十九世紀初的大型法國繪畫。德農本身就是一位優秀的製圖師和蝕版畫家，還以作家和藝評家的身分聞名。遠在舊制度尚未傾覆前，他便以中篇小說《沒有明天》（*Point de Lendemain*）講述一個年輕人的愛情奇遇，在文壇博得了小眾聲譽。德農曾經出使義大利擔任外交官，培養了對視覺藝術的深厚認識。拿破崙因為妻子約瑟芬的關係認識了德農，對他留下深刻印象，他邀請德農加入出征埃及的行列。德農正式成為埃及研究所（Institut d'Égypte）的文學與藝術部門成員，這是拿破崙為了研究古埃及文化所成立的研究機構，在此之前，西方對古埃及幾乎沒有任何認識。兩大冊的《上埃及和下埃及之旅》（*Voyage dans la basse et la haute Égypte*），就是德農加入所獲得的具體成果。這部屢屢被引用的著作，公認是「埃及熱」的主力推手，在十九世紀的前二十五年裡，於歐洲各國掀起巨大熱潮。

但是德農最特別的地方在於，他是個蒐集狂，他一輩子都在收藏各式詭

怪奇譎的珍寶，不論是作為個人癖好或是為了官方職務。法國作家阿納托爾‧法朗士（Anatole France）見證了德農貪婪的胃口，他生動描繪出德農位於伏爾泰河岸道（Quai Voltaire）七號的公寓，隔著塞納河與大長廊遙遙相望。當時他對古典名畫的胃口大得驚人，舉凡雷斯達爾（Ruysdael）、喬托、巴托洛梅歐修士（Fra Bartolomeo）、圭爾奇諾（Guercino），無所不包。作者寫道：「這位行家蒐羅的眼光一流，好東西來者不拒。」[5]德農也收集中國瓷器、日本青銅器、十五世紀的聖人遺骸、哀綠綺思（Heloise，法國十二世紀神學家阿伯拉〔Abelard〕的摯愛）的骨灰、亨利四世的一小撮鬍子、莫里哀和拉封丹的一些骨頭、伏爾泰的牙齒，和一滴拿破崙的血。

有這種追逐藝術和各類藏品的狂熱，不難想見，德農從1801年擔任羅浮宮館長開始，一直到1815年拿破崙下台，會多麼賣力搜括歐洲各地宮殿、修道院、私人古堡別墅裡的寶藏，為充實羅浮宮的庫房火力全開。德農也諂媚地提議將羅浮宮更名為「拿破崙博物館」，新館名一直通行到政權垮台。甚至連墳墓也難逃德農的毒手，沒多久，他就被人取了綽號：「貪婪禿鷹」（aquila rapax）。雖然被強佔的藝術品在拿破崙滑鐵盧大敗後，大多已物歸原主，其中還是有一些最好的作品，包括喬托的《聖方濟領受五傷》（Saint Francis Receiving the Stigmata），至今依然還保存在羅浮宮中。

沒有哪個地方的藝術是德農不識得的化外之域，或不在他普世偵搜的本能範圍裡，但是他在羅浮宮的職務，只需要他專注於從義大利前文藝復興時期到十九世紀的歐洲繪畫。羅浮宮另一半的任務，若就實務而不談理論層面，是在展示希臘尤其是羅馬上古文物。這個領域多虧有恩尼奧‧奎里諾‧維斯康蒂（1751–1818），專業性不做第二人想。他在故鄉羅馬時，曾經為梵蒂岡的庇護克勉博物館（Museo Pio-Clementino）製作館藏目錄而嶄露頭角。如果說德

農是一位唯美主義者和某種程度上的藝術經紀人，維斯康蒂則是一位學者，一位考古專家，他曾經率領考古隊在羅馬的西庇阿（Scipio）家族墓地，和城外的哈德良別墅進行開創性的考古挖掘。維斯康蒂是土生土長的羅馬人，在工作職務上不斷獲得擢升：在庇護克勉博物館完成突破性的古文物研究後，他被拔擢到羅馬新成立的卡比托利歐博物館擔任典藏研究員。1798年拿破崙入侵這座城市，一舉放逐了教皇，建立短命的羅馬共和國（Republic Romana）。長期支持共和的維斯康蒂，成為六位執政官的其中一位。不過，當教皇在1800年復位，就輪到維斯康蒂被迫逃亡到巴黎，並在巴黎度過餘生，負責管理羅浮宮的上古藝術收藏。半個世紀後，他的兒子，建築師路易·維斯康蒂（Louis Visconti），將成為拿破崙三世新羅浮宮的總設計師。

* * *

在羅浮宮收藏的眾多羅貝爾畫作中，沒有一幅比1796年的《淪為廢墟的大長廊虛構圖》（*Imaginary View of the Grande Galerie in Ruins*）更讓人感到不安。廢棄的建物呈現出廢墟式的經典荒涼意象，令人想起羅馬帕拉丁山丘（Palatine Hill）上的圖密善宮殿（Palace of Domitian）：長廊的屋頂整個坍塌，露出大片天空，地面四散著掉落的破碎瓦礫，農民們在倒歪的古羅馬胸像之間閒逛。但是在畫面中央，卻呈現一個令人費解的景象：一位年輕藝術家在《觀景殿的阿波羅》雕像前素描，這是羅馬帝國滅亡後所保存下來的最好雕塑之一，也是梵蒂岡博物館最具有代表性的作品之一。為什麼它會出現在巴黎的場景裡？如果說這幅畫是虛構幻想，那在羅貝爾另一件作品裡，也就是可能繪於同年的《古文物版畫師》（*The Draftsman of Antiquities*），就再清楚不過

了。畫中描繪羅浮宮裡的另一景，亦即今日還完整如昔的斯芬克斯中庭，裡頭同樣也有《觀景殿的阿波羅》和其他古羅馬傑作，例如《年老的半人馬》（*Old Centaur*），這件作品的確就是羅浮宮的收藏。包括《觀景殿的阿波羅》在內的雕塑品，就這樣亂糟糟擺放在館中陳列展覽，沒有任何儀式感，因為這是對業已成為一座大倉庫的羅浮宮的精準描繪。羅貝爾樂於扮演記者的角色，忠實記錄眼下的場景。這件畫作證明，最初財政窘迫到必須從法蘭索瓦一世的掛毯裡抽取金線的法蘭西共和國，很快就大舉肆虐歐洲，走到哪裡掠奪到哪裡，獲得的戰利品便直接塞入羅浮宮的展廳。儘管大多數藝術品最終都歸還了，但那是二十年後的事：在那個當下，羅浮宮成為全世界最偉大的藝術品收藏庫，從上古到現代，一應俱全，既史無前例，未來也不會再發生。

羅浮宮所囤聚的藝術寶藏，合法取得和不擇手段的都有。攻陷巴士底獄後不到一百天，制憲會議於1789年11月2日通過表決，將神職人員財產國有化。一年後，1790年的12月1日，制憲會議又通過另一項法案，規定教堂和修道院裡重要的文化資產必須移除上繳，隨後，又將外逃貴族（或被驅逐的貴族）家中的財產充公。到了1790年代中期，收歸國有的寶物超過一萬三千件，查封了九十三戶貴族的收藏，其中包括兩位王室親王：奧爾良公爵平等腓力（Philippe Egalité）和孔代親王，以及著名的收藏家，像是布雷特伊男爵（Baron de Breteuil）、布里薩克公爵（dyc de Brissac）、查理・德・聖摩黎（Charles de Saint-Morys），這些人所收藏的法國、義大利和北方國家的繪畫，數量超過一萬二千幅。甚至到了今天，在羅浮宮許多畫作旁的解說牌上，於作品出處下方會有一排小字：「革命充公」（*saisie révolutionnaire*），見證兩百多年前的掠劫行為。每一幅被充公的作品都是強取豪奪，只有靠時間一年年流逝，讓記憶變得模糊。被沒收的作品存放在全國各地的倉庫，在

巴黎，有兩間倉庫位於左岸：一是小奧古斯丁修道院（Convent of the Petits Augustins），建築物後來併入波拿巴街的高等美術學院，另一間是與羅浮宮隔著塞納河相對的內勒宮（Hôtel de Nesle），如今已不復存在。

　　但至少，這些寶物有受到珍惜和妥善保管，宗教雕刻和儀式器物可就沒這麼幸運。中世紀主義（medievalism）對十九世紀歐洲的審美品味影響甚巨，也和民族主義的興起密不可分，但在此時，中世紀尚未形成一股文化力量。就當時而言，新古典主義依舊是眾人奉行的圭臬，而且它本身就表現出一股強硬的反教權（anticlericalism）色彩。許多中世紀最優秀的雕刻，包括巴黎聖母院西側入口的雕飾，都成為民眾發洩教會仇恨的對象，遭到破壞或刮掉象徵標記。位於巴黎現代疆界北邊六英里的聖德尼王室陵寢遭到洗劫，骨頭散落一地。那些石棺本身是法國文藝復興時期的傑作，由於不是襲擊者在意的目標，因此倖免於難，但是失散的骨頭就算撿回，也只能集體掩埋了。

　　在這類洗劫中，金質的聖餐杯和鑲珠寶的長袍，任誰都看得出是有價之物，可以熔化圖利或直接賣掉。一些世代相傳的宗教聖器，特別是對於法蘭西民族有重要意義的東西，得以逃過熔毀一途。一把名為「歡樂」（Joyeuse）的寶劍，被認為是查理曼上戰場時的佩劍，後來成為加冕法蘭西國王的寶劍，1793年收進羅浮宮，一直保存至今。無論它的起源如何，幾個世紀以來它已經做過數次修改，很快又將遭受同樣命運：1804年拿破崙一世自行加冕為皇帝時，不僅指定使用「歡樂」寶劍，還要求在劍上雕刻代表他的首字母「N」。1814年他被流放後，復辟的波旁國王路易十八，又把那個礙眼的字母換回代表法蘭西王室的傳統圖案百合花。

　　今日，這把劍收藏在羅浮宮的工藝品部門，同部門裡還有另一件中世紀精品，是革命初期從聖德尼聖器室強奪來的。它被稱作《艾莉諾花瓶》（Vase

d'Aliénor），是聖德尼修道院院長蘇杰（Abbot Suger）在十二世紀上半葉贈送給路易七世的花瓶，最終被亞奎丹的艾莉諾（Eleanor of Aquitaine）所擁有*。瓶身由堅硬的水晶礦石製成，銀質鍍金的瓶頸和底座上鑲嵌著寶石。另一件更強有力、無疑也更有名的傑作，是一只稱為《蘇杰之鷹》（Suger's Eagle）的紫斑晶花瓶，瓶嘴、瓶身、瓶底分別嵌上了黃金雕飾，代表老鷹的頭、翅膀和鷹爪。這三件中世紀藝術傑作之所以能逃過一般黃金器皿和鑲嵌珠寶的宿命，全因為它們被認為具有至高無上的歷史價值。

這類強取豪奪發展迅速，很快就有近乎工業的規模。幾年後，法國大軍——主要在拿破崙的率領下，但是在他之前便已經開始——攻陷了歐洲各大王國和公國，然後擴張至埃及和黎凡特（Levant）。的確，這些軍事征伐在戰爭史上顯得別樹一格，因為奪取藝術品的目的不下於攻城略地。如果說，古羅馬戰役裡奪取藝術品是伴隨征戰的必然結果，現在的豪奪則完全是法國最高指揮官設定的目標和政策。負責督導珍貴藝術品掠奪的「指導委員會」（Comité d'Instruction），成立了美其名為「撤離部」和「採集部」的單位，負責監督從被佔領國搬走一切帶得走的經濟資產和文化資產。指導委員會具體給出指示：「應祕密派遣藝術家和學者文人，跟隨我方軍隊腳步……小心拆除藝術品與科學文物，悉數帶回法國。」[6]

尚－巴蒂斯特·威卡（Jean-Baptiste Wicar）是最聲嘶力竭支持這項政策的人物之一，他本身是一位相當普通的新古典主義畫家，曾在大衛門下習藝，現在用最詭辯的說辭來為這類搜括合理化：「自由之神號召我們將〔羅馬〕輝煌的文物收歸國有。歲月將它們保存至今，正為了留給我們……只有我們懂

* 譯註：此處作者所述疑有誤。按照器皿本身銘文所釋，最初係由艾莉諾送給丈夫路易七世，路易再贈予蘇杰院長，院長又將花瓶奉獻為祭器。

得珍惜。」[7]大衛另一個更缺乏才氣的學生賈克－呂克·巴比耶（Jacques-Luc Barbier），甚至用文明和人性的名義來強辯這種掠奪。他套用「人權宣言」（Déclaration des droits de l'homme）的普世邏輯，辯稱「魯本斯、凡戴克（Van Dyck）和法蘭德斯畫派的其他開創者，將他們不朽的作品留給我們，不再流落異地。由代表人民的專家小心翼翼將它們帶回祖國，現在，它們保存在藝術與靈感的祖國，自由與神聖平等的祖國——法蘭西共和國。」[8]

崇高話術化為具體行動後，他們從安特衛普聖母大教堂（Cathedral of Our Lady in Antwerp）拆下兩尊大型祭壇畫：《立起十字架》（*The Raising of the Cross*）和《將耶穌解下十字架》（*The Descent from the Cross*），搬回法國。祭壇畫出自魯本斯之手，正是法國人崇拜的藝術家，也是強力搜括的對象。魯本斯只是遭到圍捕的法蘭德斯藝術家之一，其他對象還有凡戴克、約爾丹斯（Jordaens）和容寶（Rombouts）。接著，法國軍隊大舉掃蕩荷蘭，劫奪共和國執政（*stathouder*）奧蘭治親王菲德列克·威廉五世（Frederic William V, Prince of Orange）的近兩百幅畫作，威廉本人則在法軍抵達之前逃離。法國人的掠奪連建築本身也不放過：亞琛（Aachen）的帕拉丁禮拜堂（Palatine Chapel）是查理曼時期保存最完好的古蹟，法國人破壞了禮拜堂的古綠（*verde antico*）大理石圓柱，其中幾根已經放入奧地利安妮夏季寓所的室內裝潢裡，至今安在，沒有人注意到，也從來沒有人承認。

但是法軍真正的目標，至少在文化戰利品上，是義大利，尤其是羅馬。格雷古瓦（Abbé Grégoire）既是天主教神父，也是熱忱的革命分子，他曾經寫道：「假如我們戰無不克的部隊能夠進入義大利，那麼，奪得《觀景殿的阿波羅》和《法爾內塞的海格力士》（*Hercules Farnese*）將會是最輝煌的勝利。羅馬的門面是靠希臘撐起的，但是希臘諸共和國的傑作，應該用來裝飾一個奴

隸的國度嗎？法蘭西共和國才是它們最終的安身之所。」[9]

　　1796年3月2日，時年二十六歲的拿破崙・波拿巴，已在三年前的土倫港封鎖戰（blockade of Toulon）裡為國建功，如今拔擢為出征義大利的部隊總司令。拿破崙個人很快就培養出藝術鑑賞的興趣。晉升總司令不到兩個月，他已經征服了義大利大半領土，他寫道：「在我們剛簽署的條約裡，我想把格利特・道（Gerrit Dou）一幅漂亮的油畫也算進去，那幅畫是薩丁尼亞國王（King of Sardinia）所有，但我不知道該怎麼把它寫進停戰協議裡。」拿破崙不用太擔心，另一位將軍貝特宏・克勞澤爾（Bertrand Clauzel）聽到長官的願望，大約兩年後便取得了這幅畫，送入羅浮宮，存放至今。不久，拿破崙入侵威內托省（Veneto），強奪了安德利亞・曼帖那（Andrea Mantegna）的《勝利聖母》（Virgin of Victory）和卡帕齊奧（Carpaccio）的《聖斯德望佈道》（The Preaching of Saint Steven），兩幅畫都留在羅浮宮裡，從未歸還。

　　拿破崙在威尼斯時，將聖馬可大教堂正立面的四匹駿馬取走，運回巴黎。必須特別說明，這四匹馬是在六個世紀前，威尼斯人第四次十字軍東征時，從君士坦丁堡的賽馬場（Hippodrome）盜回來的。這幾匹馬被巴黎扣留了十多年，雄踞在卡魯賽凱旋門上方，後面跟著拿破崙身穿古代長袍的雕像（馬匹後來由複製品所取代）。同樣在威尼斯，拿破崙把維洛內些《迦拿的婚禮》載走，這幅高二十英尺、寬超過三十英尺的油畫，是羅浮宮中最大幅的布面油畫，雄霸了議政廳南端，與《蒙娜麗莎》遙遙相望。拿破崙大軍從威尼斯南下，進入羅馬，帶走了拉斐爾最後的傑作《聖容顯現》（The Transfiguration）、普桑的《聖艾拉斯謨的殉道》（Martyrdom of Saint Erasmus），以及《觀景殿的阿波羅》、《勞孔》（Laocoön）、《卡比托利歐布魯圖斯》（Capitoline Brutus），和其他許多珍品。部隊指揮官在學者專家

的幫忙下，眼光銳利，出手精準，拿到的全都是最好的東西，不然，也是最有名或最值錢的。

　　但是要把羅馬和威內托的瑰寶運回巴黎，要花上不少時間。最快的航運路線，自然是繞過西班牙，再沿著大西洋海岸航行，但這也是最危險的路線，大洋航行的風險向來就高。因此，裝載貴重貨物的輪船從奇維塔韋基亞港（Civitavecchia）出發，一路沿著海岸線航行到馬賽，再順著隆河、索恩河、羅亞爾河北上。船隻在1797年7月27日抵達巴黎，這些堆放在河邊的名作，構成了一幅絕無僅有的驚人奇景。猶如古羅馬將領凱歸時，必定會按照慣例列隊遊行，這些輝煌的戰利品也引起上萬名的民眾圍觀，沿著左岸邊從植物園一路排列到戰神廣場（Champs de Mars）。他們看到活的獅子、熊、駱駝、聖馬可大教堂的青銅馬，以及《勞孔》、《觀景殿的阿波羅》、數百幅名畫和貴重金銀藝術品，全被載往附近的田野，這塊地在九十年後豎立了艾菲爾鐵塔。

　　為了這場凱歸，空地上搭建了一座木造的「自由之壇」（Altar of Liberty）。雖然是臨時性質，卻是一座宏偉壯觀的建築，兩道彎曲的柱廊包圍成環形，效法貝尼尼的聖彼得廣場，烘托中央的台座。台座前面，有一尊騎馬雕像，下方，一尊《卡比托利歐布魯圖斯》胸像獨自佇立，這是從古羅馬衰亡迄今保存最好的青銅雕像，大約製作於西元前一世紀初。雕像從羅馬卡比托利歐博物館帶回；歸還之後，今日仍然可在博物館中看到。儘管沒有必要質疑它代表歷史上兩個布魯圖斯的哪一個，但兩個布魯圖斯都是以自由和羅馬共和之名，殺死了獨裁者，足以令大革命下的法國公民為之神往。這些寶物列隊穿越城市，一張張看板向民眾說明寶物的內容，再度重現羅馬共和的先例。其中一張看板告訴圍觀群眾：「希臘放棄了它們，羅馬又失去它們。它們的命運被改變了兩次。從此以後，不會再發生改變。」

這種志得意滿也感染了新博物館。現代博物館在1800年前後誕生，同時出現的還有現代博物館的文物解說牌。包括這點在內的許多事情，羅浮宮都是先驅，然而，先驅有時候也會搞不清楚方向。以《觀景殿的阿波羅》為例，恩尼奧・奎里諾・維斯康蒂的解說牌是這麼告訴參觀者的：「雕像曾被〔教皇儒略二世〕搬到梵蒂岡的觀景殿陳列，三個世紀以來，它獲得普世一致的推崇。一位英雄〔拿破崙・波拿巴〕在勝利的指引下前來，移走了雕像，在塞納河岸邊為它找到了永恆的安置所。」[10]

如果說，這些令人咋舌的奪取最初曾激起極大的快感和驕傲，後續反彈其實也來得特別快。著名的評論家和理論家安端・加特梅赫・德・昆西（Antoine Quatremère de Quincy）寫了一篇短文，題名為「一封公開信：論移走義大利藝術，拆解其學派，洗劫其收藏、文藝廊和博物館等行為，對藝術與科學造成的損害」。加特梅赫・德・昆西在文中明白表達自己的理念：「在共和的國度，侵略精神已完全把自由精神給顛覆了。」然而，儘管他的論點擲地有聲，有所為有所不為，卻無法撼搖主流觀感。他雖然說動了五十位文化人士連署一封抗議信，拿破崙的親信加斯帕・蒙吉（Gaspard Monge）悉數不予理會，還斥之為「小狗對著勝利者的戰車狂吠」[11]。

德農雖然也在加特梅赫・德・昆西的其中一份連署書上簽過名，但幾年後，當他成為羅浮宮館長時，似乎也跟著換了腦袋，而且沒有任何一位公眾人物比德農更熱中於搜括藝術品。1805年的烏爾姆會戰（Battle of Ulm）後，拿破崙控制了萊茵河北部的大片地區，德農致信拿破崙寫道：「法國應該擁有一些您在日耳曼取勝的戰利品，」他建議先拿日耳曼的繪畫，當然還包括其他許多東西，「我們的博物館裡完全沒有。」[12]拿破崙遂從黑森選帝侯（Elector of Hesse）的收藏裡搶走兩百九十九件畫作，從腓特列博物館（Museum

Fridericianum）取走一百五十幅。在八個月時間裡，沿著萊茵河向南運送不止八百五十幅畫作，上百件古代雕刻，難以計數的素描，以及所有的勳章和象牙收藏。

在拿破崙開始覬覦神聖羅馬帝國同時，奧地利人警覺到德農的貪婪，將許多寶物運往匈牙利避險。即便如此，德農還是搜括到將近四百幅油畫，包括老彼得・布勒哲爾（Pieter Bruegel the Elder）的傑作《冬》（Winter）和《婚宴》（Wedding Feast），現在收藏於維也納藝術史博物館。

拿破崙在1808年攻克西班牙，遇到的問題稍有不同。半島戰爭打完第一階段後，他將西班牙王位授予了哥哥約瑟夫，約瑟夫當上國王後態度丕變，不願意放棄那些突然到手又無比甜美的藝術傑作。但這不妨礙德農試探其底線，他再次寫信給皇帝，措辭和日耳曼那封大同小異，意即「為〔羅浮宮〕的收藏增添二十幅西班牙學派的畫作，博物館裡完全欠缺這類作品，而且也是為這次的新出征留下不朽的戰利品。」[13] 他本人無法親赴西班牙挑選，而包括法蘭西斯科・哥雅（Francisco de Goya）作品的三百件清單，終究令他大失所望。雖然這裡面包含從赫雷斯修道院（Cartujo of Jerez）來的三幅法蘭西斯科・祖巴蘭（Francisco de Zurbarán）作品，以及安東尼奧・德・佩雷達（Antonio de Pereda）的《騎士之夢》（Dream of a Knight），德農還是怒氣沖沖寫道：「誰都看得出來，西班牙國王殿下〔約瑟夫・波拿巴〕被他自己指派的選畫人給騙了。」

從日耳曼、奧地利和西班牙搜括的文物，都是因為發動戰爭而取得，但是在德農上任時，義大利被法國平定已經有十年的時間，沒有足以服人的藉口展開進一步掠奪。但在1810年9月13日，拿破崙仍然頒布了三道帝國法令，廢除利古里亞（Liguria）、皮埃蒙特（Piedmont）、托斯卡尼以及其他省分的修

道院和修女院。於是德農風塵僕僕南下被征服的土地，捲起衣袖準備工作。或許是為他個人的自我節制做個小小見證，德農主動聲稱：「本人絕不去強取已經收藏在博物館裡的名家之作。我的目標是尋找非常稀罕的藝術作品，不是為了來這裡，把他們城裡的繪畫全數搬走。」[14]

這些掠奪行動產生了兩個重要影響。一是藝術修復學門的興起，許多作品都是在羅浮宮的工作室裡進行修復，而羅浮宮正處於這門重要的新興學科第一線。《羅浮宮史》的作者寫道：「羅浮宮團隊所經手處理的作品名氣和數量，讓〔修復〕技術大為精進，修復師的地位也大大提升。」在滑鐵盧會戰後，原本強佔的繪畫開始物歸原主，許多物主都驚喜發現畫作的狀態極好。布倫斯瑞克（Brunswick）博物館館長約翰・腓德里希・費迪南・恩佩里烏斯（Johann Frederich Ferdinand Emperius），就評論自家博物館的畫作狀態「肯定不比離開前差，有的甚至變得更好」。

第二個值得注意的影響，是對過去被徹底忽略的義大利原始畫派（Italian primitives），開始以全新的角度來認識。這個十九世紀初出現的術語，指的是文藝復興鼎盛期之前的畫家，從波提且利（Botticelli）回溯到喬托和杜奇歐都包括在內。今天，這些藝術家被認為是西方繪畫最出類拔萃的成就，很難想像在拉斐爾到德農之間的年代，這些畫家不是被嫌棄，就是遭到漠視。像是菲利波・利皮（Filippo Lippi）、曼帖那和波提且利這些十五世紀的畫家，不論在構圖或透視所展現的技巧，都足以媲美拉斐爾同時代的畫家，因此，舊制度的審美品味要初步接納他們尚不成問題。但是，碰到一些真正的古早人，像是契馬布耶（Cimabue）、西耶納的巴爾納（Barna da Siena）和西蒙尼・馬蒂尼（Simone Martini），恐怕就沒那麼容易。他們的畫作看起來簡陋而生硬，要麼是兩點透視，或根本沒有透視點，在十八世紀和十九世紀初的觀者眼中，是

否和野蠻相去不遠？對於當時的巴黎大眾而言，當這些作品揭開面紗時，必定也像畢卡索《亞維儂的少女》（*Demoiselles d'Avignon*）裡的非洲面具美學一樣，令人震驚和難以理解。

1814年，德農在一場大型特展裡展示了這些「原始畫派」作品，即使藝術史專家對這些畫作並不全然陌生，但它們在西方文化中的重要性卻遠被低估甚至忽視。展覽的重點放在早期托斯卡尼畫派，例如喬托、契馬布耶等，但也不限於此，許多後期的畫家也一併被放入。其中有的藝術家，例如西耶那矯飾派的多梅尼柯·貝卡富米（Domenico Beccafumi），是比拉斐爾還年輕的義大利畫家。實際展出的內容遠超出它的名稱，連十七世紀西班牙巴洛克大師祖巴蘭和里貝拉（Ribera）也被拉進來。這種極其異質的組合所展現的共同特徵是，這些畫作放在一起代表了西方藝術近三百年來被官方論述排除掉的內容。展覽目錄的序言裡如此寫道：「本展覽中大部分的畫作，年代都在文藝復興鼎盛期之前，這個鼎盛時期係由拉斐爾、提香和科雷吉歐達成其璀璨輝煌的最高成就。」

展覽目錄的作者應該就是德農本人，他對參觀者連哄帶騙加上討好，鼓勵他們接納這些不熟悉、甚至令人反感的作品：「我們不難想像，原始派畫家質樸的畫風，對於向來只能接受特定類型完美作品的觀眾來說，可能顯得毫無吸引力，這些人只能欣賞跟他們原本認知相符的作品。但是，永遠是少數的真正鑑賞家，卻懂得賞識每件作品的真實價值，必定能從這些按照時序展出的作品中獲得極大的收穫，透過展覽接觸到藝術史裡最獨創的一手作品，體察人類心靈的進步方式和發展歷程。」[15] 這是我們不分地域和時代，頭一次看到，藝術之所以被帶往公共領域，恰恰因為它是大部分人從來沒看過的東西，而且還跟民眾過去所學習欣賞的美感背道而馳。這次展覽固然不至於觸發西方文化的

重大變革，但無疑已反映出西方文化向前邁出的一大步：代表了此一轉變初露端倪的時刻。求新、創新，甚至是全盤革新，對於「新」的恆久不變追求，至今依舊定義著藝術，也是我們在談論藝術時所使用的語言。

<center>＊ ＊ ＊</center>

在法蘭西第一共和短暫存在的十餘年時間裡，它忙著為自身的存活而奮鬥，無力將寶貴的資源分配給羅浮宮去裝修門面。但是到了1799年，拿破崙奪權成為第一執政，終結了共和體制，也一拳將大革命擊倒在地，政局穩定下來了，這些規劃也得以恢復進行。羅浮宮自從路易十四之後，已經荒廢了將近一百五十年，現在卡在一個進退兩難的局面。做什麼事都不拖泥帶水的拿破崙，一肩扛起完成羅浮宮的使命。儘管這兩位統治者不管就哪一方面來說都截然不同，他們卻擁有相同的信念，統治對他們來說，就是一場規模宏大的表演秀，而表演的最佳舞台，莫過於一座宮殿，或整座城市。即使拿破崙和前任國王一樣，未能完成羅浮宮和杜樂麗宮的整合，但他開始興建和大長廊相對應的大北側廊，並在五十年後由他姪子拿破崙三世完成這項大工程。這段期間，他對羅浮宮作為一間博物館的實質收藏和建制發展貢獻良多，在他任內，巴黎市中心也經歷同樣的蛻變過程，產生根本的轉變，成為我們今天認得的模樣。拿破崙跟路易十四一樣，特別推崇建築，尤其是追求宏偉的大型建築，不太講究建築的細節精巧。他曾說過：「我追求的目標，第一是宏偉」（*Ce que je cherche avant tout, c'est la grandeur*）。接著他又補充：「凡是宏偉的，必定美」（*Ce qui est grand est toujours beau*）[16]。皇帝口中的法語單字「grandeur」無法直譯，它可以是「宏偉」，或單純就只是「大」。顯然，在他心裡他兩個

都要。

他對博物館的第一項介入規模不大，卻很重要：他下令興建一個更氣派的新入口，通往羅浮宮底樓的上古文物和樓上的畫作。在此之前，參觀者進入博物館要穿過一個雜亂且毫無吸引力的中庭，即現在的斯芬克斯中庭，位於大長廊最東端，不僅入口很將就，博物館本身也很將就。不過，新工程完成後，參觀者就可以體體面面從小長廊最北端的馬爾斯圓樓進入博物館，圓樓係勒沃在1655年的設計。

負責這項任務的建築師尚－阿諾·雷蒙（Jean-Arnaud Raymond），對勒沃設計的立面沒有做太多更動，只在入口加了樸素的橫楣，兩側各以一根多立克柱子支撐，符合當時新古典主義的審美觀。可惜這項更動沒有留下任何痕跡，整個外牆在拿破崙三世於1850年代進行大規模整建時重新翻修了一次。但馬爾斯圓樓內部仍大體保持當初雷蒙整修完成的模樣，天花板多了一幅新油畫，尚－西蒙·貝泰勒米（Jean-Simon Berthélemy）的《普羅米修斯形塑的人：雕塑的起源》（*Man Formed by Prometheus, or the Origin of Sculpture*），後來經過尚－巴蒂斯特·莫賽斯（Jean-Baptiste Mauzaisse）的修改。馬爾斯圓樓南側的奧地利安妮夏季寓所，原本有十七世紀羅曼內利留下的壁畫，現在也添上了新繪畫。前述這些，就是第一執政為羅浮宮的宮殿和博物館所留下屈指可數的紀錄。

但這只不過是拿破崙在1804年升格為皇帝後，更大規模行動的序奏而已。後續工作大多由兩位御用建築師統籌執行：皮耶·方丹（Pierre Fontaine）和查理·佩西耶（Charles Percier）。兩人的合作成果豐碩，堪稱是十九世紀上半葉巴黎最多產的建築師，也最具體體現出帝國時期的新古典主義風格。方丹和佩西耶都是在藝術學院學習，兩人在生活與工作上的關係極為密

切，甚至連死後也一起埋葬在拉榭斯神父公墓（Père Lachaise Cemetery）裡。他們與羅浮宮的關係始於1801年，一項改善杜樂麗宮安全性的工程，拆除卡魯賽廣場上的建築物，在廣場和西邊杜樂麗宮中庭之間加裝一道鐵柵門。1804年之後，在佩西耶的支援下，方丹升格為羅浮宮和杜樂麗宮的官方建築師，這個職務他一做便是驚人的近半個世紀，直到1848年退休，專業能力依舊不減。方丹十分長壽，他在路易十六時期便開始執業，一直活到九十一歲去世，有生之年已經看到歐斯曼男爵對巴黎進行大改造，也目睹了路易·維斯康蒂讓羅浮宮改頭換面的設計。

拿破崙對佩西耶與方丹寄予厚望。1810年拿破崙的兒子出生，是他唯一的婚生子，拿破崙計畫興建一座大型宮殿，大小與富麗感都不輸羅浮宮，坐落在視野良好的夏佑丘陵（Colline de Chaillot），也就是現在的第十六區托卡德羅宮（Palais du Trocadéro）的位置，與艾菲爾鐵塔遙遙相望。儘管設計圖已經畫好，一切就緒，但拿破崙卻在正式動工前被迫退位。在這個時間點上，佩西耶與方丹已經對羅浮宮及周邊地區進行了大型施工，特別是杜樂麗花園正北側的區塊。今天的巴黎第一區，也是現代巴黎的正核心，大部分面積都是這項改造工程的直接成果。當時有五間修女院就位在杜樂麗花園的正北方，以一堵簡單的夯土牆跟花園隔開，夯土牆從協和廣場延續到馬桑塔樓，整整有半英里長。佩西耶和方丹將這幾處地產的南側打通，闢建出一條大馬路，也就是現在的里沃利街（rue de Rivoli），紀念拿破崙在義大利最早的一場勝利。建築師用優雅的鍛鐵柵門代替土牆，今天仍然看得到。在里沃利街北側，他們設計了一條長似不見盡頭的連拱廊，在連拱廊上方興建三層樓的斯巴達式建築，後來上方又增建了兩層。施工過程裡，還有兩棟重要的建築物因為阻礙新路而被建築師拆除，分別是國王馬廄和國王馬術學院，馬術學院在第一共和時期曾作為

立法會議廳。新大道在皇帝退位時只進展到侯昂街，還要再過五十年，才能連通到位於瑪黑區的計畫終點。

拿破崙指派給佩西耶與方丹的諸多任務裡，有一項簡單、卻不能說不重要的，是為方形中庭那些從1660年以來一直放任日曬雨淋的部分加上屋頂。兩人還完成了蘇夫洛在半個世紀前開始的工作，也就是將方形中庭南、北翼樓面向中庭的立面，調整得與東翼樓相符，外側立面已經由勒沃在一百五十年前完成；西翼樓是萊斯科和勒梅西耶的精心之作，基本上沒有改變。除了前述的建築調整，北、南、東翼也執行龐大的雕塑方案，依循古戎在萊斯科翼樓橫飾帶上的創作精神，但並未全盤模仿，方形中庭就這樣形成我們今日看到的面貌。

佩西耶與方丹為羅浮宮所做的最早、也最重要的設計，就是和大長廊相對稱的北側廊——打從兩百五十年前查理九世即夢想建造的「新長廊」（galerie neuve），終於在1804年開始動工。增建的北側廊決定忠實複製大長廊的外觀，但是建築師遇到一個問題：早期大長廊的興建是由截然不同的兩半所構成，建築師必須選擇要根據哪一半來複製。由於他們是從西往東蓋，也就是從馬桑塔樓朝方形中庭的方向蓋過來，因此他們決定新建築面南那側應該複製賈克二世・安德魯埃・迪・塞爾索大約1610年的原作。該項設計以線條優美的巨型壁柱串連整個立面，與法國時下流行的新古典主義品味明顯契合。諷刺的是，迪・塞爾索的原作在1860年代被拆除殆盡，如今只剩下佩西耶與方丹所蓋的西半邊，讓我們得以緬懷。只不過，當拿破崙在滑鐵盧會戰被擊敗後，所有的工程都戛然而止，佩西耶與方丹的新長廊也只勉強蓋完一半，也就是今日侯昂塔樓的位置。如今，北側廊的東半部屬於羅浮宮博物館的一部分，西半部則從1905年起就由裝飾藝術博物館佔用至今，是一個完全獨立運作的機構。

新長廊的北側立面，面對里沃利街這一側，對佩西耶與方丹來說有更多

揮灑的空間。兩人的建築風格，跟五十年後勒夫爾接手後的工程，有非常明顯的不連續性。當兩種風格擺在一起時，幾乎可以說是互相衝突的，明白道出了第一帝國嚴苛的新古典主義與第二帝國奢華矯飾主義之間的分歧。佩西耶與方丹的立面，的確有某些不甚討喜之處，說真的，它可能是全羅浮宮建築群裡最不成功的地方。壁面本身顯得厚重，設計感相對薄弱，現在更因為被數十年來的車輛廢氣燻黑，難以引起人們的興致或博得喜愛。儘管它企圖達成跟里沃利街一致的嚴謹斯巴達風格，但它本身的裝飾性又多到背離里沃利街的高貴單純性。以它的兩個主樓層來說，底樓窗戶的圓弧形頂部與兩側的圓弧形壁龕算是和諧，卻和樓上較樸素的窗戶設計不甚協調，導致里沃利街出現數百公尺的尷尬節奏。此外，雷歐爾街以西的壁龕始終空空如也，從未放上該放的雕像，更讓這一段巴黎風景顯得慘澹乏味。

佩西耶與方丹在建築上的成就固然出色，他們在室內設計展露的才華卻更突出。對於直接跟畫作和雕像接觸的參觀者來說，兩人為羅浮宮參觀體驗所做的貢獻，很少有其他建築師比得上。他們的成績通過時間的考驗，為大長廊設計出我們今日的空間布局，兩人也設計了方形中庭南翼的查理十世文物館（Musée Charles X）和康帕那藝廊（Galerie Campana），以及宮殿東翼柱廊兩側的氣派樓梯。佩西耶和方丹喜歡在設計中使用彩色大理石，卡魯賽凱旋門就是最佳例子；但是在設計柱廊樓梯時，他們克制了原本的偏好，當然是為了對佩侯莊嚴尊貴的純色傑作表達敬意。這兩座樓梯大致相同，連續的壁面無任何紋飾，純白石材自行訴說了一切，井井有條的欄杆、科林斯式壁柱和對柱加強了莊嚴感。唯一重要的裝飾是以男女人物為造形的浮雕，包括擬人化的貿易和戰爭精神，以及奧林匹亞眾神。對於大多數遊客來說，這些漂亮的雕飾不過是另一座樓梯罷了。對建築師尚且無感，設計橫飾帶的雕塑家是誰就更不重要

了。不過，北樓梯有兩面淺浮雕還是值得我們一提。它們出自巴特勒米－法蘭索瓦・夏第尼（Barthélémy-François Chardigny）之手，1813年3月3日，他在雕刻其中一面浮雕時，竟從鷹架上跌落而死。

拿破崙下令清空佔用大長廊低樓層的藝術家、藝匠和店舖，他們從亨利四世建造大長廊以來，已經使用了整整兩個世紀。但是他們的離開勢在必行，原因有好幾點，其中最主要也最明顯的事實是，羅浮宮現在已經扮演起重要的公共任務，甚至跟二十年前相比都顯得吃重許多，當時它唯一的功能，是迎接兩年一度的沙龍展觀眾。參觀民眾構成的新壓力，讓布雷比翁1750年代設計的舊樓梯不敷使用。佩西耶與方丹在1807至1812年間，設計了一個氣派的博物館入口，這是他們最好的作品。從馬爾斯圓樓拾級而上，遇見《薩莫色雷斯有翼勝利女神》，接著便分岔為左右兩邊，後來取代它的樓梯也採取了同樣設計，往左連接到阿波羅長廊，向右則通往方形沙龍。當時完成的氣派走道大多已不復存在，但留下來的部分還足夠讓我們有機會體驗先前的精緻華貴感。達魯階梯在抵達方形沙龍前，還有三個展廳，分別是佩西耶廳、方丹廳和杜夏泰廳（Salle Duchâtel），展示義大利文藝復興時期的濕壁畫：它們的裝潢完全體現了帝國時期的風格，也暗含兩位建築師摒棄了先前在里沃利街上所表現的共和嚴謹性。這幾個廳以多色的塞利奧拱形成走道入口，裡頭有黑色的托斯坎石柱（Tuscan column），柱頭上鑿刻金色大寫字母，柱子支撐起拱形天花板，天花板上有浮雕和裱金框油畫，腳下是棋盤格黑白大理石地板。在進入方形沙龍前，觀者抬頭會看到《法國繪畫的勝利：普桑、勒敘爾、勒布朗的封神》（*The Triumph of French Painting: Apotheosis of Poussin, Le Sueur and Le Brun*），由查理・梅尼葉（Charles Meynier）在1824年創作的油畫。雖然鮮少有人會留意到它，大多數遊客只顧擠向隔壁的展間，欣賞十五世紀的義大利傑

作，但是梅尼葉的同代人卻都對畫中流露的民族意識有著普遍共鳴。

如何打造全長將近半公里的大長廊，呈現視覺和諧又能討人喜歡，早在路易十三指派普桑畫滿全長四百六十公尺的天花板卻無疾而終，這個問題就考倒了歷代建築師和藝術家。它驚人的長度和相對狹窄的寬度，在西方建築裡毫無前例可循。即使今天看起來，仍覺得它奇長無比，但我們看到的其實只有真實長度的一半左右：1860年代在拿破崙三世的規劃下，西半部與東半部隔開，另闢成開議廳。佩西耶和方丹從華伊原有的規劃獲得靈感，在長廊裡配置六組對拱，橫跨廊寬，兩側由成對的科林斯紅色大理石柱支撐。他們的改動至今仍然可見，其中的問題不在於它們的品質不夠好，而是數量不夠多。對拱的間距太遠，很難產生原本想要追求的一種延續不斷的精神抖擻感。佩西耶與方丹將同一套想法用在凡爾賽宮的戰爭畫廊（Galerie des Batailles，設計於三十年後，為國王路易腓力所作）就成功得多，它的長度只有大長廊的一半。

佩西耶與方丹在1808年為卡魯賽凱旋門所做的設計，獲得更多好評，它位於玻璃金字塔西邊大約一千英尺處，構成景觀中軸線的一部分，這條中軸線一路延伸到三英里之外的凱旋門。這兩座拱門設計於同樣時間，紀念同一組事件，即拿破崙在奧地利的獲勝，只不過尚‧夏爾格蘭（Jean Chalgrin）設計的那座更大凱旋門，遲至1836年才完工，那時，拿破崙早已經歷過大敗、流放並死去多年。而我們今天看到的卡魯賽凱旋門，也早已脫離原本興建它的環境，變得孤零零佇立在原地，望著東邊川流不息的車輛。當初建成時，人們的印象其實大不相同。它位於聖尼凱斯街的後方，也就是那條路易十三拆除中世紀城牆後形成的街道。卡魯賽凱旋門的作用，是在劃定杜樂麗宮的界域範圍，將屬於王宮的庭院和東邊的一切隔開。這個位置讓任何進出宮殿的人都必須從它門下方通過。

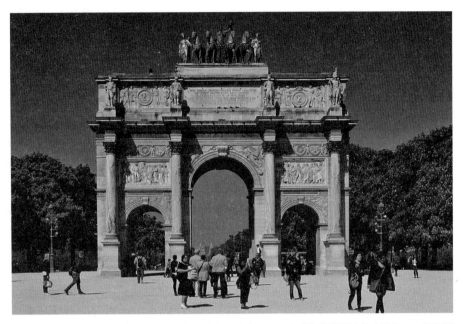

卡魯賽凱旋門，佩西耶與方丹在1806至1808年間的作品，原本作為杜樂麗宮的大門入口。凱旋門頂部最初放置了拿破崙的雕像，駕馭四匹來自威尼斯聖馬可大教堂的駿馬。

　　這座凱旋門主要在紀念1805年的奧斯特里茨會戰（Battle of Austerlitz），是拿破崙最重要、也是戰略上最輝煌成功的一場會戰，這場戰爭終結了俄羅斯與奧地利組成的第三次反法同盟。橫飾帶上的雕刻主題包括「法國大軍在布隆尼登船，對英格蘭構成威脅」，「巴伐利亞王國和符騰堡王國成立」，「義大利全境臣服在解放者（即拿破崙）的法典之下」。紀念拱門師法的對象，是古羅馬廣場裡的塞維魯斯（Septimius Severus）凱旋門和不遠處的君士坦丁凱旋門。卡魯賽凱旋門跟它模仿的前例一樣，中央為高大的拱門，兩側各有較小的拱門，不過小拱門新增了側面入口，這在羅馬前例裡似乎沒有。凱旋門為東西向，八根科林斯圓柱矗立在加高的基座上，柱子上方站立著真人大小的拿破崙大軍團士兵雕像。不過，凱旋門採用了淺粉紅色的柱身，大膽的用色迥

異於留存至今的羅馬範例，這些石材取自法國南部科內－米內爾瓦（Caunes-Minervois）的採石場。此外，在凱旋門頂端，真理化身為人形，身穿長袍駕馭一輛四匹駿馬的古代戰車，兩側站著同樣身披長袍的女性。這四匹馬是拿破崙從威尼斯聖馬可大教堂強奪來的，駕馭戰車的車手，自然就是拿破崙本人，身穿古羅馬服裝。但是滑鐵盧會戰後，拿破崙垮台，青銅馬歸還給威尼斯；不過在歸還前，雕刻家法蘭索瓦・約瑟夫・波西奧（François Joseph Bosio）已經在1828年製作出複刻版，即我們現在看到的版本。佩西耶與方丹最後還有一項設計值得一提：聖–拿破崙禮拜堂（Chapelle de Saint-Napoléon）。這是帝國新造神運動的第一步，奉祀這位人造聖者；禮拜堂的位置和馬爾斯圓樓遙遙相望。但造神運動推行不久，拿破崙便已垮台，禮拜堂現已併入科爾沙巴德中庭（Cour de Khorsabad）。

7

復辟時期的羅浮宮

THE LOUVRE UNDER THE RESTORATION

如果說「拿破崙博物館」（拿破崙時代的羅浮宮名稱）因為有帝國的大肆掠劫而熠熠生輝，那麼，繼承它的「皇家博物館」（Musée Royal）卻淪落為一個淒慘沉悶的場所，至少一開始時如此，因為絕大多數的掠奪品都已歸還給原本合法的擁有者。

從拿破崙兵敗滑鐵盧，到姪子路易・拿破崙・波拿巴在1848年出其不意崛起掌權，中間是三十三年動盪不安的歲月，和三位說不上出色的國王。但這幾十年，對於羅浮宮的館藏發展來說卻極其重要。1812年出征俄國以災難作收，之後，第六次反法同盟對拿破崙開出慷慨的投降條件，讓他能夠繼續當他的皇帝。但拿破崙遲遲不接受開出的條件，於是條件很快撤回了。1813年10月萊比錫會戰（Battle of Leipzig）後，投降條件不再那麼優渥。在這場拿破崙領導過最慘烈的會戰裡，法軍有四萬五千人喪生或重傷，外加兩萬一千人被俘。拿破崙自己的將領叛變，逼迫他於1814年4月4日在楓丹白露退位。即便如此，戰勝同盟國提出的條件還是較仁慈的，至少沒有聲討拿破崙先前有計畫掠劫的藝術品：5月30日簽定的「巴黎條約」裡，沒有任何一條規定要法方歸還搶奪的藝術品。正如拿破崙的御用建築師方丹在日記裡所寫的：「昨天〔俄羅斯〕亞歷山大沙皇來參觀杜樂麗宮、博物館和羅浮宮〔即方形中庭這塊〕；前天是普魯士國王在這裡。陪同完兩位君主之後……我認為，他們友好的態度是個好

兆頭。兩人的寬大為懷，可以讓巴黎大大鬆一口氣。」[1]

　　拿破崙戰敗後，波旁君主重拾執政權，先是路易十八（1814–1824），然後有查理十世（1824–1830），兩人都是上斷頭台的路易十六胞弟。波旁王朝復辟初期，路易十八違背自己的公開承諾，開始祕密進行藝術品歸還談判，只要這些東西還沒被羅浮宮或杜樂麗宮建檔管理，都還有機會。德農對此提出強烈反對，不久，路易便開除了他。十三箱藝術品很快歸還給布倫瑞克公爵（Brunswick），此外，偉大的語言學家暨哲學家威廉‧馮‧洪堡（Wilhelm von Humboldt），也代表普魯士國王向法王追討一百件雕塑和四十幅畫作。不過，總體說來，歸還工作並未進展得太積極，因為這些和王室休戚與共的各國高層，樂於見到革命失利和波旁王朝復辟。而重返王位的國王，也品嚐到擁有稀世藝術收藏的甜頭，原本還有的歸還念頭，頓時又萌生出推托之詞。他宣稱：「法國軍隊的榮耀至今還沒有褪色，他們英勇取得的文物恆久長存，不朽的藝術傑作也透過正當權利歸我們所擁有，這種權利，比勝利更不易變，也更神聖。」[2]

　　不過，盟國的寬宏大量和耐性，在所謂的「百日王朝」（Hundred Days）之後已經被消磨殆盡，這段短暫時期指的是拿破崙從1815年3月20日重新掌權，到7月8日滑鐵盧慘敗。就算如路易十八所說，這類權利比勝利更加神聖，但勝利獲取的權利開始讓打敗法國大軍團的盟國享受到甜美的果實。菲德里希‧馮‧黎本特普將軍（Friedrich von Ribbentrop，跟希特勒的外交部長同名的祖先）帶領普魯士軍隊進入巴黎，他走進羅浮宮，要求全數歸還被掠劫的藝術品，他甚至以囚禁威脅德農配合。同一時間，另一位普魯士將軍蓋伯哈特‧馮‧布呂歇爾（Gebhard von Blücher），帶領武裝部隊來到貢比涅、聖克盧（Saint-Cloud）和楓丹白露的王宮，直接搶走存放的掠奪品。布倫瑞克、

梅克倫堡（Mecklenburg）、施威林（Schwerin）、巴伐利亞、黑森－卡塞爾（Hesse-Kassel）等日耳曼公國，逐一要求歸還藏品，接下來西班牙、荷蘭、奧地利及其義大利附庸國也紛紛提出要求。由於羅浮宮最偉大的一些戰利品，像是《勞孔》、《觀景殿的阿波羅》和拉斐爾的《聖容顯現》等，先前是透過「托倫蒂諾條約」（Treaty of Tolentino）實質取得，但條約是在極端脅迫之下簽署的，於是教皇派遣了知名雕塑家安東尼歐‧卡諾瓦（Antonio Canova）前來追討，卡諾瓦身後跟著一支由英國和奧地利士兵所組成的隊伍。評論家暨小說家斯湯達爾（Stendhal）面對這一連串的追討行為和歸還反應，卻表現出令人訝異的道德遲鈍，他表示自己深信法國人是實質受害者。幾年後，他參觀卡諾瓦在羅馬的工作室，做出匪夷所思的主張：義大利人「偷走了我們依據條約贏得的東西。但卡諾瓦看不出其中道理。像他這樣在威尼斯舊體制裡長大的傢伙，唯一懂得的權利就是憑藉武力：條約對他來說，不過是空洞的形式罷了。」[3]

有些作品被認定太過脆弱無法運回，奇怪的是，當初並沒有因為它們太過脆弱而不能運來巴黎。遇到這種情況，法方靈機一動，提議以其他作品來交換，竟然也出人意料被接受了。如此一來，維洛內些《迦拿的婚禮》（來自威尼斯聖喬治馬焦雷教堂〔San Giorgio Maggiore〕食堂）保留下來，至今仍留在羅浮宮，威尼斯美術學院則獲得勒布朗的《西門家的飯局》（*Meal in the House of Simon*），該畫的確是勒布朗最好的作品，但這項交易根本談不上對等。羅浮宮同樣以作品的安全顧慮為藉口，緊抓不放喬托的《聖方濟領受五傷》和安傑利科修士（Fra Angelico）的《聖母加冕圖》（*Coronation of the Virgin*）。眼睜睜看著事情發生卻無能為力的德農，忍不住抱怨，雖然聽起來只是華麗的辭藻又於事無補：「費盡一切努力才齊聚於一堂，人類歷史中優異

的心靈，無數的天才，在這座發光的教堂裡一次又一次被天才所品鑑。這道明光，透過最有天分的藝術家彼此接觸不斷傳遞的明光，如今已被捻熄，無可挽回地被捻熄了！」[4]到了1815年11月15日，已有超過五千幅油畫、雕塑和工藝品歸還給原本的擁有者，也就是從1794年搶奪來的藝術品大多都已歸還。

1817年4月24日，羅浮宮以慶祝路易十八重返巴黎三週年的名義重新開放，霎時間展廳變得四壁蕭條，必須把拿破崙從卡米洛・波各賽（Camillo Borghese，他娶了拿破崙的妹妹波琳〔Pauline〕）手中購買的作品借來充數。勞孔廳裡不再有《勞孔》，原作已經回到梵蒂岡的八角中庭。有些展廳裡放的是石膏模複製品，其中最著名的複製品是「埃爾金石雕」（Elgin Marbles），一年前才被大英博物館收購。石膏模製品是當時每個博物館都少不了的，完全沒有人會嘲諷為次級品或仿冒品，不像今天必然會招致批評。不過，光是它們的存在對羅浮宮就是一種諷刺，觀眾恐怕也忘不了這一點。比這更殘酷的反諷是，連曾經風光屹立於卡魯賽凱旋門頂上的四匹聖馬可青銅馬（*Horses of San Marco*）都訂製了翻鑄品，現在馬匹已送還給威尼斯。

* * *

如果文物歸還是波旁王室必須為羅浮宮解決的第一個問題，那麼，消滅拿破崙政權留下的所有痕跡，顯然同樣重要。柱廊立面所有的「N」都必須換成我們今日所見的正反「L」，代表路易十八。柱廊中央三角楣上，原本有拿破崙的胸像位於祭壇位置，身著古典長袍的少女簇擁向他禮敬。波旁國王也許出於財務考量，將原本應該整組換掉的壁飾，改成在拿破崙頭頂戴上雕刻假髮，讓他變成路易十四，就這麼維持至今。當然，卡魯賽凱旋門頂端的拿破崙

雕像在第一時間就被撤換掉了。這座紀念碑深深觸怒了波旁國王，當路易十八在拿破崙1814年首度退位後重返杜樂麗宮時，甚至拒絕從卡魯賽凱旋門底下通過，改走花神塔樓側門入口。兩年後，他下令原建築師方丹拆除凱旋門，但最終透過修改橫飾帶的雕刻和銘文，讓國王感到滿意。不過百密必有一疏，還是有東西逃過波旁國王們的法眼：方形中庭的南側塔樓還能看到代表拿破崙紋章的蜜蜂雕刻，與正反「L」比鄰共存。

在清除拿破崙這些惱人遺跡的同時，波旁國王又肆無忌憚為羅浮宮訂製一批擁護君主體制的畫作。梅里－約瑟夫‧布隆代爾（Merry-Joseph Blondel）的寓言畫是相當典型的作品：《在立法諸王和法學家之間的法蘭西，從路易十八手中領受憲章》（*France in the Midst of French Legislators and Legal Scholars, Receiving the Charter from the Hands of Louis XVIII*），畫中的法蘭西化身為一位女性，畫作放在前國政院議事廳（Salle des Séances du Conseil d'État）的天花板上，位於勒梅西耶翼樓。議事廳裡的其他作品還有保羅‧德拉羅什（Paul Delaroche）的《莒蘭堤大法官之死》（*Death of President Duranti*），安托萬‧托馬（Antoine Thomas）的《路障前的莫雷大法官》（*President Mole on the Barricades*），雖然他們陳述的是歷史事件，卻透過榮耀早年巴黎高等法院對於暴民統治的抵拒，傳達出近在眼前又當下意味十足的訊息。

這些羅浮宮的變動，說穿了都只是門面修飾，無足輕重。至於博物館的人事配置和經營哲學，其實從拿破崙到波旁復辟有很深的連續性。當然，德農必須走人，他和拿破崙的關係太密切了，但是其他博物館員和一般工作人員卻絲毫不受影響。拿破崙的御用建築師佩西耶與方丹也被留任，繼續完成從拿破崙時代就開始的方形中庭雕飾，不因新國王上任而中斷手邊工作。

從1816年到1832年間，也就是波旁復辟的大多數時期和七月王朝（July Monarchy）的頭兩年，羅浮宮館長一職都由奧古斯特・德・富爾邦伯爵（Comte Auguste de Fourbin）擔任，他對博物館的運作做了一些改變，對強化參觀體驗影響重大。我們今天大都希望博物館能天天開放，就算不是每天，也要在大部分日子裡開放。十九世紀頭二十五年裡可不是這樣，羅浮宮只有週日才對一般民眾開放，其他時間僅員工和學生才得以進入。路易十八任期即將結束之前，才頒布週五和週六也對民眾開放的規定。此外，富爾邦還為館內牆面貼上由博韋（Beauvais）皇家紡織廠生產的彩色壁布，讓過去向來平淡單調的博物館頓時生氣蓬勃：深紅色用在法蘭德斯和義大利繪畫展廳，法國廳用藍色，品項繁多的上古文物則用綠色。當然，壁布上一定有百合花紋飾。另一項新增設施再簡單不過：椅子，展廳多了讓觀眾歇腳的胡桃木長板凳和單椅。此外，空間不足仍然是博物館的大問題，每當有沙龍展舉辦，許多館藏就必須暫時移走。

籍籍無名、從來不被頌揚的守衛，卻是博物館運作裡不可或缺的一環：他們通常身著軍裝，除了維護藝術品的安全，也要負責博物館的整潔。他們打掃畫廊、樓梯，清除雕像上的灰塵，必要時甚至搬動畫作。羅浮宮收藏了一幅感人的肖像畫，傳為大衛或門生所作，畫中人物公認是一位年邁的守衛：菲茲里葉神父（Le Père Fuzelier）。這張肖像畫中，他坐在一張簡單的木頭椅上，以深色背景襯托，他穿著一件未熨燙的深藍色制服，金色袖口、緋紅色背心和白色領結分外顯眼。這幅畫大約作於1805年間，當時的守衛有十三人。隨著博物館擴增，人數也逐年增長，到了路易腓力統治時期，守衛人數已達六十七人。他們的配偶就負責販售展覽手冊，手冊對於看展來說不可或缺，這時期的展品都還沒有標示名稱和解說，因此只有手冊能為參觀者提供每部作品的題名和作者。

　　　　　　　　　　　　　　＊　＊　＊

　　今天的羅浮宮是一間寰宇博物館，或近乎如此。它展出的藝術包含了眾多文化和眾多土地，雖然也不到無所不包的程度。從博物館成立之初，這種普世主義便是它的創館宗旨。但實務上，至少在最初，羅浮宮只真正專注於兩種視覺文化：古羅馬雕刻，和古典大師畫作（old master paintings）。不過到了復辟時期，羅浮宮的收藏量不僅變大許多，也開始納入非西方文化，像是古埃及、亞述以及伊斯蘭文明。

　　理論上說來，許多早期博物館都具有寰宇特性，主要原因是缺乏收藏焦點，而且博物館早年作為「藏珍閣」（cabinets of curiosities），滿足好奇心的立意重於一切，任何蒐羅獲致的物品都是展出對象，早期的大英博物館、牛津阿什莫林博物館都是如此。現代博物館誕生之初，專業化的發展還不明顯，威尼斯和波隆那美術學院裡有的東西，多半就是威尼斯和波隆那的藝術，並非出於宏揚本土藝術家的宗旨，而是不這樣做也不行，這些作品就是最自然被納為收藏的東西。羅浮宮非凡的、近乎自命不凡的企圖心，必須要從這種角度來欣賞：它不僅要成為人類集體視覺文化的資料庫，而且要扮演鑑賞權威。當初在1793年成立時，這的確就是羅浮宮開宗明義的抱負，但要等到波旁王朝復辟後，博物館的專家們才開始有系統、深入地準備展出全方位的藝術。

　　十九世紀上半葉，對歐洲來說是一場文化大覺醒，這時候的世界，比起一個世代之前所能想像的更廣大，更多樣，也更有趣。羅浮宮最初在創立博物館時，絕大多數的館員和參觀者都由衷認同大衛・休謨（David Hume）的理念，也就是「不論時間、地域，人類都彼此無異，歷史所能告訴我們的，不會是全新或特殊迥異的東西。歷史的主要用途，只在揭露人性的永恆和普遍

原則」[5]。但每個人光是用眼睛就能清楚看出，全世界的視覺文化絕非全然相同，而要暫時打發掉這個小麻煩，就是將拉斐爾之前非羅馬、非希臘的東西，全都貶為無關緊要。但是進入下個世代後，西方在和自己的過去打交道時發生了兩項重大改變。首先，政治上興起了民族主義，藝術上出現了浪漫主義，重視個別性更勝於普遍性，徹底反駁休謨的主張和他所體現的傳統。西歐人開始尋找自身歷史裡最不可被化約的獨特性，而在1820年時，答案就是中世紀。同時期與這種歷史信念相呼應的，是在地理上對於異文明進行實證研究大探索，上自西伯利亞下到火地群島（Tierra del Fuego）。考古學和人類學在這個時期誕生，絕非偶然。人類意識發生如此巨大之轉變，著實是意義深遠的大事。不過一個世代之前，大革命才如火如荼展開，法國人對於自家的中世紀藝術珍品和現代初期文化遺產恣意破壞，棄如敝屣，完全不認同這些東西有任何價值。如今在路易十八統治下，聖德尼幾座慘遭暴民蹂躪的先王陵寢，轉而被加倍珍惜、修復，送入羅浮宮妥善收藏。

部分中世紀作品，在此之前已被王室收藏納入。在路易十四鏟平中世紀羅浮宮的最後遺跡時，他慎重保留了查理五世和王后珍妮的雕像，現在雕像展示於黎希留館。可惜，更多場合是像1793年11月發生的情形，聖德尼的居民把從古老修道院抄掠來的寶物，堆在六輛大台車上，一路拉到國民公會，代表們挑出一些明顯具有歷史價值的文物作保留，其他就送入塞納河對岸的鑄幣局，挑出寶石，其餘熔成銀和金子。一個世代之後的1824年，拿破崙將領艾德美·杜蘭（Edmé Durand）的收藏品準備釋出拍賣，博物館深知不可錯過良機。館長富爾邦當時寫道：「戰爭的不確定性，讓博物館損失過去好不容易累積的珍貴收藏。再也找不到比這次更好的機會，能夠幫助這個偉大機構恢復昔日的盛況了。」[6]藏品總計超過七千件，館方付出四十八萬法郎，讓羅浮宮新增了許

多埃及、希臘和伊特拉斯坎文物，也不乏中世紀琺瑯和文藝復興時期陶瓷，例如十六世紀大師貝納‧帕利西（Bernard Palissy）風格的器皿。四年後，富爾邦以六萬法郎購買了里昂畫家皮耶‧雷瓦爾（Pierre Révoil）的收藏，也獲得許多中世紀重要藝術品。

博物館的上古文物收藏也有極大的轉變。希臘雖然長久以來一直是文化的原鄉，至少在理論上如此，但卻少有歐洲人看過從那個遙遠陌生國度過來的文物，真正踏上那塊土地的人更是少之又少。除了維斯康蒂為羅浮宮的上古文物館收藏了一組希臘銘文，以及鄂圖曼宮廷的法國大使在1670年代購得幾塊大理石殘片外，羅浮宮裡的上古藝術清一色是古羅馬文物。英國人和日耳曼人在這方面的動作還搶在法國人之先：大英博物館成立後不久，就在英國駐拿坡里大使威廉‧漢彌爾頓爵士（Sir William Hamilton）的張羅下，買下希臘陶器整組收藏；1801年，埃爾金勳爵（Lord Elgin）已在洽談購買帕德嫩神廟的石雕（再由大英博物館在1816年收購）。拿破崙執政時，十分在意羅浮宮欠缺真正的古希臘文物，為此他派遣了一支小型部隊，去強佔施瓦瑟－古菲爾伯爵（Comte de Choiseul-Gouffier）從1784到1791年在鄂圖曼宮廷擔任法國大使時購買的豐富藏品。不幸的是，1803年英法再次交戰，藏品在運送途中被英國人在馬爾他截獲，因此，今日這些藏品得在大英博物館才能看到。

拿破崙一聽到埃爾金勳爵想賣掉手上的著名大理石雕，馬上想到要買給羅浮宮收藏，他開出比大英博物館更高的價錢，但埃爾金也許被愛國心所驅使，寧可讓他的寶物留在英倫三島上。跟大英博物館經典收藏的帕德嫩神廟石雕（現在有自己的專屬展間）相比，羅浮宮只有兩塊微不足道的殘片：單塊排檔間飾（metope，建築立面的裝飾性雕刻），和神廟東側一塊五英尺的橫飾帶。這些殘片其實是在埃爾金爵士還沒去希臘之前就已取得的：1780年代，當

《米羅的維納斯》，約作於西元前115年，係羅浮宮最著名的作品，名氣僅次於《蒙娜麗莎》。1820年在米洛斯島出土，一年後捐贈給羅浮宮。

時的駐外大使施瓦瑟－古菲爾獲得土耳其人的許可，可以帶走帕德嫩神廟任何掉落或散落在地面的石塊。

但是這些早年的霉運和遺憾，很快在1821年後就被人遺忘。法國獲得了也許是自從古羅馬以來，從希臘出土最偉大的雕像：《米洛斯的阿芙柔黛蒂》（Aphrodite of Melos），或更為人熟知的名字《米羅的維納斯》（Vénus de Milo）。如今她是羅浮宮裡僅次於《蒙娜麗莎》的名作，也是所有博物館參觀者必看的作品。這件希臘化時期的藝術傑作，年代約在西元前二世紀末，跟當時大部分購得的希臘文物一樣，都是透過駐鄂圖曼宮廷的大使，這位功臣即黎維葉（Rivière）侯爵，1820年他將雕像運回法國，隔年便贈送給路易十八，路易十八也立即將雕像捐贈給羅浮宮。這次的收購迴響格外熱烈，因為它填補了《梅迪奇維納斯》（Medici Venus）所留下的空缺，該件作品已經飲恨歸還給托斯卡尼大公（現收藏於佛羅倫斯烏菲茲美術館），過去它享有的聲譽一度和《觀景殿的阿波羅》與《勞孔》不相上下，如今反而不如十九世紀初那麼家喻戶曉，因此也很難理解，羅浮宮當初取得它時聲望如何瞬間暴升，而失去它時，光芒又如何頓時銳減。但現在，突如其來又不可思議地，出現一件更偉大的作品取代了它：《米羅的維納斯》，它不像《梅迪奇維納斯》是羅馬複製希臘的原作，而是直接從希臘出土的極稀罕絕美傑作，來自古典文明的源頭和發祥地。自古以來，雖然有十來件重要的維納斯雕像留存下來，形式各不相同，包括《梅迪奇維納斯》、《埃斯奎利納維納斯》（Esquiline Venus）、《克尼多斯的維納斯》（Venus of Cnidos），卻沒有一件比得上《米羅的維納斯》純粹的存在感和栩栩如生的身體感。羅浮宮最初在收藏時，不斷有聲音希望找一位現代雕塑家根據古代的美學和習俗，為雕像加上欠缺的雙臂。但最後，除了修復女神的鼻子和袍子上的一些褶皺外，這項工作從來不曾實際進行。

這一時期羅浮宮的希臘館藏還有另一項目也在迅速擴充：希臘陶器。今天我們會覺得這些平凡的陶器沒什麼了不起，因為希臘陶器在世界各地的博物館裡都看得到。但是在十九世紀初，這是一個全新的發現，衝擊了西歐人的視野。這時期在西歐，希臘雕塑仍極其罕見，但是突然出現的陶瓶，數量竟然多到難以置信，提供了一個一窺古希臘人生活的直接管道，以往的古典學者簡直難以想像會有這麼一天到來。古希臘的雕像，幾乎一律是官方紀念活動的產物，反之，每一只陶甕，即使最不起眼的，都能夠讓觀者直接接觸到上古生活，猶如親身體驗。此外，畫在這些陶瓶上的線條隨性而流暢，形成一種跟絕大多數古代雕塑官方美學截然不同的美感。在這之前發現的所有上古藝術品，一向都是自然主義風格，跟可觀察的現實相符，但是在這些平凡許多的陶瓶上，卻能看到一些簡略筆法，有些甚至具有抽象感。當初拿破崙派出的偵察隊和打劫者，曾經不遺餘力蒐集這些陶瓶，不過文物一經歸還後，羅浮宮擁有的只剩下三十七件。這種情況到1817年才獲得好轉，館方從約瑟夫・法蘭索瓦・托雄（Joseph François Tochon）的藏品裡收購了五百七十四只陶甕。拿破崙第一任妻子約瑟芬的手裡也有一些，約瑟芬的兒子兼繼承人尤金・德・波瓦奈（Eugène de Beauharnais）將它們賣給了博物館。最後還有拿破崙弟弟呂西安（Lucien）在1840年過世後售出的藏品。不過，希臘古文物在復辟時期快速增加的趨勢，並未能延續到七月王朝。在羅浮宮收入《米羅的維納斯》八年後，希臘人掙脫鄂圖曼帝國的宰制獲得獨立，建立了新的民族認同，也大大限制古文物的出口。自此以後，羅浮宮想要獲得新的希臘雕像，都必須和希臘新政府合作，進行考古遺址科學挖掘。

* * *

法國人的入侵不純然是為了征服和掠奪資源，他們也做研究和學習，在那個年代的侵略者之中顯得獨一無二，也增添了法國的榮耀。在拿破崙出征埃及的隊伍裡（1798–1801），便隨行了一批語言學家、藝術史學者和自然科學研究者。德農就是其中之一，對古文明的宣傳，他的功勞比任何前人都大。可惜法國人在古文明上投注的心力未必都伴隨了考古回報。戰無不克的不列顛艦隊，在1801年駛進亞歷山卓港，不僅擊潰了法軍，還將他們在倉促撤退間遺留的古文物悉數搬走。如果不是這樣，鐫刻了三種文字、對破解埃及象形文字至關重要的羅塞塔石碑（Rosetta Stone），現在就會收藏在羅浮宮，而不是大英博物館裡。

然而，成功破譯羅塞塔石碑的正是法國人，不僅如此，他還是羅浮宮的研究員。尚－法蘭索瓦·商博良（Jean-François Champollion, 1790–1832），出生於法國南部窮鄉僻壤的小村子費賈克（Figeac）。他從小就天賦異稟，自學科普特文（Coptic），獨排眾議地認為這跟隱匿在羅塞塔石碑上象形文字裡的語言有關（他從坊間出版的羅塞塔石碑拓本進行研究）。經過多年的研究，同時擔心其他學者也正一步步逼近答案，1822年9月14日，商博良證明自己的直覺是正確的，他越過塞納河，一路狂奔到哥哥位於馬薩林街的家，大喊著：「我解開了！」（Je tiens l'affaire!）隨即陷入一種全身僵硬的昏睡狀態，接連五天無法動彈。這項無與倫比的成就，讓商博良受邀擔任羅浮宮新成立的「埃及與東方古文物」部門主任，新部門也稱作「埃及館」（Musée Égyptien），國王查理十世在1827年12月15日舉行開幕儀式。隔年，商博良終於實現出訪埃及的夢想，他為羅浮宮買回了卡洛瑪瑪（Karomama）青銅像、塞提一世（Sethi I）浮雕，和狄耶德侯（Diedhor）玄武岩石棺等。羅浮宮也在商博良提醒下買到亨利·索特（Henry Salt，前英國駐埃及總領事）的埃及莎草紙收

藏，這一收購，頓時就讓博物館躍升為全世界最重要的莎草紙收藏地。

十九世紀上半葉的人，對於希臘和埃及視覺藝術的認識還相當薄弱，但至少已經知道有這麼一回事，相形之下，對美索不達米亞古文明則是一片空白，除了在《舊約》裡出現過一些諱莫如深的指涉。這種狀況在1843年大幅改變，法國駐巴格達的領事保羅－艾米勒·波塔（Paul-Émile Botta），開始在現今伊拉克摩蘇爾（Mosul）附近的古城科爾沙巴德（Khorsabad）進行挖掘，成果是三十七件大型雕塑，直接被送往羅浮宮，為風雨飄搖的七月王朝貢獻了新的「亞述館」（Musée Assyrien）。這些收藏現在安放在博物館北側的科爾沙巴德中庭，隨後又有維克多·普拉斯（Victor Place）在1852至1854年間繼續在科爾沙巴德挖掘，貢獻了二十七箱文物，大大豐富了收藏。

一時之間，眾人對這些所謂異文化產生了極大的好奇心，費呂薩克男爵（Baron de Férussac）提議，不如針對這些「野蠻民族」（*les peuples sauvages*）成立「原始藝術」（*les arts premiers*）文物館，含括美洲、非洲、大洋洲的野蠻民族。不久，男爵就購入九十一件文物，送進羅浮宮，其中有不少來自德農的收藏，比原始藝術大師畢卡索的出生時間早了整整半個世紀。這些展品後來大多已轉到布朗利河岸博物館（Musée du Quai Branly-Jacques Chirac），不過仍有一些後續取得的非洲文物，可以在大長廊最西端的獅門（Porte des Lions）周邊欣賞到。

* * *

復辟的波旁王朝，施政基調就算不到反動程度，也絕對是保守的。政治家塔列朗（Talleyrand）曾經說過一句名言：這些人在重新掌權後，什麼也沒

學到，也什麼都沒有忘記。然而，這時期的羅浮宮卻在國王的支持下，成為新舊兩派藝術的戰場，一邊是接受古典訓練的學院派畫家，另一邊是前衛的浪漫主義。這個時代最激進的文化成就，包括傑利柯（Géricault）的《美杜莎之筏》（*The Raft of the Medusa*, 1819）、德拉克洛瓦的《但丁與維吉爾》（*Dante and Virgil*, 1822）和《巧斯島大屠殺》（*The Massacres at Chios*, 1824），在方形沙龍裡首度亮相，和一本正經的學院作品共同陳列於一室，例如安格爾的《大宮女》（*La Grande Odalisque*, 1819）和《荷馬冊封為神》（*The Apotheosis of Homer*, 1827）。

浪漫主義繪畫的經典之作，也許非德拉克洛瓦的《自由女神領導人民》（*Liberty Leading the People*）莫屬，首次展出於1831年的沙龍展。畫作現在收藏於羅浮宮的莫里安廳（Salle Mollien），是畫家受到「光榮三日起義」（*Les Trois Glorieuses*）的感召所創作。這場起義發生在1830年7月27至29日，造成了波旁國王下台。事件起因於國王查理十世宣布解散國會，限縮新聞自由，並改變選舉制度，以便讓支持他的保守派成為優勢。在這幅德拉克洛瓦最著名的畫作中，一位頭戴佛里吉亞帽（Phrygian cap）、平白無故裸露胸脯的年輕女性，帶領著無產階級和資產階級抵抗鎮壓者和反動勢力。在查理十世頒布縮限措施的幾個小時後，城市各地架起了路障，兩萬名臨時成軍的公民武裝組織，朝著羅浮宮和杜樂麗宮前進，迫使人數少得多的宮廷衛隊不得不讓路。抗議者很快入侵杜樂麗宮，根據親保皇派的作家夏多布里昂（Chateaubriand）的記載，「家具被撕成碎片，畫作被揮刀亂砍……有人把一具屍體放到王座廳（Salle du Trône）的空王座上。」[7]

兩派人馬的屍體草草掩埋在柱廊前方的花圃裡，這一埋就是整整十年。當時民間流傳著一張印刷畫，畫裡一隻名叫「美豆」（Médor）的狗，一直徘

徊在花園前不肯離去，忠心耿耿守護地下的主人，「羅浮宮忠狗」（chien du Louvre）的傳說也不脛而走。1840年，遺骸終於挖出，重新安置在巴士底廣場的七月柱（Colonne de Juillet）之下，至今未曾再有人移動。謠傳有幾具從埃及帶回羅浮宮的木乃伊，也在不經意間混入了這些遺骸之中，但大抵只是無稽之談。[8]

<center>＊　＊　＊</center>

　　復辟時期與七月王朝的三十三年間，羅浮宮的外觀沒有做什麼更動，只有一個地方的室內空間，包括設計及壁畫，都做了重大修改：方形中庭南翼第二層樓整段開闢為兩條彼此相鄰的畫廊，分別是「查理十世文物館」和「塞納河畔博物館」（Musée au bord de la Seine），後者現在稱為「康帕那藝廊」。就像畫框有時重要性不輸給繪畫本身，畫廊有時候也跟它展出的藝術品一樣重要。即使大多數遊客經過羅浮宮的展廳時，往往不會對它們多看一眼，但是在巴黎，很難再找出比這裡更富麗、迷人，或保存那麼好的新古典主義空間。而且羅浮宮裡大部分優美精緻的室內空間，在漫長的時間裡都經過整修，或是狀態變差，這兩個由佩西耶與方丹設計的藝廊得以原封不動保存至今，實在是可喜可賀之事。每條藝廊各有九間展廳，間間相連，中央的柱廊廳（Salle des Colonnes）兩側各有四間，以廳內神采煥發的列柱設計而得名。

　　畫廊的東半部原本計畫要陳列商博良的埃及古文物收藏，因此他希望裝潢上能展現埃及的圖案，但後來完成的卻是新古典主義風格的經典呈現，其實也不難想見，畢竟這才是佩西耶與方丹的看家本領。入口處設計成拱形通道，兩側以愛奧尼亞壁柱為飾，金色的柱頭與牆上的人造仿玫瑰大理石形成鮮明對

比。最符合當時品味的，莫過於華麗的繪飾。方丹很喜歡把這兩條並列的畫廊稱為「彼此敵對的王國」（*les deux royaumes ennemis*），兩者在裝飾風格上有巨大差異，主要因為完工的時間相差了大約十年。兩條畫廊的天花板開打著一場戰爭，分別代表了復辟時期和七月王朝的官方藝術風格：寓言畫和歷史畫。較保守的寓言風格主導了在1827年完工的查理十世文物館，數年之後落成的康帕那藝廊，則以歷史畫風佔優勢。

查理十世文物館的典型精神，從查理・瑪尼葉（Charles Marnier）笨重的命名方式可見一斑：《帕耳忒諾珀的仙子，把家神派納提帶離原本的海岸，在美術女神的引領下，來到了塞納河畔》（*The Nymphs of Parthenope, Carrying the Penates Far from Their Shores, Are Led by the Goddess of the Fine Arts to the Banks of the Seine*）。這個標題的冗長性和拘泥於完整句法，堪稱那個時代的典型，翻成「非寓言」的說法，它只是要告訴觀眾：許多義大利南部的古文物被我們帶回巴黎了。這幅畫實在也說不上傑作，但畫得不算差，牛皮吹得頗令人愉快。畫廊裡其他作品多半也立意相仿，像是法蘭索瓦・約瑟夫・海姆（François Joseph Heim）、法蘭索瓦・愛都華・皮科（François Edouard Picot）、葛羅男爵等。

不過，這種含蓄歌頌法可不適用於安格爾1827年完成的《荷馬冊封為神》。恐怕再也找不到其他作品，能夠把代表一個時代的文化正典講得比這幅畫更清楚了。作品係為查理十世文物館最西側房間的天花板所作，荷馬坐在一座愛奧尼亞神廟前，接受擬人化「勝利」女神加冕。台座下，以完美對稱方式放入歐洲正典裡最卓越的四十四位人物，包括維吉爾、莎士比亞、莫札特、普桑等。如今天花板上放的是忠實複製品，原作則跟安格爾其他諸多作品陳列在德農館的達魯畫廊裡。以我們當代的價值品味來說，至少，就理論層面，沒

有比這幅畫更倒退的作品了：它擺明了一副菁英主義、歐洲中心論的立場，毫無任何愧色，原因很簡單，不管是畫家或任何一位觀眾，根本沒有想過愧歉這回事。倔強至極的理性對稱構圖，繪畫技巧精準到生硬無情，尤其當這幅畫跟德拉克洛瓦騷亂至極的「現代」作品《撒達那帕盧斯之死》（*Death of Sardanapalus*）一起放在沙龍展展出時，上述特質表現得尤為明顯。然而，安格爾卻能創造出某種煉金術的奇蹟，他既是時代裡最具有代表性的學院派畫家，又是唯一能超越這種制式風格的人，突破諸多局限而成就卓越。安格爾也設計了查理十世文物館弧形天花板下方沿著框緣展開的荷馬飾帶（Homeric frieze），這些灰色的立體人物有朱紅的背景為襯托，實際執行者是查理·曼許和奧古斯特·曼許（Charles and Auguste Moench）。

康帕那藝廊就在查理十世文物館南側，1833年落成，館內展出了收藏家康帕那的眾多收藏品，故以此命名。藝廊雖然規劃於復辟時期，卻到了七月王朝才完成。如果說查理十世文物館的繪畫是從屬於裝潢設計，在這裡，繪畫顯然是主導，畫作本身也展現更佳的連貫性和魅力。以深綠色牆面和金色緣飾作為設計基調，將視覺帶往金色實心的簷口線腳。與查理十世文物館一樣，頌揚視覺藝術的壁畫遍布各處，尤其是法國的視覺藝術。但這裡不走查理十世文物館的寓言模式，而是充滿活力的歷史人物意象，努力再現一個「擬真」的過去。雖然沒有一幅畫能跟安格爾完美的《荷馬冊封為神》相比，但仍舊令人賞心悅目。裡面的作品有尚·阿洛（Jean Alaux）的《黎希留主教帶著從羅馬歸來的普桑晉見路易十三》（*Poussin Arriving from Rome Is Presented to Louis XIII by Cardinal Richelieu*），和亞歷山大－埃法里斯特·福拉哥納（Alexandre-Évariste Fragonard，尚－歐諾雷·福拉哥納之子）的《法蘭索瓦一世欣賞普列馬提喬從義大利帶回來的繪畫和雕塑品》（*François I Receives the Paintings*

and Sculptures Brought from Italy by Primaticcio）。

羅浮宮原本還有另一組超大型訂作，但遲遲沒有完成，也未按原定計畫安裝在天花板上。這個野心勃勃的計畫是富爾邦為了阿波羅長廊向畫家訂製了二十四幅畫作，兩側各十二幅，旨在呈現羅浮宮數百年來的發展史。最後完成了十七幅，作於1833到1841年間。系列第一幅作品是《達戈貝爾特在羅浮的家門前登船》（*Dagobert Embarking before His House in the Louvre*，長久以來人們一直誤認為羅浮宮是達戈貝爾特在七世紀初修建的）。其他場面還有《腓力·奧古斯都下令興建〔羅浮宮〕大塔樓》（*Philippe Auguste Ordering the Construction of the Great Tower*〔*of the Louvre*〕）、《聖巴托羅買大屠殺》（*The Saint Bartholomew's Day Massacre*）和《考爾白引薦佩侯給路易十四》（*Colbert Introducing Perrault to Louis XIV*）。最後一張畫是《拿破崙在他的建築師方丹陪同下視察羅浮宮的階梯》（*Napoléon and his Architect Fontaine on the Staircase of the Louvre*），畫作進行時方丹已經年邁，但仍然身手矯健，繼續為博物館工作，對一位還活著的建築師來說，這是前所未有的殊榮。

光是這種規模的作品訂製，而且大部分都已完成的事實，已見證了羅浮宮作為一棟建築和作為一座博物館的全新地位。另一方面，藝術史升格到和一般歷史平起平坐的地位，也反映出法國在1830年代之後全新的政策優先性。這種信念在不久的將來還會益發壯大，也就是當第二帝國的建築師完成羅浮宮的大規模擴建後，造就它成為法國和全歐洲的文化生活中心。

8

拿破崙三世的新羅浮宮

THE NOUVEAU LOUVRE OF NAPOLEON III

1857年8月14日這一天，法蘭西皇帝拿破崙三世宴請了近五百位營建工人，答謝他們在他任內為他實現了近三百年來歷代國王和大臣們努力追求卻無法達成的目標：將杜樂麗宮和羅浮宮合而為一。這群平凡得不能再平凡的法國公民，在全新落成的「議政廳」裡享受上等的葡萄酒和美食，這裡現在是陳列《蒙娜麗莎》和維洛內些《迦拿的婚禮》的場所。拿破崙三世本人並未出席宴會，但是當天稍早，他已在同樣簇新的莫里安廳裡，登上特製的御座向這群人致謝，長長的莫里安廳，現在陳列德拉克洛瓦的《自由女神領導人民》和傑利柯的《美杜莎之筏》。拿破崙三世在他們面前表示：「完成羅浮宮不是出於一時興起，而是將國家民族心繫超過三百年的偉大計畫加以實現。」[1]就在隔天，重生的博物館在萬眾期待之下正式開幕。

羅浮宮的這場大改造，以幾乎不可思議的速度完工實現。自然，還有一些零星的收尾工程持續進行，接下來的十年甚至未來更長時間裡，陸續都還有重大的變更工程要進行。但在當時的條件下，一樁大型建築計畫動輒是以數代甚至數百年的時間來計算，而拿破崙三世完成這件十九世紀最野心勃勃建築案的速度，不得不令舉世為之折服。詩人西奧多‧德‧邦維爾（Théodore de Banville）把羅浮宮比擬為漫長沉睡後甦醒的巨人，道出了許多人的感受：

Longtemps triste et courbé, le géant se redresse . . .

Achevé, tout brillant de jeunesse et de gloire,

Regardant l'univers ainsi que la cité,

Notre Louvre est debout, grand comme notre histoire,

Colosse harmonieux dans son immensité!

　　長年的哀愁，垂頭喪氣，巨人，站起來了……完美嶄新，煥發青春和榮耀，凝望著市中心，也凝望全世界，我們的羅浮宮，昂首挺立，和我們的歷史一樣宏偉，無比巨大，無比壯麗和諧！[2]

　　在拿破崙三世二十二年的統治裡，羅浮宮博物館不論身體或靈塊，都經過徹底的大改造，不僅外觀大大改變，它的博物館地位也不可同日而語，館藏量大幅增加。這次的改造是有史以來最巨大也最重大的改變，只有1980年代的大羅浮宮計畫足以與之相提並論。

<div align="center">＊　＊　＊</div>

　　在羅浮宮八百年的歷史裡，沒有任何人比拿破崙三世對它的形貌、功能做出更多也更有益的貢獻。他從1848年起統治法國，直到1870年，先擔任總統，然後成為皇帝。我們今天所看到的羅浮宮，除了金字塔和方形中庭，其餘全都是由拿破崙三世的建築師設計規劃，或經過他們徹底大改造。即使是方形中庭位於金字塔後方最顯眼的外部立面，也都在皇帝大力支持下，改頭換面做了重新設計和大量補強。

　　其實羅浮宮的續建計畫並不是由拿破崙三世發起。當七月王朝在

1848年垮台後，第二共和隨即成立，新政府起先由阿爾芳斯·德·拉馬丁（Alphonse de Lamartine）執政，接著在路易－尤金·卡維雅克（Louis-Eugène Cavaignac）擔任行政首長時，決議推展這項工作。即使如此，這項計畫還是落到拿破崙三世身上，並且由他一路實踐完成。而且這只是規模更加龐大的巴黎現代化工程裡的一小部分，後面這項工程的偉大性一點不輸羅浮宮的擴建——在歐斯曼男爵協助下，蛻變後的巴黎將會成為後續一百年都市規劃的典範。然而，不管歐斯曼對十九世紀的巴黎有多大影響力，他的管轄權都進不了羅浮宮的高牆，羅浮宮在第二帝國的大轉變也沒有他的參與。

路易·拿破崙·波拿巴（1808–1873），拿破崙一世的姪子，即拿破崙的弟弟、荷蘭國王（1806–1810）路易·波拿巴的兒子。路易·拿破崙的母親，奧坦斯·德·博阿爾內（Hortense de Beauharnais），是拿破崙第一任妻子約瑟芬在第一次婚姻裡生的女兒。路易·拿破崙的人生，經歷過的波折次數和顛沛流離程度，都不下於傳奇小說。他在荷蘭出生，大半人生都在法國之外度過。他三度流亡異地，第一次是在滑鐵盧會戰後，他和所有姓波拿巴的人都被迫離開法國。當時他只有七歲，被帶往瑞士德語區，後來在巴伐利亞就讀中學。就像拿破崙始終甩不掉義大利口音，據說，路易·拿破崙到死前，法語裡都還有濃濃的德語腔。十五歲那年，母親帶著他前往羅馬，他加入了燒炭黨（Carbonari），一個反對奧地利在北義大利進行迫害和施行反民主統治的祕密組織，他從中學會了政治謀略。這些活動導致他遭到羅馬當局驅逐出境。在短暫逗留法國後，他又返回瑞士。有許多年他投入反對路易·腓力的活動，撰寫倡導共和、鼓吹拿破崙主義的文宣。1836年，他在規劃不周的情況下，試圖重演拿破崙在1814年的奪權行動（所謂的「百日王朝」），從史特拉斯堡（Strasbourg）入境法國，企圖說服駐史特拉斯堡的部隊協同他進軍巴黎。政

變慘遭失敗，路易·拿破崙逃往瑞士，準備渡洋前往里約熱內盧，但最後到了曼哈頓。華盛頓·歐文（Washington Irving）將他引薦給紐約的上流社會，接著他又去了倫敦。待在英國首都的十年間，路易·拿破崙對都市規劃產生了興趣，尤其是公園綠地的規劃，在他返回法國後，得到學以致用的機會。1848年他當選新成立的第二共和國的第一任總統，也是唯一的一任總統。

該年2月，七月王朝垮台，原因跟1830年波旁復辟王朝的失敗大同小異：經濟困頓，導致民怨四起，政府又強力鎮壓。由於只有百分之一的人口擁有選舉權，也就是有地產的階級，失業和對社會不滿的民眾，除了訴諸暴動和武裝起義，沒有其他手段表達不滿。王朝接近統治末期時，在歐洲掀起了一整年的革命巨浪，接著轉眼說結束便結束。2月24日，垂垂老矣的「平民國王」（Citizen King）路易·腓力，看著自己的軍隊在卡魯賽廣場發動兵變，他潛逃到英國，過著流亡生活，兩年後在薩里（Surrey）過世。就像每回發生暴動的情況，首當其衝的並不是羅浮宮，而是杜樂麗宮，那裡才是統治者的官邸，才是暴民宣洩憤怒的目標。二十年後，福婁拜（Flaubert）在《情感教育》（L'Éducation sentimentale）裡重述了這場劫掠的經過，講得如此扣人心弦，但誰也沒料到，這一次行動不過是終場前的彩排罷了。1871年，巴黎公社事件對杜樂麗宮進行了最猛烈、也是最後一次的攻擊。

在1848年波濤洶湧的幾個月裡，路易·拿破崙躲在風平浪靜的倫敦，觀察著局勢演變。但在12月公布即將舉行總統大選後，他馬上結束流亡，返回法國宣布參選，並以將近百分之七十五的得票率贏得大選。儘管他有深厚的共和理念和平民主義思想，他的野心卻絕不止於當個第二共和的總統。打從一開始，他就抱著復興伯父當年帝國的野心，而且他顯然覺得自己繼承拿破崙的權力名正言順。1850年代初期，路易·拿破崙是最受法國人喜愛的政治人物，但

是，第二共和憲法禁止總統連任。因此，1852年12月2日，在拿破崙一世加冕為皇帝的紀念日，同時也是奧斯特里茨會戰光榮凱旋的日子裡，他解散了國民會議，宣布巴黎和周邊地區實施戒嚴，有超過兩百名的議員遭到拘捕，城市各地也擺起路障，阻止反對新皇帝的勢力集結。暴動被輕鬆鎮壓，大約死了三、四百名抗議者。雨果一開始支持路易・拿破崙擔任總統，現在卻變成跟他勢不兩立的死敵，為此付出流亡二十年的代價，先逃到比利時，再渡海到海峽群島（Channel Islands）。三週後進行的全國公投，即使公開透明性遭到質疑，但法國選民顯然是大力支持這場政變。

* * *

羅浮宮在第二帝國時期最終浮現出的樣貌，也許就是巴黎歌劇院建築師查理・加尼葉（Charles Garnier）口中所謂「拿破崙三世風格」（*le style Napoléon III*）最耀眼的例子，也肯定是最出色的典範，如今普遍稱為「美術學院風格」。這種風格除了在十九世紀後半期勾勒出巴黎的面貌，也影響了聖彼得堡、羅馬、布宜諾斯艾利斯和紐約等諸多城市。就某種意義而言，它跟當時的哥德復興（Gothic Revival）一樣，都是一種歷史主義風格。但它回看的不是中世紀，而是文藝復興鼎盛期以及尤其重要的法國巴洛克，即勒沃、克勞德・佩侯和儒勒・哈杜安－孟莎這些羅浮宮和凡爾賽宮的建築師。當時人固然喜愛再現式的復古風，但也渴望超越哥德復興魅力所在的歷史主義，進一步追求普世永恆的美感。

但是這種風格裡還包含了第三層元素，而且是政治和意識形態的。十九世紀的羅浮宮令人回想起路易十四和路易十五的建築，這件事實意味著，它也

能令人回想起法國歷史裡最堅定最高效的君主時代。如此一來，也等於否定了路易十六、拿破崙一世、復辟三任國王和七月王朝所代表新古典主義風格。新古典主義減法式、去立體化的美學，盡量不使用裝飾物，等於拒絕了法國傳統，寄託於一個和神話相去不遠的羅馬共和風格。但是到了1850年，這種美學已經走到極限，連同賦予它實質表達的政治理念也已經枯竭。即使第二帝國時期的法國基本上仍然保持了共和精神，但他們渴望找回舊制度的宏偉和富麗。因此他們回頭去走舊建築的路子，讓建築量體最大化，同時開發立面裝飾，賦予新的豐富感和造型性。甚至在內裝和室內陳設上，都有路易十四晚期和繼任者的影子。在一些實例中，復古風在魅力和舒適性方面都超越了原始版，但在終極美學成就上就不盡然了。這種風格既然根植於模仿，這件事實便意味它永遠產生不了足以和萊斯科翼樓或柱廊相提並論的東西。不過，由赫克托‧勒夫爾重新設計的花神塔樓和馬桑塔樓立面（羅浮宮建築群的最西端），毫無疑問比十七世紀的原始版本來得更好。

1848年的二月革命，路易‧腓力被趕下台，方丹也跟著退休。他擔任羅浮宮建築師，服務過一位皇帝和三位國王，他辭去職務時已高齡八十七，依舊耳聰目明。他從1801年起便佔據這個顯赫職位，當時拿破崙還是第一執政。如今，新一輩人才已經脫穎而出，由三個人負責打造拿破崙三世的新羅浮宮：菲利克斯‧杜邦、路易‧維斯康蒂、赫克托‧勒夫爾。杜邦的貢獻集中在幾間最重要的室內空間，而新羅浮宮的總體設計師是維斯康蒂，但是他在1853年突然過世，工程尚未全面進展，之後由更年輕的勒夫爾接下重擔。他保留維斯康蒂的整體設計，但增添和改動了許多細節。

* * *

路易·維斯康蒂一個人解決了連接羅浮宮兩座宮殿的百年難題，兩者距離遙遠，又彼此不相容，還有軸線不一致的考驗，而對稱性對於法國官方美學來說是至關重要的大事。路易·維斯康蒂是法國最傑出的建築師，他是恩尼奧·奎里諾·維斯康蒂之子，父親在拿破崙時代掌理羅浮宮的上古藝術，而在羅浮宮物色新建築師時，路易是當時最優秀的人選。他剛完成了盧森堡宮的擴建和龐塔爾巴府邸（Hôtel de Pontalba）的興建，這棟富麗堂皇的建築現在是美國大使館。他也設計了傷兵院裡的拿破崙靈寢，此外，巴黎市幾座最漂亮的噴泉也出自他的手筆，包括聖－敍爾比斯教堂的噴泉（Saint-Sulpice）、蓋詠噴泉（Gaillon）和盧瓦噴泉（Louvois）。

　　從凱薩琳·德·梅迪奇在1560年代興建杜樂麗宮開始，超過一百位建築師在接下來的三百年裡絞盡腦汁，試圖解決連接羅浮宮的難題，包括偉大的貝尼尼在內。這裡頭有許多構思和程序上的挑戰：例如，兩座宮殿之間有一大片已經都市化的區域，該如何清除，以及清空之後如何處理騰出的空間。撇開適法性和財務問題，這些問題至少理論上還解決得了，如何協調已經存在又明顯不和諧的建築結構，才是最大的挑戰。兩座宮殿都垂直於塞納河，但由於河岸線持續蜿蜒，宮殿始終處於不平行狀態，也不可能會變得平行。

　　方形中庭以西的這塊空地，令人想到幾個偉大又古老的公共空間，像是威尼斯聖馬可廣場和梵蒂岡聖彼得廣場：經過數百年地緣性的特殊發展，格外需要最偉大的建築師來掩飾長久以來造成的不規則性。在羅浮宮建築群的例子裡，如果杜樂麗宮還在，這種不規則感會變得更加明顯。但就算到了今天，這些不規則的痕跡都還存在，只是掩飾得十分巧妙，以至於很少有遊客會發現。以佩西耶與方丹設計的卡魯賽凱旋門來說，它原本作為杜樂麗宮的出入口，因此是正對著建築物，但你會發現，它沒有對齊金字塔的軸線，和羅浮宮的建築

量體也有微小的角度差。更具體的是我們提過的花神塔樓，位於羅浮宮最西南端，在它跟大長廊相接處，像是被猛力扭曲過，產生大約向北一度的角度差。但杜樂麗宮在向北延伸到馬桑塔樓時，明顯比羅浮宮寬上許多，因此在和大長廊相對稱、沿著里沃利街興建的北翼部分，這種角度差也格外明顯。

檢視過去三百年，大多數建築師在處理這類問題時，五花八門的設計不脫兩套解決方案。第一種，是在兩座宮殿之間開闢一個看不見盡頭的廣場，中間什麼也沒有，把差異攤在陽光底下，同時也要祈禱這樣看起來不至於太令人不安。第二種是在宮殿之間放入幾個大型結構來分散觀者的注意力，藉由阻斷視線，讓第一間宮殿從第二間宮殿的視野裡消失。第一種解決法的問題在於，它完全不處理不規則性，僅止創造一個廣闊又缺乏同質性的空間，令大多數遊客搞不清身在何處。第二種解決法的問題，是它破壞了創造偉大公共廣場的可能性。或許它能對目前紊亂的建築量體做某種程度的改進，但本質上無非是以一種紊亂來替換掉另一種紊亂。

維斯康蒂的解決方法如下：雖然他也透過建造大致平行的兩翼來實現宮殿整合，但他設計了兩組大型附屬建物，一組銜接到北翼，另一組銜接到南翼，南北兩半完全對稱。如此一來，他便在兩翼之間創造出一塊較小、但仍然極大的開放空間。這個漂亮的解決方案達成了三件事：它大大擴增了羅浮宮可使用的建築體；同時，憑靠本身的格局，創造出一個完美對稱的空間；最後，在它為現有建築擴增一倍量體，解決實際需求之餘，也達到縮減廣場空間的效果，廣場依舊非常大，但已更為接近人體尺度。如果不是做這樣的規劃，拿破崙中庭和卡魯賽廣場加起來，會變成歐洲最大的廣場，甚至是全世界最大的廣場，足足有威尼斯聖馬可廣場的三倍大，而人們將會在這塊大空地上徹底迷失。從空中鳥瞰，我們會發現維斯康蒂新增的兩個結構，形狀上略有出入，但

是對地面上的行人而言，可能來回走動多年，都不會發現兩邊有什麼不一樣。

　　維斯康蒂的計畫稱為「新羅浮宮」（Nouveau Louvre），具體指的是從1852年到1857年之間新增的建物。即使方形中庭在這項計畫裡基本上沒有改變，羅浮宮其他地方沒有一處是未被更動過的。在為大長廊添加E形的結構之後，形成了三個小中庭，從東到西分別是斯芬克斯中庭、維斯康蒂中庭和勒夫爾中庭。北半側相對稱的新長廊也產生了科爾沙巴德中庭、普傑中庭（Cour Puget）和馬利中庭。每個中庭各有一座氣派華麗的塔樓，南半側是達魯塔樓、德農塔樓、莫里安塔樓，北半側是考爾白塔樓、黎希留塔樓、圖爾戈塔樓。前三座以拿破崙一世的首長命名，後三座以波旁王朝的大臣命名。當北半側的新建築跟北側原本孤懸的長廊連結起來時，兩百五十年前亨利四世設法將羅浮宮與杜樂麗宮合併為一座偉大宮殿的夢想終於實現。

<p style="text-align:center">＊ ＊ ＊</p>

　　工程進行之前，羅浮區兩座宮殿之間原本還在的房子得全數清除。這裡已經沒有上層階級的豪華宅邸，像是洪布耶公館和隆格維爾公館，三百醫院也在大革命之前搬到了第十二區。這裡現在多半是自行搭建一到兩層樓的房子，和違建或小屋相去無幾。到了這個時間點上，大部分居民都已經搬離卡魯賽廣場和膳房中庭，不久，這裡就要搖身一變，成為拿破崙中庭。一百年前，這裡還是城市中人口最稠密的地區。現在只剩下一條狹長的區域還有人居住，從佩西耶與方丹仍未完成的里沃利翼和方形中庭西北角的博韋塔樓中間向北穿出。但即使是這麼一小塊方寸之地，依舊生機蓬勃。

　　第二帝國巴黎一位活躍的編年史家阿弗雷・德爾弗（Alfred Delvau），

為這塊區域留下了一幅生動的寫生：「破銅爛鐵的大雜燴，錯綜曲折的招牌和店舖形成的迷宮」，這是在它們蛻變成新羅浮宮之前的風景。帶著一絲苦澀與甜蜜的味道，他記述了那些無法挽回、只能從記憶裡搜尋的東西：「這裡從前迷人極了，卡魯賽廣場，既迷人，又亂糟糟，既如詩如畫，又破敗頹圮。這麼說即使冒犯到偏好秩序井然的朋友，卻也讓喜歡楓丹白露森林勝過杜樂麗花園的人感到心喜。這裡的確是一座森林，木板搭建的小棚屋重重疊疊，泥土牆築起的小房子裡，蝸居了眾多人口，形成工坊和小店舖。」在他筆下賣雜貨和舊貨的小店家裡，有人賣鳳頭鸚鵡、虎皮鸚鵡、美洲巨蟒、烏龜、兔子和挪威天鵝[3]。

德爾弗對一家名為「死神小酒館」（le Cabaret de la Mort）的老酒吧情有獨鍾，這是他跟幾個阮囊羞澀的好朋友相聚的地點，他們來這裡不是為了喝酒，而是可以盡情開懷聊天。難以想像，在短短幾年裡，這個「窗玻璃上蓋著布簾，吧台上擺了幾罐啤酒，三張爛桌子，幾把舊凳子」的邋遢地方，竟搖身一變成為新羅浮宮的北半側。不禁令人遙想，失落的波希米亞天堂，它的幽靈是否還在後起的豪華宮殿裡繼續徘徊。

在羅浮宮的範圍裡，還有一塊更活躍的波希米亞天地，在南邊幾百英尺的多揚內死巷裡（Impasse du Doyenné）。這裡也許是巴黎第一個真正的波希米亞天地，比起亨利・穆傑（Henri Murger）膾炙人口的《波希米亞人》（*Scènes de la vie de bohème*, 1851）整整早了十年，這部作品後來又激發普契尼（Puccini）的歌劇，甚至還有音樂劇《吉屋出租》（*Rent*）。而這群在現在金字塔一帶出沒、更早出現的波希米亞人，毫無疑問也更有才華：這裡面有後期浪漫主義最傑出的幾位詩人，包括泰歐菲・戈蒂耶（Théophile Gautier）、傑哈・德・奈瓦爾（Gérard de Nerval）和阿森・伍賽（Arsène Houssaye），三

人當時都才二十初頭，全都籍籍無名。他們發起的聚會後來變成傳奇，連其他地位更顯赫、更有成就的前輩們，也三不五時加入他們的行列，像是德拉克洛瓦或柯洛（Corot）。

對戈蒂耶和他的死黨來說，興建新羅浮宮拆除多揚內死巷，也連帶奪走了他們的青春。伍賽寫過一首最迷人的詩，他呼喚戈蒂耶，回憶當時的情景，那個曾經栩栩如生、如今徹底消失的巴黎：

Théo, te souviens-tu de ces vertes saisons

Qui s'éffeuillaient si vite en ces vieilles maisons

Dont le front s'abritait sous une aile du Louvre?

泰歐，還記得那些嫩綠的季節嗎？這麼快就凋零了，隨著那些老房子，它們的臉孔，全都被遮蔽在羅浮宮的巨翼之下。[4]

伍賽形容這條巷子是「所有波希米亞作家的母國」（*la mère-patrie de tous les bohèmes littéraires*）[5]，他回憶這個消失的天堂：「從來沒有這麼自由、這麼歡樂的友誼，對心靈和思想都是真正的喜悅。我們無憂無慮唱著歌，彼此陪伴，眾人開始創作，泰歐寫《莫潘小姐》（*Mademoiselle de Maupin*），傑哈寫《示巴女王》（*The Queen of Sheba*），烏里亞克（Ourliac）寫《蘇珊》（*Suzanne*），我寫《女罪人》（*La Pécheresse*）。」

奈瓦爾記憶裡的死巷，同樣是一個單純快樂的地方。「我們在多揚內死巷合租屋子，變成好友⋯⋯多揚內死巷的老舊客廳，多虧了數不清的畫家朋友們一起幫忙整修，他們都變成我們的好友，從此也都名滿天下，和我們風流的詩行韻腳相應和，詩裡離不開歡樂的笑聲，和仙女們瘋瘋顛顛的歌聲。」[6]

被奈瓦爾說得漂漂亮亮的句子：「數不清的畫家朋友們一起幫忙整修」，事實上是幾位藝術家友人在房外木板牆上刻意描畫帶有色情意味的圖案。奈瓦爾敘述道，數年後他在房屋面臨拆除前重返舊地，想用便宜的價錢跟房東買下這些木板。這位討人厭的房東就住在底樓，他已經用蛋彩把這些不雅畫面塗掉，還說不這麼做的話，他的房子無法租給「布爾喬亞」的房客。

但是這一切，過不久都將消失。1850年，也就是路易‧拿破崙執政的第二年，舊羅浮區裡只剩下一棟建築物了：南特旅館（Hôtel de Nantes）。這裡的「hôtel」指的不是有錢人的豪宅（hôtel particulier），而是現代意義的「旅館」。1800年新年前夕發生在聖尼凱斯街上，差一點炸死拿破崙一世的爆炸案，距離旅館僅幾步之遙，它也是少數倖存下來的建物。相隔半世紀後的1850年，拿破崙的姪子當政，不好惹的地主，就算多年來抵擋了重重壓力和道德勸說，建築物最終還是拆了。這棟四四方方的樓房有八層樓（在電梯發明之前，只能一層一層往上爬），提供帶家具的房間讓旅客下榻，街道層也有可小酌一杯的雅座。四十多年後，歐斯曼男爵在回憶錄中提起這棟1850年被拆除的建築，形容它「像一只保齡球瓶」孤零零站在當時已經一片空蕩蕩的卡魯賽廣場上。羅浮宮最早的照片，係1840年代初期以銀版拍攝，攝影師紀侯‧德‧普蘭傑（Girault de Prangey）就是從旅館的高樓層拍照，每回他來巴黎，都會下榻在這間旅館。

* * *

維斯康蒂在1853年12月過世，享年六十二歲，當時接替他「御用建築師」位子的適當人選還沒有找到。最後，這個頭銜交給了四十三歲的勒夫爾，

小維斯康蒂幾乎二十歲。維斯康蒂設計的新羅浮宮樓平面圖巧思過人，但他的立面處理卻沒有一面倒的大受歡迎。但即使他的立面不像勒夫爾後來根據他的原圖所做的變化那麼實用，維斯康蒂的原始設計卻具有獨創性的優點，跟當時的官方建築相比，甚至帶有某種古怪性。1848年革命進入第二階段之際，即所謂六月起義之後不久，維斯康蒂為建築立面做了最早的設計圖。這些草圖現在收藏於國家檔案館裡，其中有兩張特別能讓人明瞭他的想法。兩張圖分別都顯露出驚人的個人特質，這方面幾乎讓人想到德洛姆三百年前為杜樂麗宮所做的初始設計，那種充滿自我主張的特質。兩張設計裡較早的那張，作於當年7月，建物的兩個樓層等高，多少受到小長廊造形的啟發，底樓是粗石砌的連拱廊，上下兩層都以壁柱作為間隔，也藉以強調整體立面的扁平感。半年後的1849年2月，維斯康蒂明智地加上第三層的閣樓，但仍保持整體的扁平感。這樣的設計從來沒有被執行，因為它們跟當時醞釀中的審美品味背道而馳：這種的平坦感更接近正在死亡中的新古典主義語彙。

維斯康蒂去世時，羅浮宮的工程已順利進展到底樓，繼任的勒夫爾因此必須遵照他的總體規劃繼續進行。勒夫爾保留了地面層的連拱廊，讓它們圍繞拿破崙中庭的每一面牆。連拱廊雖然在早期的巴黎建築裡不常見，但彷彿在跟杜樂麗宮西側的連拱廊遙相呼應，而拿破崙中庭東立面沒開口的盲拱（blind arches），亦配合了方形中庭的西立面。（北邊的里沃利街也是強有力的先例。）但是底樓以上，勒夫爾便有相當的自由度重做設計，於是他提出更立體的造形和更豐富的表面裝飾，符合新世代期許的式樣。這些特徵在最後完成的建築裡都看得到，底層的連拱廊最後也建成了，但變得更高，並以科林斯圓柱取代維斯康蒂較為扁平的多立克壁柱。高樓層的裝飾更富有立體感，樓面微向後退縮，形成一條架高的露台。相較於連拱廊的開放性，高樓層構成了較有力

的牆面感。

但是勒夫爾真正大膽的設計，是表現在拿破崙中庭的七座新塔樓上（兩側各有三座，中央的時鐘塔樓經過徹底翻修）滿溢的裝飾性，鋪上石板瓦的屋頂，有如好幾艘飛船，氣勢磅礴飄浮在拿破崙中庭四周，甚至也讓人聯想到當年時髦女性剛開始風靡的蓬蓬裙：也許跟這兩樣深入當時品味的東西，確實有某些奧妙的連結存在。這種富麗堂皇的美學，進一步搭配世上最大的屋頂窗，和難以解讀的寓言形象。它也表現在底樓中央通道和一樓中央窗戶兩側脫離牆面的獨立柱子上。這些成對的柱子和兩側的眼洞窗，雖然是羅浮宮最新的建物，卻明顯引用了宮殿最古老、可回溯到1550年代的萊斯科翼樓。但仍然有顯著區別：原本依附在牆面的半圓柱，現在跳脫牆面成為獨立圓柱，這幾乎就是「拿破崙三世風格」最具體的宣示。

穿過黎希留廊道（Passage Richelieu），在里沃利街這一頭，看到的是圖書館塔樓（Pavillion de la Bibliothèque），對美國觀光客來說，這是個值得注意的景點。它的設計和拿破崙中庭塔樓的形式類似，但更偏矯飾主義，以配合羅浮宮在里沃利街這一側的外觀。這座塔樓在原計畫裡並不屬於博物館的一部分，而是通往一座大型圖書館和國務部（後來由財政部接手）的出入口。我們有充分理由相信，圖書館塔樓的主要設計者——即使未必是唯一設計者——是美國建築師理查・莫里斯・杭特（Richard Morris Hunt）。四十年後，大都會藝術博物館最精彩的部分：第五大道上的中央入口，也出自他的設計。此外，他還是1893年芝加哥傳頌一時的「哥倫布紀念博覽會」（World's Columbian Exhibition）主體建築的設計者。

杭特來自佛蒙特州（Vermont）的布拉托布羅（Brattleboro），1827年出生在富裕之家，年輕時有大半時間都和寡居母親與四個兄弟姊妹在歐洲各地旅

行。在眾多前往巴黎美術學院就讀的美國人裡，他有幸成為最早的學生。事實上，因為有杭特的橋樑角色，美術學院風格才能在二十世紀前後十年之間成為主導美國各大城市的建設風格。杭特除了在巴黎求學，也在勒夫爾的工作室工作，他把這位長輩看成他的人生導師。1854年4月，新羅浮宮的工程進行得如火如荼，勒夫爾邀請杭特加入團隊，擔任營造監工，年薪兩千法郎。勒夫爾對杭特在羅浮宮的貢獻十分滿意，十三年後，在給杭特新任妻子凱瑟琳的一封信裡，他寫道：「〔我自己〕〕最好的作品，就是在迪克跟我工作期間完成的，他可以光明正大地宣稱，裡面有一大部分是他的功勞，但就算他因為謙虛而未說出口，我也不向您隱瞞實情。」[7]

為了慶祝羅浮宮和杜樂麗宮合而為一，學院派畫家維克多‧夏維（Victor Chavet）在1857年繪製了一張從西側上方鳥瞰的建築圖像。兩名飛天小天使持著有拿破崙三世側臉像的盾牌，第三名小天使坐在畫面下方，展開題名橫幅。畫中的大長廊和相對應的北長廊，在形式上完全相同，裝飾也幾乎一模一樣，以完美的秩序和對稱性朝西邊延伸。畫中所傳遞出的訊息，一如許多巴黎人的看法，皆認為羅浮宮已經大功告成了，尤其主事者們更是這麼認為。然而，不論幸或不幸，接下來二十年發生的眾多事件，會證明這種想法錯了。

最初規劃新羅浮宮舉辦重大儀式的場所是議政廳，位於博物館南半側，也就是現在展出《蒙娜麗莎》的房間，拿破崙三世曾經在這裡宴請建築工人。但隨著日子過去，帝王開始罹患痛風、腎結石、過胖等身體不適症，從杜樂麗宮寓所步行近半公里抵達這座莊嚴的大廳，對他來說已是負擔，於是他下令在兩地中間新建第二個性質類似的場所，也就是開議廳。出於實際施工和美學的考量，整個大長廊西半部遂在1863年至1865年間拆除。即使今天看到的大長廊仍然讓人想到亨利四世的建築，但其實到了十九世紀中葉就已不復存在。這段

期間，大長廊西半段兩側的立面都做了更改，新建了開議廳，最西端的花神塔樓也進行拆除，按照更符合當時審美的風格進行重建。諷刺的是，大長廊西半段原始立面的舊貌，後來竟然保存在羅浮宮的北側，也就是佩西耶與方丹在十九世紀初仿照原作新建的一小段。

　　1860年代的下半葉，拿破崙三世決定將開議廳東側的部分也拆除，改建成一座三連拱的通道，作為從南面進入羅浮宮的交通入口。這座「大側門」（les Grands Guichets）最初的規劃，是要在歐斯曼劃時代的巴黎都市規劃裡發揮重要作用：形成南北交通軸線，從蒙帕納斯火車站（Gare Montparnasse）順著新開闢的雷恩街（Rue de Rennes），穿越卡魯賽橋，穿過大側門進入羅浮宮，再繼續沿著新闢的歌劇院大道通往加尼葉歌劇院。可惜雷恩街始終沒能直通到河邊，在遇到聖日耳曼大道後就急遽縮小，而羅浮宮北長廊跟大側門相對應的出入口也一直沒有興建。由於這條交通幹道從未被真正實現，留下的工程成果又斷斷續續，以至於現在很少有巴黎人知道過去居然有這麼一個串連南北交通的大規劃。至於大側門，儘管它比例不小，設計典雅，大部分博物館參觀者卻很少會留意到它。它原本是為馬車和行人通行設計的，現在早就被汽車霸佔，只有少數愛冒險、迷路、被亂指路的觀光客，才會從這裡通過。總之，在巴黎眾多古蹟和廣場裡，它絕不是二十世紀汽車文化之下的唯一受害者。

　　即使在大側門完工後，勒夫爾在羅浮宮的工作也並未結束。1871年，隨著第二帝國崩解，杜樂麗宮遭到巴黎公社激進分子焚毀，勒夫爾又對南側的花神塔樓和北側的馬桑塔樓展開重建。同一時間，他也加寬了里沃利翼（現在為裝飾藝術博物館所用），計畫增建一個大型塔樓，跟南側的開議廳相對稱。但是工程遲遲沒有進行，只在預定位置留下一面暴露的石牆。北長廊與大側門相對應的門道也從來沒有興建，僅在原有的通道兩側增建了開口。如此一來，夏

維鳥瞰圖裡細長有序的對稱雙翼，已不再符合地面上的實際情況了。

　　總之，羅浮宮在第二帝國和第三共和初期這段期間所投入的大量人力，共計創造出六英畝的新建築空間。再加上既有的建物，總計有十一英畝，如果包括杜樂麗宮，則超過十二英畝。全長超過一千英尺的大長廊經過重新設計，加上金字塔後方六百五十英尺長的萊斯科翼樓和勒梅西耶翼樓的立面也都重新做過設計。文藝復興羅浮宮（Renaissance Louvre）從1550年建成以來，朝西的這一立面一直都被人嫌棄，不受重視。它面向膳房中庭，幾乎沒有任何裝飾，況且北側的地基還急遽下傾，讓這一邊更顯得寒傖味十足。但這一切在1857年之後都不一樣了，勒夫爾將這一側的立面打造成羅浮宮最精美的一面，也是現在最多人拍照的一面。

　　受惠於新羅浮宮擴建計畫，現在博物館足足有一百三十多個展廳來容納不斷增加的收藏。但其實新建築物分給了好幾個不同單位使用，至少在初期是如此。新羅浮宮的北半側有一間「羅浮宮圖書館」，也被國務部所使用，此外還有極盡奢華能事的部長寓所。國務部的空間在1871年就被財政部所取代，一直使用到1989年。南半側的新建築體中，有一些房間作為藝術品展廳，開議廳和議政廳則一直是第三共和初期官方活動和國家典禮的場所。此外，拿破崙三世還打算在羅浮宮設置一個軍事據點，利用大長廊底樓和對應的北長廊作為營房。南側的新建築作為內政部和警察署，以及政府出版局和電報中心。

　　同樣重要的是，新羅浮宮還打算放入兩個騎兵中隊。在南半側新建物的底樓，現在還看得到馬術廳（Salle du Manège），和旁邊展示希臘古文物與銘文的展廳，牆上都砌上亮眼的紅磚，格外顯得鄉氣十足，有別於博物館其他地方清一色素雅古典的石牆。從室內窗戶往勒夫爾中庭望去，會看到更奇怪的東西：一道漂亮階梯，造形像馬蹄鐵，師法楓丹白露宮的階梯。它原本是設計來

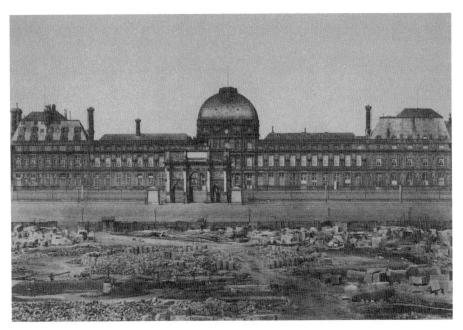

巴爾杜斯大約攝於1855年的照片，呈現新羅浮宮興建時期的拿破崙中庭。背景中，位於卡魯賽凱旋門後方的是杜樂麗宮。

讓騎士騎馬登樓，具體來說，是讓皇帝的騎兵隊騎馬登樓，不過最後，騎兵隊並沒有入駐宮殿。很明顯的事實是，儘管營建新羅浮宮花費了龐大金錢和人力，皇帝這個業主當初在規劃時，並沒有好好考慮建築物該怎麼使用。雖然騎兵隊的損失最後讓博物館得利，但建築物裡許多空間的格局和設計，也透露了它們最初的用途其實和今天大不相同。

<p style="text-align:center">＊ ＊ ＊</p>

巴黎與攝影淵源深厚，打從這門藝術仍處於萌芽階段，兩者就關係密切。新羅浮宮作為史上第一個被這項新技術記錄的大工地，似乎再適合不過。

幾位最早也最優秀的攝影師，包括古斯塔夫・勒格雷（Gustave Le Gray）和查理・馬維爾（Charles Marville），都為興建過程留下了影像。但是在記錄羅浮宮的工程進度方面，沒有人比愛德華・巴爾杜斯（Édouard Baldus）更堅持不懈。超過十年的時間，巴爾杜斯必定在每個禮拜天抵達現場，記錄下當週的進度。在他的照片中，破碎而沒有顏色的石塊四散在拿破崙中庭各處，不禁令人想到古夫金字塔（Great Pyramid of Cheops）周邊的地表，甚至是火星表面。目睹舊花神塔樓化成一片廢墟，或看到大長廊西半段處於全毀狀態，這種被恣意踐踏的場面，至今仍教人難以置信，尤其它還是法國文化裡最神聖的古蹟。更令人不安的是，現場枯寂到杳無人煙，或因為照片全都是在安息日拍攝，這一天不許有人工作，也因為這門技藝仍處於起步階段，會動的東西很難在需要長時間曝光的底片上顯影，除非對象刻意保持不動。

現場工作的人數眾多，雖然他們的姓名都已被歷史遺忘。拿破崙三世即使記得向他們表達謝意，在議政廳舉辦慶功宴，卻遠遠彌補不了在他任內發生過的許多不體面的事情。最初由維斯康蒂籌組了建築工地，繼任的勒夫爾基本上蕭規曹隨，幾乎以軍事化手段加以管理，譬如，不設置工人食堂，以免誘使工人懈怠。皇帝幾乎每天訪查建築工地，對工程進度念茲在茲，務必要趕上1855年舉行的萬國博覽會。這項任務即使對勒夫爾這樣高效率的團隊來說，都顯得過分艱鉅難以達成，當然，這也激勵了團隊快馬加鞭趕緊工作。大部分時候，工人數量大約在五、六百人上下，但如果遇到有工程需要趕工，就得從巴黎和周邊地區的人力儲備單位調度勞工，動員到兩千人次之多。

工程並不總是一帆風順。工地酗酒的風聲一律被禁聲，有時警察會被叫來驅趕賣白蘭地的販子，這些販子寄生在工地周圍，就像部隊紮營時，圍繞在官兵四周兜售商品的小販。有時候也會出現舞弊：有一次，三名鑿石匠偽造工

作日誌，詐領薪資，結果被判刑入獄長達四年。在工地工作絕對說不上輕鬆，雖然拿破崙中庭裡設了一個醫療站，但在新羅浮宮營建過程裡喪生的工人仍有二十五名，前前後後受傷的人數超過一千兩百人。不過一旦發生工人傷亡，眷屬至少都能獲得補償。在工地拖運材料的駄馬，也不只一次遭受虐待，甚至維斯康蒂都要求警察特別留意「車伕對馬匹的不人道對待」[8]。

諷刺的是，老羅浮區裡原本的破舊小屋，錯綜複雜的小路和死巷，現在被一大片臨時工寮所取代。這片工寮用磚塊和廢木材草草搭建，密布在臨時開闢的道路兩側，道路從時鐘塔樓通往卡魯賽廣場，劃過拿破崙中庭中央。興建羅浮宮所產生的廢棄物難以計數，這些廢棄物往往先堆放在塞納河岸邊，再慢慢清運掉，清運過程產生的噪音令塞納河邊的有錢人家極為惱怒。為了平撫這些人的憤怒，廢棄物最後都用駁船沿著塞納河運往現在第十五區的天鵝島（Île aux Cygnes），或運往十九區的維萊特船渠（Bassin de la Vilette）。

第二帝國最鮮明的建築特徵之一，便是重要的公共建築必定大量應用石灰石，摒棄外省建築裡特色鮮明的磚造，磚也是十九世紀英國和日耳曼建築裡普遍採用的材料。偏好石灰石的理由不難理解，自然是皇帝有意追隨十七世紀的建築先例。提供這些石材的採石場，與舊制度時期的採石場大致相同，分布在瓦茲河谷省（Val-d'Oise）、孔夫朗（Conflans）、蘇瓦松（Soissons）等地，現在還加上洛林（Lorraine）的採石場，自從鐵道鋪設之後，從這裡採石已經符合成本效益。彩色大理石使用在煙囪、柱子和地板鋪面，增加裝飾性，這些材料採自南法的朗格多克（Languedoc）地區，或從科西嘉運來。

因為大規模使用了跟亨利二世、路易十四時期相同的石材，現代參觀者往往以為新舊羅浮宮其實沒有什麼不一樣，或以為整座建築都是以同一套方式興建而成。事實上，即使許多古老石工技藝持續傳承到第二帝國時期的巴黎，

羅浮宮大部分的新建築卻是採用了新的工程方法，雖然還未像後來紐約大都會博物館或華盛頓特區國家藝廊那樣，只是包了石灰岩外牆的鋼骨結構。維斯康蒂看起來雖然像一位傳統主義者，但是他在擁抱新技術上卻毫不遲疑，尤其是應用鋼鐵技術。為了這個目的，他向曾經蓋過鐵路和火車站的一群專家請益。所以拿破崙中庭那七座塔樓的球形屋頂，即使外觀看起來再法國不過，事實上都採用了相當具實驗性的金屬骨架。增建部分的樓層，同樣也以金屬骨架強化，再以陶瓦和灰泥加固。部長寓所的牆面大量使用了纖維板，重建的大長廊西段也是。在羅浮宮北半側政府部門的辦公室內，許多地方的表面使用了一種稱為「康普圖利康」（Kamptulicon）的新材料，它是油氈的祖先，由橡膠和軟木粉製成，而在欄杆、鑰匙孔等收畫龍點睛之效的金屬部位，也應用了成熟的電解技術。

* * *

　　沒有哪個時期為室內空間付出的心力，比得上法蘭西第二帝國，也沒有哪棟建築為室內空間賦予的奢華感，比得上拿破崙三世的羅浮宮。雖然當時的很多成果已不復存在，但也留下夠多的東西。在羅浮宮第二帝國的內部裝飾中，每個細節都負載了意義和形式的重量，每間房間都是上百次審美判斷所得出的成果。繪畫、雕塑和建築的抽象語彙，聯合起來創造出這層意義，無論是歷史的或神話的。作為一種文化，一種文明，這套緻密堆砌的寓言體系，卻是我們不再有能力賞玩的。這裡面有一些最出色的室內裝修，是杜邦在第二共和四年間（從1848到1852）的作品。杜邦設計過巴黎美術學院的主體建築，也和尤金・維奧雷－勒－杜克（Eugène Violet-le-Duc）聯手翻修過巴黎聖禮拜

堂。這些工作獲取的經驗，對杜邦修復當時斑駁不堪的小長廊和大長廊外部甚有助益。如果杜邦設計的室內空間有被妥善保存，或像羅浮宮北半側新建的勒夫爾部長寓所那樣經過精心修復，我們今天應該會對杜邦留下更深的印象。他負責重新設計博物館裡三處最重要的空間，都在小長廊周邊：位於小長廊一樓的阿波羅長廊、大長廊最東端的方形沙龍，和七煙囪廳（Salle des Sept-Cheminées），位於方形中庭西南隅的前國王塔樓。杜邦在這些地方展露出比其他建築師更多的創意，造就出美術學院風格的室內設計經典，後來才可能在部長寓所裡達到最極致的成就。

1848年，接近七月王朝尾聲時，這些展廳的狀態都已岌岌可危。杜邦的任務不僅要恢復它們昔日的光彩，還要注入比以往更大的榮耀。今日，阿波羅長廊有幸完好無損，所有杜邦做過的更改，幾乎原封不動保存下來。但是方形沙龍在戰後經過重新整頓，已經味道盡失，戰後的美學完全處於跟第二帝國相反的另一極。至於七煙囪廳，雖然失真的程度較小，卻面臨更糟糕的命運，被迫降格為大長廊和查理十世文物館之間的過道。

阿波羅長廊經歷過1661年大火後，由勒布朗重新設計過。但是在路易十四遷都凡爾賽後，勒布朗也跟著棄羅浮宮而去，計畫中的十一幅油畫，只畫完三幅。十八世紀裡，藝術家陸續補上空缺的畫作，但事實上，長廊已經被忽略了近兩百年，淪為藝術學院的儲藏室，遭到年輕學生毫不愛惜的對待。這段期間天花板的石膏裝飾剝落，畫作也嚴重受潮。大約在杜邦準備開始整建期間，羅浮宮館長菲利普－奧古斯特・瓊宏（Philippe-Auguste Jeanron）向有意承攬工程的包商說明屋況，這時候天花板的圓形石膏花飾突然碎裂大量落下，迫使他們不得不倉促離開。[9]

杜邦為建築結構做了強化，重新為天花板貼上金箔，接著，他開始為天

花板的中央位置物色一位畫家，這會是整個室內空間最重要的一幅畫。他找來浪漫主義領袖德拉克洛瓦，創作《阿波羅殺死巨蟒》。儘管這是德拉克洛瓦最大也是最具企圖心的作品，但是在結合古典主義和浪漫主義上卻顯得猶豫不決，和周圍更加正式的繪畫尤其顯得格格不入。牆上陳列了羅浮宮興建過程中曾經貢獻過的畫家、雕塑家和建築師的半身肖像：普桑、萊斯科、勒沃，甚至維斯康蒂也在列，加上歷代君王肖像，從腓力・奧古斯都到路易十四。這些1850年代中期才新添的肖像作品不再是油畫，而是由戈布蘭紡織廠（les Gobelins）製作的壁毯。這些肖像配置最不凡之處，在於它暗示了藝術家和君王之間平起平坐的地位，如果再加上二十年前康帕那藝廊天花板的油畫，它們代表了十九世紀歐洲視覺藝術所發生的一場不亞於革命的轉變，預示了我們今日對於視覺藝術近乎崇拜的看法。

在杜邦整修後，這個夙負盛名的空間著實達到前所未有的卓越成就。反之，現在的方形沙龍和七煙囪廳，其牆面塗裝和空間隔板毫無魅力也毫無特色，完全喪失昔日的輝煌感，以往在牆面下方有深色的木質護牆板，鎮定天花板活潑喧鬧的雕塑，帶來沉穩感。這些展廳和阿波羅長廊一樣，都大量使用灰泥雕塑，但不用繪畫裝飾。這是羅浮宮的標準做法，避免天花板的繪畫喧賓奪主，搶走牆上畫作的風采。美國藝術家山謬・摩斯（Samuel F. B. Morse，也是摩斯密碼的發明人）曾在1831年畫過一張有名的方形沙龍寫生，透過畫作可以清楚看到，沙龍在杜邦還沒重新設計之前，著實單調多了。在摩斯的畫中，沙龍牆面掛滿了畫，從牆腳排到天花板，地板鋪上土色地磚，房間本身沒有什麼看頭，沒有杜邦編排過的空中芭蕾曼妙舞姿。在杜邦設計的新沙龍裡，天頂四角有皮耶・查理・西瑪（Pierre Charles Simart）和助手們聯手完成的《男像柱》（Atlantes）雕塑，高舉代表拿破崙三世字母「N」的盾牌。這些半裸人像

跟前，有帶有佛羅倫斯矯飾主義風格的輕柔天使左右護翼；而一名靜態的女性形象，仿效西斯汀禮拜堂天花板的女先知，端坐在一片欣喜若狂的舞蹈裡文風不動，一臉不以為然地檢閱繽紛熱鬧的場面。

<center>* * *</center>

　　羅浮宮第二帝國時期的室內裝潢在二十世紀普遍承受著惡化命運，唯一例外是富麗堂皇的國務部部長寓所，位於新羅浮宮北側。由於參觀羅浮宮北半側的人比南半側少之又少，因此大多數遊客從來沒有看過這些房間。1989年財政部撤離，整修工程於1993年完成，這裡才首次對外開放，的確令世人大開眼界。整組的華麗套房，佔據圖爾戈塔樓的整個一樓，圖爾戈塔樓是羅浮宮北半側三座塔樓裡最西的一座，原址曾經是洪布耶公館和南特旅館的所在地。官邸的房間布局就像羅浮宮大部分的室內空間一樣，一間接連著一間。一百多年來，這些房間像是狄更斯《遠大前程》（*Great Expectations*，或譯《孤星血淚》）中郝薇香（Havisham）小姐的大宅第，大門深鎖，空無一人，流蘇吊穗窗簾很少打開，室內暗無天日。在它們被遺棄的世紀裡，其存在不過是一則流言，只有幾位藝術史學者和財政部少數高官知情。要不是因為被棄置，這些房間的命運肯定會像議政廳和方形沙龍一樣遭到糟蹋。但它們苟延殘喘得夠久，拖過了世紀中期從鼎盛到式微的現代主義美學，取而代之的後現代新風格又重新接納這種過剩的華麗。當然，免不了要再次進行潤飾和修復工作，家具也需要重新填塞內裡，改換布面。當然，這些翻修遠不及家具得以悉數保存來得難能可貴。

　　寓所在1993年正式對外開放，但不知何故，它被命名為「拿破崙三世寓

所」（les Appartements de Napoléon III），讓參觀者誤以為皇帝本人曾經在這裡睡覺和宴客，事實並非如此。拿破崙三世跟先前國王一樣，都住在杜樂麗宮，比這裡更加金碧輝煌。現在我們會覺得整座羅浮宮作為藝術收藏是再自然不過之事，但是在第二帝國時期卻不是如此，羅浮宮建築群裡只有三分之一分配給博物館使用。當初的羅浮宮必須肩負多種功能，其中有一項，至少在一開始，就是要為國務部長等高官及眷屬提供寓所。其他住在羅浮宮裡的重要人物，包括皇帝的首席掌馬官，住在馬術廳的馬廄樓上，以及博物館館長埃米利安‧德‧紐維克爾克（Émilien de Nieuwerkerke），他位於方形中庭北側的寓所，以舉辦豪華晚宴而名噪一時。

如果說國務部長寓所未按現代主義的方式翻修是一樁準奇蹟，那它從1871年巴黎公社的肆虐中倖存下來，就是真正的奇蹟。當年5月25日，公社分子將杜樂麗宮焚毀，緊鄰杜樂麗宮的羅浮宮圖書館也同樣被燒毀。如今除了宏偉的樓梯外，沒有留下任何遺跡。而擁有精美灰泥雕飾和絲綢軟裝的部長寓所，僅有一間離公務廳室最遠的臥室沾到輕微的焦痕。根據官方庫房的資料，有幾件家具也一併遺失了。

二十世紀初，現代主義者開始對上個世紀的過度裝飾宣戰，這間寓所正是他們清算的對象。針對這類型的室內裝潢，維也納現代主義者阿道夫‧魯斯（Adolf Loos）在1907年發表了喧騰一時的「裝飾與罪惡」（*Ornament und Verbrechen*），將兩者畫上等號。二十世紀接下來大部分的時間裡，這種等價性在現代主義者眼裡具有教條般的權威性。勒夫爾如果生得晚一點，也許會被這種觀點給惹惱，但恐怕不會太把它當一回事。儘管這類裝飾的確都少不了自以為是和自我吹噓，這正是魯斯引為詬病之處，但他在勒夫爾設計的寓所完成五十年後提出抨擊時，這項風格早已式微。我們在羅浮宮裡看到的，是這種

風格正值巔峰的創作。跟新羅浮宮一樣，這些房間的風格就是「拿破崙三世」風格：意思是，它具有歷史主義特徵，對於先前傳統極為熟諳，也竭力鋪張奢豪，絕不手軟。但它在應用過往式樣和圖案時，完全是憑空杜撰，天馬行空，由於做得天衣無縫，令參觀者永遠也猜不到真相。此外，在法式學院派繪畫和雕塑裡那種甩不掉的模仿性，甚至假惺惺的感覺，在這裡卻看不到一點痕跡。勒夫爾所設想的裝潢，是一場展現君王榮耀的大夢：在位於該棟塔樓一角的大沙龍，以及毗連的沙龍劇院和大宴會廳裡，路易十四和路易十五的風格毫無節制地爭妍鬥豔。學術上的正確性完全是個無關緊要的問題，世界上不論哪個宮殿的房間，凡爾賽宮、馬德里皇宮（Palacio Real）或佛羅倫斯的彼提宮，都跟這裡長得不一樣。

公務用各廳室的天花板高達四十英尺，也可稱為新巴洛克式樣，成對的柱子令人想起羅浮宮的柱廊，但只要勒夫爾喜歡，隨時可以把佛羅倫斯矯飾主義的元素加進去。金碧輝煌的天花板，裱入一幅大費周章的寓言畫，構思極其拙劣，但不減愉悅性，作者為查理・拉斐爾・馬雷夏爾（Charles Raphael Maréchal），構圖和名稱都讓人聯想到勒布朗：《智慧女神和力量女神向皇家夫婦展示光耀拿破崙三世統治大業的宏偉藍圖》（*Wisdom and Force Present to the Imperial Couple the Great Designs on Which They Will Establish the Greatness of the Reign of Napoléon III*）。

幾位部長和眷屬入住過這間寓所。裝潢工作大抵是在阿希勒・福爾德（Achille Fould）入住期間完成，繼任的亞歷山大・科隆納－瓦勒夫斯基（Alexandre Colonna-Walewski）才是真正的受益者，他是具有法國和波蘭血統的政治家，據說是拿破崙一世和情婦瑪麗・瓦勒夫斯卡伯爵夫人（Countess Marie Walewska）的非婚生子。亞歷山大的妻子瑪麗安・瓦勒夫斯卡（Marie-

Anne Walewska）是拿破崙三世的情婦，也是第二帝國最令時人趨之若鶩的「沙龍主人」，在寓所的廳室裡舉辦過幾場最盛大的晚會。每當有沙龍活動，就會看到一長排私家馬車，從侯昂街沿著里沃利街排隊，延伸好幾個街廓。1861年2月11日，為慶祝部長就職，舉辦了一場假面舞會。根據《世界畫報》（*Le moniteur universel*）的記載，梅特涅公主（Princesse de Metternich）打扮成鬥牛士，特魯貝茨科伊公主（Princesse de Trubetskoi）裝扮成蝴蝶，加利費侯爵（M. de Gallifet）變身為紅魔鬼，加利費夫人裝扮成一朵鬱金香[10]。兩年後的狂歡節宴會，瓦勒夫斯卡夫人打扮成繆思女神，招待八百多位賓客，根據《世界畫報》記載，客人在晚間十一點入場，翌日凌晨五點方散。有些晚間沙龍更為知性高雅，通常在這種場合裡，會先上演一段莫里哀的《憤世者》（*Le Misanthrope*），接著由費倫茲·李斯特（Franz Liszt）上台演奏鋼琴，或由寶琳·維亞朵（Pauline Viardot）演唱一曲，維亞朵是當時最著名的次女高音，也是阿佛雷·德·繆塞（Alfred de Musset）和伊凡·屠格涅夫（Ivan Turgenev）的共同情人。

* * *

羅浮宮建築群北半側大多為政府部門和儀式場所，但南半側在國家事務裡的角色也不遑多讓。最莊嚴氣派的空間非議政廳莫屬。長度超過六十公尺，寬達二十公尺，當拿破崙三世發表年度演說，可容納兩百六十名國會議員和一百六十名參議員，加上部會首長、高階軍官、教會人士和產業界代表。議政廳東西兩側的長廊上，還坐著數百名無官職觀眾，以女性為主。皇帝坐在大廳北側架高的御座上發表演說，背後就是現在陳列維洛內些《迦拿

的婚禮》之處。

這座大廳也供作其他場合使用。1859年8月14日，在這裡舉辦了慶祝索爾菲利諾會戰（Battle of Solferino）獲勝的宴會。拿破崙三世在三個禮拜前擊敗了奧匈帝國的軍隊，並誓言捍衛義大利半島的自由。雙方交戰人數共達三十萬，也是歐洲自從萊比錫會戰以來，相隔了近半個世紀最劇烈的衝突。繼兩年前法國在克里米亞戰爭（Crimean War）中取得勝利，這場會戰代表了拿破崙三世的國際地位到達頂峰。三張長桌南北向擺滿整間大廳，皇帝和少數榮譽貴賓，在巴黎歌劇院合唱團的歌聲中享用晚餐。

這座大廳當時的模樣與我們今日看到的截然不同。東西兩側各有一道科林斯連拱廊突出牆面十英尺，撐起兩道空中長廊，訪客可在上方聆聽皇帝演說。今日展廳的光線幾乎全靠人工照明，除了屋頂打入少許自然光；當初則有廊道上方的大窗戶加上斜屋頂的洞眼窗讓光線進入。也就是說，兩側的牆面大部分都開了窗。事實上，這些窗戶也都還在，只是被封住、遮掩超過一個世紀。而原本覆蓋整個天花板的油畫，除了已經被移走的幾英尺外，其他蕩然無存。畫作名為《法蘭西被眾多寓言人物包圍》（France Surrounded by Divers Allegories），擁有典型的繁複場面，或許是羅浮宮有始以來最大幅的單一畫作，作者為查理－路易·穆勒（Charles–Louis Müller），一位大抵被遺忘的學院派畫家。大廳格局採取了所謂巴西利卡式（basilican）平面，這種形式在羅馬的聖母大殿（Santa Maria Maggiore）保存了最完整的風貌。這種早期教會的意象和南牆上穆勒的另一幅畫遙相呼應：一幅巨大的皇帝肖像，他右手抬起的姿態，猶如早期繪畫裡的救世基督像。

但是議政廳的原始功能並未維持太久。在它向西往花神塔樓的方向，靠近今日大長廊的末端，開闢了另一座大廳，即開議廳，大長廊在這邊拓寬為原

來的兩倍。開議廳比議政廳更大，原本也用來執行相同的功能，現在則是收藏了博物館裡最好的義大利和西班牙巴洛克與洛可可藝術。

<p style="text-align:center">* * *</p>

勒夫爾和杜邦設計的內部大多已經被修改得面目全非，但是第二帝國時期的羅浮宮倒是有一部分幾乎被完整保存了下來：樓梯。現在我們很少會把建築師想像成偉大的樓梯設計師，而且現代建築處處使用電梯，等於賜死了這門重要的專業。除了像達文西在香波堡設計的氣派螺旋階梯，或勒沃設計的凡爾賽大使階梯（現已拆除）等極少數例外，我們多半會小看這些象徵榮耀又極為重要的建築元素，認為不過是一種動線罷了，但這種忽視卻大大貶抑了羅浮宮的建築師，特別是勒夫爾。整個十九世紀，在美術學院古典主義最輝煌的階段，宏偉的樓梯就是一棟建築的概念核心，其他設計要素都必須與它配合。登樓梯或下樓梯代表一種特權，光是這個動作，就足以讓人感覺榮寵加身。

羅浮宮配置了八座偉大的樓梯，其中有四座是勒夫爾設計的。最早的兩座，亨利二世樓梯和亨利四世樓梯，位於方形中庭西翼樓，保存得完好如初，分別由萊斯科和勒梅西耶設計於十六世紀和十七世紀。柱廊的南北兩側，由拿破崙建築師佩西耶與方丹設計了一組相同的樓梯，係新古典主義不用色彩質樸洗練的傑作。兩位建築師也為晉升博物館的羅浮宮設計了第一座宏偉階梯，從馬爾斯圓樓連接到方形沙龍，本身也是一件傑作；但在1850年代建設新羅浮宮時，這座舊樓梯被勒夫爾的達魯階梯所取代。達魯階梯事實上是到1883年才由勒夫爾的繼任者艾德蒙·紀堯姆（Edmond Guillaume）完成，他的設計和今日的達魯階梯在造形和大小上完全相同，盡頭展示《薩莫色雷斯有翼勝利女

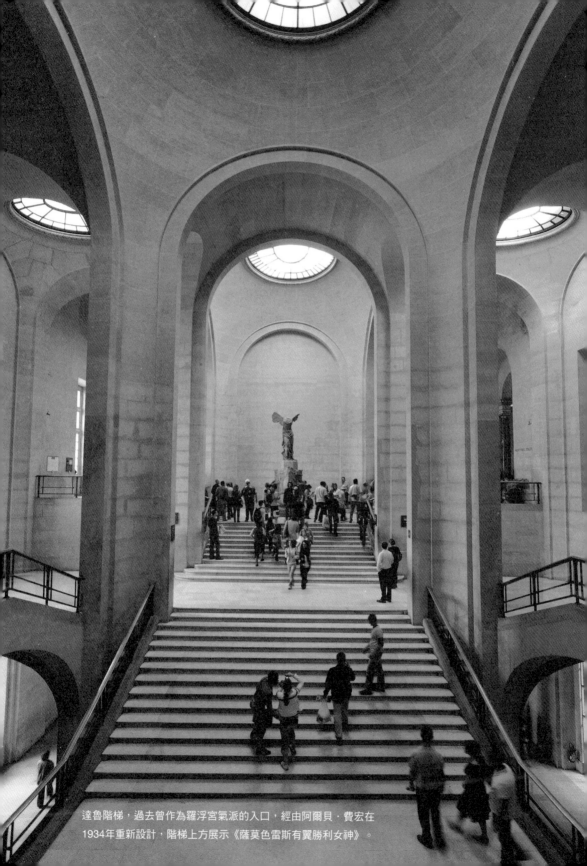

達魯階梯，過去曾作為羅浮宮氣派的入口，經由阿爾貝‧費宏在1934年重新設計，階梯上方展示《薩莫色雷斯有翼勝利女神》。

神》。但是壁面裝飾稍嫌輕佻，馬賽克流於俗豔，才完工便引起爭議，後來遂以我們今日所見更簡單的版本取而代之，由阿爾貝‧費宏（Albert Ferran）完成於1934年。

其餘三座勒夫爾設計的樓梯，都保有當初的原貌。最華麗的莫里安樓梯（Escalier Mollien）位於新羅浮宮西南隅，最初是為了通往議政廳，當時的議政廳仍然是新羅浮宮的國家政務核心。沿著莫里安樓梯往上，中段平台展示著名雕塑《楓丹白露的黛安娜》（Diana of Fontainebleau），樓梯由此向左右分叉。樓梯上方，幾乎都不靠牆的獨立式科林斯圓柱圍成四方形撐起天花板，天花板的雕飾由尚－巴蒂斯特－儒勒‧克拉格曼（Jean-Baptiste-Jules Klagmann）和泰奧菲‧繆爾傑（Théophile Margery）製作，中央是穆勒所繪的女性裸體寓言畫：《榮耀女神為藝術加上冠冕》（Glory Distributing Crowns to the Arts）。

剩下兩座勒夫爾設計的樓梯都更為簡練。北半側的部長樓梯（Escalier du Ministre）通往部長寓所。除了有間雜金色點綴的鑄鐵欄杆，只應用區區幾條曲線，便讓單色的石灰岩立方空間變得柔和。唯一的色彩元素來自嵌入平台牆面的風景畫，雖然迷人雅致，卻有多餘之嫌，畫中杜樂麗宮的景色不過就在幾百英尺以外。

勒夫爾最具原創性的作品是圖書館樓梯（Escalier de la Bibliothèque），現在稱為勒夫爾樓梯（Escalier Lefuel），1871年幾乎毀於巴黎公社。這是勒夫爾在羅浮宮裡個人創意最突出的作品，甚至也是他整個生涯中最突出的作品。他所經手的羅浮宮建築外觀，不外承襲維斯康蒂大致已規劃好的總體設計，但是勒夫爾樓梯卻是絕無僅有的個人之作，沒有真正的建築先例。在莫里安樓梯的例子裡，建築師所使用的古典語彙始終不脫美術學院派所講究的合宜

得體範疇。但是在這裡，一個從以前到現在大部分人都沒看過的羅浮宮角落，絕大多數觀光客走不到的地方，勒夫爾重新發明了樓梯，重新發揚了樓梯的建築概念，而他顯然也有意讓觀者被前所未見的東西所震懾。樓梯分成左右兩個梯段，表面有大理石包覆，格外熠熠生輝。儘管欄杆散發出古典氣息，傳統的秩序性卻不見蹤影，從支柱頂端彈躍而成的穹頂，洋溢著近乎哥德風的奢華氣息，樓梯本身則顯現出令人眩暈的靈活感。在所有以美術學院語彙興建的古典建築裡，從來沒有一件像這道樓梯一樣，對勒夫爾同輩人奉為圭臬的前例表現出如此強烈的不在意。我們彷彿在勒夫爾樓梯裡看到了新藝術運動（art nouveau）的誕生，但其實要再過一個世代它才會出現。

* * *

「雕像狂熱」（statuomanie）一字，是特別發明來取笑十九世紀下半葉西方世界對雕塑（特別是雕像）貪得無厭的熱愛。舉凡建築物，不論大小和重要性，一定想盡辦法在立面和室內擺放大批雕像。人們對紀念型公共建築胃口之大，每個城市莫不千方百計尋找值得紀念的東西，只為了有興建新建築的藉口，然後塞入滿滿的雕像。之前和之後的時代，都不再對雕像有那麼大的需求；也沒有哪一棟建築比得上第二帝國的新羅浮宮，規劃了那麼多雕像的位子，訂做了多達數百件的作品。每座塔樓的每片三角楣，都必須有多組人像圖案。圓柱不能只是圓柱，要是女像柱。石板瓦山牆上的屋頂窗，要有身著古代長袍的希臘眾神戍衛。裝飾大軍還不忘在無法安插完整雕像的立面上，以淺浮雕刻上垂綵、托座和串串水果。

當時，受過訓練的「時代眼睛」會注意到這些雕塑裝飾，甚至主動去尋

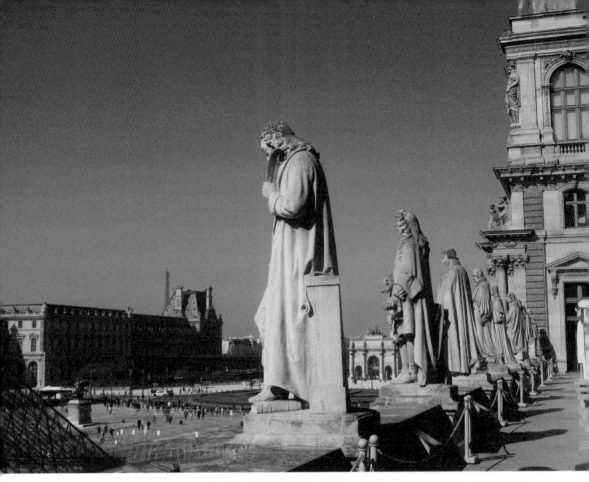

八十六尊俯視拿破崙中庭的「名人」雕像其中幾尊，作於1853至1857年間，最靠近鏡頭的是伏爾泰像。

找它們；但是現代人的眼睛卻會自動忽略它們，無視其存在。即使如此，在拿破崙中庭排隊等候進入金字塔的遊客，不免也會注意到自己正被八十六尊石像審視著。每尊約十英尺高的雕像，整齊站立在一樓露台上，像是穿著過分正式的特種部隊。這些雕像統稱為「名人」（les hommes illustres），展現了第二帝國最大規模的雕塑雄心，當然，他們都是法國人。唯一可相比擬的雕塑計畫，就是羅馬聖彼得廣場貝尼尼設計的柱廊頂上那一百四十尊聖徒雕像，那也是拿破崙中庭直接的先例和效法對象，至於聖彼得廣場本身，則是跳過威尼斯的聖馬可圖書館（Biblioteca Marciana），直接取法希臘化時期的古蹟，像是

佩加蒙祭壇（Grand Pergamon Altar）。

　　雕像計畫是杜邦在1849年提出的想法[11]。繼任的維斯康蒂構思了一系列半身雕像；接替維斯康蒂的勒夫爾，決定改造為我們今天看到的整排全身立像。十八世紀時，安吉維列伯爵曾經付諸實現過一個規模小得多的雕塑計畫，榮耀法國歷史上的偉大戰士。但是到了十九世紀中葉，布爾喬亞第二帝國推崇的新時代英雄是文化人，因此被頌揚的對象多為藝術家、作家、政治家，加上幾位自然科學家。這些傑出人物裡有許多位和羅浮宮關係密切：萊斯科、古戎、普桑、佩侯都曾為宮殿內內外外付出過；敘利和馬薩林擔任過首席大臣，拉辛和博須埃（Bossuet）等傑出文人參與過勒梅西耶翼樓的法蘭西學院的活動。這些人物中，最早的是六世紀的法蘭克人歷史學家都爾的額我略（Grégoire de Tours），最晚的是1828年去世的雕塑家尚－安托萬・烏東（Jean-Antoine Houdon）。1825年過世的畫家大衛，原本也是名單裡的不二人選，但由於他多少牽扯進路易十六被推上斷頭台，最後還是沒有把他放入。文人、科學家和政治人物排列在拿破崙中庭的北半側，視覺藝術家放在南半側，但也有少數例外。

　　這些雕像原本打算用大理石雕刻，但最後出於成本考量而採用花崗岩。雕像腳下的基座刻有人物姓氏，即使是從下方或遠處也不難讀出。十九世紀中期標榜歷史主義，因此每尊雕像都穿上符合時代的服裝，也盡可能追求人物臉孔的精確和肖真。但真相是，這些雕像說不上太好，安吉維列在十八世紀晚期訂製的名人坐像，整體說來更好。後來的這批雕像與其說是靠著自身藝術成就幫拿破崙中庭加分，不如說是透過它們流露出的時代魅力。儘管大部分的雕塑家在當時都獲得很高的評價，但現在只有法蘭索瓦・呂德（François Rude）和奧古斯都・普列歐（Auguste Préault）勉強搆得上一點名氣。

<center>＊　＊　＊</center>

　　正如羅浮宮的軀體在第二帝國期間發生了根本轉變，羅浮宮的靈魂，也就是它的博物館特性，也在這一時期裡經歷了重要變化。這種改變可以從博物館運作裡最簡單、但也最重要的一件事情——掛畫方式看出來。即使到了七月王朝，當時的掛畫方式在今天看起來簡直難以想像，從摩斯那張畫裡留下的清楚見證可以看出，畫作垂直疊放多達六幅，根本不可能讓人就近細看。羅浮宮裡的古典名畫就它們的特性而言，如果不能貼近到閱讀的距離觀看，必定會漏失掉一些重要細節。

　　也許當初博物館認為，透過並置方式可以創造某種視覺效果，才會採用這種自欺欺人的方式掛畫。早期的策展人曾經把這種展畫方式當成「五彩鑲嵌的花壇」（*parterre émaillé de fleurs*），絲毫不考慮作品的年代、風格或來源國家，這些今日的標準分類法，彷彿這些作品集合在一起的效果，才是一件最棒、最無所不包的藝術品。

　　這種展畫原則一直到1848年瓊宏擔任羅浮宮館長後才有了改變。這位差不多被完全遺忘的人物，雖然只做了短短兩年，但對羅浮宮運作方式的改變比任何一位前任都多，甚至大多數的繼任者也比不上。在巴爾杜斯拍攝的肖像照中，他面露倦態，稍微不修邊幅，拍照時他不過四十出頭，照片看起來卻比實際年齡大得多。瓊宏的生涯主要以畫家身分為人所知，但並不是特別出色的畫家。他的創作風格介於浪漫主義和寫實主義之間，兼用兩者的語彙，作品令人愉悅，情感表現也許更優於繪畫功力。他之所以能接任羅浮宮館長一職，也是在幾位重量級人士陸續婉拒之後才輪到他，包括評論家泰奧菲·托雷－畢爾傑（Théophile Thoré-Bürger，他發掘了維梅爾），和雕塑家大衛·德·昂傑

（David d'Angers）。

然而，瓊宏大刀闊斧改革了羅浮宮展覽藝術品的方式。他寫道：「必須制定嚴格的準則，來為新的秩序運作打好基礎，在新秩序之下將會更自由開放，更尊重知識，也更受人尊敬：包括館藏盤點、作品保存、作品敘述、分類法、溝通方式和陳列方式。」[12] 這些企圖心裡最重要的不外就是分類。自此以後，作品會以近乎科學的方式陳列，根據的是它們在藝術史上的位置。觀眾在享受藝術帶來愉悅的同時，也能夠學習到東西。在這看似簡單自明的想法裡，蘊含了現代美術館的起源：它負責管理藝術要以怎麼樣的方式向世界展示。可惜，羅浮宮雖然不忘向過往的館員和館長致敬，譬如德農館、裘嘉門（Porte Jaujard）、巴爾貝德茹伊門，卻沒有任何一個地方是以瓊宏命名，巴黎或其他地方也沒有任何一條街道以他為名。

繼任者埃米利安・德・紐維克爾克，後世給他的待遇也差不多。他擔任館長的時間更長，但除了延續瓊宏的改革並加以制度化，沒有留下其他功績。第二帝國十八年的時間裡，羅浮宮在紐維克爾克和繼任者的領導下，館藏持續成長，除了透過購買和考古挖掘，私人收藏家的捐贈也是一大來源。藝術品一般可經由拍賣會標得，或透過藝術經紀人取得，但更多是直接向藝術品擁有人或繼承人購買。如果持有者是法國人，館方可能會試圖勸說，基於愛國理由不要開出天價，當然更不可賣給競逐的外國國立博物館，例如大英博物館和英國國家藝廊。

博物館員可用來購買藝術品的年度預算，理論上僅有十萬法郎，這個數字只有英國國家藝廊館員可動用金額的幾分之一。不過在當時，就算是這筆錢也可以買到不少一流作品。林布蘭栩栩如生的《被屠宰的牛》（*Boeuf Écorché*），描繪一頭吊掛的屠宰牛，於1857年購得，只花了五千法郎，

而博物館付出七千五百法郎，便獲得維梅爾精湛的《編織蕾絲的女子》（*Lacemaker*），當時這位畫家才剛嶄露頭角，還沒沒無聞。總體說來，無論是瓊宏、紐維克爾克，或後來的館長，出手都精準過人，不像舊日君王多半憑運氣瞎碰。即使博物館員當時像是看走眼，但日後的藝術史往往又會宣判他們才是真正的贏家。例如，1856年購買的《瓦拉迪手稿》（*Codex Vallardi*），當時認為是達文西的筆記本，在那個年代，只有少數學者曾親眼目睹過達文西的手稿。今天，達文西的手跡複製品隨處可見，就算是非專業者，都能在一秒內看出這份手稿並非出自達文西。事實上，這是比薩內洛（Pisanello）的手稿，一位怪誕無比的托斯卡尼大師，死於1452年，也就是在達文西出生那年。然而，這筆交易還以它自己的方式證明它跟達文西真跡一樣可貴，不僅是由於這份手稿的瑰麗與怪異，也因為裡面透露了義大利繪畫從哥德風格走向文藝復興的珍貴線索。

如果需要的費用比年度規劃的十萬法郎更高，一般來說，透過皇帝本人慷慨撥給就能解決。1858年，博物館有機會購買一批西班牙巴洛克作品，這些作品在當時才剛開始受人重視，而羅浮宮裡也相對欠缺這些東西，其中包括穆里羅的《聖母誕生》（*Birth of the Virgin*）和《聖地牙哥的奇蹟》（*The Miracle of Saint Diego*），以及祖巴蘭描繪聖文德（Saint Bonaventura）生平的兩個場景。這些作品在拿破崙對西班牙波旁王朝發動半島戰爭期間，已由麾下將軍尚－德－迪烏・蘇（Jean-de-Dieu Soult）在1811年從西班牙運回。1851年蘇過世後，羅浮宮設法攢到了繼承人開出的三十萬法郎。

第二帝國期間最大筆的藝術品採購案，是康帕那的收藏品交易。1861年，在一萬五千件的原收藏裡，羅浮宮買入一千八百三十五件作品，包括油畫、金飾、青銅器、古文物，參議院投票通過動支四百八十萬法郎來購買。賈

皮特羅‧康帕那（Giampietro Campana）在1849年獲得卡維利（Cavelli）侯爵爵位，他收藏的藏品數量龐大，必須在故鄉羅馬附近準備好幾棟房子和倉庫來存放。最終，他那永遠滿足不了的收藏慾讓自己吃足了苦頭。1857年，教皇國以貪汙罪將他逮捕，通常這種罪行會判處二十年徒刑。他選擇被驅逐出境，而他的收藏品被沒收充公，進行拍賣。倫敦的南肯辛頓博物館（The South Kensington Museum，即現在的維多利亞與亞伯特博物館〔Victoria and Albert Museum〕）購買了他收藏的馬約利卡陶器（majolica），聖彼得堡冬宮博物館買入八百件文物，主要是伊特拉斯坎和古羅馬陶器。大多數的油畫仍然保留在原本的收藏裡，最終送抵法國的有五百多幅。

跟往常的做法一樣，這些畫裡最好的作品保留在羅浮宮，大約有兩百餘幅，其餘分配到全國六十七個地區的地方博物館。羅浮宮獲得的最重要作品裡，包括保羅‧烏切羅（Paolo Uccello）描繪「聖羅馬諾會戰」（Battle of San Romano）的三件作品（約作於1440年）。從這次拍賣裡獲得的其他藝術家，還有重要的早期托斯卡尼畫家喬托和伯納多‧達迪（Bernardo Daddi），十五世紀的義大利名家利皮、柯西莫‧圖拉（Cosmè Tura），以及十六世紀後期的維洛內些。這些繪畫填補了羅浮宮收藏的關鍵空缺，除了維洛內些——羅浮宮裡已經有一幅眾所周知的經典。館方也購入了數百只康帕那收藏的希臘與伊特拉斯坎陶瓶，這也是另一塊博物館欠缺的收藏。現在這些陶瓶就展示在有著漂亮綠牆的康帕那藝廊裡，位於方形中庭南翼樓一樓，和查理十世文物館平行排列。

* * *

羅浮宮曾經獲得兩組精彩的收藏，卻沒有花一毛錢，這些收藏並非來自

富翁或家道中落貴族的祖產，而是勤勤懇懇的中產階級，靠著自己的積蓄和天生非凡的鑒賞力所買下的藝術品。

亞歷山大－查理·索瓦喬（Alexandre-Charles Sauvageot）靠著兩份工作挹注個人的非凡嗜好。他從1800年到1829年退休這將近三十年的時間，在巴黎歌劇院擔任第二小提琴手，同時也是巴黎市關稅局的初級官員，一直任職到1847年。關稅局退休後，這位沒有家累的單身漢，在自己位於第九區毫不起眼的公寓裡，和自己收藏的無價之寶度過人生最後十三年光陰。龔固爾（Goncourt）兄弟認識索瓦喬，也多次拜訪他的公寓，根據龔固爾的記載，他收藏的珍品並非來自巴黎昂貴的畫廊和藝術拍賣所，而是來自跳蚤市場和舊貨販子（brocanteurs）擺在波馬榭林蔭道（boulevard Beaumarchais）和聖殿林蔭道（boulevard du Temple）上的攤位[13]。世上有前衛藝術家，因此也有前衛收藏家的存在，索瓦喬就是這種人，他的藝術眼光，即使不用公然違背當時價值來形容，也絕對是走在時代之先。大約從1800年起，他開始收購中世紀和文藝復興初期的日常物品：鎖、鑰匙、蠟像、琺瑯、老鐘、青銅徽章，他幾乎成為這個領域裡的唯一行家。待到他年老時，歷史主義文化浪潮已經感染了全法國，甚至全歐洲都表現出強大的熱情，許多收藏家開出漂亮的數字，只為換取他寶山裡的一些東西。但索瓦喬出於強烈的公民意識和愛國情操，拒絕了所有要求，他在1856年將完整的收藏品捐給羅浮宮，僅留下大量個人藏書。羅浮宮取得這批藏品，也等於擁有了世界上最好的中世紀與文藝復興裝飾藝術收藏。

路易·拉卡茲（Louis La Caze）的收藏也許更不同凡響。他是較為傳統意義上的收藏家，蒐集古典名畫，這些畫作的文化價值在他買下後經過幾十年才被認識。拉卡茲受過繪畫訓練，老師可能就是新古典主義大師吉羅代（Girodet），根據他在1843年所繪的自畫像，無疑是個天生好手。但是他選

擇了習醫之路，1832年霍亂大流行，他證明這種疾病不具傳染性，因而贏得了普遍的尊敬。成功的行醫生涯，讓他有餘裕鑽研藝術收藏。拉卡茲跟索瓦喬一樣都是單身，沒有孩子，1820年在他二十出頭時，便開始光顧舊貨販子和拍賣會場，他買到委拉斯蓋茲和華鐸的作品，當時人們對華鐸還不屑一顧；他把作品收藏在自己的公寓裡，尋找正午街（rue du Cherche-Midi）一一六號。他也買到揚・斯坦（Jan Steen）、以撒克和阿德里安・凡・奧斯塔德兄弟（Isaak and Adriaen van Ostade）等荷蘭風俗畫家的作品。他憑著鑒賞力，堅持不懈，加上好運氣，收集到這些被人忽略的大師。他也大方開放公寓給民眾參觀，每週一天。《羅浮宮史》記載，「馬內（Manet）、竇加（Degas）〔和〕方丹－拉圖爾（Fantin-Latour）在他家裡發現了羅浮宮全未展示的早期名畫。」[14] 如今，羅浮宮裡有一些最著名和最常被翻印複製的作品便來自他的捐贈：華鐸的《丑角吉爾》（Gilles）、里貝拉的《馬蹄內翻足之人》（The Clubfoot）、福拉哥納的《洗浴女子》（The Bathers）、哈爾斯（Hals）的《波希米亞女子》（La Bohémienne），和林布蘭的《沐浴的拔示巴》（Bathsheba at Her Bath）等族繁不及備載，張張都是傑作。他捐贈的畫作，總數將近六百幅。

<p style="text-align:center">＊　＊　＊</p>

第二帝國時期，羅浮宮除了取得珍貴的希臘和羅馬文物，在亞述考古領域也有不少收穫，一個世紀之前，這個領域根本不存在。這方面維克多・普拉斯貢獻良多，他在伊拉克北部科爾沙巴德進行挖掘，成果為新羅浮宮科爾沙巴德中庭裡的有翅公牛。另一位考古學家奧古斯特・馬里埃特

（Auguste Mariette）對於挖掘地點具有不可思議的嗅覺，他在下埃及發現了孟菲斯的塞拉皮斯神廟（Serapeum of Memphis）。他靠著古希臘地理學家史特拉波（Strabo）和歷史學家哈利卡納蘇斯的戴歐尼修斯（Dionysius of Halicarnassus）區區幾行描述的指引，了解自己發現的是薩卡拉（Seqqara）的古墓葬群，和孟菲斯附近的金字塔群。後來，他又挖掘了美杜姆（Meidum）、阿拜多斯（Abydos）和底比斯（Thebes）的陵墓，以及卡納克（Karnak）和塔尼斯（Tanis）的神廟。這些挖掘成果為羅浮宮帶來幾項最著名的古文物，其中包括《阿匹斯公牛》（*Apis Bull*），以及所謂的《厄運獅身人面獸》（*Sphinx of the Dooms*）和《書記官坐像》（*Seated Scribe*）。

但是最轟動的發現，莫過於1863年查理·尚普瓦索（Charles Champoiseau）挖掘到了《薩莫色雷斯有翼勝利女神》，並在隔年送入羅浮宮。1883年，氣派的達魯階梯建成，雕像就擺在階梯盡頭，至今沒有換過位置。這件傑作是羅浮宮繼《蒙娜麗莎》和《米羅的維納斯》之後最著名的作品。從當時起，有超過一個世紀的時間，參觀者是從階梯旁邊的德農前廳（Vestibule Denon）進入博物館，這幾乎是他們目擊的第一件藝術品。雕像淋漓盡致呈現希臘化時期雕刻的大膽戲劇張力，描摹勝利女神的形象，她站在船頭，展翅起飛。顯然這件作品是為了紀念某場海戰勝利，但學者們不確定是要紀念哪一場，也不清楚雕像作於何時，從西元前四世紀中到西元前一世紀末都有可能。

這次發現又是法國駐鄂圖曼帝國外交官的功勞。1863年4月13日，尚普瓦索在愛琴海北部薩莫色雷斯島上所謂的「大神聖殿」（Sanctuary of the Great Gods）遺址進行挖掘，發現一尊將近十英尺高的白色大理石女性雕像，以及那位女神斷掉的雙翼和其他殘片。他也發現雕像附近有十五片灰色大理石塊，

但他當時並未領會到這些石塊跟女神間的關係，或它們可能是船首的碎片。他決定將石塊留在原地，只籌劃在一個月後將雕像運回法國。七個月後，船抵達土倫港，但遲至1864年5月11日才總算抵達巴黎。接著開始進行修復工作，1866年終於在女像柱廳展出這尊雕像，一直到1880年前都陳列在該處。

奧地利考古學家阿洛伊斯・豪瑟（Aloïs Hauser），在1873年重新檢視薩莫色雷斯島上殘留的灰色大理石塊，判定它們為船首碎片，並重組成我們今天看到的形式。尚普瓦索也兩度重回現場，先是索取船首，接著尋找傳聞中的女神頭，但卻一直沒有發現。1950年，卡爾・雷曼（Karl Lehmann）帶領紐約大學的美國考古隊再次前往遺址探勘，挖掘到雕像的右手手掌。1870年代，奧地利考古團隊曾經發現兩根手指，交給了維也納藝術史博物館；手掌在跟原手指結合後，從1954年起陳列在雕像旁的展示櫃中。

* * *

一般說來，拿破崙三世尊重瓊宏制定的嚴謹方法學，後來的博物館員也都支持其主張。但是皇帝免不了要利用羅浮宮的館藏來達到民粹目的和教條宣傳，尤其是宣揚他的統治與舊制度王權之間的傳承性（而不是和先前共和主義的傳承性）。為此，1852年他在羅浮宮裡成立「歷代君王文物館」（Musée des Souverains），一直運作到1870年他失勢為止。文物館位於柱廊底樓，包含五間展廳，旨在向民眾展示法蘭西歷代偉大統治者所擁有的文物。從梅洛溫王朝開始，包括希爾德里克（Childeric）的金蜜蜂，查理曼孫子禿頭查理（Charles the Bald）的《聖經》，以及在十四世紀把羅浮宮從碉堡改建為宮殿的查理五世的藏書。歷代王后的物品也在展示之列：瑪麗・安東妮隨身的日用

品小盒，凱薩琳‧德‧梅迪奇的聖餐書，幾本屬於布列塔尼安妮和瑪歌王后（la reine Margot）的祈禱書等等。當然，這些展品全是為了帶領觀眾走向波拿巴家族的文物：拿破崙著名的帽子擺在最顯眼處，還有一只玩具撥浪鼓，是他唯一的婚生子、人稱「羅馬王」的玩具。這些王室文物與其說是專業嚴謹的展覽，不如說是在營造一個令人熱血激昂的民粹主義場面。可以想見，館方得動用更多人力來看管羅浮宮這個特殊場所裡蠢蠢欲動的群眾。

此外，還有一個展品，即使展出的時間不久，人氣卻奇旺無比：六個碩大的圓柱體，狀似大鼓，一個接一個排列，令人想到電廠裡的發電機，或自來水配水廠裡的貯水槽。這些東西是全長一百英尺的羅馬圖拉真紀功柱（Trajan's Column）的石膏複製品。每個圓柱體高將近二十英尺，直徑約十四英尺，佔去達魯藝廊（Galerie Daru）整個空間，而且這裡還是博物館最大的空間之一。今日，博物館絕不可能展出真品之外的東西，但是對於十九世紀的人來說，這點卻沒有那麼重要。

* * *

城市裡的重要建築往往對我們影響至深，這種影響有近乎催眠的魔力：它讓我們覺得，它的存在天經地義，就是我們今日看到的模樣，不能也不該是別種。在現今許多觀察者眼中，十九世紀的羅浮宮透過習慣和熟悉感的魔法，早已達到這種形式上的勝利。事實上，若以純粹和永恆的建築法則觀之，羅浮宮的確沒有任何一個部分突出到足以作為典範：美術學院風格無疑更在意用什麼手段來華麗再現較早的建築語彙，而非追求絕對的形式完美，後者是十七世紀的柱廊之所以不朽的原因。然而，整個建築群卻是以如此高貴不凡的方式解

決了困擾羅浮宮幾百年的美學問題，很難想像，它如何能夠變得比現在更好。

不過在完工之初，許多巴黎人難以苟同，一開始的批評聲浪甚至超過了讚美聲。批評家維克多・傅爾奈（Victor Fournel）把第二帝國的羅浮宮形容為「暴發女的豪華閨房」（*toilette de parvenue*），還補充道：「你〔勒夫爾〕無法讓她變美麗，只好讓她變有錢。」羅浮宮前館員霍拉斯・德・維爾－卡斯泰（Horace de Viel-Castel），說話向來以尖刻聞名，他建議在入口處以拉丁銘文鐫刻：「勒夫爾蓋了這個打壞品味、無人理解的變形怪獸。」[15]

對新羅浮宮留下最有名但也最語義曖昧的註腳，也許是查理・波特萊爾（Charles Baudelaire）1861年的詩作《天鵝》（*Le Cygne*）。作品中，詩人走過剛被鏟平的空地，這裡曾經是洋溢波希米亞氣息的多揚內死巷，一個念頭在他腦海裡浮現：

Le vieux Paris n'est plus (la forme d'une ville

Change plus vite, hélas! que le coeur d'un mortel).

老巴黎消失了（一座城市的形體，唉，竟然變得比人心還快）。[16]

看著眼前一刻不停歇的工程，他的思緒跟著前進，悲傷又無可奈何地，回到記憶裡曾經在這裡出現過的東西：

Je ne vois qu'en esprit tout ce camp de baraques,

Ces tas de chapiteaux ébauchés et de fûts,

Les herbes, les gros blocs verdis par l'eau des flaques,

Et, brillant aux carreaux, le bric-à-brac confus.

Là s'étalait jadis une ménagerie . . .

我只在腦海中看見，從這片工寮地，做到一半的柱頭和柱身，雜草，水窪染綠的大石塊，還有，被一塊塊玻璃照得閃閃發光的一堆破破爛爛的東西。這裡，曾經有過一座動物園⋯⋯

接著，詩人回想起他在卡魯賽廣場撞見了一隻天鵝，天鵝從欄圈裡掙脫：突如其來的自由讓牠陷入一片混亂，它向詩人暗示了人在現代世界的流離失所。現代性的先驅波特萊爾，第一次，而且是在高度自覺之下，記錄了一種感性，這種感性定義了所謂現代性，是人類過往歷史裡不曾體驗過的──衝擊感，路上行人目睹城市景觀變化的衝擊，城市裡的地景，某些看似永恆、永遠不變的東西，突然間就消失了，無可挽回地被移除了，某些巨大的新東西取代了它。城市遠在第二帝國還沒到來之前就一直在改變和進步，但從來沒有以活塞和渦輪發動機的速度在前進──拿破崙三世時巴黎的發展速度。波特萊爾也許沒料到的是，坐落在巴黎心臟地帶、被改頭換面的羅浮宮，有一天，也會變成所謂的「老巴黎」。今日的巴黎，如果沒有第二帝國的羅浮宮，絕對令人無法想像。它既是地表最大的建築結構之一，也在經過重重考驗之後，變成最撫慰人心、最人性的建築物之一。羅浮宮已經變成了巴黎本身。

9

步入現代的羅浮宮

———————

THE LOUVRE IN MODERN TIMES

如果一位1880年的巴黎人，有辦法在1980年回到羅浮宮，他會發現，這裡沒有什麼變化，至少在外觀上如此。從1870年第二帝國垮台，到密特朗總統於1981年做出擴建博物館的重大決定，一個世紀的時間裡，這裡連進行內部更動的規模都很小。但是羅浮宮在這段期間卻三度遭遇逆境：1870年普魯士攻佔巴黎，和兩次世界大戰，這段期間博物館不得不關閉，並將藏品撤離到法國的偏遠地區。漫長的百年接近尾聲時，拿破崙中庭變黑的建築立面，石塊開始剝落，中庭本身也淪為財政部的員工停車場。但也是在這一時期，羅浮宮經歷了某種實質轉變：它成為貨真價實的「羅浮宮」（*the Louvre*）。經過早期跌跌撞撞、猶疑不定的進展，它蛻變成為我們今天認識的地方，並在全世界博物館中建立起卓越的地位。

* * *

1870年9月2日，在法國北部進行的色當會戰（Battle of Sedan）結束，也終結了法蘭西第二帝國。二十年後，艾米勒‧左拉（Émile Zola）用一整本小說描寫這場失敗，書名直接稱為《覆滅》（*La Débâcle*）。會戰的結局慘不忍睹，當晚，拿破崙三世已淪為普魯士陣營的階下囚。這是自從法蘭索瓦一世在

1525年帕維亞會戰投降被俘以來，法國統治者第一次在戰場上直接被俘。拿破崙三世再也沒有回到法國，他被放逐到英國，兩年後過世。

這場戰爭對巴黎、特別是對羅浮宮也造成強烈衝擊。拿破崙三世御駕親征，妻子歐吉妮皇后（Empress Eugénie）受命擔任攝政。色當會戰前一個月，當她得知法軍在弗爾巴赫（Forbach）和萊希霍芬（Reichshoffen）節節敗退時，便連忙趕往杜樂麗宮，將杜樂麗宮和剛落成的新羅浮宮調整為備戰狀態。8月31日，她下令帝國博物館的監督紐維克爾克和博物館員菲德列克‧德‧雷塞（Frédéric de Reiset）開始撤遷羅浮宮的畫作。館藏裡的三百件珍品，以火車運送到布雷斯特的軍火庫，對於節節進逼的普魯士部隊來說，這裡是最偏遠的法國國土。愛德蒙‧德‧龔固爾（Edmond de Goncourt）在9月2日的日記中，回憶雷塞為拉斐爾《美麗的女園丁》而落淚。「用完晚餐後，我們前往恩菲爾街（Rue d'Enfer）的火車站。我看著十七個木箱，裡面裝著〔科雷吉歐的〕安蒂歐珮（Antiope），還有最美的威尼斯畫作，這些畫曾經像是羅浮宮牆上永恆的風景，現在卻淪為數箱包裹，靠著『易碎品』一字，保佑它們在旅行和移動途中不要發生意外。」[1] 連羅浮宮最大的一幅畫，維洛內些的《迦拿的婚禮》，也只能倉促捲起來運走。埃及館的石棺被拿來存放珠寶和莎草紙，《米羅的維納斯》藏入地方警局園區裡的地下室，方形中庭立面上由古戎和昂傑所做的浮雕，則是塗抹上一層厚厚的石膏，保護它們免受即將來臨的戰火摧殘。

色當會戰隔天，拿破崙三世在麥次（Metz）投降，二十四小時後，第二帝國被廢，「國防政府」（Défense Nationale）成立。紐維克爾克一邊逃往英國，一邊準備將自己收藏的八百多件中世紀和文藝復興雕塑和陶瓷，以及十五套盔甲，在適當時機賣出，最後賣給了理查‧華勒斯爵士（Sir Richard Wallace），成為著名的「華勒斯典藏館」（Wallace Collection）核心展品。在

紐維克爾克出逃同時大賺一筆期間，一群憤怒的暴民開始集結在卡魯賽廣場的杜樂麗宮前。宮裡的皇后還來不及收取幾件祖傳之物，便急匆匆穿越半英里的路程，經過南側剛整修好（隨即又將被毀）的花神塔樓，穿越大長廊向東，抵達柱廊出口，一輛備妥的馬車將她送往安全之地，展開流亡生活。

拿破崙三世宣布退位，卻是法國苦難的開始，尤其是巴黎。即使帝國已經宣布投降，臨時國防政府仍然決定繼續迎戰普魯士。由於最頑強的抵抗勢力集結於巴黎，因此普魯士在9月19日對這座城市展開圍攻。巴黎有三十年前建造的梯也爾城牆（Enceinte Thiers）保護，圍繞整座城市。在大部分圍困期間，國民衛隊都駐紮在杜樂麗花園裡，杜樂麗宮和羅浮宮有幾處空間，被改建為接濟傷患的臨時醫院。大長廊裡已經沒有任何一幅畫，機械設備移入，加緊製造武器。普魯士宰相奧圖·馮·俾斯麥（Otto von Bismarck）想盡快結束圍攻，不斷唆使將軍向這座城市開火，但被將領們所拒絕。隨著冬天到來，飢餓來臨，他們選擇讓市民受凍。但是巴黎人表現得比預期更強韌，於是國王威廉一世親自命令老毛奇將軍（General Helmuth von Moltke）用他的大口徑克魯伯（Krupp）大砲對首都開火。巴黎外緣受到極大的破壞，但普魯士的軍火支援不足以讓他們推進到市中心三英里內，因此還威脅不到羅浮宮。

三天後，巴黎投降。1月26日簽署停戰協定，普魯士打道回府，為即將統一的德意志贏得亞爾薩斯（Alsace）與洛林（根據5月10日法蘭克福條約）。但此時，法國國內出現更嚴重的危機，並且爆發為一場內戰：以凡爾賽為基地的「國防政府」和巴黎新成立的「公社」（la Commune）政府互相對峙。揉雜了共產主義者、社會主義者和無政府主義者的公社，在3月18日奪得權力，隨即建立一個革命政權，並立即採行了多項措施，包括政教分離，禁止雇主對員工扣薪罰款，以及廢除麵包店在凌晨工作的習俗，這恐怕是對所有巴黎人造

成最多不便的措施。

　　畫家古斯塔夫·庫爾貝（Gustave Courbet）也是臨時成立的公社政府領導人之一，他被選為巴黎藝術家協會主席（*Fédération des artistes de Paris*），協會裡有四百多位畫家，包括馬內、米勒（Millet）、杜米埃（Daumier），以及雕塑家朱爾·達盧（Jules Dalou）。庫爾貝上任後所做的第一件事，是在立法機關通過一項拆除凡登廣場紀念柱的法案，柱頂站著拿破崙一世的雕像，拆除這根紀念柱是因為它是「一座欠缺任何藝術價值的紀念物」。（只是當「秩序」一恢復，庫爾貝就因為這件破壞案被處以三十三萬法郎的罰鍰。明顯無力償付的庫爾貝只好逃到瑞士，六年後在瑞士過世。）愛德蒙·德·龔固爾在4月18日的日記中寫道：「羅浮宮博物館的館員們都很緊張⋯⋯他們怕庫爾貝正準備〔對《米羅的維納斯》〕下手。他們擔心那個瘋狂的現代主義者，會對那件古典傑作做出什麼難以意料之事，但我認為那是杞人憂天。」[2]

　　達盧被後世譽為第三共和時期最好的雕塑家，他擔任羅浮宮的臨時館長，和家人住在羅浮宮裡的寓所，他以主管身分宣布在5月18日重新開放博物館。公社成員也佔領了杜樂麗宮，並在宮內舉辦音樂會和導覽，每人收費五十分，由於平民百姓向來不被允許進入王宮，因此盛況可想而知，門票收益用來援助普法戰爭中的傷患和失怙孤兒。但這段摸索期相當短暫，數天後，帕特里斯·德·麥克馬洪元帥（General Patrice de MacMahon）率領的國民衛隊從凡爾賽出發，在首都各地布下攻勢，準備一舉殲滅公社分子。市區各地都堆起路障，羅浮宮北側的里沃利街防範得尤其嚴密。達盧還召集了四十七名羅浮宮守衛在博物館周圍設置障礙物，而他自己，不出所料地，正和家人準備用一個禮拜的時間逃往倫敦。接下來十年裡，他得在倫敦努力為自己的清白辯護，對抗新政府羅織的「以死脅迫羅浮宮四十七名守衛」之罪。[3]

公社統治在1871年5月21日至28日所謂的「血洗週」（semaine sanglante），畫下暴力的句點。國民衛隊開始對城市開砲：其中一枚落在大長廊屋頂，沒有損傷到任何畫作；另一枚損壞了馬爾斯圓樓天花板的一些灰泥雕塑。然而即使在這樣的戰火下，博物館竟然也照常開放，至少在最初還如此。巴爾貝·德·茹伊（Barbet de Jouy）是少數堅守崗位的博物館員，他到5月23日才關閉了博物館，這時節巴黎已經爆發了街頭巷戰。

這一天，公社的軍事首領儒勒·貝爾杰雷（Jules Bergeret）決定放火燒毀杜樂麗宮。他為這起事件做好準備，在中央塔樓裡堆放油料、松節油和酒精。接近晚上九點時，他和同伙分成三個小隊，每隊十人，將高度易燃的液體一桶桶潑灑在地板和牆面上，接著貝爾傑雷點火。同一時刻，城市各地都有類似團體放火焚燒公共建築物，包括格列夫廣場上的市政廳，但羅浮宮周邊依舊是這一波系統性摧殘的最大受害者。幾個小時內，位於里沃利街和卡斯蒂利奧內街口的財政部已經付之一炬。沒多久，皇家宮殿和隔街相對的羅浮宮圖書館也開始起火，雖然皇家宮殿受損相對較小，羅浮宮圖書館卻徹底焚毀，損失的書籍難以計數，其中跟羅浮宮歷史有關的檔案資料也遭受波及。我們現在對羅浮宮的早期發展有一段認知空白，就是當晚野蠻暴行的後果。

隨後，公社分子打算對羅浮宮南半側的「大側門」縱火，勒夫爾在幾年前才完成這個宏偉的出入口。博物館員巴爾貝·德·茹伊這時候已有「羅浮宮救主」的稱號，他迅速採取行動，指揮數十名守衛保護博物館，在第二十六獵兵營營長瑪西安·貝納迪·德·西括耶（Martian Bernardy de Sigoyer）率領隊員協助下，他們設法控制了火勢，直到消防隊員抵達。現在大長廊南側的「巴爾貝德茹伊門」，便是在紀念這位館員為羅浮宮立下的諸多功勞和貢獻。

翌日清晨，局面已經控制，但杜樂麗宮早已化成一座廢墟。餘燼仍在悶

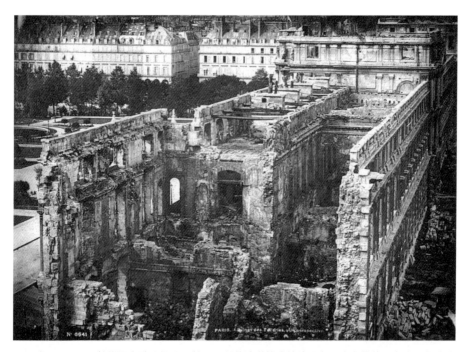

1871年5月23日，杜樂麗宮被公社分子焚毀，從花神塔樓眺望的景象。殘存的牆垣在十二年後的1883年才全數清除。

燒，兩側的塔樓，包括大長廊西端的花神塔樓，和里沃利翼西端的馬桑塔樓悉數燒毀。隔天，即5月25日，公社瓦解，許多位領袖遭到逮補，他們在盧森堡公園八角水池旁的牆邊排成一列，接受行刑隊槍決。他們被處決的地點現在放置了一塊紀念牌。貝爾傑雷本人則流亡海外，三十四年後逝於紐約。

焚毀的杜樂麗宮仍然留下夠多屹立未倒的結構，當時有許多人都期盼能重建，恢復它昔日的丰采。但是，勒夫爾在幾天後對杜樂麗宮進行了總體檢，做出無法重建的結論。數年後，巴黎歌劇院的建築師加尼葉也認證了這個觀點。即使如此，曾經作為歐洲最豪華宮殿的廢墟仍然殘存在原地，荒蕪的景致一留就是十二年。殘存的瓦礫終於在1883年清空，羅浮宮的西面也頓時豁然開

朗。若不是因為貝爾傑雷的蓄意破壞，造成了這個意外結果，今日的羅浮宮必定會顯得隔絕封閉，自囿於巴黎之外。建築史裡恐怕找不到另一樁更大的諷刺，比得上羅浮宮和杜樂麗宮的結合，三百年來，幾乎是每一位法國君王殫思竭慮才完成的偉業，卻只維持了不到十年。

　　不過，從建築史裡也不乏得見，一棟建築總是有一些毀滅不了的東西，總會有某些東西留下來，讓我們得以至少在想像中拼湊出業已消失的許多部分。杜樂麗宮留下了不少具體的東西，分散在巴黎各處和歐洲各地。宮殿西側的一座拱門，現在矗立在杜樂麗花園園區南側，另一座拱門合併到羅浮宮的馬利中庭裡。數尊十七世紀雕刻的寓言人像，原本是宮殿西側三角楣的裝飾，現在陳列在卡魯賽廣場下方的大型購物中心內。剩餘的殘片，有的流入第六區的美術學院，和瑪黑區的喬治－凱恩廣場（Square Georges-Cain），其他還有一些送到科西嘉島阿雅克肖（Ajaccio）的拉龐塔堡（Château de la Punta），和柏林近郊的巴貝爾斯貝格堡（Babelsberg Palace）。

　　第三共和的前十年，花費了大量時間、氣力和金錢在處理公社留下來的爛攤子，清理先前的破壞和斷垣殘壁。今日遊客從西側進入羅浮宮，必定都能感受到一種整體的和諧感和對稱性，不管哪個部分都具有統一的風格。這種印象是因為眼睛所看見的每樣東西，至少是每樣東西的表面，都在十九世紀最後二十五年裡，經過同一個人的整理：勒夫爾。不過，一旦仔細檢視，便能揭露隱匿在完美表象下的唐突點。最明顯的例子發生在北半側的里沃利翼，大約位於最西端馬桑塔樓與銜接新羅浮宮的侯昂塔樓中間，這部分原本是由佩西耶與方丹在1810年左右為拿破崙一世所建，和大長廊相對稱的北長廊，在中間竟突兀地斷成兩截，高度、寬度和表面裝飾都大不相同，關鍵接口處只有一面石牆，突出在外毫無修飾，幾乎就像在一整片美術學院風格的奢華古典主義裡，

突然插進了十二世紀的腓力・奧古斯都羅浮堡。勒夫爾原本計畫在這裡興建與大長廊開議塔樓相對應的東西，但是在第三共和初期財政吃緊的情況下，工程從未實際展開。

<center>＊ ＊ ＊</center>

在隨後一世紀裡，從第三共和建立到1981年大羅浮宮計畫動工，羅浮宮一步步蛻變為我們今天認識的偉大博物館。事實上，大型國立藝術博物館的概念，無論是普拉多（Prado）美術館、荷蘭國家博物館（Rijksmuseum）、聖彼得堡冬宮或大都會博物館，這時候才正準備發展成現代世界中我們熟悉的類型。這段期間，羅浮宮成為全球最進步的藝術博物館，領導地位舉世公認。但就硬體層面和博物館本身來看，它的蛻變完全是一點一滴逐漸形成的。最大的改變來自新入的館藏，以及採取更現代主義的精神展覽藝術品，以回應兩次世界大戰所產生的巨大歷史動盪。

從1880到1980年間，外觀上的差異主要發生在戶外景觀的轉變。以今天來說，杜樂麗花園和東邊的卡魯賽廣場明顯被切分開來，杜樂麗宮還在時，這種分隔感更加明顯。但隨著杜樂麗宮最後的遺跡在1880年代清除，接替勒夫爾位子的艾德蒙・紀堯姆成為羅浮宮首席建築師，他提出將杜樂麗花園東側三分之一的樣式複製到卡魯賽廣場，藉此將幾百年來分隔的兩個空間在視覺上連成一片。原本由安德烈・勒諾特（André Le Nôtre）設計於十七世紀的宏偉花園，經過這番延伸之後更顯氣派，空間和諧感也勝過今日。

繼續往東進入拿破崙中庭，1900年的遊客會撞見一座「美好年代」（Belle Époque）的顯眼紀念碑，紀念萊昂・甘必大（Léon Gambetta）這位政

尚－保羅‧歐貝的甘必大紀念碑，甘必大（1838–1882）是第三共和初期的政治家。紀念碑坐落在拿破崙中庭，1954年拆除。

治人物，在普魯士入侵和第三共和成立初期的傑出貢獻。有超過五十年的時間，每一位進入羅浮宮的遊客，都會迎面和這座如今已遭人遺忘的紀念碑擦身而過，在許多巴黎人心目中，它必定和參觀羅浮宮的印象密不可分。純粹就一個展示舞台來說，紀念碑的整體效果無疑比個別部分的平庸品質好得多。它是由建築師路易－查理‧布瓦洛（Louis-Charles Boileau）所設計，尚－保羅‧歐貝（Jean-Paul Aubé）負責雕刻，高將近六十英尺，和卡魯賽凱旋門相對峙，氣勢不相上下。紀念碑建於1888年，在甘必大英年早逝六年之後，採用方尖碑的形式。因此，貝聿銘金字塔的埃及聯想，就算最初曾令觀者感到不解，但事實上，這可不是拿破崙中庭裡第一個具有埃及風格的建築物。紀念碑上的甘必大雕像，展露氣宇軒昂的演說姿態，正是那個時代所追求的風貌，腳下有一門

大砲和一名伏踞的士兵。台座上陳列著青銅女像，裸體，這也是時代的需求，寄寓了真理、力量等具有教化意義的抽象概念，碑頂是民主女神跨坐在有翼獅子上。

由於甘必大是以捍衛民主和對抗德國聞名，1940年納粹佔領後，他的雕像便難逃劫數。德軍一抵達，雕像就被移除，青銅部位被重新熔鑄為武器——許許多多青銅塑像在戰時就這麼給毀了。紀念碑剩餘的部分在1954年被拆除，這種自命不凡的演說表情在當時已經退流行，截下的甘必大石像，現在放在第二十區的愛德華瓦揚廣場（Square Édouard-Vaillant）。拿破崙中庭裡還有另外兩尊樹立更久的雕塑，分別是保羅・隆德夫斯基（Paul Landowski）具有羅丹風格的《該隱的三個兒子》（Sons of Cain），和保羅・威隆・巴特雷（Paul Wayland Bartlett）的拉法葉騎馬像。直到1984年，這兩座塑像才被移除，騰出空間給貝聿銘的金字塔。

從勒夫爾在1880年過世，到一百年後聘請貝聿銘規劃大羅浮宮，博物館一直都擁有一位專屬建築師，即使規劃的工程少之又少。不過，小型工程依舊在不斷進行中，其中有一些對博物館也相當重要。在第一次世界大戰之前，接任「羅浮宮建築師」這一職位的有艾德蒙・紀堯姆、保羅・布隆代爾（Paul Blondel）、加斯東・雷東、查理・吉侯（Charles Girault），和維克多・布拉維特（Victor Blavette）。

由於這些人的貢獻大多集中在羅浮宮的室內空間，況且每一代人都想把空間改造得合乎時代品味，因此五位建築師的成績最終都沒有保留下來，或少得可憐，連紀堯姆的命運也一樣，但他仍對羅浮宮的室內規劃留下了幾個重要貢獻。

首先，他對議政廳做了改頭換面的設計，以符合日後作為純展覽空間的

新功能。可惜的是，現在它變成乏味至極的極簡風格，完全丟失了過去曾經擁有的風韻奢華。紀堯姆也完成了達魯階梯，這條寬大的樓梯將參觀者從底樓達魯藝廊的古文物世界引導至《薩莫色雷斯有翼勝利女神》，然後往左通往阿波羅長廊，向右通往方形沙龍和大長廊。我們現在看到的階梯沒有任何裝飾，係作於1930年代，和勒夫爾的原始設計或紀堯姆的修改版在造形和用途上沒有不同，但裝飾非常不一樣。紀堯姆的階梯壁面貼滿了馬賽克寓言人物形象，這是博物館裡唯一使用馬賽克的地方，連法國都少有古蹟使用這種古老素材。他設計的這個版本從未受到真正喜愛，除了馬賽克圖案並不出色外，這種材質完全不符合法式品味，放在羅浮宮裡顯得格格不入。

然而，完工的階梯仍然為博物館提供了一個美侖美奐的舞台，展示館方最新也最偉大的收藏：《薩莫色雷斯有翼勝利女神》。這尊希臘化時期的雕塑傑作在1883年首度露面，一年後展示在達魯階梯上，從此便據有這個位置。樓梯的氣勢至今依然宏偉，但自從1989年大羅浮宮開幕後，它帶給觀者的印象已經無法跟過去相提並論。今日參觀者從金字塔下方入館，然後有三個展館可供選擇：德農館、敘利館、黎希留館；但是在過去，參觀者是從德農塔樓的底樓進入，左轉一進入藝廊，迎面而來就是《薩莫色雷斯有翼勝利女神》巍然屹立在達魯階梯之上。

紀堯姆另一個貢獻和女像柱廳有關。女像柱廳位於十六世紀的萊斯科翼樓，羅浮宮的專家擔心廳內的濕度過高，會影響到藝術品的安危。紀堯姆因此必須挖開廳內地板，清理掉下方潮濕鬆軟的泥土。1882年他對下方的遺址進行探勘，大約是在阿道夫·貝爾提對方形中庭的中世紀遺跡進行重要考掘的一個世代之後。紀堯姆在後續挖掘過程中發現了十三世紀中期所謂的聖路易禮拜堂（Chapel of Saint Louis）。但跟貝爾提的挖掘一樣，遺址又被覆蓋、遺忘，多

年不再重見天日。

　　加斯東・雷東（偉大的象徵主義畫家奧迪隆・雷東〔Odilon Redon〕，是大他十三歲的哥哥）的成績雖然又差了紀堯姆一截，但在擔任羅浮宮建築師期間，仍然進行了兩項重要計畫。其中最令人興奮的設計，如今已消失得不留下一點痕跡。勒夫爾當年在大長廊西半部增建了開議廳，凸出於建築體外，至今仍然存在，最初是作為第二帝國的國務會議之所，但是在拿破崙三世垮台後，開議廳回歸博物館，變成展覽空間。雷東在大約1900年透過出色的想法，將開議廳設計成魯本斯《瑪麗・德・梅迪奇》系列的專屬展廳。這裡成為全羅浮宮最氣派的場所，弧拱形的天花板安裝了格狀天窗以大量採光。魯本斯的每幅畫嵌入牆面精緻的雕飾邊框，畫框上方有紋章盾（escutcheon）為飾。通道處由兩根愛奧尼亞圓柱配上愛奧尼亞壁柱構成了高雅的入口，走出後向東通往「凡戴克廳」，在這間狹窄的畫廊兩壁，陳列較小幅的荷蘭和法蘭德斯畫作。開議廳裡雖然無法全數收入魯本斯的二十四幅系列畫作（有幾幅放在隔壁的凡戴克廳），這套氣勢磅礴的巨作確實享受了過去未曾享有的尊榮，未來也不會再有這種待遇。戰後，展廳再次進行現代化改造，舊有的魔力消失殆盡。1980年代隨著大羅浮宮擴建完成，荷蘭畫派與法蘭德斯畫派移入黎希留館，開議廳又進一步被整治得面目全非，原本堂皇的愛奧尼亞柱入口，被改建為公共廁所。

　　雷東為羅浮宮建築留下的唯一作品，是裝飾藝術博物館的入口大廳，設計得典雅堂皇，兩層帶欄杆的包廂有如北邊半英里外加尼葉歌劇院和凡爾賽宮孟莎小教堂（Mansart's Chapel）包廂的混合物。嚴格說來，裝飾藝術博物館不算是羅浮宮博物館的一部分，它佔用羅浮宮里沃利翼的西段空間，自己形成一個獨立單位。但是，羅浮宮的歷史向來變動不居，假以時日，這個高雅展廳回歸羅浮宮的日子很可能會到來。

　　　　　　　　　　　　　* * *

　　在經歷普魯士圍攻和巴黎公社之後，博物館又重新對外開放，但只作局部開放。從共和派在1871年5月下旬掌控政局算起，還需要三年半的時間，博物館才在1874年11月恢復正常營運。這段期間，館方進行了幾項重要的行政組織改革，為未來世代奠定專業化的基礎。館藏劃分成五個部門：1. 希臘羅馬古文物；2. 埃及古文物；3. 歐洲繪畫和素描；4. 中世紀、文藝復興和現代雕塑與藝術珍品；5. 航海與民族學。最後一個部門，等於是把前面四個部門未能涵蓋的東西全部收進來。「航海館」收藏了船艦模型以及與法國海軍相關的其他展品，這部門的收藏品幾十年來一直在博物館裡搬來搬去，沒有哪個部門的館員或主任喜歡跟它們擺在一起。儘管如此，它仍然持續作為羅浮宮的一部分，直到1937年才遷往十六區新建的夏佑宮（Palais de Chaillot）。而民族學的部分，基本上就是所有非古希臘羅馬、非西歐、非基督教、亦非古埃及的各種文物。

　　此外，1882年進行了一項重要的制度變革：時任教育部長的儒勒‧費里（Jules Ferry）推動成立羅浮宮學院（École du Louvre）。學院最初使用新羅浮宮西南側的莫里安翼，1980年代後期大羅浮宮建成之後，搬到大長廊最西端的花神翼。如今它向全世界提供最頂尖、嚴謹而權威的藝術史課程，旗下有一千六百名學生，不僅訓練他們有機會到羅浮宮擔任館員，還可能進入上百間的博物館工作。這些博物館在1895年組成了「國立博物館聯合會」（Réunion des Musées Nationaux），旨在為購置藝術品挹注資金，先前常因為繁瑣的行政程序而讓藝術品採購窒礙難行。聯合會為了這項使命，在兩年後又成立「羅浮宮之友協會」（Société des Amis du Louvre），現在協會也負責審理博物館的年度會員資格。有了這兩個單位後，募集資金變得更積極有序，至於採購藏

品，仍然依循羅浮宮本身的規定，由館方全權處理。

　　為了籌募更多採購資金，有館員丟出激進的想法：博物館收門票。在此之前，羅浮宮一直是免費的，法國政府裡有許多公務員也竭力捍衛免費政策。收藏家查理・曼海姆（Charles Mannheim）在1884年首次提到收費的想法，藝評人路易・貢斯（Louis Gonse）立即回應道：「堅持免費入場原則和一視同仁的民主接待，是我們法國國家博物館的核心精神，也是它們在外國人眼中聲譽卓著的原因。」[4]貢斯一定想到了隔壁英國，當時確實是收費入場。但是對某些博物館員來說，收費入場與募集資金無關，而是為了阻擋一些不受歡迎的對象，這些人在冬天進博物館，似乎只為了貪圖新安裝的暖氣。在這件事情上，一直到1922年制定了法條，館方才得以向公眾收費。

　　羅浮宮館藏的確在持續增長，但現在更仰賴採購，勝於捐贈和考古收穫。十九世紀末曾經迎來《薩莫色雷斯有翼勝利女神》大禮的那種無人阻攔的考古探險，已經一去不復返。義大利、希臘和埃及當局都更敏銳意識到自己的國家認同，瞭解自家土地下埋藏東西的價值，對於法國、德國、英國的考古挖掘也越來越保留，不讓他們像上一代考古學家那麼隨心所欲。儘管如此，羅浮宮還是從恩內斯特・德・薩爾賽克（Ernest de Sarzec）在美索不達米亞以及奧利維耶・雷耶（Olivier Rayet）在米利都（Miletus）的挖掘獲益，兩者都進行於1870年代。

　　這段期間，每一件要進入羅浮宮的藝術品都必須經過館方專家開會審定。不論是透過購買或接受捐贈，兩種方式都有特別成功或失敗的例子。例如，1888年，大約在博物館以五千法郎買回林布蘭精湛的《被屠宰的牛》二十年後，館員喬治・拉芬內斯特（Georges Lafenestre）花了不止三倍的錢，買下亞歷山大・德坎（Alexandre Decamps）極度講究工筆的《鬥牛犬與蘇格蘭

犬》（*Bulldog and Scottish Terrier*），同時間，安格爾繪於1845年的傑作《豪森維爾女伯爵像》（*Portrait of Comtesse d'Haussonville*）卻被判定不值得羅浮宮收藏。這幅畫現在成為紐約弗里克收藏館（Frick Collection）裡最受人喜愛的畫作。而安格爾另一幅傑作《瓦爾邦松浴女》（*La Baigneuse de Valpinçon*）則符合館方專家的嚴格標準，通過審核的還有安傑利科修士的《耶穌釘上十字架》、比薩內洛的《埃斯特家族公主畫像》（*Portrait of a Princess of the House of Este*）和波提且利的《雷米莊園》（*Lemmi*）濕壁畫組，這兩幅濕壁畫現在陳列在佩西耶與方丹廳，即從《薩莫色雷斯有翼勝利女神》通往方形沙龍的過道上。

在第三共和的前五十年裡，即從1871年到第一次世界大戰結束簽定凡爾賽和約之前，羅浮宮總共接收了一千一百三十七筆數量與品質各異的捐贈[5]。1880年，第三共和第二任總統阿道夫・梯也爾（Adolphe Thiers）在他的遺囑裡明確指定，要將他總數一千四百七十件的遺產打包成一份禮物捐贈給館方，不得拆分，然而，這些物品絕大多數都不夠資格放在博物館裡展出。後來的總理喬治・克里蒙梭（Georges Clemenceau）談起這件「令羅浮宮蒙羞」的往事，強烈抨擊梯也爾「那個粗俗的小布爾喬亞，光是活著的時候〔在公社末期〕謀殺巴黎人還不夠，死後還想用他用過的餐盤和夜壺永遠賜福給巴黎人」[6]。這組捐贈裡其實是有維洛基奧（Verrocchio）的《天使》（*Angels*）草稿，和盧卡・德拉・羅比亞（Luca della Robbia）所製作的女人頭像、馬約利卡陶器等值得羅浮宮收藏的藝術品。有時捐贈人指定的條件合情合理，譬如埃德蒙・詹姆斯・德・羅斯柴爾德（Edmond James de Rothschild）在米利都的考古成果。但有時為了迎合捐贈者的要求，卻讓博物館員分外頭大，像是在1911年，以薩克・德・卡蒙多伯爵（Count Isaac de Camondo）就在遺囑裡為自己著名但參差

不齊的收藏品指定捐贈條件：必須開闢一間專屬展廳，展期至少五十年。這些東西被無聲無息陳列在莫里安翼的頂樓，也幾乎可以肯定，沒有人會走過去。

在此同時，羅浮宮卻對擁抱現代主義始終猶疑抗拒，尤其是印象派藝術。印象派畫家早已風行英國，在美國尤其受到歡迎，卻遲遲無法被自己的同胞接受，這就是大都會博物館的印象派館藏足以和任何一間法國博物館媲美的原因，包括奧塞美術館（Musée d'Orsay）。當時莫內（Monet）和幾個朋友曾經共同募資，打算買下馬內惡名昭彰的《奧林匹亞》（Olympia）捐贈給羅浮宮。這幅畫描繪了一位裸體女性，卻沒有以任何令人放心的神話加以包裝以符合當時法式品味的要求。藝評家喬治‧拉芬內斯特為此特別致函館長，批評這件作品不值得羅浮宮收藏。他的意見雖然以八票對三票被推翻，作品最後還是被送入盧森堡藝廊（Luxembourg Gallery，當代藝術最常去的地方），而不是羅浮宮。不論如何，莫內渴望把畫送進羅浮宮，等於肯定了這個機構在授予某項藝術經典地位的權威性。一直等到1907年，這幅畫才進入羅浮宮，當時克里蒙梭這個重量級政治人物又再次跳出來向館方施壓，作品才得以在議政廳跟安格爾的《大宮女》（La Grande Odalisque）共同展出。奇怪的是，十年前畫家埃提安‧莫侯－內拉東（Étienne Moreau-Nélaton）送給館方一幅更聲名狼藉的馬內作品：《草地上的午餐》（Le Déjeuner sur l'herbe），卻平安無事被接納。現在這兩幅畫都收藏在河對岸的奧塞美術館，原因是除了極少數的例外，羅浮宮不再陳列印象畫派，畢竟法國藝術裡這麼重要的章節，本來就值得為之開闢一間專屬美術館。

* * *

羅浮宮能夠為藝術作品賦予神奇的力量，最偉大的例子，非《蒙娜麗莎》莫屬。雖然達文西是在十六世紀的第一個十年裡創作這幅傑作，但從非常實際的層面來說，我們今天所認識的經典意象，係誕生於第三共和羅浮宮藝廊裡的某個時刻。現在我們很難想像羅浮宮裡沒有《蒙娜麗莎》，也難以想像《蒙娜麗莎》（法國人通常稱呼它為《喬孔達夫人》〔La Joconde〕）在羅浮宮以外的地方。如果這幅畫收藏在維也納藝術史博物館或馬德里的普拉多美術館，必定也會是幅名畫，必然也能夠為館方帶來吸聚人潮的效果，但絕不會是現在的《蒙娜麗莎》。唯有達文西能夠創作這幅大師作品，但只有羅浮宮才能賦予它舉世無雙的地位，成為代表今日西方藝術和文化「登峰造極」的作品。因為巴黎從十八世紀中到二十世紀中一直是公認的西方藝術中心，而羅浮宮就矗立在巴黎的市中心。

　　許多第一次來到羅浮宮的訪客，就算不是專程，也一定要親眼目睹這幅名畫。和名人相遇的興奮，加上完成一項個人夢幻清單裡的目標，那種悠揚平靜的感受，幾乎是羅浮宮之旅帶給人的最大滿足。但是，很少人願意承認，這種體驗最後又不出所料地令人失望：參觀者走得再近，也無法近到六十英尺的範圍內，去欣賞一幅一點也不大的畫作，就算擠到最近處，光是那泛著淡綠光澤的防彈玻璃，就足以讓畫面失真，這樣的欣賞已經不算欣賞，這樣凝視畫作，肯定也難以獲得真正的美感滿足。但以往並不是這樣，1980年代之前，在週間閉館前的時分，你大可一個人奢侈地獨享畫作，好整以暇品嚐每個細節。這種事在今天幾乎不可能，尤其當電影版《達文西密碼》（The Da Vinci Code）在2006年推出之後，館方不得不重新安排博物館南側的整體動線，以疏解萬頭攢動爭睹名畫的一波波人潮。

　　但耐人尋味的是，欣賞《蒙娜麗莎》最大的障礙，其實是我們一直看到

蒙娜麗莎。大多數人都對它太熟悉了，也許古典名畫裡我們就只熟悉這幅，在我們都還不懂得怎麼欣賞它之前，就已經對它爛熟了。而當我們好不容易培養出鑒賞力時，這幅畫在我們的經驗裡已經被壓扁成一個小圖像：就像一元美鈔或美國國旗，熟悉到我們已經對它視而不見，因此也可能完全誤解了它。如今，《蒙娜麗莎》作為藝術裡的經典，名副其實體現了美、真理或這一類的價值。但事實上，它是有史以來最詭譎的一幅畫，而且這種詭譎性在一百年前就讓社會大眾驚呆，當時這件名畫還沒被商品化，還未被複製成幾百萬張的海報和明信片。

在古典大師肖像畫的創作類型裡，一張畫通常只傳遞一個訊息：在男性是權力，在女性則是美麗。從這個意義來說，《蒙娜麗莎》符合這個體例，很明顯，畫中的模特兒是個美麗的女人。但是在1900年以前，也就是當人們仍然有機會用新鮮的眼光觀看這幅畫時，觀者才剛體會到她的美貌，便同時意識到她似乎沾染上某種悲傷，因而內心為之震動。古典名畫裡不是沒有描繪悲傷，但是在肖像畫裡卻從來沒有出現過，畢竟，肖像畫最重要的目的是透過整體印象呈現出令人豔羨的生命情境。一旦察覺到悲傷，更詭譎的第三個印象便接踵而來：模特兒看起來咄咄逼人，甚至殘酷無情。「像個吸血鬼，」十九世紀的英國散文作家華特・佩特（Walter Pater）寫道：「她已經死過很多次了，她深諳墳墓裡的祕密。」[7] 同時代的法國史學家儒勒・米什萊（Jules Michelet）寫道：「這幅油畫吸引了我，誘惑了我，侵襲了我，吞噬了我。我不顧一切去找她，如同鳥向蛇飛撲過去。」[8] 這種感受因為她背後一片灰綠、蒼茫的暮色而變得更加具體。一旦開始設想這個問題，一個如此美麗、好出身的年輕女性，也許是同齡被畫者中身世最好的一位，竟然住在這麼一個暮氣沉沉、活像水底世界的地方，完全令人難以理解。

但就算考慮了《蒙娜麗莎》與眾不同的因素，還是不足以解釋，這幅作品為什麼或如何會成為世界上最有名的繪畫，比方說，為什麼不是掛在西南側大約兩百英尺的大長廊上拉斐爾同樣精湛的巴爾達薩雷·卡斯蒂利奧內肖像畫；或是掛在東北側兩百英尺附近的達魯廳裡，安格爾同樣出色的路易－法蘭索瓦·貝爾當（Louis-François Bertin）肖像。事實上，《蒙娜麗莎》的名氣有很大程度跟藝術史上一樁最惡名昭彰的竊盜案有關，1911年8月21日，這幅畫神祕地從議政廳的牆上消失了。連續好幾個星期、甚至數月的時間，全球各主要報紙都在關注這件失竊案，猶如二十年後轟動媒體的林德伯格（Lindbergh）嬰兒綁架案。8月22日，學院派畫家路易·貝魯（Louis Béroud）進到畫廊裡，想找這幅作品卻遍尋不得，館方才驚覺它失蹤了。一開始守衛的說法是這幅畫在博物館的攝影棚裡，但是當他們發現畫作並沒有送來拍照時，所有人開始緊張起來，他們報了警，而警察很快在博物館某個角落發現被遺棄的玻璃畫框。雖然也順利從玻璃上採集到指紋，卻跟博物館兩百五十七名員工無一符合。

失竊案造成的第一個後果，是羅浮宮館長泰奧菲爾·歐默勒（Théophile Homolle）被解職。詩人紀堯姆·阿波利奈爾（Guillaume Apollinaire）也被短暫拘禁，因為他先前曾在前衛派過剩熱情的驅使下，號召時人燒毀羅浮宮。關於他涉嫌的懷疑，也不像乍聽下那麼不經大腦，因為阿波利奈爾曾經雇用一名比利時人蓋瑞·皮耶雷（Géry Pieret），這個人過去曾經有從羅浮宮偷竊幾件腓尼基面具和小雕像的紀錄。更嚴重的是，在《蒙娜麗莎》失竊一週後，皮耶雷打電話給《巴黎日報》（Paris-Journal），說他盜走了這幅畫，他要求十五萬法郎換取歸還這幅畫。由於皮耶雷曾經把偷來的面具賣給畢卡索，這位年輕西班牙畫家也遭到警方訊問，但很快就被釋放。

最後發現真正的竊賊是文森佐・佩魯吉亞（Vincenzo Peruggia），一名玻璃工人，羅浮宮聘僱他來為館藏裡重要的畫作安裝玻璃。他將名畫藏在床下的行李箱裡兩年，如果不是他試圖把畫賣給佛羅倫斯的古董商阿爾弗雷多・傑里（Alfredo Geri），這幅畫可能會被他藏得更久。傑里假裝對這筆交易很感興趣，誘使佩魯吉亞到佛羅倫斯，但已暗中報警。警察隨即在小偷下榻的旅館加以攔截。佩魯吉亞被判刑一年半，但在七個月後便假釋出獄。事發多年後，許多義大利人仍然把他當成國民英雄，錯誤地認為他英勇奪回被拿破崙掠劫的東西，事實上，早在1518年達文西便把這幅畫賣給了法蘭索瓦一世。失竊事件結束後，畫作在佛羅倫斯和羅馬短暫展出，然後在1914年1月4日乘坐專屬列車頭等車廂，返回巴黎。

竊盜案讓《蒙娜麗莎》名氣倍增：失竊之前，它已經普受讚譽、全球馳名；竊案發生後，它成為全世界最著名的一幅畫，從此一直維持著世界第一的地位。

* * *

儘管第一次世界大戰沒有對羅浮宮或巴黎構成實質威脅，普法戰爭和第二次世界大戰也沒有，但歷任羅浮宮館長仍然非常嚴肅在面對戰爭可能的風險，戰事期間，博物館就算沒有全面封閉，多半時間也都處於閉館狀態。1914年8月2日，在法國全面徵召青壯男子入伍的第二天，政府指示羅浮宮館方為館內所有藝術品做好防護措施。數星期後，德軍已推進到邊界，包括《米羅的維納斯》在內的七百七十件最珍貴藝術品，被送往土魯斯（Toulouse）的雅各賓教堂（church of the Jacobins），這裡是中世紀基督教世界裡最大、最堅固的教

堂之一。隨著法軍在戰事中報捷，部分留在羅浮宮的中世紀和現代館藏仍然在1916年到隔年年中繼續展出。但到了1918年春季，兩枚克魯伯榴彈砲在羅浮宮花園中爆炸，館方決定將一部分的藏品疏散到首都各處及周邊地區，包括先賢祠和楓丹白露宮的地下室。1918年11月11日簽署停戰協定，一個月後，避難的藝術品才開始從土魯斯運回，又過了一個月，博物館才終於在1919年1月17日重啟大門，雖然仍只作局部開放。

即使第一次世界大戰不像二戰那樣全面而徹底改變了西方文化和社會，但一戰潛移默化的影響力仍然極為可觀。戰爭結束後，現代性開始鋪天蓋地滲透入西方文明之中，既全面又無可迴避。這種轉變表現在西方城市的都市規劃，也表現在女性裙子長度的變化。羅浮宮畫廊裡的轉變同樣明顯。「我們必須跟上時代的腳步」（*Il faut être de son temps*），杜米埃在數十年前就這麼說過了，羅浮宮也毅然決然朝這個方向前進。

重新開放後所採行的第一項變革，就是增加開放時間。雖然博物館現在已經不像最早那樣，每週只開放一天，但閉館天數仍然比開館天數多。為了改善不足的量能，館方踏出重大的一步：開始收取一法郎的門票，這項政策對戰後博物館面臨的嚴峻財務條件來說，顯然是必需的。即便如此，星期日、例假日，以及學生不上課的週四下午，依舊免費入館。另一方面，為了因應新時代最重要的平民主義精神，館方也積極以創新方式來吸引更廣大的群眾，舉辦付費講座和館內導覽，策劃以羅浮宮為主題的文化性廣播節目，館內也首度出現了紀念品店。

所有這些措施都在摸索一件事情，這件事在一戰之後迅速成為西方社會最重要的現實：隨著廣播和電影出現，加上每日工作八小時成為常態，人們開始有大量休閒時光來享受這些新媒體，大眾文化應運而生，這種文化比起人類

先前的文化都更加同一，傳播的範圍也更廣。1920年代末期，每年已有五十萬名遊客付出手中的一法郎參觀羅浮宮。

　　亨利・維恩（Henri Verne）是負責推動羅浮宮和現代世界接軌的功臣。維恩從1926年至1940年擔任博物館館長，也是現代化政策「維恩計畫」的作者。在此計畫之下，博物館首度成立了公共教育部門。這方面其實是效法美國博物館的做法，像是波士頓美術館（Museum of Fines Arts）的班傑明・吉爾曼（Benjamin Gilman）、芝加哥藝術學院（Art Institute in Chicago）的查爾斯・哈欽森（Charles Hutchinson）和紐約新成立的現代美術館（Museum of Modern Art）的小阿爾弗雷德・巴爾（Alfred H. Barr Jr.），三位都是這類擴大博物館服務的創始者。

　　幾個我們現在看來覺得理所當然的博物館活動，就是在這段期間摸索出來的，其中最重要、無疑也最革命性的觀念，就是針對特定主題的借件特展。1900年之前，博物館的職責不外是展示館藏和好好保存這些東西。一般商業畫廊偶爾會舉辦小型特展，但博物館通常不會。然而在大戰過後幾年，這種想法已經完全落伍。一時之間，藝術品在洲際暢行無阻，橫渡大洋成為常態，特展變得跟永久館藏一樣重要，有時甚至更重要，因為它能吸引觀眾進博物館。臨時性特展的開路先鋒，是羅浮宮的年輕策展人雷內・余格（René Huyghe），他在1930年安排了德拉克洛瓦特展，在議政廳展出。但由於羅浮宮大部分的藝廊空間都已被使用，後來這類特展就放在杜樂麗花園西南隅的橘園美術館（Musée de l'Orangerie）。1930年代的頭六年裡，橘園舉辦過畢沙羅（Pissarro）、竇加、莫內、馬內、夏塞里奧（Chassériau）、雷諾瓦（Renoir）、余貝爾・羅貝爾、杜米埃、柯洛（Corot）和塞尚（Cézanne）的回顧展。每次特展，都給羅浮宮常客再度光臨的理由，同時也誘發更多民眾對

博物館的興趣。特展一般都極受歡迎，1932年，有七萬兩千名觀者付費參觀馬內展，三年後，欣賞楊·凡·艾克和布勒哲爾等法蘭德斯大師展的觀眾，則有九萬七千四百人次。[9]

維恩為印象派和象徵主義畫家辦了有史以來的第一次特展；而更出人意料的，他也為儒勒·巴斯蒂安－勒帕吉（Jules Bastien-Lepage）、亞歷山大·卡巴內爾（Alexandre Cabanel）和卡洛呂斯－杜蘭（Carolus-Duran）辦展，這些早已沒落的十九世紀學院派畫家，在當時還沒有遭到汙名化，不像二戰之後受到的待遇。這個時期，博物館也終於捨棄了沙龍風格掛畫法，不再把畫堆疊到四層高，一路掛到天花板。從此之後，雖然偶爾會有上下兩幅畫並陳的情況，但單幅懸掛的方式已成為通則，並沿用至今。維恩也將博物館的主要入口德農前廳做了整頓。德農前廳位於新羅浮宮南半側底樓，設有售票口和一家小商店：好幾代的巴黎人和數以百萬計的外國觀光客，六十多年來一直是從這個相對乏味的空間進入羅浮宮。

這段期間，達魯階梯也修整成我們現在看到的面貌。這些台階絕不單單只是樓梯：它本身就是最氣派宏偉的表演舞台。它令人想到奧黛麗·赫本（Audrey Hepburn）在《甜姐兒》（*Funny Face*）裡，一襲華麗的紅色晚禮服飄然而下，她的手臂高高舉起，像是在模仿身後勝利女神的姿態。尚－盧·高達（Jean-Luc Godard）的片子《法外之徒》（*Bande à part*）中，安娜·卡麗娜（Anna Karina）和兩位追求的情敵在羅浮宮裡一路狂奔，最後也結束在這裡。

1934年，達魯階梯初建成的五十年後，當時的羅浮宮建築師阿爾貝·費宏保留了階梯的整體形式，但以另一種不同的建築語彙重新做了修飾。所有原始的裝飾，特別是新拜占庭式的馬賽克都被去除掉，換上我們所謂的「摩登」（moderne）風格，這是和裝飾藝術（art déco）同時期的風格，某些方面也頗

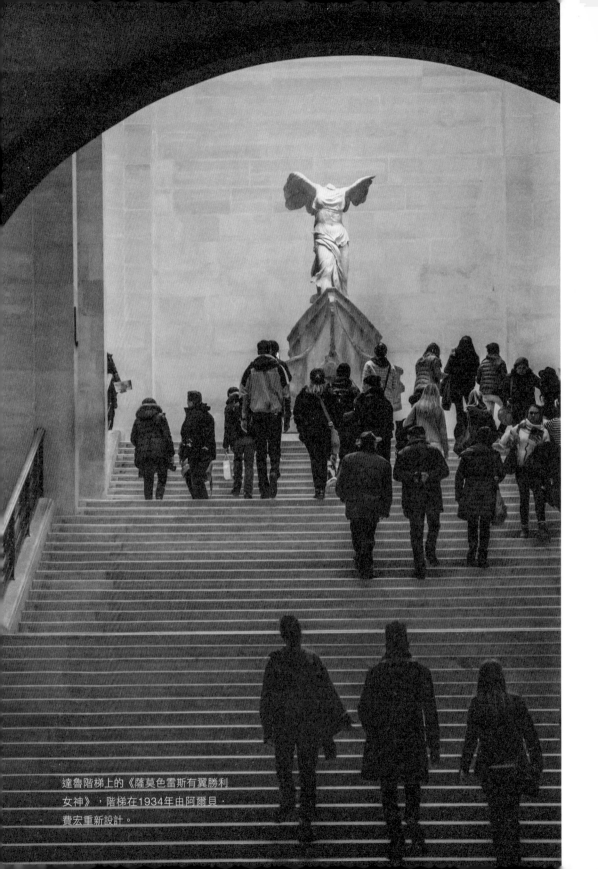

達魯階梯上的《薩莫色雷斯有翼勝利
女神》，階梯在1934年由阿爾貝·
費宏重新設計。

類似。這種風格創造了今日巴黎的整體面貌，尤其在第十六區。由於摩登風格廣受歡迎，費宏也善加應用於羅浮宮的亞述藝廊和帕爾米拉藝廊（Palmyra Gallery），以及達魯階梯右側的斯芬克斯中庭。

<p style="text-align:center">＊＊＊</p>

當時來到羅浮宮的參觀者，必定也像今天的遊客一樣，對這麼一棟單一建築物的規模印象深刻，南北兩側延伸的距離長達半英里。但實際上，作為藝術展覽的空間只佔龐大建築物的大約三分之一。其餘空間分配給財政部、博物館各部門、保存修復部門，以及羅浮宮學院。儘管這段期間館藏量大幅增加，空間分配始終維持不變。博物館在1793年開放時，擁有的繪畫和雕塑數量是六百五十件，一百二十五年後，按照維恩的估計，數字暴增到十七萬三千多件[10]。透過捐贈和購買，館藏數量每天都在增加。

戰爭結束後，中斷的考古挖掘又得以繼續進行，敘利亞的阿什蘭塔許（Arslan Tash），伊拉克的特洛（Tello），還有伊朗的蘇薩（Susa）──新國王巴勒維（Pahlavi）敞開雙臂擁抱西方考古學者──也大大豐富了羅浮宮的館藏。連作為館藏精神核心的古典名畫，數量也有增長，館方獲得了一些最有代表性的法國早期繪畫，包括1922年取得了尚‧庫桑（Jean Cousin）的《夏娃，第一位潘朵拉》（*Eva Prima Pandora*），和1937年取得作者不詳的《嘉布麗葉‧戴斯特雷和她的一位妹妹》》（*Gabrielle d'Estrées and One of Her Sisters*），這些畫都是透過「羅浮宮之友」協會募集的資金才得以採購。杜勒（Dürer）早期的《手持薊花的自畫像》（*Self-Portrait with a Thistle*）在1922年以三十萬法郎購得，而德拉克洛瓦的名畫《撒達那帕盧斯之死》在1925年付

出六十一萬法郎。大約在同一時間，羅浮宮取得了偉大的法國巴洛克大師、活躍於外省的喬治・德・拉圖爾，他的作品《牧羊人朝拜聖嬰》（*L'Adoration des bergers*）和《讀信的聖傑羅姆》（*Saint Jérôme lisant*），分別購於1926年和1935年。

<p align="center">＊　＊　＊</p>

　　1930年代接近尾聲時，羅浮宮館員已經強烈感受到戰爭一觸即發。早在1938年10月21日，館方就發放了防毒面具給館內工作人員。納粹德軍在1940年6月14日佔領巴黎，九個月前，德軍入侵波蘭，第二次世界大戰正式爆發，《蒙娜麗莎》又再次展開大遷徙，這是七十年來的第三次。1939年8月28日，畫作離開博物館，這次的流亡將持續六年，但至少有一部分的旅程還有阿波羅長廊的王室珠寶相陪伴，以及華鐸的經典名畫《塞瑟島朝聖》。《蒙娜麗莎》猶如某些頑強的反抗軍，始終在追兵趕上之前先一步離開，畫作先被送到羅亞爾河的香波堡，繼而前往東北摩澤爾省（Moselle）的盧維尼堡（Louvigny），再南下到艾維洪省（Aveyron）的羅克－狄烏修道院（Loc-Dieu Abbey），接著被送往東邊蒙托邦（Montauban）的安格爾博物館（Musée Ingres），最後，又北上到洛特省（Lot）的蒙塔爾城堡（Château de Montal）。

　　羅浮宮這次所感受到的危機，更勝於前兩次撤離行動。巴黎最終雖然未受第二次世界大戰的戰火摧殘，戰爭前卻沒有人能預料到結果，也不會想到統治巴黎的德國末代總督狄特里希・馮・柯爾提茲（Dietrich von Choltitz）將軍，竟然反抗希特勒的命令，沒有在最後佔領的日子裡將城市焚毀。連在開戰

之前，一般人也都目睹現代戰爭造成的破壞力，遠非前兩次所能比擬。羅浮宮館員對於西班牙內戰期間馬德里遭受的空襲仍心有餘悸，那不過是三年前的事，這種新形態威脅在1918年之前幾乎不存在，現在卻是最令人害怕之事。

因此，1939年有大半年的時間，館方都投入在撤離準備上：分類好的繪畫暫存於女像柱廳，雕塑作品寄放在達魯藝廊和前馬廄（維斯康蒂中庭旁）。待打包的珍貴物品數量極多，館方不得不動員里沃利街上鄰近的兩家著名百貨公司「莎瑪麗丹」（La Samaritaine）和「羅浮宮百貨公司」（Magasin du Louvre）的員工，協助工作進行。費宏還設計了一組鷹架吊架和斜板，來讓《薩莫色雷斯有翼勝利女神》順利通過危險的達魯階梯下降到地面，女神連同《米羅的維納斯》和米開朗基羅的兩尊《奴隸》一起運往法國中部的瓦倫塞城堡（Château de Valençay）。這些只是遷徙行動裡的少數珍品，從1939年9月至12月期間，共出動了三十七次貨運，將藏品送往安全地點。對於特別大型的油畫，像是傑利柯的《美杜莎之筏》和大衛的《拿破崙加冕圖》（Coronation of Napoléon），館方從旁邊的法蘭西喜劇院徵用了一輛台車協助搬運，這輛台車平時是用來載運舞台布景穿梭於巴黎各地。並非所有藝術品都離開了首都。有些作品寄存在法國中央銀行裡，位於土魯斯宮（Hôtel de Toulouse），距離羅浮宮僅幾個街口的距離，其他作品則深藏在羅浮宮內的某處。但即使博物館關門了，藝術品四散各處，工作人員仍沒有閒著，他們必須忠於職守，看管流落各地的繪畫和雕塑品。疏散工作也並不總是進行得平平順順，藝術史學者暨羅浮宮策展人傑曼·巴贊（Germain Bazin），也是戰後博物館的重要人物，他在傳記《羅浮宮國寶遷徙記》（Souvenirs de l'exode du Louvre）裡，憶及當時曾視察一批準備運往南方的庫存藏品。負責看守場所的是中世紀雕塑部門館員皮耶·普拉岱爾（Pierre Pradel），但他卻和家人逃離法國，棄整批國寶

於不顧，其中有提香的《法蘭索瓦一世像》、霍爾班的《克萊沃的安娜像》（*Portrait of Anne of Cleves*），和達文西的《美麗的費隆妮葉夫人》[11]。

　　一張著名的照片，攝於1939年秋，顯示大長廊往西朝開議廳的方向望去的無盡廊道。影像栩栩如生傳遞出國寶疏散工作的風聲鶴唳感，即使在大白天，這裡也顯得氣氛陰森，尤其空蕩蕩的牆面，還留著一塊一塊畫框的痕跡，留在原地的空畫框，畫已被取走，平躺在刮痕累累的地板上。這幅景象讓人想起羅貝爾繪於1796年的奇想作品，他在畫中把這條長廊想像成被棄置荒蕪的廢墟。但是先前畫裡的廢墟，至少還有大自然重申自己權威的幽寂魅力，現在這裡卻找不到任何一丁點慰藉。

<p style="text-align:center">＊　＊　＊</p>

　　戰爭爆發時，長期執掌博物館、帶領羅浮宮轉型的館長維恩已經卸下職務。事實上，他在1939年6月12日就因為華鐸的《無動於衷的人》（*l'Indifférent*）失竊而去職。雖然兩個月後就找回了畫作，但鬧得沸沸揚揚的竊案再次暴露博物館在安全防護上的不足。現在，這項重責大任交由國立博物館聯合會會長、羅浮宮學院院長賈克・裘嘉（Jacques Jaujard）一肩扛起，帶領博物館度過二戰的危機。裘嘉以前是一名記者，1925年成為國立博物館聯合會的祕書長。他曾在西班牙內戰空襲期間，協助普拉多美術館做好保護措施，因此面對眼前的危機挑戰，他似乎是知道該怎麼做的不二人選。

　　但即使羅浮宮和巴黎眾多博物館都已經把珍貴的收藏品清空，這些機構卻未就此長期關館不開放。德國佔領者的政策，就是要百業正常運作一如既往。因此，羅浮宮在閉館一年後，1940年9月29日即重新對外開放；一

個禮拜之前，橘園美術館已經重開大門，兩個禮拜前，人類博物館（Musée de l'Homme）、卡納瓦雷博物館、切爾努斯基博物館（Musée Cernuschi）也都開放了。負責這項政務的德國人法蘭茲・馮・沃爾夫－梅特涅（Franz von Wolff-Metternich），在1940至1942年間擔任德意志國防軍藝術保存局（Kunstschutz）的長官。他是專業的藝術史學者和策展人，而且有確鑿的證據顯示，他阻擋了納粹對羅浮宮和其他法國博物館的掠奪。十二年後的1952年，沃爾夫－梅特涅的貢獻被肯定，在裘嘉本人的推薦下，獲得戴高樂頒授騎士勳章。不過在戰爭期間，是裘嘉運用聰明的說辭，遲遲不照德國上級的指示將藏品運回，他推拖這樣做並不安全，英國空軍可能會空襲巴黎。博物館只剩下兩個部門可以參觀：開議廳底樓的中世紀雕塑，和方形中庭四翼裡的一些古希臘羅馬藝術品。無論如何，大部分的巴黎人很少進來，德國士兵和護士人數原本就不多，也不可能經常出現。

一般而言，德國人對於國家的公關形象十分在意，小心翼翼在經營他們自己的角色。第一次世界大戰初期，德國轟炸蘭斯大教堂，對德國「文明國家」信譽造成的持久性傷害，他們還沒有忘記，至少，他們到目前為止都小心謹慎，避免任何類似的指控。在此同時，德國人的集體記憶裡還有沒忘記將近一個半世紀前，法國革命軍為了豐富羅浮宮的收藏，如何不嫌麻煩地將德國的藝術品整個搬走，雖然文物歸還已經是很久以前的事了。裘嘉尚且阻擋得了德國人拿走布歇的《黛安娜出浴圖》（*Diane Sortant du Bain*），但是不得不讓出格雷戈・艾爾哈特（Gregor Erhart）的《抹大拉的馬利亞》（*Saint Mary Magdalene*）彩色木雕，赫爾曼・戈林（Hermann Goring）一直覬覦著這件作品，把它納為個人收藏。而德國人為了討好西班牙獨裁者佛朗哥（Francisco Franco），將羅浮宮裡穆里羅的《聖母無原罪始胎》（*Immaculate*

Conception）連同六件陳列於克呂尼博物館（Musée de Cluny）的西哥德王國王冠贈送給西班牙。

大體而言，納粹並未侵佔法國機構的藝術收藏品。造成他們聲名狼藉並且被詳實記錄的掠劫行動，大多是針對猶太收藏家的私人財產，這些人或逃亡海外，或被送往集中營。在「羅森堡特別任務小組」（Einsatzstab Reichsleiter Rosenberg，簡稱ERR，以著名的納粹思想家阿佛烈德・羅森堡〔Alfred Rosenberg〕命名）的仔細搜查下，多達兩萬件藝術品被送往杜樂麗花園西北側的室內網球場進行整理，偶爾也借用到方形中庭南翼底樓的三個房間。

戰爭進入後期階段，鄉村因為有耕地為後盾，物資供應比大城市來得穩定，巴黎受到的衝擊尤其明顯。1943年，首都裡有許多綠地都已轉作菜園，包括馬倫哥塔樓兩側、介於方形中庭和里沃利街中間的景觀花壇，都種植了大片的韭蔥，公主花園和柱廊前的花園則種滿了胡蘿蔔。

戰爭快結束時，陷入絕望深淵的德軍指揮高層變得益發極端，下令要求將四散法國各地的藝術品進行東運，這項政策大約就是為了將藝術品最終移交給德國。裘嘉竭盡全力阻止這些措施執行。同時間，傑曼・巴贊預期盟軍終將對法國鄉村地區進行轟炸，他前往素爾希城堡（Château de Sourches）和其他幾個存放藝術品的倉庫，放置了二十四英尺高的木製字母「MUSÉE LOUVRE」，提醒盟軍不要轟炸這些地方。轟炸機很快來襲，從1944年8月19日到25日巴黎解放前，杜樂麗花園爆發了小規模武裝衝突。戰鬥結束時，方形中庭已成為被俘德國士兵的臨時拘留所。不到兩個月後，古文物廳重新開放，而羅浮宮四散各地的國寶，則直到隔年5月8日德國正式投降後，才運回巴黎。

* * *

一進到萊斯科翼樓主樓層的亨利二世候見廳（Antichambre Henri II），觀者的目光便不由自主被天花板所吸引，西貝克‧德‧卡爾皮（Scibec de Carpi）的文藝復興裝飾木雕精采絕倫。但真正引人側目的，與其說是天頂這些金色浮雕紋路，不如說是矩形畫框裡和兩側橢圓小框裡的鳥。這些黑鳥以白色線條簡單勾勒，寶藍色背景為襯飾，作者是喬治‧布拉克（Georges Braque），這是亟欲有所作為的新任館長喬治‧薩勒（Georges Salles）所委託的創作，畫作於1953年4月20日正式揭幕。

第二次世界大戰是多元層面的衝突，有許多種方式可以對它進行解讀。就文化層面而言，儘管這麼做難免有簡化之嫌，但我們可以把它視為兩股力量的會戰，一邊是傳統保守主義，也就是跟既有秩序結盟的右翼；另一邊是前衛主義，和左翼勢力關係密切，就法國而言，這股力量就是地下抵抗組織。由於在法國贏得戰爭的是抵抗勢力，戰後他們不僅獲得了政治和軍事權力，也贏得相隨而來的文化戰爭話語權。接下來的三十年，甚至更長的時間裡，這種文化前衛主義主導了全世界已開發國家的博物館，羅浮宮各展館從裝潢方式到每一場推出的特展，全都不脫其精神，直到後現代主義興起，密特朗發起大羅浮宮計畫為止。如果沒有體認到這種普遍存在的意興風發（即使通常表現得較為含蓄），便難以理解戰後博物館在精神上以及某種程度在形式上的轉變；而布拉克的天花板，便是其中最鮮明的例子。

但是，這個新趨勢存在一個明顯的問題，至少對羅浮宮會是個問題：在羅浮宮的整個歷史裡，特別是從路易十四開始，羅浮宮起先作為宮殿後來作為博物館的政治任務和美學使命，就是為了彰顯權力，榮耀權力，並在無形中鼓勵人們服從中央權威。的確，過去三百年法國一以貫之的美學使命，就表現在他們以無比熱情、毫不妥協追求出神入化的對稱性上。但現在，彰顯權力的行

為已經顯得居心叵測，甚至遭到新一代策展人和建築師的鄙棄。布拉克的鳥，以刻意的粗野不對稱，公然向這種成規宣戰，而他們早已在這場文化戰爭裡被判定為勝利者，至少，在未來幾十年裡都是如此。勝利者處心積慮打破亨利二世天花板古板的對稱性，然而，亨利二世天花板注定消化不了這麼現代性的入侵，原本的東西也很難跟它協調一致。

喬治·薩勒求新求變的性格，大體已體現了這股新精神。整個1950年代，他都是國立博物館聯合會會長，同時也擔任羅浮宮館長。薩勒是亞洲藝術專家，他和雷內·余格、傑曼·皮孔（Germain Picon）等稍微年輕一點的博物館學者，都是在實證研究的風氣之下學習藝術史，是以嚴謹、近乎科學的眼光在探究歷史。但是在薩勒自己的著作裡，譬如1939年的《觀看》（Le Regard），或是余格二十年後的《形式與力量》（Formes et forces），卻提倡一種完全不同的藝術欣賞態度，對於羅浮宮的收藏尤其如此。他們主張的是一種極端個人式、主觀性的體驗。薩勒寫道：「在藝術品和我們的觀看之間，要讓自由的流動能夠出現，就必須讓理性喋喋不休的聲音安靜下來，更無名隱晦的功能（obscurer faculties）才能開始運作。這時候，我們正常的平衡出現倒逆：我們對於事實和觀念，對於已經辨識和定位的影像的清晰記憶，已經被關閉了。」[12] 理性運作喋喋不休的聲音安靜下來，正常生活的認知平衡被逆轉，事實和觀念整個關掉：先前某些迷戀苦艾酒和大麻的詩人，也許曾經用這種方法說話和寫詩，但現在它成為羅浮宮博物館的半官方顯學，也啟迪了薩爾委託布拉克創作天花板的鳥。薩勒的論述和布拉克的鳥，無疑都暗含對於戰前世界壓迫性秩序的排拒，昔日的嚴謹紀律和對稱性，如今卻已被汙名化，和法西斯糾纏不清。一時之間，西方文化在重獲自由之下欣喜若狂，也選擇拋棄大部分戰前的東西。

新精神具體表現在博物館重新整頓的畫廊內裝上，由接替費宏的羅浮宮建築師尚－雅克·哈夫納（Jean-Jacques Haffner）擔綱設計。這些空間以截然不同的現代主義語彙取代戰前的「摩登」年代風格，即使它已經是一種調節過的現代主義，有意透過剝除修飾的形式，抓回一些舊時的典雅和精緻感，但成果卻未能盡如人意。它機能性的美學和近乎庶民階級的樸素感，與富麗堂皇、暗含帝王規格且絕對奢豪的拿破崙三世羅浮宮，無法和諧共存。不管是哈夫納或館員，都沒有偏激到對羅浮宮的既有建築強加暴力，不像柯比意（Le Corbusier）惡名昭彰的「瓦贊計畫」（Plan Voisin），這位超級現代主義建築師提議把瑪黑區──連歐斯曼都不敢動這裡的主意──大部分的房子拆掉，闢建成二平方英里的十字形高樓園區。不過，博物館內部經過改造的空間，下場也頗為淒慘。方形沙龍和議政廳原本的裝潢被斷然否定。方形沙龍的天花板雖然基本上未被更動，但未遭拆除的牆面卻貼上暗沉的灰色壁布。同時，以低矮的隔板創造出流動而非古典的動線。做完這些更動後，杜邦在一個世紀之前創造的魔法已被剝除殆盡，再也無法復原。

議政廳的命運更加坎坷。1880年代經過紀堯姆重新設計後，羅浮宮裡很難找出其他藝廊足以和這裡的奢華匹敵。灰泥雕塑的眾神布滿天花板，加上科林斯壁柱和深色木製護牆板，側面沒有任何來自外部的採光。這個展廳原本是世界各國藝術崇拜者最神聖的殿堂，如今廳內裝飾被拆得一點不剩，方形沙龍的天花板至少還保持得完整無損。提香和維洛內些的傑作，雖然仍保留在鍍金的畫框裡，但自此之後只能在單調無趣的中性牆面上展出。

1954年，博物館擴增了空間，大畫廊西端的花神塔樓規劃為展廳，如此一來整個南半側包括方形中庭都成為博物館空間。但是，羅浮宮仍然沒有專為舉辦特展所準備的空間，除了相對小間的素描展覽室（Cabinet des Dessins）之

外，因此特展仍繼續委身在橘園美術館裡舉行。在極少數情況下，大長廊被強制徵用，就必須勞師動眾搬移永久館藏。1952年，館方策劃了達文西五百週年誕辰紀念展。展覽的中心當然是《蒙娜麗莎》，置放在一個三層台座上，以綠色天鵝絨幃幔烘托畫作。背景利用拿破崙時代建造、用來調節大長廊視覺感的塞利奧拱和科林斯柱，以白紗搭出一片懸垂白幕。絲綢和天鵝絨的鋪張感雖然不算很成功，仍然代表了試圖調和戰前傳統主義與戰後現代主義的一種努力。

這種脆弱的調和性，在1957年4月10日英國新女王伊麗莎白二世訪問巴黎時，又獲得一次實驗機會。女王獲得「羅浮宮榮銜」（les honneurs du Louvre）的款待，接待規格包括一場正式導覽和隨後進行的國宴。這項待遇和一個世紀之前維多利亞女王的待遇如出一轍，當時女王橫渡英吉利海峽前來參觀1855年的世界博覽會。按照當時的禮儀，維多利亞坐在輪椅上，於一般時段參觀羅浮宮，閉館之後，再回頭自己步行參觀，這套繁文縟節在一百年後已經省去不用。伊麗莎白在菲利普親王陪同下，在德農塔樓會見了總統雷內·科蒂（René Coty），然後穿過達魯畫廊，登上不可不登的達魯階梯，再走下來，參觀幾間古文物廳，來到女像柱廳。在面對女像柱的方向，王室夫婦和三千名賓客聆賞了盧利（Lully）和拉摩（Rameau）的音樂會，並享用從時鐘塔樓（敍利塔樓）臨時廚房準備的晚宴。用餐結束後，伊麗莎白和幾位身分尊貴的賓客又補看了《米羅的維納斯》所在的藝廊。博物館的木工師傅為這個場合製作了一個橢圓形的展覽空間，牆面上懸掛了維梅爾《編織蕾絲的女子》，拉斐爾的《聖米迦勒》和華鐸《塞瑟島朝聖》。

＊ ＊ ＊

1958年，法蘭西短命的第四共和瓦解，由戴高樂領導的第五共和取而代之。新總統握有的權力遠超過先前體制裡有名無實的總統。新成立的文化部，和由總統新任命的部長安德烈·馬爾侯（André Malraux），影響力也遠大於羅浮宮所有前任或繼任館長。先前的館長幾乎清一色傑出學者出身，專業上受人敬重，除此之外很少會被人記得什麼。然而，馬爾侯在過去幾十年裡一直是一台強力的文化發電

安德烈·馬爾侯（1901–1976），從1959至1969年在戴高樂執政期間擔任文化部長，大大提升了羅浮宮的國際形象。

機，他同時也是小說家、藝術評論家、電影人和法國抵抗運動的行動者。他是天生的表演家，具有神經質特徵和些微不自主的抽動，據判斷應罹患有輕微的妥瑞氏症（Tourette Syndrome），只要他進入房間，似乎就會搶光房間裡所有氧氣，他從1959年至1969年主宰了法國戰後的文化界。關於羅浮宮，以及整體法國文化的想法，他不僅有明確的民族主義目標，也認可了大眾文化在法國文化生活裡扮演的嶄新角色。他宣示希望「讓所有人都能欣賞到人類最優異的作品，首先是法國人的作品，提供給最多法國人來認識，同時也要為我們的國寶謀求最廣大的欣賞觀眾。」[13]

馬爾侯跟戴高樂一樣，對法國文化抱持強有力的見解。他為羅浮宮所做

的每一件事，以至於所有由他掌理的博物館所推動的每項政策，更不用說文學和表演藝術相關領域的措施，目的都是在向世界各地推展法國的文化霸權。但是在這個新的文化政策裡，在這個由他精闢闡述、強力執行的政策核心裡，卻存在一個悖論。往前推二十年，處在像他這樣職位之人，絲毫不會覺得法國文化需要捍衛或宣傳。法國在藝術、文學和其他許多方面的領導地位，就像法國在軍事和經濟上的優勢一樣，是不言自明、無可挑戰的。但是在戰後的文化裡，大眾的參與度大幅攀升，意味著法國在世界舞台上的地位急遽萎縮。儘管仍持續保持領先，但就跟英國一樣，變成眾多大國裡的其中一個，不再擁有先前政治和經濟的強勢地位。法國地位的衰退，除了因為美國變得強盛，也因俄羅斯和中國的崛起。即使在文化上，敏銳的觀察者也不可能沒注意到，當時全世界包括法國在內，在尋找文化前導和創新性時，更多會看向美國，而不是任何一個歐洲國家。

戰後法國的文化處境，也許饒富深意表現在兩場葬禮上：1963年在羅浮宮柱廊前為喬治·布拉克舉辦的盛大儀式，以及兩年後在方形中庭為柯比意舉行的另一場。在這兩個場合裡，主持人馬爾侯的影像和演說，都透過了大眾傳媒加以轉播，他以充滿感情的抖動聲音，在葬禮上發表他招牌的巴洛克式演講。舉辦這樣的儀式，某種程度也是為了傳達一個訊息：羅浮宮是巴黎的中心，巴黎是法國的中心，法國是世界的中心。這些人能夠在方形中庭附近，也就是原始羅浮宮的心臟地帶，得到莊嚴隆重地禮敬，代表了無上的榮耀。毫無疑問，畢卡索必定也是享受這份殊榮的不二人選，可惜他在1973年過世時，馬爾侯已經隨著戴高樂下台而離開公職四年了。儘管如此，明眼人不可能沒注意到，法國的文化聲譽已經起了一些變化，而法國也為此蒙受了損失。

但馬爾侯似乎對此渾然不覺。為了進一步實踐他所肩負的國家使命，也

就是推展法國文化，或至少，在法國推展文化，《蒙娜麗莎》注定扮演重要的角色。1962年，馬爾侯出訪華盛頓特區，在國家美術館（National Gallery）會晤了館長約翰·沃克（John Walker），以及美國第一夫人賈桂琳·甘迺迪。甘迺迪夫人向馬爾侯表示，希望《蒙娜麗莎》可以來美國展覽。這項要求在今天看起來著實令人難以想像，而在半個世紀前，同樣令人難以想像，儘管如此，這件事還是被審慎評估考量。在檢查過白楊木畫板的狀態後，館員傑曼·皮孔、修復師尚－伽布里葉·古利納（Jean-Gabriel Goulinat）和羅浮宮修復中心主任瑪格達蓮·烏爾（Magdalene Hours），共同認定作品狀態足以勝任這趟旅行。畫作存放在溫濕度控制箱內，空運至華盛頓，1963年1月8日至2月3日在國家美術館展出，隨後前往紐約，從2月7日至3月4日在大都會博物館展出。馬爾侯跟著作品前來，並藉此機會發表另一篇演說。他站在甘迺迪總統身旁，提起十八年前美國在諾曼地登陸中的角色。他說：「我們現在站在世界上最有名的畫作前……有些人憂心，這幅畫離開羅浮宮冒了很大的風險。的確，這些風險一點不假，但是被誇大了。那一天，在阿羅芒什（Arromanches）海岸登陸的男孩們，他們面對的危險遠遠大得多。在這群人中，最沒沒無聞的一人，也許他現在聽得到我在說話，我不得不這麼說……總統先生，今晚您欣賞的傑作，是他用性命救回來的。」[14]

展覽的迴響盛況空前，當年美國進博物館看展覽的民眾人數遠遠不如今天，在華盛頓，足足有六十二萬三千名人次，紐約市則超過一百萬。十年後的1974年春，這幅畫飛往東京展出近兩個月，超過一百五十萬名觀眾在嘈嚷聲中爭睹名畫。回程中，羅浮宮又同意讓作品在莫斯科普希金博物館（Pushkin Museum）額外展出四個星期，這項協議幾乎是事後才報准的。從當時至今又過了近半個世紀，《蒙娜麗莎》再也沒有離開過羅浮宮，未來恐怕也難有什麼

機會，能讓它再度離開了。

根據所有人的說法，馬爾侯十分享受待在羅浮宮裡。他跟路易十四和兩位拿破崙一樣，差不多天天都會來檢視委託藝術家製作的東西，即使有的創作規模相對小品；他也會和羅浮宮建築師尚·特魯夫洛（Jean Trouvelot）、奧利維耶·拉哈勒（Olivier Lahalle）一起討論事情。他對羅浮宮最大的貢獻大都集中在方形中庭上，他下令對方形中庭宮的外牆徹底刷洗，這是幾個世紀以來的第一次。這項決策也催生出所謂的「馬爾侯法」，規定巴黎的公共建築外牆每隔三十年就要清洗一次。此外，在他的督促下，方形中庭四翼的二樓都用來展示羅浮宮收藏的法國古典名畫。除了這些政績，馬爾侯在羅浮宮建築留下最持久的標記，就屬1964年極具爭議的開挖柱廊前城溝的決定（有人批評這項行動毫無意義）。城溝是三百年前由路易·勒沃所設計，之後遭到廢棄。實地開挖後的確獲得了一些考古成果，包括幾處舊井和小波旁宮的殘跡，它就位於原始羅浮宮的東側，1660年路易十四擴建方形中庭時遭到拆除。除此之外，這項馬爾侯熱中的計畫沒有帶來任何好處，如今的城溝不過是一個存放營建設備的場所。

在羅浮宮的另一端還有一項規劃，無疑更受到歡迎。1871年杜樂麗宮焚毀後，紀堯姆在1900年對這一塊連接到卡魯賽廣場的空間做了全盤設計，大量學院風格的雕像攻佔了地盤，當時正普遍推崇這種華麗風格。但是到了1960年，學院風格已遭到唾棄，雖然這種待遇不盡公允。馬爾侯完全認同時代的主流品味，他換下這些礙眼的雕像，以阿里斯第德·馬約爾（Aristide Maillol）的女性裸體雕像取代。馬約爾開創了新古典式的「摩登」風格，在傳統與現代之間，找出了極具表現性的妥協之道。1980年代晚期大羅浮宮計畫動工，博物館的這塊部分做了徹底重建，但是雕像獲得了保留。

馬爾侯執掌羅浮宮和國立博物館聯合會的時代，在1969年6月結束，緊隨在戴高樂辭去總統職位之後，1968年的五月學運，間接造成了這個遲來的結果。在那場動亂裡，羅浮宮對於一百年前巴黎公社的結局仍然心有餘悸，整個月都大門緊閉。1976年馬爾侯過世，在方形中庭舉辦了隆重的葬禮，館方準備了一隻從埃及館借出的青銅貓（馬爾侯喜歡貓），放在透明匣盒中，由一名守衛陪同。

戰後期間，巴黎整體的都市發展，老實說實在慘不忍睹，羅浮宮同樣貧乏至極。館方接軌時代的努力做得意興闌珊，半調子將畫廊裡發黴的舊家具換掉，換上皮埃·波藍（Pierre Paulin）乏味的現代風格沙發，許多沙發仍不幸保留至今，經過半個世紀看起來並沒有變好。吉妮薇·布雷斯克博捷寫道：「審美品味已經轉變。我們回到更低調的現代主義，偏好淺棕色和淡粉紅等淺色牆面，以及砂岩和鑲木地板。」[15]改動的評價褒貶不一，但在一些人的觀察裡，這些更改明顯讓博物館整體變得更為平庸。

相同的情況在新近開挖過的柱廊對街的一處基地裡也能觀察到，就在聖日耳曼歐瑟華教堂旁，而且規模更大。幾乎沒有羅浮宮的遊客會注意到它，連每天經過科利尼上將街的巴黎人也不曾留意。一個完全不起眼的入口通往一處地下停車場，那是由馬爾侯親自推動的建設，可容納四百輛汽車。這項基礎設施的改善，如果不是放在羅浮宮更大規模的改造計畫裡，會顯得毫無意義。跟許多城市在二十世紀中面臨的問題一樣，譬如倫敦，尤其是羅伯·摩斯（Robert Moses）規劃下的紐約，巴黎也不得不接受汽車盛行所帶來的挑戰，而汽車又主導了戰後的都市規劃思維。雖然法國這個首善之都整體已避開了汽車浩劫最壞的影響，它主要的高速公路「外環道路」在1958年興建時推到了城市最外緣，但汽車文化還是毀掉了它的四大焦點：星狀廣場（places

de l'Étoile）、協和廣場、民族廣場（Place de la Nation）和巴士底廣場，行人已經很難在這些廣場上任意通行。改建羅浮宮以服務汽車主流文化的聲音也時有所聞，其中一項提議，是在杜樂麗花園和卡魯賽廣場下方興建可容納八百輛汽車的停車場。也有人建議在方形中庭北側的花園下方（二十多年前移作韭蔥菜園的地點）興建一座停車場，作為地下大商城的一部分，概念和十年後在半英里外的中央市場下方所闢建、予人觀感極差的購物商場理念雷同。也有人提議在里沃利街底下興建一條地下道路，從柱廊通往協和廣場，類似羅浮宮南側開通的龐畢度快速道路（Voie Georges Pompidou）和桑戈爾快速道路（Voie Léopold Senghor）。至於地下商城，一個世代之後的「羅浮宮卡魯賽」的確是在同樣政策下誕生的成果，但比起1960年代的建設，無疑增添了更多細膩性和魅力。

10

創建當代的羅浮宮

THE CREATION OF THE CONTEMPORARY LOUVRE

　　我們今天看到的羅浮宮，是五百多年來二十多次建築工程的成果，有些工程的成效跟其他相比又更為出色。其中最重要的三次，在有如天啟般設計的加持下，產生了最令人激賞的結果。第一次是1660年代克勞德・佩侯的柱廊，第二次是1850年代維斯康蒂和勒夫爾的新羅浮宮，第三次是1980年代華裔美籍建築師貝聿銘的大羅浮宮計畫。然而，最後一項規劃成功與否仍是個未定數。歷經十年，從1984年拿破崙中庭首度開挖，到1993年「羅浮宮卡魯賽」購物中心竣工，巴黎市中心有半英里被開腸剖肚，與戰場看似相去不遠，來自四面八方的批評者不斷唱衰它，向全世界保證它注定的悲慘下場。

　　施工期間，羅浮宮始終保持開放，正常營運，這麼做的確也有充分理由：法國在這個時節面臨的文化和經濟處境，已經禁不起博物館關門休館。在幾項條件的配合下，大羅浮宮計畫得以在優先順位下付諸實行，包括了法國總統密特朗的豪奢野心，博物館本身的負載越來越吃不消，加上經濟衰退時期亟需為營建業創造就業機會。但是凌駕於這些原因之上的，是現代時期重要性非比尋常的一群人——觀光客——這些人的存在經常被忽視，也很少受人尊重。全世界各地，尤其是在已開發國家，這些衣著隨隨便便、經常搞不清狀況的闖入者，要麼令人皺眉，要不就被當成是寄生蟲，被仰賴他們維生的當地人嘲笑。然而，觀光客是有史以來將財富從一個國家轉往另一個國家最強大的媒

介。僅僅巴黎一地，在2012年就有將近百分之二十的受聘員工（實際數字為二十六萬三千二百一十二名）從事旅遊相關行業，以2014年來說，為經濟貢獻了約一百七十億美元。在這方面，只有倫敦和紐約超越巴黎。但是紐約大部分的遊客來自美國內地，而巴黎（和倫敦）的大多數觀光客都來自國外，不僅促進了當地的經濟發展，也連帶拉高了國家整體經濟水平[1]。

過往時代裡，除了少數城市像是威尼斯和羅馬，旅遊業對於當地經濟或國家經濟顯得無足輕重。但是到了1980年代，一切都已改變：有薪假普及化，飛機票越來越便宜，出門旅行的人口和過往已不可同日而語。以往，你可以直接走進巴黎的聖母院、羅馬的聖彼得大教堂或威尼斯的聖馬可大教堂；現在，要走進這些古蹟得先排上四十五分鐘的隊，近幾年的隊伍還變得更長。但是在1980年代，像巴黎那麼受歡迎的目的地還不多，巴黎的景點裡，幾乎也沒有比羅浮宮更熱門的了，參觀博物館的人數每年都在增加，每隔十年，人數就會翻增一倍。

隨著人數攀升，館藏不斷增加，館方在應付數以百萬計的參觀人潮上倍感吃力。羅浮宮不同於世界上大多數的大型博物館，例如普拉多美術館、大都會博物館或倫敦國家藝廊，羅浮宮當初並不是作為博物館，而十九世紀的大規模擴建也並非以展覽藝術做規劃。我們今日在羅浮宮裡看到的所有空間配置，都是一個房間連著下一間房間，這種格局在1850年時就已過氣。羅浮宮幾乎是全世界各大博物館裡的唯一孤例，背棄了原本建築類型的樓層布局，去配合另一種全新而且截然不同的用途，但調整的成效卻只算差強人意。同時羅浮宮的外牆也變得越來越髒，從花神塔樓到柱廊，隨著年歲增長和長年汽車排放的廢氣而變黑。堅硬的石頭開始風化，黏固的砂漿也開始鬆脫，更不用說立面上的銅鐵支撐和裝飾。當密特朗在1981年5月21日當選總統後，這些缺失已無法視

而不見。為了留住觀光客，為了振興法國經濟，必須採取行動。

<center>* * *</center>

　　密特朗時代羅浮宮的擴建，正好落在人們意識到觀光產業對於國家財富重要性的這個大環境裡。從1970年代到大約2006年的這段期間，連續四任法國總統都為首善之都的博物館建設做出偉大貢獻。第一項計畫是位於第四區的龐畢度藝術中心，1977年落成，專門展覽現代藝術，催生這棟建築的喬治・龐畢度（Georges Pompidou），在完工三年前便在總統任期裡去世。他的繼任者瓦萊里・季斯卡・德斯坦（Valéry Giscard d'Estaing），將左岸大型的奧塞車站改造成一座收藏十九世紀藝術的美術館，在1986年開幕。密特朗的繼任者賈克・席哈克（Jacques Chirac），創立了布朗利河岸博物館，位於奧塞美術館以西一點多英里，專門用來展示歐洲以外各民族的藝術，2006年正式開幕。至於密特朗，雖然他沒有創建全新的博物館，卻為羅浮宮這座法國最重要的博物館留下了永恆功績。密特朗跟席哈克一樣，都做滿兩屆總統，任期從1981到1995年，大羅浮宮計畫從1983年開始構思，到1989年正式開幕，包含附帶工程羅浮宮卡魯賽於1993年落成，都是在他的任內完成。

　　密特朗為這項計畫投入了無比的熱忱。在眾多驅策總統的動機中，最強大的力量莫過於熱愛蓋新建築，在巴黎留下永不磨滅的標記，過去數百年來，這件事曾驅策過法國的許多統治者。除了大羅浮宮計畫，密特朗推動的大型工程還包括維萊特公園（Parc de la Villette, 1987）、拉德芳斯新凱旋門（1989）、巴士底歌劇院（1990）、法國新國家圖書館（1996），以及連接國家圖書館和瑪德蓮（Madeleine）教堂、令人讚嘆的地鐵14號線（1998）。自

從拿破崙三世以降的一百多年來，法國沒有一位國家元首像密特朗這樣，投入這麼多時間和財力在首都的大型建設上。這些案子規模之龐大，直逼法老王的野心，加上羅浮宮新建的金字塔更加強了這種聯想。媒體把密特朗稱為「密特拉美西斯」（Mitteramses）或「咚咚卡門」（Tontonkhamon）（「咚咚」是叔叔的暱稱，也是密特朗的綽號），一方面也因為他那張讀不出表情的臉，刻薄的觀察者把他這種特點形容成木乃伊化的最初徵兆。

然而，重新規劃羅浮宮並不是密特朗最初的構想，一開始，他還對這個計畫表露某種程度的不以為然。1981年7月，在他第一個七年任期還未屆滿兩個月之際，新任文化部長賈克・朗（Jack Lang）提出了一份大羅浮宮構想的報告，報告裡最大膽的建議，是將羅浮宮建築群的整個北半側都納入博物館範圍，這部分的空間已經被財政部使用超過一百年。事實上，這個想法早在1929年維恩就提出過，1950年薩勒又再次提出。賈克・朗在報告裡宣示：「當羅浮宮恢復最初的完整性時，它將會成為世界上最大的博物館。從凱旋門一路連通到孚日廣場，可以形成一條宏偉的遊覽景點。……只有恢復成完整的主體，大羅浮宮這個雄心勃勃的計畫才得以充分顯出其意義。」[2]賈克・朗彷彿在這份宣言裡，呼應了昔日大臣考爾白對年輕國王路易十四的建言：「陛下知之甚詳……沒有什麼比得上建築更能展現君王的偉大與精神了。」[3]密特朗並沒有馬上同意，他在報告空白處留下眉批：「想法很好但有難度（好想法向來都如此）。F. M.」然而兩個月後，密特朗在1981年9月24日，總統就職的第一場記者會上，已經開始為這項計畫加溫，宣示將推動羅浮宮完成預定計畫。

在總統的想法裡，建立「大羅浮宮」（Grand Louvre，這麼稱呼是因為將北半側納入，擴大了博物館的規模）有一個很重要的時間點考量：一如拿破崙三世希望新羅浮宮能夠迎接1855年的世界博覽會，可惜最後沒能趕上；密特朗

也希望他的計畫能在1989年世界博覽會開幕之前完工。這一年不僅是法國大革命兩百週年紀念，也是1889年世界博覽會的百週年紀念，當年的博覽會興建了艾菲爾鐵塔。密特朗贏過拿破崙三世的地方在於，他實現了目標。1982年9月，他欽點埃米爾・比亞西尼（Émile Biasini）擔任執行祕書長，密特朗親自表示：「羅浮宮即將成為全世界最偉大的博物館，不僅在於建築規模和收藏廣度，還因為它本身作為博物館的品質，和在博物館學上的獨創性。」4比亞西尼在1960年代曾經是馬爾侯的得力助手，擁有「推土機」（le bulldozer）的稱號，他堅毅的性格和非凡能力，似乎足以克服一切困難，實踐所有不可能的計畫。但是，他的十八般武藝這次將面臨最嚴苛的考驗。

* * *

大羅浮宮計畫包含三個部分，彼此多少有所重疊。第一部分預計在羅浮宮中央闢建一個大型接待區，上方是貝聿銘的玻璃金字塔，從接待大廳可通往博物館的三大展館：南翼的德農館、東翼的敘利館和北翼的黎希留館。其中黎希留館將會進行徹底改造，首次整併成為博物館空間。計畫第二部分是對羅浮宮建築立面進行全面翻修，尤其是拿破崙中庭的立面，經過一個世紀疏於維護，早已嚴重失修。現在的遊客很少能瞭解或體會到他們今天所見的外觀，其實早就經過進行精細的重建，而不只是單純對原始建築的修復。這項工作由羅浮宮的官方建築師喬治・杜瓦爾（Georges Duval）負責。計畫的第三部分也是最後一部分，係大規模的考古工作，包含挖掘方形中庭下方的中世紀羅浮宮，由米歇・弗勒利（Michel Fleury）、逢斯拉斯・克魯塔（Venceslas Kruta）負責；卡魯賽廣場的考掘由伊夫・德・克爾希（Yves de Kirsch）帶領，拿破崙

中庭由尚‧特隆貝塔（Jean Trombetta）執行。至於闢建「羅浮宮卡魯賽」，也就是包括地下購物中心、地下停車場和會議廳的龐大工程，一直是整體規劃裡的重要部分，但在概念上卻不屬於大羅浮宮計畫。

決定進行這項艱鉅的任務之後，自然就必須物色一名建築師。人選必須是在博物館設計上已經卓然有成的建築師：包括美國人理查‧邁爾（Richard Meier），華裔美籍的貝聿銘，英國建築師諾曼‧福斯特（Norman Foster）和詹姆斯‧史特林（James Stirling），以及法國人尚‧努維（Jean Nouvel），努維絢麗的阿拉伯文化中心（Institut du Monde Arabe）正在第五區興建中。儘管這些建築師每一位都發展出一套獨特且個性鮮明的形式語彙，但是沒有人專精於1980年代初蔚為主流的後現代古典風格，這種風格在羅浮宮美術學院美學的環境下，似乎是一個具有說服力的選擇。但事實上，這種風格從未被認真考慮。反之，密特朗和策士們尋求的是開宗明義的現代主義，但也要跟現存的建築語彙兼容並蓄：即便天才如理查‧邁爾，他熱愛的的工業美學放在拿破崙中庭裡，還是會顯得牽強附會。

最終，這項重責大任交付給了貝聿銘，法國人稱呼他為「Ieoh Ming Pei」。當法方在1983年向他提出重新設計羅浮宮的想法時，這位六十四歲的建築師明確表示，他不想參加競圖，但願意研究這項計畫並提出自己的想法。兩個月後，他提出自己的設計，其中最關鍵的精神，在於他將博物館的平面面積做了徹底改變，如此一來，也改變了參觀者進入博物館的體驗方式。不同於羅浮宮建築群的羅浮宮博物館，在1970年代中期時，呈現一個尾端延長的L形，從建築群最西端的花神塔樓一路到東側柱廊，整個北半側都不屬於博物館。貝聿銘的想法是將博物館集中化：花神塔樓周圍的空間提供給羅浮宮學院，整個北半側（除了裝飾藝術博物館佔用的部分）則納入博物館。以往從花

神塔樓走到方形中庭的亞述古物館，路程有半英里，走路大約要十分鐘。經過貝聿銘設計後，原本的L形變成圍繞拿破崙中庭的集中式U字形，大大將路程縮短了一半。

　　1983年7月27日，貝聿銘被正式委任這項任務。他的副手是兩名法國人，喬治・杜瓦爾和米歇爾・馬卡里（Michel Macary）。遴選貝聿銘的程序說不上透明，密特朗可能就是審議過程的最後裁決者。不久之前，總統才前往華盛頓特區拜會，對於國家美術館的東建築十分欣賞，這便是出自貝聿銘的手筆，完成於1978年。此外他還設計了波士頓美術館西翼，在三年後的1981年竣工。

<p style="text-align:center">＊　＊　＊</p>

　　貝聿銘在1917年4月26日出生於中國南方的廣州，父親是銀行家，他在香港和上海長大，1935年移民美國，十八歲時進入麻省理工學院和哈佛大學學習建築。粗獷主義（brutalism）是他職業生涯中的標誌性風格，這是所謂「國際風格」（International Style）的戰後變體，在他對羅浮宮的整建中，處處看得到該項運動的痕跡。這個流派的名稱經過柯比意晚期生涯的加持而廣為人知，從其名稱（法語稱作「béton brut」，未經處理的混凝土）也能看出這種風格的突出特點，偏好未經表面處理和修飾的混凝土，以及果敢呈現的形式和體積。但是貝聿銘的創作多少算是這種風格的特例：許多這一流派的擁護者會採取更激進、近乎粗糙感的建築語彙，但是貝聿銘卻發展出相當個人化的變體，十足反映他本人的高雅和修養。雖然只用了混凝土，卻將這種材料轉變成非常精緻的東西。貝聿銘法語懂得不多，甚至根本不會說，卻憑直覺理解法國的官式文化，對於優雅的場面應對得宜。

貝聿銘在為華盛頓國家美術館所做的設計裡，從某些方面可以窺見後來拿破崙大廳（Hall Napoléon）的樣貌，也就是位於金字塔下方的接待區。兩者的設計都是由一個巨大空曠的底層空間組成，三側環繞著米白色石材的架高廊道。兩項設計的主要差異在於對稱性。國家美術館東翼由許多活潑而不規則的平面所組成，拿破崙大廳則保有沉穩的秩序感，屬於法國建築近五百年來的特徵。

　　然而，拿破崙大廳位於地面之下，全然消失在巴黎的地面風景裡。而整個設計中最引人注目的元素，肯定非金字塔莫屬，這個七十英尺高的玻璃結構，主要發揮裝飾作用。無論在造形或建築題材上，這一充滿爭議的添加物，也許是過去半個世紀裡最天才的建築手筆：有太多東西需要依賴它的成功，而又有太多東西可能出錯卻沒有發生。純就概念來說，在羅浮宮這個美術學院風格濃厚的宮殿中央，放入一座偌大的現代主義玻璃金字塔，似乎顯得荒謬絕倫，但是，對一個未受過往記憶偏見影響的遊客來說，進入拿破崙中庭絲毫不覺得有任何突兀。新結構的形狀和軸線，與拿破崙三世的羅浮宮輪廓完美對齊。遊客很難不留意到金字塔尖端無懈可擊地對準了東側時鐘塔樓上的三角楣，或與北面的黎希留塔樓和南面的德農塔樓互相映襯，令人讚嘆。玻璃金字塔又加強了羅浮宮的對稱性，並凸顯宏偉的中軸線，從拿破崙中庭沿著同一條軸線不斷向西，延伸至和金字塔同時興建的拉德芳斯新凱旋門，也是巴黎西向擴展最鮮明的標誌。同樣，從形式上來說，它的形狀也是個無比聰明的選擇：儘管金字塔在這個位置上佔據了必要的量體，但因為它本身的形狀和性質，它自我縮小成一個點，然後消失在空氣中。任何更四平八穩的東西，必然會令人感到累贅和不協調。

　　除了形式運用成功，更不能不提金字塔在題材選擇上的貼切性。如果對

法國文化不夠瞭解，看到一個屬於古埃及的建築形式居然屹立在當代巴黎的中心地帶，難免覺得古怪。然而在現代法國人的國家認同裡，有一塊和拿破崙時代密不可分，而那個時代也和埃及有著難分難捨的連結。每一位法國人對於金字塔會戰都瞭若指掌，1798年拿破崙出征埃及，在7月21日這一天打了漂亮的勝仗，戰爭前夕，他才以振奮人心的演說訓勉過官兵：「試想，從這些金字塔的高度俯瞰人間，有四千年的歷史在觀照你！」

　　為了紀念這場戰役，拿破崙下令建造金字塔廣場和金字塔街，至今仍在，位於羅浮宮的西北端。羅浮宮博物館的研究員德農，以《波拿巴將軍出征期間之上埃及與下埃及遊記》（*Travels in Upper and Lower Egypt during the Campaigns of General Bonaparte*）一書引爆「埃及熱」，在十九世紀前二十五年席捲全歐洲。另一位博物館研究員商博良，因為破解了象形文字而奠定埃及學的研究基礎，也深深影響我們在羅浮宮觀看埃及文物的方式。貝聿銘的金字塔體現了法國對其他文化的開放態度，以及法國如何吸納這些外來元素，並讓它們在本質上變得十分法國，這種令人意想不到又獨特的能力，具體便展現在羅浮宮上。畢竟，最能代表巴黎和羅浮宮的一件作品，正是《蒙娜麗莎》，而這幅畫也是在五百年前出自一位托斯卡尼畫家之手。

　　儘管金字塔出現在勒夫爾的新巴洛克式拿破崙中庭裡令人吃驚，但它的四邊都與羅浮宮其他部分的軸線精密對齊，無論是地面上方或下方的接待大廳，都巧妙又果敢地加強了周圍各部分建築的法式對稱性。事實上，大羅浮宮總共規劃了五個金字塔，每座金字塔都在增強軸線上發揮了各自的作用。除了中央最大的金字塔外，在北、東、南側還有三座較小的金字塔，同樣也是玻璃材質，與主金字塔呈四十五度角，讓光線射入拿破崙大廳。西邊數百英尺處，在分隔拿破崙中庭和卡魯賽中庭的圓環路口位置，有一座行人看不見的倒金字

塔，向下延伸三十英尺，作為卡魯賽廣場下方購物中心中軸線上的光井。拿破崙中庭圍繞金字塔的菱形鋪面，也精準複製了主金字塔旁的三個小金字塔的佔地面積。金字塔的形狀進一步複製在每片玻璃上，玻璃以鋼纜固定位置，這種鋼纜結構當初是為了美洲盃帆船賽（America's Cup）的賽船而發明；包括中央金字塔和三個小金字塔，都以同樣的玻璃與鋼纜構成。最後，金字塔周圍的三角形系列噴泉，也呼應了主結構的形狀。

雖然大羅浮宮的設計從未正式考慮過後現代風格建築師，但是金字塔興建的階段，正好就是後現代運動的高峰期。全球各地的建築師、畫家、作曲家、小說家，全都在反抗現代主義設定的框架，反對它對於形式純粹性的偏好，卻貶抑主題式發想或訊息投射。貝聿銘從來都不是這類後現代主義者，他的金字塔一如他為羅浮宮所做的每件事，在造形和功能上都光明磊落使用了現代主義語彙。但光是在這個地方放進一個意味深長的象徵符號——先前貝聿銘在國家美術館和波士頓美術館的增建案裡都找不到類似的東西——便已充分暗示創作者對於當前文化潮流的最新回應。

1984年1月23日，也就是貝聿銘被挑選為設計者的六個月後，他向一級歷史古蹟委員會提出了設計初稿。毫不意外地，引發極大爭議。委員會宣布這項設計「格格不入」，隔天法國大報《法蘭西晚報》（France-Soir）便以頭版頭條大剌剌寫出：「新羅浮宮未蓋先釀醜聞」（Le Nouveau Louvre déjà fait scandale）[5]。但最終裁決權仍是總統一個人說了算，2月13日，總統宣布對這個計畫鼎力支持。

事實上，委員會十分讚賞拿破崙中庭和地下空間拓建為大羅浮宮主入口的智慧，但對於如此神聖的空間裡被一個不尋常的建物入侵，仍然感到不安。他們要求貝聿銘製作一個真實大小的模擬物，而他也照做了。當時這座高七十

英尺的虛幻金字塔留下了不少照片，幾根金屬棒在天空中劃出線條，懸浮在已經開挖的拿破崙中庭上。館方邀請民眾在1985年4月27、28日和5月4、5兩日的週末前往參觀。即使是這麼一個鬼魅版本，金字塔也已顯出某種威儀天下之勢，雖然還是有人質疑，但這個實體模型已經成功平撫了大部分反對聲浪。比亞西尼預言：「〔金字塔〕將在十年內成為巴黎的一道風景，並在二十世紀的尾聲，實現一件歷經五百年耐心營造而成的偉大建築工程。」[6]他的話，如今已獲得充分印證。

<p style="text-align:center">＊ ＊ ＊</p>

當然，金字塔實際上就只是一個集焦點於一身的玻璃罩子，一個指點遊客進入博物館的標誌。大羅浮宮真正的建築工程和貝聿銘的主要貢獻，是金字塔下方的入口大廳，總面積大約是金字塔佔地面積的兩倍。事實上，建築師尚·特魯夫洛在將近二十年之前的1966年，就提議過利用地下空間但沒有金字塔的做法。拿破崙中庭下方的這個新空間，是參觀者步入藝術殿堂的序奏。遊客們進入大約四十五英尺深的地下，迎來一大片光線充足的空間，大部分的壁面都鋪上傳統的石灰華大理石，大廳裡包括售票窗口、幾間羅浮宮自營書店和紀念品店、客服中心、一家餐廳、簡餐店和盥洗室。

貝聿銘必須解決的一個難題是，如何讓參觀者從地面層下到接待大廳。一開始他構思的是斜坡，但是最後採行的解決方案，如同貝聿銘自己所說，是所有不完美方法裡最完美的：一道門廊懸挑在寬敞的拿破崙大廳上方，他稱之為眺望台，人們可以選擇電扶梯、螺旋梯或電梯下到大廳，電梯的設計有如一根垂直的圓柱從不知何處冒出，專門保留給輪椅族或推嬰兒車的遊客使用。貝

聿銘在這座眺望台所使用的設計語彙，和羅浮宮其他地方略有不同。密實的混凝土、大膽的量體和同樣大膽的清水混凝土牆面，提醒我們貝聿銘來自粗獷主義的鼎盛時代。這種粗獷主義的傳承也可以從眺望台的格狀底面看出來，會令人想起路易斯·康（Louis Kahn）的耶魯大學美術館（Yale University Art Gallery），也是此一風格的著名地標。位於金字塔下方三個角落，支撐拿破崙大廳屋頂的十字巨柱，也能看到相同的風格。

參觀者購買門票後，便可以朝東西南北任一方向移動。如果向西走，會穿過同樣位於地下層的商店和簡便餐飲店，經過安檢站，然後進到所謂的羅浮宮卡魯賽購物中心。如果不向西，而是朝北、南、東三個方向，則會分別通往黎希留館、德農館和敘利館，三館都必須搭電扶梯上升，隨後便踏入藝術的國度。不同的展館也各自呈現不同的風景。最富傳統氣息的是德農館，也是最多人參觀的館，因為達文西和米開朗基羅都在這裡。在大羅浮宮三大展館裡，這部分的歷史最悠久，改變也最少。事實上，在大羅浮宮整個營建過程中，博物館這一區始終保持開放。

敘利館的情況就大不相同。進入展館前，會先穿過兩間專為提供特展使用的畫廊，下方樓層也備有其他更大間的展廳。在這些空間落成前，舉辦臨時特展一直是博物館的難題。即使到今天，羅浮宮所舉辦的特展跟美國地位相同的大博物館相比，也實在少得可憐，像是華盛頓特區、波士頓、費城、紐約的博物館，更不用說倫敦的各大博物館。這些展館安排的特展都和永久館藏無縫接和，但是在羅浮宮，兩者卻是分開的。開闊的展廳作為布展空間誠然無可挑剔，卻不為大多數的遊客注意，以致參觀特展的大部分都是巴黎人。

經過特展區，參觀者來到羅浮宮面西的城壕，米白色粗石砌被燈光打得通明，這個外削壁是路易·勒沃在1660年代所設計，並在1980年代的挖掘過程

裡被意外發現。接著，參觀者會遇到大羅浮宮裡最別具洞天的區域：查理五世宮殿的遺跡，大約建於1370年，以及聖路易禮拜堂。多虧米歇・弗勒利和逢斯拉斯・克魯塔兩位考古學家的辛勤努力，使得一度像圓桌武士亞瑟王卡美洛（Camelot）城堡一樣遙遠的中世紀羅浮宮，就算沒有重生，至少也甦醒了。留下來的遺跡高度統一，都是二十英尺，係當時北側與東側大部分的牆面，以及中央主塔和所謂的聖路易禮拜堂。這是一個暮氣沉沉的世界，跟羅浮宮其他地方或巴黎的任何角落都大不相同。這裡也是大羅浮宮在1989年第一個對外開放的部分；敘利館位於上方，收藏了羅浮宮眾多的埃及藏品，並展出絕大多數的法國繪畫。

博物館變化最多的地方在北半側，也就是黎希留館。這裡也是大羅浮宮最晚開放的部分（1993年，在德農館正式開幕四年之後，距離羅浮宮在1793年成立博物館正好滿兩百週年）。延遲開放的原因純粹出於政治角力。1987年，財政部長也是密特朗的盟友皮耶・貝赫戈瓦（Pierre Bérégovoy），已同意將財政部遷往十二區位於貝爾西河岸道（Quai de Bercy）興建中的新址，但是在新國會選舉後，貝赫戈瓦失勢，他的部長位子被密特朗的敵手愛德華・巴拉杜（Eduard Balladur）搶下，而巴拉杜無意搬離。直到兩年後的下一次選舉，密特朗的政黨重新取得執政地位，財政部開始搬遷，工程才得以繼續進行。

兩座舊館作為博物館空間已經行之有年，貝聿銘和團隊能發揮的部分相對較少；反之，羅浮宮北半側的大部分空間，在1850年之前都不存在，而且也從未作為藝術展覽空間。因此，黎希留館的內裝被完全拆除，除了極盡奢華的部長官邸和勒夫爾在一百多年前設計的兩組偉大樓梯以外。所有樓層，從屋頂到地下室，從天花板到壁面裝潢，悉數拆盡，化作瓦礫堆，總量達到四萬五千立方公尺。清運完畢後，北半側除了磚石牆面，幾乎不剩下任何東西。

由於博物館這區內部經過徹底改造，它也成為最新、最現代化的部分。在財政部使用的一個多世紀裡，三座中庭皆為政府員工所使用，甚至淪為員工的停車場。三個中庭從西向東，分別為馬利中庭、普傑中庭和科爾沙巴德中庭，現在都用來展覽雕塑品。這些採光優良的空間以往是露天的（貝聿銘安裝了玻璃屋頂），用來展示戶外雕塑品自然也再適合不過。馬利中庭的名稱，係因這裡展出的作品悉數來自路易十四的馬利堡，城堡在十九世紀拆除後，雕像一度流落各地。普傑中庭（根據十七世紀法國最優秀的雕塑家皮耶‧普傑〔Pierre Puget〕命名）與馬利中庭的雕像性質相似，但蒐集自更多地方。這兩個中庭匯集了羅浮宮收藏從中世紀到十九世紀初最精彩的法國雕塑。只有科爾沙巴德中庭自成一格，這裡展示的是亞述雕像，挖掘自薩爾貢二世（Sargon II）的宮殿，位於伊拉克北部的古城科爾沙巴德。

馬利中庭和普傑中庭係由貝聿銘的副手米歇爾‧馬卡里設計，是羅浮宮整體建築裡最有意思也最具變化的空間。造成它們複雜的原因，有一部分是考量到黎希留廊道的存在，必須包圍著它興建。黎希留廊道這個令人驚豔的空間是勒夫爾在1850年設計的，連接里沃利街和拿破崙中庭。一百三十年來它從未對外開放，只有財政部的員工可以使用。1993年起，廊道總算為參觀者提供了第二個期待已久的博物館入口。但由於它橫亙在馬利中庭和普傑中庭之間，為了保存其完整性，兩座中庭必須以地下通道的方式連接。

如果說羅浮宮的樓梯高貴氣派令人驚豔，那麼狹小的電梯充其量只能履行功能性，而且還刻意設在博物館不起眼的角落，務必讓大多數遊客看不到它們。所有的參觀者都可以搭乘電梯，前提是找得到，這些電梯的確只為了工作人員和殘障人士所準備。除了這些不好客的電梯，黎希留館是唯一設有電扶梯的地方，參觀者可透過貝聿銘設計的電扶梯上樓。區區一座電扶梯似乎

很難引起太大的興趣，但是黎希留館的電扶梯堪稱是最出色的電扶梯。它橫跨考爾白翼的六個開間，兩上行梯段升高了將近八十英尺。在羅浮宮的涵構裡，突然被這麼現代主義的東西入侵（拿破崙大廳也有電扶梯讓遊客進出，但展館裡並沒有）的確會有爭議，但是在黎希留館，沒有其他方式可以將人潮送往高樓層而不造成更大破壞，所以電扶梯仍有其必要性。貝聿銘在此又展現他特有的天賦，他立即領悟到如何把不可避免的功能性轉化成大膽的文化宣言：參觀者乘著電扶梯上升時，南面的拿破崙中庭和金字塔在他們眼前展開，轉向北面時，透過兩個直徑二十英尺的圓形壁洞，得以瞥見普傑中庭高低錯落的大理石雕像。牆壁大膽的開洞，讓人聯想到柯比意粗獷主義風格的昌迪加爾議會大廈（*Congress of Chandrigar*），但它的混凝土紋理完全不似這裡的飽滿豐富。

* * *

開放黎希留廊道是羅浮宮（加上杜樂麗花園）與巴黎整合的更大規模計畫中的一部分。拿破崙三世闢建新羅浮宮，加上拆除當地原本存在數百年的街道，讓羅浮宮形成一大片被圈圍的區域，幾乎與巴黎其他地區不通往來，猶如六百年前的腓力‧奧古斯都城堡。杜樂麗宮被毀一百年後，通達博物館的方式幾乎沒有任何改善：沿著里沃利街，從最西端的馬桑塔樓往東邊半英里的柱廊方向前進，羅浮宮的主入口是侯昂側門，行人必須閃躲迎面而來的車輛。現在，遊客除了有黎希留廊道，還可以從羅浮宮卡魯賽購物中心進入博物館。原本位於杜樂麗花園和卡魯賽廣場之間，汽車公車終日川流不息的勒蒙尼耶將軍大道（avenure du Général-Lemonnier），也根據同樣的精神在1987年地下化。最後，在1998年，塞納河上多了一座新橋，連接杜樂麗花園和奧塞美術館，原

本稱為索爾菲利諾人行步橋（passerelle Solférino），後更名為桑戈爾人行步橋（passerelle Léopold-Sédar-Senghor）。這些林林總總的改善設施，加上新地鐵站「皇家宮殿－羅浮宮」，從根本上改變也改善了巴黎人以及觀光客與羅浮宮建築群的互動感。在造福巴黎市民和觀光客的名義下，巴黎獲得了一塊將近一英里的市中心精華區。

在將羅浮宮整合入巴黎人生活的規劃之中，一項重要的工程，即名為「羅浮宮卡魯賽」的購物中心。在一座文化殿堂裡結合購物中心的想法，在1981年還不太能被接受，將近四十年過去，人們的觀念仍然沒有太大變化，至少它不曾在世界其他地方以同等規模重現過。

但事實上，從1793年羅浮宮成立博物館以來，它就不是一座單純的文化殿堂：它總是跟性質不同的單位一起共存。拿破崙三世一度想把整個政府體系放入羅浮宮，包括所有部會和立法機關，加上皇宮、劇院和歌劇院。但是這些前例並不足以平息眾多法國愛管閒事階級對於新購物中心的不滿，他們直覺聯想到美國的負面形象。有人把它形容為「迪士尼樂園商場」，另一批人則高喊：「這裡不是達拉斯（Dallas）！」[7]。

但是隨著時間過去，羅浮宮卡魯賽已經成為大多數人參訪博物館行程裡的一部分，尤其是現在的遊客，或多或少都被導引從卡魯賽離開。從現實面來看，這個購物中心只不過是羅浮宮千年歷史裡最新的建築篇章。對於大部分的遊客來說，購物中心比較像是一個大型迷宮。一般大眾看到的部分僅佔真實規模的一半：靠西側還有一個通常不向民眾開放的大型會議中心，以及龐大的地下停車場和遊覽車停靠站。這些開闊的地下空間就佔據了整個羅浮宮建築群面積的大約百分之四十。

從拿破崙大廳走往羅浮宮卡魯賽，參觀者會經過一條充滿吸引力的廊

道，兩邊的店面以特定角度探出牆面，牆上還開了小圓窗。商場走廊在1993年由米歇爾・馬卡里設計建造，這位幹練的建築師還設計了黎希留館的馬利中庭和普傑中庭。走過廊道，訪客眼前一亮，空間也豁然開朗，從地面圓環向下生長的玻璃倒金字塔，點亮了周邊空間，塔尖幾乎要和一個不到三英尺高的石造小金字塔相接觸，小金字塔從地面冒出，似乎就為了和它相接。這一區是由貝聿銘親自設計，通往分布在三條寬闊大道上的零售區。

繼續往西走，會遇到大羅浮宮計畫裡最大型的發現：查理五世城牆遺跡，城牆在1512年經過路易十二重修。當然，沒有人來羅浮宮或來購物中心是為了看這段牆垣，但它的確是大羅浮宮整建計畫裡重要的一部分，即使是最駑鈍的遊客，必定也難忘眼前綿延的巨大石牆。這裡跟方形中庭的挖掘不同，因為考古學家已經預期會在方形中庭發現什麼，反倒是這裡的兩堵巨牆，也就是構成護城河兩側的內削壁與外削壁，是一項驚喜。歷史學家一直都知道這裡曾經有過一堵牆，但以為早在1640年路易十三便將城牆拆除得一點不剩，顯然並非如此。現在，這些城跡成為巴黎所保存最原汁原味的中世紀遺跡。購物中心本身已經讓人覺得很大，但它南側還有好幾間巨大的庫房，總面積幾乎和購物中心相當。購物中心北側是巨大的地下停車區，可從勒蒙尼耶將軍大道進入，這條馬路就位於杜樂麗花園東側的散步大道下方，大多數遊客甚至巴黎人對車道的存在渾然不覺。這裡就是杜樂麗宮曾經屹立三百年的地點。車道於1877年開通，1985年地下化。停車場所屬的巨大地下空間是一個灰濛濛的地帶，永遠暮氣沉沉的世界。它跟大多數停車場一樣，全然是無趣的功能取向。但是換一個角度來看，它卻以它自己的方式達成了不起的成就，雖然稱不上美。它甚至可以被解讀成，是對上面那個熠熠閃亮、燦爛奪目、大部分人所能看到的大羅浮宮的某種狡獪戲仿。

在興建停車場的挖掘中，考古學家發現了在羅馬建城前三千年曾見過陽光的黏土底土層。出土的文物中，包括一具成年男子的完整骨骼，這是巴黎從四千年前青銅時代初期以來所發現的罕見骨骼之一。此外還有數件以燧石製成的斧頭，距今超過一萬年，也許可以上溯到舊石器時代。挖掘人員也發現十四、十五世紀的磚瓦窯，1560年代，凱薩琳‧德‧梅迪奇在這塊土地上建造宮殿，杜樂麗宮的名字便是源自窯廠的法文。

羅浮宮卡魯賽加上遊覽車停靠站和會議廳，巧妙隱藏在巴黎行人的視線之外，也很難從地面上想像它們的存在。這項成就某種程度上是拜景觀設計之賜，大羅浮宮的設計者，在這方面做了嚴謹細膩的規劃。景觀工程從三個方向同時進行：杜樂麗花園的東端、卡魯賽廣場以及兩地之間的景觀設計，包括剛被地下化的勒蒙尼耶將軍大道。如果再加上杜樂麗花園，在大羅浮宮整建工程裡，有將近六十英畝的景觀被大幅度翻新或是徹底重建。

杜樂麗花園交給三位景觀建築師規劃：帕斯卡‧克里比葉（Pascal Cribier）、路易‧班奈希（Louis Benech）和法蘭索瓦‧胡波（François Roubaud），他們負責修復勒諾特1660年代設計的花園，重現它的固有榮光，並更換老死的植株，重新布置花園東側圓形水池周邊的花壇。此外，這一整片的綠地現在也成為世上最重要的露天雕塑博物館。幾個世紀以來這裡都有不乏優秀的雕塑，現在，在建築師尚‧努維獻策之下，更是匯集了二十世紀中葉和當代最前衛的雕塑，包括阿爾貝托‧賈科梅蒂（Alberto Giacometti）、馬克斯‧恩斯特（Max Ernst）、東尼‧克雷格（Tony Cragg）、阿蘭‧基里利（Alain Kirili）等大師作品。這種尊重前例的做法，在卡魯賽廣場的景觀規劃中消失不見，此處放眼望去是大片的綠色草坪，碎石散步道穿過中央，兩側各有六個區塊的樹籬，朝卡魯賽凱旋門匯聚。在這兩塊景觀區域中間，也就是勒

蒙尼耶將軍大道上方，由貝聿銘設計了一條極簡風格的行人散步道。

羅浮宮周邊的這些景觀改造，通行的遊客們往往不曾多加留意，但它們確實是整體規劃裡不可或缺的部分。對於只認得1993年以後的羅浮宮的參觀者來說，很難想像這裡經過了那麼多轉變，而且變得那麼好。在此之前，它無疑是一座偉大高貴的博物館，但很少能為民眾提供什麼生活樂趣，當然，也很難是快樂的泉源。然而經過十年的蛻變，原本凜冽、冷颼颼、幽暗、威嚴肅穆的官方機構，現在變成明亮又生機蓬勃的空間。因為成功的建築和景觀規劃，它成了快樂之地。

尾聲

EPILOGUE

　　大羅浮宮開幕迄今已逾三十年了。從某方面而言，羅浮宮作為建築和博物館的故事已經告一個段落。而從另一個方面來說，羅浮宮當然還在持續演變，也必定在未來的世紀裡繼續發展。

　　當代的羅浮宮在米歇・拉克羅特（Michel Laclotte）、皮耶・羅森堡（Pierre Rosenberg）和尚呂克・馬蒂內茲（Jean-Luc Martinez）等人才的帶領下，設立了八個典藏部門，包括2012年新成立的伊斯蘭藝術部門。為此，館方進行了從大羅浮宮計畫以來最大規模的改建工程（其實還有1997年對查理十世文物館的翻新，和2004年維修阿波羅長廊）。新部門佔用了德農館裡的維斯康蒂中庭，整個空間覆蓋在一片像是因風飄揚的金色屋頂下，由建築師魯迪・里奇歐提（Rudy Ricciotti）、馬利歐・貝里尼（Mario Bellini）和雷諾・皮埃拉（Renaud Piérard）設計，模仿貝都因人（Bedouin）帳篷的意象。

　　過去三十年來，羅浮宮最驚人的變化，是參觀人數增加了三倍。1988年的人次還在三百萬以下，2011年人數暴增至將近九百萬，此後每年都在八百萬人次以上。在如此可觀的人潮下，羅浮宮早就需要更多空間，目前在館內展出的三萬六千件作品，還不到整個收藏的十分之一。過去曾經有人提議，把過去四百年來純粹作為裝飾用途的孟莎式鼓脹屋頂（bloated mansard roofs）改造成展覽空間。但更有可能的是，館方在不久的未來，將會對羅浮宮裡目前仍不受其管轄的兩個空間下手：位於大長廊南端的花神塔樓，目前為羅浮宮學院所使

用，以及馬桑塔樓的裝飾藝術博物館（包括時裝與織品博物館）。唯有這兩個空間都被博物館收回，羅浮宮建築群的每個部分，才能首度在自己的歷史裡單獨作為博物館所使用。

博物館除了參觀人數在增加，館藏量也在增長。不過在過去三十年裡，它在這一塊的經營，面臨了跟世界上眾多博物館相同的處境，至少對那些致力於古文物和前現代歐洲藝術收藏的博物館而言。大多數曾經為私人所有的重量級古典畫作，目前都在歐美各大博物館找到安全的港灣，新藏品整體而言比以往更少，也更次級。但羅浮宮近幾年來的確也買到了里貝拉的《福音書作者聖約翰》（*Saint John the Evangelist*）、克拉納赫（Cranach）的《美惠三女神》（*Three Graces*）和尚・馬魯埃爾（Jean Malouel）繪於十四世紀晚期的《戴荊冠的基督》（*Christ de Pitié*），這些毫無疑問都是重大收藏。但是，相較於博物館編列的預算，這些一級藝術品行情令人咋舌，以2004年購買的安格爾《奧爾良公爵像》（*Duc d'Orléans*）為例，花了一千兩百萬歐元，烏東的雕塑《灶神維斯塔立像》（*Standing Vestal*）花了接近一千萬歐元，這些也都算是一級藝術品。近幾年的收購價錢比較沒那麼嚇人，典型作品像是十八世紀大師烏德里的九幅鄉村野趣，這些畫購於2002年，固然賞心悅目，但跟一百年前博物館固定收購的畫作層級相去甚遠。

雖然當代繪畫和雕塑一般而言和羅浮宮無關，近幾年它也跟許多專門收藏古典藝術的博物館一樣，開始嘗試新形式視覺藝術所帶來的活力和意趣，館方會策略性在畫廊裡的特定位置安插當代作品。這類規劃的案例，有1953年喬治・薩勒委託布拉克為亨利二世廳天花板創作的變形《鳥》（*Birds*）。整整有半個世紀，這個一點不算成功的實驗不再有後續發展。但是在邁入新千禧年後的頭幾年裡，館方又嘗試了三次。第一次由德國新表現主義畫家安塞姆・基

弗（Anselm Kiefer）榮膺委託案，他描繪一具倒地的身體，顯然帶有自畫像性質，用的是油漆和泥土混合的黏稠物，一如藝術家經常使用的素材。這幅畫有三十英尺高，十五英尺寬，位於佩西耶與方丹1808年設計的柱廊北側樓梯口，畫作兩側各有一尊描繪向日葵和更多土壤的雕塑。

一年後，法國的觀念藝術家法蘭索瓦・莫黑雷（François Morellet），相當低調地為黎希留館的勒夫爾樓梯重新設計了鑄鐵窗花。然而這件作品是那麼隱約和不愛出風頭，以致很少有參觀者走到博物館這個人煙稀少的區域時，會在第一時間注意到作者意圖的顛覆性。

2010年，館方將一樁最大的案子委託給美國著名的抽象畫家賽・湯伯利（Cy Twombly），繪製青銅器廳三千八百平方英尺的天花板。展廳就位於布拉克飛鳥北邊，在天藍色背景下，一個一個圓圈以希臘字母寫出古希臘雕刻家的名字，波留克列特斯（Polyclitus）、普拉克西特列斯（Praxiteles）、留西波斯（Lysippus）、米隆（Myron）、菲迪亞斯（Phidias）、斯科帕斯（Scopas）、塞弗索多杜斯（Cephisodotus）。這些雕塑家均未陳列在這間展廳裡，因此藝術家在這裡表現的觀點也極容易令觀者感到無所適從。但整體而言，湯伯利仍然維持了展廳原本的形式氛圍，他的繪畫並未造成干擾。

羅浮宮在過去十年的發展裡，博取最多媒體版面的新聞，就是它成立了兩間分館：一間在法國北部加萊海峽（Pas-de-Calais）省的「羅浮宮朗斯分館」（Louvre-Lens），2012年開幕；另一間是位於阿拉伯聯合大公國的「阿布達比羅浮宮」（Louvre Abu Dhabi, 2017）。兩棟建築分別由日本SANAA事務所和努維所設計，展品則是由羅浮宮以外借的形式調度。阿布達比和羅浮宮的契約裡，只維持三十年的合作關係，至於朗斯分館，雖然是巴黎的分支機構，但資金完全來自當地加萊海峽省政府。這兩間博物館基本上完全自治，不

受羅浮宮管轄，而且是在兩種全然不同的力量驅使之下創立的。羅浮宮朗斯分館的出現，反映了法國各地的普遍感受，尤其是遠離巴黎地區的感受，也就是首都在國家文化預算中享有過多資源。而阿布達比羅浮宮則是法國政府主動推銷和輸出法國文化的最新成果，跟半個世紀之前馬爾侯放行《蒙娜麗莎》到美國展覽是出於同樣的動機。

<div align="center">＊ ＊ ＊</div>

羅浮宮的未來顯然不會是個問題：過去一個世紀所發生的每件事，都在告訴我們，對藝術真品近乎偶像式的崇拜，大約還會持續下去，這種吸引力甚至會越來越強。而且這種慾望只有在親臨現場、直接面對真實的藝術作品才能獲得滿足，大批人潮肯定會繼續湧入議政廳，親眼目睹《蒙娜麗莎》和其他義大利文藝復興瑰寶。然而，這些藝術作品對後代人來說究竟意味著什麼，仍然是一個有待時間來解答的問題。毫無疑問，許多人還是會為名畫的美感和技藝所傾倒，也有一些人會被它們的名氣和市場價值吸引，也約莫會有極少數的人，像舊時代的人一樣，抱著邁入文化殿堂的心情去親睹這些作品，在這座廟堂裡，古希臘羅馬文物和古典大師繪畫，定義了所謂的西方正典。

羅浮宮博物館自從1793年成立以來，關懷的重點始終放在過去，但歷史證明，它跟過往的關係產生過極大變動。法國大革命期間，羅浮宮裡的繪畫和雕塑大多是較古老的作品，在觀眾眼中卻是一股活生生的力量，對於新一代人們的生活和藝術產生極大影響。四分之一個世紀過後，歷史主義興起，羅浮宮裡的藝術品，因為本身的過去性以及過去所散發的舊日迷人況味，依舊對新一代產生強大魔力，即使舊藝術對新藝術的直接影響已經開始消退。

這種舊日情懷在十九世紀下半葉，又讓位給近乎全盤科學的歷史觀點，從形式和意義來評價藝術品，而不是它對現有藝術產生了什麼作用，或它對當代歐洲社會起源提出了什麼樣的解釋。這樣的觀點持續了將近一個半世紀，至今仍深深左右羅浮宮博物館專家的意向和許多參觀者的動機。雖然不能說社會整體對這些已經不感興趣了，但是西方的集體心態顯然發生了根本轉移：我們這個社會的關注焦點，已經從過去轉向當代。這樣的轉變也許只是暫時性，是短暫的流行，但就目前藝術市場的活力而言，焦點已從古希臘羅馬文物、古典大師繪畫和印象派，轉向當代創作的藝術——藝術市場反映了社會本身，也在社會裡形塑重要潮流。如此一來，羅浮宮和其他同性質機構仍然在我們的文化裡具有重要價值，但或許會以略為不同的方式表現，相較於過往世代，影響力也會稍有減退。

即使如此，撇開潮流的起起落落，羅浮宮無論就其實體規模，或作為一個光耀四射的抽象象徵，都可說是仰之彌高。就像人類創造的所有東西，從舊石器晚期的箭頭，蘇美人的滾筒印章，到全長將近半英里的宮殿，當它從無中生有，從大自然的原始物質性中顯現出來時，裡面都具有某些跋扈性或奇蹟性。羅浮宮今日屹立的塞納河畔，過去也曾經荒煙蔓草，泥石裸露。也許在一萬年或千萬年後，它又會回復到類似的早期狀態。但是羅浮宮不論其浩瀚的實體規模，或身為人類最偉大的藝術品收藏者，比起世界上其他基於相同需求所誕生的機構都更具有典範地位。羅浮宮，正如亨利·詹姆斯筆下的阿波羅長廊，代表了「不僅是美，是藝術，是絕無僅有的設計，更是歷史、名聲、權力、全世界，全部匯聚而成最豐富、最高貴的表達。」

巴黎布萊頓酒店

2018年10月2日

名詞釋義

GLOSSARY

Avant-corps 前體：從建築物立面主體往前突出的部分，通常跟立面等高。

Balustrade 欄杆：沿著樓梯或建築物頂端排列的一連串直立小柱。

Bay 開間：計算立面的單位，以兩根柱子的距離為一個開間。

Caryatid 女像柱：以身穿長袍的女性雕像作為柱身的圓柱或支柱。

Cornice 簷口：建築物外部頂端突出的裝飾性水平線腳。

Corps-de-logis 正屋：建築物的主要部分，相對於翼樓側廂。在中世紀城堡建築中，這部分包含了起居空間或可居住空間，相對於帷幕牆和防禦工事。

Curtain-wall 帷幕牆：在中世紀的防禦工事中，指的是介於兩座角樓或稜堡之間的城堡外牆。

Donjon 主塔：城堡裡具有防禦功能的高塔。

Dormer 屋頂窗、老虎窗：斜屋頂上的直立型窗戶。

Entablature 柱頂楣構：古典建築中位於柱子上方的建築物頂部。

Frieze 橫飾帶：柱頂楣構中央較寬的帶狀部分，通常有雕刻裝飾。

Frontispiece 主立面：見「avant-corps」。

Giant order 巨柱式：立面上的圓柱或壁柱高度超過兩層樓甚至多層樓。

Hipped roof 四坡屋頂：屋頂的每一面都朝建築牆面下斜。

Lancet 尖拱窗：哥德式建築中高而狹長的窗戶，頂端常為尖拱。

Lintel 楣：一種扁平不彎曲的水平結構物，橫跨在由一組直立支撐物所形成

的開口上方。

Loggia 涼廊：有頂的外部走廊，通常會架高且開敞通風。

Metope 排檔間飾：橫飾帶上的小型水平雕刻。

Oculus 眼洞窗：牆壁或天花板上的圓形開口或窗戶。

Parterre 花壇：規則式花園中，通常呈對稱排列的方形栽植區塊。

Pediment 三角楣：古典建築中，立面中央的三角形屋頂區塊，三角楣的內部空間（tympanum）通常會有雕刻裝飾。

Pilaster 壁柱：扁平化的古典柱式，作為建築裝飾。

Rusticated 粗石砌：古典建築裡一種變化式的砌築技術，通常用於建築物下層，產生有紋理而非平滑均質的表面。

Soubassement 地基：中世紀建築的基礎或基岩。

String course 腰線：通常是凸起的水平線腳，橫越建築立面。

Toit en poivrière 胡椒罐型圓頂：圓錐狀的小塔屋頂，造形肖似胡椒罐。

註釋

NOTES

1. 羅浮宮的起源

1. Geneviève Bresc-Bautier and Guillaume Fonkenell, eds., *L'Histoire du Louvre* (Paris, 2016), vol. 1, p. 76.
2. Adolphe Berty, *Topographie Historique du Vieux Paris* (Paris, 1866), p. 120–121.
3. Ibid., p. 118.
4. Ibid., p. 119.
5. Octave Delepierre, ed., *Philippide de Guillaume-Le-Breton* (Paris, 1841), p. 130.
6. Bresc-Bautier and Fonkenell, eds., *L'Histoire du Louvre*, vol. 1, p. 63–64.
7. Berty, *Topographie Historique du Vieux Paris*, p. 5.
8. Christine de Pizan, *Le Livre des Fais et Bonnes Meurs du Sage Roy Charles V*, quoted in Bresc-Bautier and Fonkenell, eds., *L'Histoire du Louvre*, vol. 1, p. 68.
9. Berty, T*opographie Historique du Vieux Paris*, p. 101–102.
10. Soizic Donin, *La Bibliothèque de Charles V*, passim, BNF classes.
11. Pizan, quoted in Bresc-Bautier and Fonkenell, eds., p. 76.
12. Henri Sauval, *Histoire et Recherches des Antiquités de la Ville de Paris* (Paris, 1724), vol. 2, p. 13.
13. Pizan, quoted in Bresc-Bautier and Fonkenell, eds., p. 85.
14. Christine de Pizan, quoted in Monique, Chatenet, and Mary Whiteley, "Le Louvre de Charles V," *Revue de l'art* (1992), no. 97, p. 70.
15. *Les Comptes du Bâtiment du Roi,* quoted in Chatenet and Whiteley, "Le Louvre de Charles V," p. 69.
16. Philippe Lorentz and Dany Sandron, *Atlas de Paris au Moyen Âge* (Paris, 2008), p. 77.
17. Sauval, *Histoire et Recherches des Antiquités de la Ville de Paris*, p. 209.

2. 文藝復興時期的羅浮宮

1. Jacques Androuet du Cerceau, *Le Premier Volume des plus excellents Bastiments de France* (Paris, 1576), p. 5.
2. Geneviève Bresc-Bautier and Guillaume Fonkenell, eds., *L'Histoire du Louvre* (Paris, 2016), vol. 1, p. 123.

3. Geneviève Bresc-Bautier, *The Louvre, a Tale of a Palace* (Paris, 2008), p. 22.
4. Bresc-Bautier and Fonkenell, eds., *L'Histoire du Louvre*, vol. 1, p. 127.
5. Ibid., p. 97.
6. Ibid.
7. Johann Peter Eckermann, *Gespräche mit Goethe*, 23 March 1829 (Leipzig, 1836).
8. Anthony Blunt, *Art and Architecture in France, 1500–1700* (Harmondsworth, 1953), p. 16.
9. Du Cerceau, *Le Premier Volume des plus excellents Bastiments de France,* p. 2.
10. Théodore Agrippa d'Aubigné, *Les Tragiques* (Paris, 1857), p. 240.

3. 波旁王朝初期的羅浮宮

1. Hilary Ballon, *The Paris of Henri IV: Architecture and Urbanism* (Cambridge, 1991), p. 10.
2. Alistair Horne, *The Seven Ages of Paris* (London, 2002), p. 84.
3. Geneviève Bresc-Bautier and Guillaume Fonkenell, eds., *L'Histoire du Louvre* (Paris, 2016), vol. 1, p. 237.
4. Georges Poisson, *La grande histoire du Louvre* (Paris, 2013), p. 80.
5. Ibid., p. 76.
6. Ibid., p. 84.
7. Jean Héroard, *Journal de Jean Héroard sur l'enfance et la jeunesse de Louis XIII (1601–1628)* (Paris, 1868), vol. 2, p. 4.
8. Poisson, *La grande histoire du Louvre,* p. 79.
9. Anthony Blunt, *Nicholas Poussin* (London, 1995), p. 157.
10. C. Jouany, ed., *Correspondance de Nicolas Poussin* (Paris, 1968), vol. 5, p. 41.
11. Blunt, *Nicholas Poussin*, p.159.
12. Jouany, *Correspondance de Nicolas Poussin*, p. 86.
13. Ibid., p. 134.
14. Ibid., p. 142.

4. 羅浮宮與太陽王

1. John B. Wolff, *Louis XIV* (New York, 1974), p. 6.
2. Charles Freyss, ed., *Mémoires de Louis XIV pour l'instruction du Dauphin* (Paris, 1860), vol. 2, p. 567.
3. Anthony Blunt, *Art and Architecture in France, 1500–1700*, p. 342.
4. Henry James, *A Small Boy and Others* (New York, 1914), p. 346.
5. Geneviève Bresc-Bautier and Guillaume Fonkenell, eds., *L'Histoire du Louvre*, vol. 1, p. 435.
6. Antoine Schnapper, *Curieux du Grand Siècle* (Paris, 2005), p. 285.
7. Bresc-Bautier and Fonkenell, eds., vol. 1, p. 374.

8. Ibid., p. 395.

9. Paul Fréart de Chantelou and Ludovic Lalanne, eds., *Journal du voyage du Cavalier Bernin en France* (Paris, 1885), p. 206-207.

10. Ibid. p. 15.

11. Bresc-Bautier and Fonkenell, eds., vol. 1, p. 396.

12. Andrew Marvell, *The Complete Poems* (Harmondsworth, 1972), p. 191.

13. Quoted in Stefano Ferrari, "Gottfried W. Leibnitz e Claude Perrault," in *Leibnitz' Auseinandersetzungen mit Vorgängern und Zeitgenossen* (Stuttgart, 1990), p. 341.

14. Charles Perrault, *Les Hommes illustres qui ont paru en France pendant ce siècle* (Paris, 1697), vol. 1, p. 67.

15. Ibid.

16. Ibid.

5. 廢棄的羅浮宮

1. Voltaire, quoted in M-H. Fucore, *ses Idées sur les Embellissements de Paris, Voltaire*.

2. Étienne La Font de Saint-Yenne, *L'Ombre du grand Colbert, le Louvre et la Ville de Paris, dialogue* (Hague, 1749), p. v.

3. Ibid., p. iv.

4. Geneviève Bresc-Bautier and Guillaume Fonkenell, eds., *L'Histoire du Louvre*, vol. 1, p. 511.

5. Ibid., p. 479.

6. Ibid., p. 483.

7. Hannah Williams, "Artists' Studios in Paris: Digitally Mapping the 18th-Century Art World," *Journal18*, *no. 5 Coordinates* (Spring 2018), http://www.journal18.org/issue5/artists-studios-in-paris -digitally-mapping-the-18th-century-art-world/.

8. Hannah Williams, *The Other Palace: Versailles and the Louvre* (Sydney, 2017), https://www.youtube.com/watch?v=vLNKpe0aXCE.

9. Ibid.

10. David Maskill, "The Neighbor from Hell: André Rouquet's Eviction from the Louvre," *Journal18*, no. 2 *Louvre Local* (Fall 2016), http://www.journal18.org/822.

11. Andre Felibien, Preface to *Conférences de l'Académie royale de peinture* (Amsterdam, 1726) p.15.

12. Bresc-Bautier and Fonkenell, eds., vol. 1, p. 450.

13. Quoted in Thomas Crow, *Painting and the Public* (New Haven, 1985) p. 4.

14. Ibid., p. 19.

15. Bresc-Bautier and Fonkenell, eds., vol. 1, p. 534.

16. Quoted in Crow, *Painting and the Public*, p. 20.

17. *Explication des Peintures, Sculptures, et Gravures de Messieurs de l'Academie*

(Paris, 1761), p. 20.

18. Bresc-Bautier and Fonkenell, eds., vol. 1, p. 529.
19. Ibid., p. 532.
20. Ibid., p. 471.
21. Étienne La Font de Saint-Yenne, *L'Ombre du grand Colbert, le Louvre et la Ville de Paris, dialogue,* Ibid.
22. Bresc-Bautier and Fonkenell, eds., vol. 1, p. 557.

6. 羅浮宮與拿破崙

1. Geneviève Bresc-Bautier and Guillaume Fonkenell, eds., *L'Histoire du Louvre* (Paris, 2016), vol. 1, p. 758.
2. Ibid., p. 592.
3. Ibid., p. 587.
4. Ibid., p. 594.
5. Anatole France, "Le Baron Denon," in *La Vie Littéraire* (Paris, 1912), p. 169.
6. Bresc-Bautier and Fonkenell, eds., vol. 1, p. 604.
7. Ibid., p. 605.
8. Ibid.
9. Ibid., p. 606.
10. Ibid., p. 629.
11. Ibid., p. 610.
12. Ibid., p. 708
13. Ibid., p. 711.
14. Ibid., p. 712.
15. Notice des tableaux des écoles primitives de l'Italie, de l'Allemagne, et de plusieurs autres tableaux de différentes écoles, exposés dans le grand Salon du Musée royal, ouvert le 25 juillet 1814 (Paris, 1814), p. i–ii.
16. Michel Carmona, *Le Louvre et les Tuileries: Huit siècles d'histoire* (Paris, 2004), p. 234.

7. 復辟時期的羅浮宮

1. Michel Carmona, *Le Louvre et les Tuileries: Huit siècles d'histoire* (Paris, 2004), p. 287.
2. Geneviève Bresc-Bautier and Guillaume Fonkenell, eds., *L'Histoire du Louvre,* vol. 1, p. 739.
3. Stendhal, *Promenades dans Rome*, vol. 3, 27 November 1827.
4. Bresc-Bautier and Fonkenell, eds., vol. 1, p. 742.
5. David Hume, *An Enquiry concerning the Human Understanding*, p 83
6. Bresc-Bautier and Fonkenell, eds., vol. 2, p. 49–50.

7. Ibid., p. 49.

8. Ibid.

8. 拿破崙三世的新羅浮宮

1. Geneviève Bresc-Bautier and Guillaume Fonkenell, eds., *L'Histoire du Louvre,* vol. 2, p. 159.

2. Théodore de Banville, *Paris et le Nouveau Louvre.*

3. Alfred Delvau, *Les Dessous de Paris* (Paris, 1860), p. 258.

4. Arsène Houssaye, *Oeuvres Poétiques* (Paris, 1857), p. 106.

5. Arsène Houssaye, *Souvenirs de Jeunesse,* 1830–1850, (Paris, 1895), p. 26.

6. Gérard de Nerval, *La Bohème Galante, Oeuvres Complètes, vol. 5* (Paris, 1868), p. 268.

7. Susan R. Stein, *The Architecture of Richard Morris Hunt* (Chicago, 1986), p. 60.

8. Bresc-Bautier, Geneviève and Fonkenell, Guillaume, eds., *L'Histoire du Louvre*, vol. 2, p. 228.

9. Ibid., p. 130.

10. Anne Dion-Tannenbaum, *Les appartements Napoleon III du musée du Louvre* (Paris, 1988), p. 38.

11. Bresc-Bautier and Fonkenell, eds., vol. 2, p. 192.

12. Ibid., p. 107.

13. Ibid., p. 244.

14. Ibid., p. 245.

15. Ibid., p. 228.

16. Charles Baudelaire, "Le Cygne," *from Les Fleurs du Mal*, p. 89.

9. 步入現代的羅浮宮

1. *Journal des Goncourt, Deuxième Série, Premier Volume* (Paris, 1890), p. 18.

2. Ibid., p. 267.

3. Geneviève Bresc-Bautier and Guillaume Fonkenell, eds., *L'Histoire du Louvre,* vol. 2, p. 296.

4. Ibid., p. 324.

5. Ibid., p. 358.

6. Ibid., p. 359.

7. Walter Pater, "Leonardo da Vinci," in *The Renaissance: Studies in Art and Literature* (London, 1917), p. 124.

8. Jules Michelet, *Histoire de France au XVIe siècle* (Paris, 1855) p. xci.

9. Bresc-Bautier and Fonkenell, eds., vol. 2, p. 391.

10. Ibid., p. 399.

11. Germain Bazin, *Souvenirs de l'exode du Louvre* (Paris, 1991), p. 15.

12. Georges Salles, *Le Regard* (Paris, 1939).

13. Bresc-Bautier and Fonkenell, eds., vol. 2, p. 491.

14. Ibid., p. 510.

15. Georges Poisson, *La grande histoire du Louvre*, p. 418.

10. 創建當代的羅浮宮

1. Data from "Paris Convention and Visitor's Bureau—Tourism in Key Figures 2013" and "Mastercard 2014 Global Destination Cities Index," cited in Wikipedia article.

2. Jack Lang, *Les Batailles du Grand Louvre* (Paris, 2010), p. 246.

3. Antoine Schnapper, *Curieux du Grand Siècle* (Paris, 2005), p. 285.

4. Geneviève Bresc-Bautier and Guillaume Fonkenell, eds., *L'Histoire du Louvre*, vol. 2, p. 544.

5. Emile Biasini et al., *The Grand Louvre, A Museum Transfigured 1981–1993* (Paris, 1989), p. 27.

6. Bresc-Bautier and Fonkenell, eds., vol. 2, p. 556.

7. Georges Poisson, *La grande histoire du Louvre*, p. 425–426.

參考書目

BIBLIOGRAPHY

1. Agrippa d'Aubigné, Théodore. *Les Tragiques*. Paris, 1857.
2. Androuet du Cerceau, Jacques. *Le Premier Volume des plus excellents Bastiments de France.* Paris, 1576.
3. Aulanier, Christiane. *Histoire du Palais et du Musée du Louvre.* 9 vols. Paris, 1971.
4. Avril, François, et al. *Paris 1400: Les arts sous Charles VI*. Paris, 2004.
5. Ballon, Hilary. *The Paris of Henri IV: Architecture and Urbanism*. Cambridge, 1991.
6. Baudelaire, Charles. "Le Cygne." In *Les Fleurs du Mal*. Paris, 1868.
7. Bazin, Germain. *Souvenirs de l'exode du Louvre: 1940–1945*. Paris, 1992.
8. Berger, Robert W. *Public Access to Art in Paris: A Documentary History from the Middle Ages to 1800*. University Park, PA, 1999.
9. ———. *A Royal Passion: Louis XIV as Patron of Architecture*. Cambridge, MA, 1994.
10. Berty, Adolphe. *Topographie Historique du Vieux Paris*, vol. 1. Paris, 1866.
11. Blunt, Anthony. *Philibert de l'Orme*. London, 1958.
12. ———. *Nicolas Poussin*. London, 1995.
13. ———. *Art and Architecture in France 1500–1700*. Harmondsworth, 1953.
14. Bordier, Cyril. *Louis Le Vau: Architecte*. Paris, 1998.
15. Bresc-Bautier, Geneviève. *The Louvre, a Tale of a Palace*. Paris, 2008.
16. Bresc-Bautier, Geneviève, and Guillaume Fonkenell, eds. *L'Histoire du Louvre*. Paris, 2016.
17. Burchard, Wolf. *The Sovereign Artist: Charles Le Brun and the Image of Louis XIV.* London, 2016.
18. ———. "Savonnerie Reviewed, Charles Le Brun and the 'Grand Tapis de Pied d'Ouvrage à la Turque' Woven for the 'Grande Galerie' at the Louvre." *Furniture History* vol. 48 (2012).
19. Carmona, Michel. *Le Louvre et les Tuileries: Huit siècles d'histoire*. Paris, 2004.
20. Chanel, Gerri. *Saving Mona Lisa: The Battle to Protect the Louvre and Its Treasures during World War II*. New York, 2014.
21. Chantelou, Paul Fréart de. (Lalanne, Ludovic, ed.) *Journal du voyage du Cavalier Bernin en France*. Paris, 1885.

22. Chatenet, Monique, and Mary Whiteley. "Le Louvre de Charles V." *Revue de l'art* vol. 97 (1992).

23. Cordellier, Dominique. *Toussaint Dubreuil*. Paris, 2010.

24. Corey, Laura D., et al. *The Art of the Louvre's Tuileries Garden*. New Haven, 2013.

25. Cox-Rearick, Janet, *The Collection of Francis I: Royal Treasures*, New York, 1995.

26. Crow, Thomas. *Painting and the Public*. New Haven, 1985.

27. Daniel, Malcolm R., and Barry Bergdohl. *The Photographs of Édouard Baldus*. New York, 1994.

28. Delepierre, Octave, ed. *Philippide de Guillaume-Le-Breton*. Paris, 1841.

29. Delvau, Alfred. *Les Dessous de Paris*. Paris, 1860.

30. Dion-Tenenbaum, Anne. *Les appartements Napoléon III du Musée du Louvre*. Paris, 1993.

31. Donin, Soizic. *La Bibliothèque de Charles V*. BNF classes.

32. Eckermann, Johann Peter. *Gespräche mit Goethe*. Leipzig, 1836.

33. Explication des Peintures, *Sculptures et Gravures de Messieurs de l'Académie*. Paris, 1761.

34. Ferrari, Stefano. "Gottfried W. Leibnitz e Claude Perrault." In *Leibnitz' Auseinandersetzungen mit Vorgängern und Zeitgenossen* (I. Marchlewitz and A. Heinekamp, eds.). Stuttgart, 1990.

35. Fonkenell, Guillaume, ed. *Le Louvre pendant la guerre: Regards photographiques, 1938–1947*. Paris, 2009.

36. ——. *Le Palais des Tuileries*. Paris, 2010.

37. France, Anatole. "Le Baron Denon." In *La Vie Litteraire*. Paris, 1912.

38. Freyss, Charles, ed. *Mémoires de Louis XIV pour l'instruction du Dauphin*. Paris, 1860.

39. Fucore, M.H. *Voltaire, ses idées sur les embellissements de Paris*. Paris, 1909.

40. Gady, Alexandre. *Le Louvre et les Tuileries: La fabrique dún chefdóeuvre*. Paris, 2015.

41. ——. *Jacques Lemercier: Architecte et ingénieur du Roi*. Paris, 2005.

42. Goncourt, Edmond. *Journal des Goncourt, Deuxième Série, Premier Volume*. Paris, 1890.

43. Herrmann, Wolfgang. *The Theory of Claude Perrault*. London, 1973.

44. Héroard, Jean. *Journal de Jean Héroard sur l'enfance et la jeunesse de Louis XIII (1601–1628)*. Paris, 1868.

45. Horne, Alistair. *The Seven Ages of Paris*. London, 2002.

46. Houssaye, Arsène. *Oeuvres Poétiques*. Paris, 1857.

47. ——. *Souvenirs de Jeunesse, 1830–1850*. Paris, 1895.

48. Hume, David. *An Enquiry Concerning Human Understanding*. Oxford, 1894.

49. James, Henry. *A Small Boy and Others*. New York, 1914.

50. Jouany, C., ed. *Correspondance de Nicolas Poussin*, vol. 5. Paris, 1968.

51. La Font de Saint-Yenne, Étienne. *L'Ombre du grand Colbert, le Louvre et la Ville de Paris, dialogue.* Hague, 1749.

52. Lang, Jack. *Les batailles du Grand Louvre.* Paris, 2010.

53. Laugier, Ludovic. *Les antiques du Louvre: Une histoire du goût d'Henri IV à Napoléon Ier.* Paris, 2004.

54. Lemerle, Frédérique and Yves Pauwels. *Philibert De l'Orme: Un architecte dans l'histoire: arts, sciences, techniques.* In Actes du LVIIe colloque international d'etudes humanistes, CESR. Turnhout, 2015.

55. Lesné, Claude, and Françoise Waro. *Jean-Baptiste Santerre: 1651– 1717.* Paris, 2011.

56. Lorentz, Philippe, and Dany Sandron. *Atlas de Paris au moyen âge: Espace urbain, habitat, société, religion, lieux de pouvoir.* Paris, 2006.

57. Malraux, André. *Écrits sur l'art/André Malraux.* Paris, 2004.

58. Marvell, Andrew. *The Complete Poems.* Harmondsworth, 1972.

59. Maskill, David. "The Neighbor from Hell: André Rouquet's Eviction from the Louvre." *Louvre Local, Journal 18*, no 2.

60. McClellan, Andrew. *Inventing the Louvre: Art, Politics, and the Origins of the Modern Museum in Eighteenth-Century Paris.* New York, 1994.

61. Millen, Ronald, and Robert Wolf. *Heroic Deeds and Mystic Figures: A New Reading of Rubens' Life of Maria de' Medici.* Princeton, 1989.

62. Mitford, Nancy. *The Sun King.* New York, 2012.

63. Moon, Iris. *The Architecture of Percier and Fontaine and the Struggle for Sovereignty in Revolutionary France.* New York, 2016.

64. Nerval, Gérard de. *La Bohème Galante, Oeuvres Complètes*, vol. 5. Paris, 1868.

65. Pater, Walter. "Leonardo da Vinci." In *The Renaissance: Studies in Art and Literature.* London, 1917.

66. Pei, I. M., Emile Biasini, and Jean Lacouture. *L'invention du Grand Louvre.* Paris, 2001.

67. Perrault, Charles. *Les Hommes illustres qui ont paru en France pendant ce siècle*, vol. 1. Paris, 1697.

68. Petzet, Michael. *Claude Perrault und die Architektur des Sonnenkönigs.* Munich, 2000.

69. Picon, Antoine. *Claude Perrault, 1613–1688: Ou, la curiosité d'un classique.* Paris, 1988.

70. Poisson, Georges. *La grande histoire du Louvre.* Paris, 2013.

71. Prinz, Wolfram, and Ronald G. Kecks. *Das französische Schloss der Renaissance: Form und Bedeutung der Architektur, ihre geschichtlichen und gesellschaftlichen Grundlagen.* Berlin, 1985.

72. Roussel-Leriche, Françoise, and Marie Petkowska Le Roux. *Le témoin méconnu: Pierre-Antoine Demachy, 1723–1807.* Paris, 2013

73. Salles, Georges. *Le Regard.* Paris, 1939.

74. Sauval, Henri. *Histoire et Recherches des Antiquités de la Ville de Paris,* vol. 2. Paris, 1724.

75. Scailliérez, Cécile. *François Ier et ses artistes dans les collections du Louvre.* Paris, 1992.

76. ———. *Léonard de Vinci: La Joconde.* Paris, 2003.

77. Schnapper, Antoine. *Collections et collectionneurs dans la France du XVIIe siècle.* Paris, 1994.

78. ———. *Le métier de peintre au Grand Siècle.* Paris, 2004.

79. ———. *Curieux du Grand Siècle.* Paris, 2005.

80. Serlio, Sebastiano. *L'architettura: I libri I-VII e extraordinario nelle prime edizioni.* Milan, 2001.

81. Siksou, Jonathan. *Rayé de la carte.* Paris, 2017.

82. Stein, Susan. R. *The Architecture of Richard Morris Hunt.* Chicago, 1986.

83. Stendhal. *Promenades dans Rome,* vol. 3. Paris, 1829.

84. Williams, Hannah. "Artists' Studios in Paris: Digitally Mapping the 18th-Century Art World," *Journal 18,* Issue 5 Coordinates (Spring 2018).

85. Wolff, John B. *Louis XIV.* New York, 1974.

圖片出處

IMAGE CREDITS

內文圖片出處：page 36-37: Wikimedia Commons; page 39: Wikimedia Commons; page 63: Wikimedia Commons; page 76-77: Wikimedia Commons; page 84: Wikimedia Commons; page 117: Wikimedia Commons; page 119: Wikimedia Commons; page 120: Library of Congress Prints and Photographs Division, LOT 13418, no. 268 [item] [P&P]; page 139: Jean-Pierre Dalbéra via Wikimedia Commons;page 148-149: Wikimedia Commons; page 207: Wikimedia Commons; page 245: National Gallery of Victoria, Melbourne. Presented by the National Gallery Women's Association, 1995. This digital record has been made available on NGV Collection Online through the generous support of the Bowness Family Foundation; page 257: Marie-Lan Nguyen via Wikimedia Commons. page 260: Wikimedia Commons; page 278: Wikimedia Commons; page 281: Wikimedia Commons; page 296: Wikimedia Commons; page 307: Wikimedia Commons.

羅浮宮800年

作　　者　詹姆斯‧賈德納 James Gardner
譯　　者　蘇威任
封面設計　高偉哲
內頁構成　詹淑娟
編　　輯　吳莉君、溫智儀
校　　對　吳小微
扉頁地圖　詹淑娟、周思瀚
企畫執編　葛雅茜

行銷企劃　王綬晨、邱紹溢、蔡佳妘
總編輯　　葛雅茜
發行人　　蘇拾平

出版　　　原點出版 Uni-Books
　　　　　Facebook: Uni-Books 原點出版
　　　　　Email: uni-books@andbooks.com.tw
　　　　　105401 台北市松山區復興北路333號11樓之4
　　　　　電話：（02）2718-2001 傳真：（02）2719-1308
發行　　　大雁文化事業股份有限公司
　　　　　105401 台北市松山區復興北路333號11樓之4
　　　　　24小時傳真服務 （02）2718-1258
　　　　　讀者服務信箱 Email: andbooks@andbooks.com.tw
　　　　　劃撥帳號：19983379
　　　　　戶名：大雁文化事業股份有限公司

初版 1 刷　2023年 8 月　　初版 2 刷　2023年 10 月
定價　　　800 元

ISBN 978-626-7338-08-7（平裝）
ISBN 978-626-7338-11-7（EPUB）

版權所有‧翻印必究（Printed in Taiwan）
缺頁或破損請寄回更換
大雁出版基地官網：www.andbooks.com.tw

Copyright ©2020 by James Gardner
This edition arranged with William Clark Associates
arranged with Andrew Nurnberg Associates International Limited

國家圖書館出版品預行編目(CIP)資料

羅浮宮800年/詹姆斯.賈德納(James
Gardner)著；蘇威任譯. -- 初版. -- 臺
北市：原點出版：大雁文化事業股份
有限公司發行, 2023.08
352面；17×23公分
譯自：The Louvre：The Many Lives of
the World's Most Famous Museum.
ISBN 978-626-7338-08-7(平裝)

1.CST: 羅浮宮(Le Louvre) 2.CST: 歷史

906.8　　　　　　　　112010512